CG设计案例课堂

CorelDRAW 2017平面广告设计案例课堂（第2版）

王克鲜　编著

清华大学出版社

北　京

内 容 简 介

CorelDRAW 2017是加拿大Corel公司开发的平面设计软件，它为设计师提供了矢量动画、页面设计、网站制作、位图编辑和网页动画等多种功能。

本书通过105个具体实例，全面系统地介绍了CorelDRAW 2017的基本操作方法和平面广告的制作技巧。所有例子都是精心挑选和制作的，将CorelDRAW 2017的知识点融入实例之中，并进行了简要而深入的说明。可以说，读者通过对这些实例的学习，将会有举一反三的收获，一定能够由此掌握平面广告设计的精髓。

本书共17章，按照软件功能以及实际应用进行划分，每章的实例在编排上循序渐进，其中既有打基础、筑根基的部分，又不乏综合创新的例子。其特点是把CorelDRAW 2017的知识点融入实例中，使读者能从中学到CorelDRAW 2017的基本操作、常用文字特效的制作与表现、手绘技法、插画设计、卡片设计、海报设计、报纸广告设计、杂志广告设计、DM单设计、画册设计、标志设计、户外广告设计、工业设计、VI设计、包装设计、书籍装帧设计、服装设计等。

本书内容丰富、语言通俗、结构清晰，既适合初、中级读者学习使用，也可以供从事平面设计、包装设计、插画设计、动画设计等人员的阅读；同时还可以作为大中专院校相关专业、相关计算机培训班的教材。

图书在版编目(CIP)数据

CorelDRAW 2017平面广告设计案例课堂 / 王克鲜编著. —2版. —北京：清华大学出版社，2018（2022.8重印）
（CG设计案例课堂）
ISBN 978-7-302-49058-6

Ⅰ. ①C… Ⅱ. ①王… Ⅲ. ①广告—平面设计—计算机辅助设计—图形软件 Ⅳ. ①J524.3-39

中国版本图书馆CIP数据核字(2017)第296267号

责任编辑：张彦青
装帧设计：李 坤
责任校对：李玉茹
责任印制：杨 艳
出版发行：清华大学出版社
 网 址：http://www.tup.com.cn，http://www.wqbook.com
 地 址：北京清华大学学研大厦A座 邮 编：100084
 社 总 机：010- 83470000 邮 购：010-62786544
 投稿与读者服务：010-62776969，c-service@tup.tsinghua.edu.cn
 质量反馈：010-62772015，zhiliang@tup.tsinghua.edu.cn
印 装 者：三河市君旺印务有限公司
经 销：全国新华书店
开 本：203mm×260mm 印 张：23.25 字 数：562千字
 （附DVD 1张）
版 次：2015年1月第1版 2018年1月第2版 印 次：2022 年8月第4 次印刷
定 价：98.00元

产品编号：074483-01

前 言
Preface

1. CorelDRAW 2017 简介

CorelDRAW 2017 是一款由名列世界顶尖软件公司之一的加拿大 Corel 公司开发的图形图像软件。其非凡的设计能力广泛地应用于商标设计、标志制作、模型绘制、插图描画、排版及分色输出等诸多领域。该软件界面设计友好，操作方便，为设计者提供了一整套的绘图工具。其中为满足设计需要，特别提供了一整套的图形精确定位和变形控制方案，这给商标、标志等需要准确尺寸的设计带来极大的便利。该软件让使用者能轻松应对创意图形设计项目；市场领先的文件兼容性以及高质量的内容，可帮助使用者将创意变为专业作品。

2. 本书的特色及编写特点

本书用 105 个精彩实例向读者详细介绍了 CorelDRAW 2017 强大的绘图功能和图形编辑功能。本书注重理论与实践结合，实用性和可操作性强，相对于同类 CorelDRAW 2017 实例书籍，具有以下特色：

(1)信息量大。通过 105 个实例为每一位读者架起一座快速掌握 CorelDRAW 2017 使用与操作的"桥梁"；105 种设计理念令每一位从事平面设计的专业人士在工作中灵感迸发；105 种艺术效果和制作方法使每一位初学者做到融会贯通、举一反三。

(2)实用性强。105 个实例经过精心设计、选择，不仅效果精美，而且非常实用。

(3)注重方法的讲解与技巧的总结。本书特别注重对各实例制作方法的讲解与技巧总结，在介绍具体实例制作的详细操作步骤的同时，对于一些重要而常用的实例的制作方法和操作技巧做了较为精辟的总结。

(4)操作步骤详细。本书中各实例的操作步骤介绍非常详细，即使是初级入门的读者，只需要一步一步按照本书中介绍的步骤进行操作，也一定能做出相同的效果。

(5)适用广泛。本书实用性和可操作性强，既适用于从事平面设计、包装设计、动画设计等方面的人员和广大的平面设计制作爱好者阅读参考，也可供各类电脑培训班作为教材使用。

一本书的出版可以说凝结了许多人的心血、汗水和思想。在这里衷心感谢在本书出版过程中给予我帮助的张彦青老师，以及为这本书付出辛勤劳动的编辑老师、光盘测试老师，感谢你们！

3. 海量的学习资源和素材

4. 本书 DVD 光盘说明

本书附带一张 DVD 教学光盘，内容包括本书所有实例文件、场景文件、贴图文件、多媒体有声视频教学录像，读者在读完本书内容以后，可以调用这些资源进行深入练习。

5. 本书实例视频教学录像观看方法

6. 书中案例视频教学录像

7. 其他说明

本书主要由潍坊工商职业学院的王克鲜老师编著，其他参与编写的还有朱晓文、唐琳、刘蒙蒙、李春香、王帆、于海宝、高甲斌、任大为、刘鹏磊、白文才、吕晓梦、王海峰、王玉、李娜、王海峰，王仕林录制多媒体教学视频，感谢陈月娟、陈月霞、刘希林、黄健、刘希望、黄永生、田冰、徐昊、温振宁、刘景君老师，以及德州职业技术学院的张锋、相世强、王强和牟艳霞老师为本书提供了大量的图像素材以及视频素材，谢谢你们在书稿前期材料的组织、版式设计、校对、编排以及大量图片的处理工作。

这本书总结了作者从事多年影视编辑的实践经验，目的是帮助想从事影视制作行业的广大读者迅速入门并提高学习和工作效率，同时对有一定视频编辑经验的朋友也有很好的参考作用。由于时间仓促，疏漏之处在所难免，恳请读者和专家指教。如果您对书中的某些技术问题持有不同的意见，欢迎与作者联系，工作 QQ：190194081。

编　者

目 录

Contents

总 目 录

第 1 章
CorelDRAW 2017 的基本操作

第 2 章
常用文字特效的制作与表现

第3章
手绘技法

第4章
插画设计

第5章
卡片设计

第6章
海报设计

第7章
报纸广告设计

第8章
杂志广告设计

CorelDRAW 2017 的基本操作

本章重点

- 安装 CorelDRAW 2017
- 卸载 CorelDRAW 2017
- 启动与退出 CorelDRAW 2017
- 页面大小与方向设置
- 页面版面设置

- 设置辅助线及动态辅助线
- 设置页面背景
- 窗口选择显示模式
- 窗口的排列
- 视图缩放及平移

　　本章学习安装、卸载、启动 CorelDRAW 2017，并学习该软件的一些基本操作，从而为后面的进一步学习打下坚实的基础。

案例精讲 001　安装 CorelDRAW 2017

　案例文件：无

　视频教学：视频教学 \ Cha01 \ 安装 CorelDRAW 2017.avi

本例讲解如何安装 CorelDRAW 2017 软件。首先需要下载或购买软件的应用程序，然后进行安装，其具体操作方法如下。

(1) 运行 CorelDRAW 2017 的安装程序。首先屏幕中会弹出【正在初始化安装程序】提示窗口，如图 1-1 所示。

||||▶ 提示

若电脑配置不满足安装的最低系统要求时，将弹出如图 1-2 所示的窗口。单击【继续】按钮可以继续安装。

图 1-1　【正在初始化安装程序】提示窗口　　　　图 1-2　单击【继续】按钮

(2) 在弹出的窗口中，勾选【我同意最终用户许可协议和服务条款】复选框，然后单击【接受】按钮，如图 1-3 所示。

(3) 在弹出的窗口中，输入【全名】，然后单击【下一步】按钮，如图 1-4 所示。

(4) 在弹出的窗口中，选择【自定义安装】，如图 1-5 所示。

(5) 在弹出的窗口中，选择要安装的程序并单击【下一步】按钮，如图 1-6 所示。

(6) 在弹出的窗口中勾选【实用工具】复选框，然后单击【下一步】按钮，如图 1-7 所示。

(7) 在弹出的窗口中勾选【安装桌面快捷方式】复选框，然后单击【下一步】按钮，如图 1-8 所示。

图 1-3　勾选【我同意最终用户许可协议和服务条款】复选框

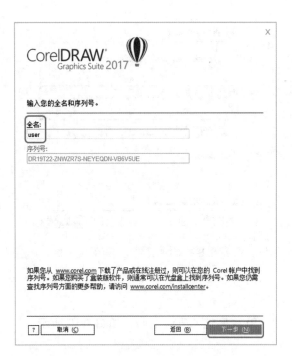

图 1-4　输入全名

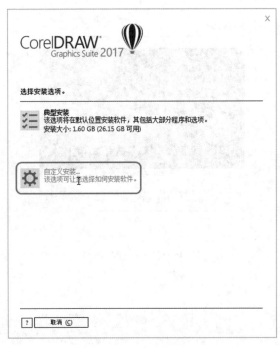

图 1-5　选择【自定义安装】

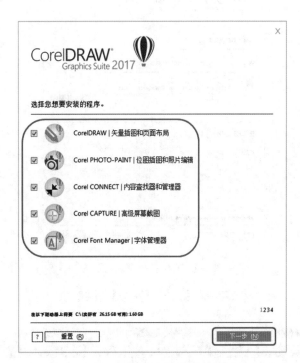

图 1-6　选择要安装的程序

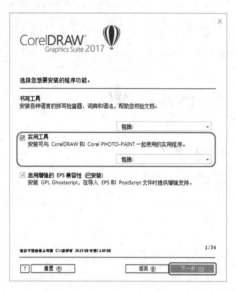

图 1-7　勾选【实用工具】复选框

图 1-8　勾选【安装桌面快捷方式】复选框

(8) 在弹出的窗口中单击【更改】按钮，选择程序安装的位置，然后单击【立即安装】按钮，如图 1-9 所示。

(9) 程序进入安装画面，如图 1-10 所示。

图 1-9　选择程序安装的位置

图 1-10　进入安装画面

(10) 安装完成后单击【完成】按钮。

案例精讲 002　卸载 CorelDRAW 2017

　案例文件：无

视频文件：视频教学 \ Cha01 \ 卸载 CorelDRAW 2017.avi

卸载 CorelDRAW 2017 的方法有两种：一种方法是通过控制面板将 CorelDRAW 2017 进行卸载；另一种方法是通过某软件管家将其卸载。

案例精讲 003　启动与退出 CorelDRAW 2017

　案例文件：无

　　视频文件：视频教学 \ Cha01\ 启动与退出 CorelDRAW 2017.avi

本例讲解如何启动与退出 CorelDRAW 2017 软件，在本例中主要通过【开始】菜单启动软件程序，具体操作方法如下。

(1) 在 Windows 系统的【开始】菜单中选择【所有程序】| CorelDRAW Graphics Suite 2017 (64-Bit) | CorelDRAW 2017(64-Bit) 命令，如图 1-11 所示。选择该命令后即可出现启动界面。

(2) 在完成启动 CorelDRAW 2017 后会出现如图 1-12 所示的欢迎屏幕窗口。在欢迎屏幕窗口中单击【新建文档】图标，即可新建一个文件，从而正式进入 CorelDRAW 2017 程序窗口。这样，CorelDRAW 2017 程序就启动完成了。

图 1-11　在程序菜单中启动

图 1-12　欢迎屏幕窗口

(3) 在工作界面的右上角单击【关闭】按钮 X，即可关闭软件，或者在菜单栏中选择【文件】|【退出】命令也可关闭软件。

▶ 提 示

还可以通过按 Alt+F4 组合键关闭软件。

案例精讲 004　页面大小与方向设置

　案例文件：无

　　视频文件：视频教学 \ Cha01\ 页面大小与方向设置.avi

在 CorelDRAW 2017 中，根据绘图需要可以指定页面大小和方向的设置。页面方向分为横向和纵向。在横向页面中，绘图的宽度大于高度；而在纵向页面中，绘图的高度大于宽度。添加到绘图的所有页面都使用当前的页面方向，但是可以随时更改各个页面的方向。本例为您讲述如何对页面的大小与方向进行设置。

(1) 启动软件后会出现一个欢迎屏幕窗口。在欢迎屏幕窗口中单击【新建文档】图标，即可新建一个文件，在打开的对话框中，即可设置页面的大小和方向，在这里将【宽度】设置为 420mm，【高度】设置为 297mm，此时系统将自动切换至【横向】按钮 □ 上，如图 1-13 所示。

(2) 设置完成后单击【确定】按钮，进入工作界面中，在属性栏中单击【页面大小】按钮 `A3`，可以在弹出的下拉列表中选择预设的页面大小，如图 1-14 所示。

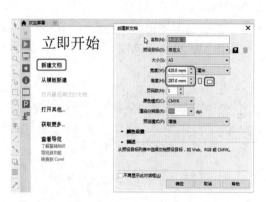

图 1-13　新建文档并设置页面方向

图 1-14　设置页面大小

(3) 在属性栏中通过设置【页面度量】的宽度和高度，也可以设置页面的大小，在这里将宽度设置为 200mm，将高度设置为 297mm，此时文档的方向自动切换至【纵向】按钮 □ 上，如图 1-15 所示。

(4) 然后在属性栏中单击【横向】按钮 □，【页面度量】的宽度和高度将会互换，文档变为横向文档，效果如图 1-16 所示。

图 1-15　设置【页面度量】的宽度和高度

图 1-16　切换为横向文档

案例精讲 005　页面版面设置

　案例文件：无

　　视频文件：视频教学 \ Cha01 \ 页面版面设置 .avi

　　绘图应该从指定页面的大小、方向和版面样式设置开始。本例介绍在 CorelDRAW 2017 中设置页面版面的技巧及各按钮的功能。

　　(1) 启动软件后新建文档，在菜单栏中选择【工具】|【选项】命令，如图 1-17 所示。

　　(2) 在【选项】对话框的左边栏中选择【文档】|【布局】选项，就会在右边栏中显示它的相关设置参数，如图 1-18 所示。用户可以在其中的【布局】下拉列表框中选择所需的布局版式，如图 1-19 所示。

图 1-17　选择【选项】命令

图 1-18　选择【布局】选项

▏▏▏▶ 提示

　　除了用上述方法打开【选项】对话框，还可以使用 Ctrl+J 组合键打开【选项】对话框。

　　(3) 在此处选择【顶折卡】选项，然后单击【确定】按钮，如果需要对开页，可以勾选【对开页】复选框，效果如图 1-20 所示。

图 1-19　【布局】下拉列表框

图 1-20　【顶折卡】版式效果

案例精讲 006　设置辅助线及动态辅助线

　案例文件：无

　　视频文件：视频教学 \ Cha01\ 使用辅助线及动态辅助线 .avi

在 CorelDRAW 2017 中，辅助线是可以放置在绘图窗口的任意位置的线条，用来帮助定位对象。本例详解辅助线及动态辅助线的设置方法和应用。

(1) 新建一个文档，按 Ctrl+I 组合键导入随书附带光盘中的"素材 \Cha01\001.jpg"素材文件，移动鼠标指针到水平标尺上，按住鼠标左键不放，向下拖曳，如图 1-21 所示。

(2) 释放鼠标即可创建一条水平的辅助线，完成后的效果如图 1-22 所示。

图 1-21　向下拖曳辅助线　　　　　　　　　　图 1-22　创建辅助线

(3) 在标尺上双击，即可打开【选项】对话框，在左侧选择【辅助线】，如图 1-23 所示。

(4) 即可展开【辅助线】选项，选择【水平】选项，在右边【水平】栏的第一个文本框中输入 120，单击【添加】按钮，即可将该数值添加到下方的文本框中，如图 1-24 所示。

图 1-23　【选项】对话框　　　　　　　　　　图 1-24　设置水平辅助线参数

(5) 在左侧选择【垂直】选项，在右边【垂直】栏的文本框中输入 120，单击【添加】按钮，即可将该数值添加到下方的文本框中，如图 1-25 所示。

(6) 设置完成后单击【确定】按钮，即可在相应的位置处添加辅助线，完成后的效果如图 1-26 所示。

图 1-25 设置垂直辅助线参数

图 1-26 设置完成后的效果

(7) 随意打开一个文件，或使用之前的文件，在菜单栏中选择【视图】|【动态辅助线】命令，启用动态辅助线，如图 1-27 所示。

(8) 选择工具箱中的【艺术笔工具】，在属性栏中单击【喷涂】按钮，在喷涂列表中选择一种喷涂文件，然后在绘图页中绘制图形，如图 1-28 所示。

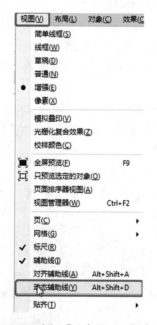

图 1-27 选择【动态辅助线】命令

图 1-28 绘制图形

(9) 选择【选择工具】沿动态辅助线拖放对象，可以查看对象与用于创建动态辅助线的贴齐点之间的距离，如图 1-29 所示。

(10) 释放鼠标左键完成图形的移动，如图 1-30 所示。

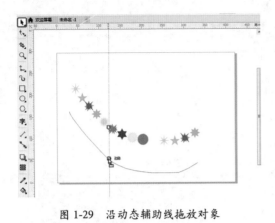

图 1-29 沿动态辅助线拖放对象　　　　　　　　图 1-30 拖放对象后的效果

案例精讲 007 设置页面背景

案例文件：无

视频文件：视频教学 \ Cha01\ 设置页面背景.avi

在 CorelDRAW 2017 中是可以选择页面背景颜色和类型的。如果要使背景均匀，可以使用纯色；如果需要更复杂的背景或是动态背景，则可以使用位图。选择位图作为背景时，在默认情况下位图是被嵌入在绘图中的，但也有可能是将位图连接到绘图中的，这样在以后编辑源图像时，所有的修改会自动反映在绘图中。如果要将带有链接的图像发送给别人，还必须得发送链接图像。下面讲解页面背景的设置方法。

(1) 按 Ctrl+J 组合键打开【选项】对话框，在【选项】对话框的左边栏中选择【文档】|【背景】选项，就会在右边栏中显示它的相关设置参数，如图 1-31 所示。用户可以在其中选中【纯色】或【位图】单选按钮来设置所需的背景颜色或图案，默认状态下为【无背景】。

(2) 选中【纯色】单选按钮，其后的按钮呈活动状态，这时打开调色板，用户可以在其中选择所需的背景颜色，如图 1-32 所示。选择好后在【选项】对话框中单击【确定】按钮，即可将页面背景设为所选的颜色。

图 1-31 背景设置　　　　　　　　　　　图 1-32 设置纯色背景颜色

(3) 选中【位图】单选按钮，其后的【浏览】按钮呈活动状态，单击该按钮会弹出【导入】对话框，用户可在其中选择要作为背景的文件，然后单击【导入】按钮。返回至【选项】对话框，其中的【来源】选项呈活动状态，并且还显示了导入位图的路径，如图 1-33 所示。单击【确定】按钮，即可将选择的文件导入到新建文件中，并自动排列为文件的背景，如图 1-34 所示。

图 1-33　显示导入位图的路径

图 1-34　设置完背景后的效果

案例精讲 008　　窗口选择显示模式

案例文件：无

视频文件：视频教学 \ Cha01 \ 窗口选择显示模式.avi

在图形绘制的过程中，需要以适当的方法查看绘制的效果。本例介绍使用窗口选择显示模式，具体操作步骤如下。

(1) 启动软件后新建一个文档，任意导入素材，然后在菜单栏中选择【窗口】|【工作区】|【触摸】|【触摸】命令，如图 1-35 所示。

图 1-35　选择【触摸】命令

(2) 选择该命令后，即可切换至所选的工作区中，效果如图 1-36 所示。

图 1-36　切换至触摸模式

案例精讲 009　窗口的排列

案例文件：无

视频文件：视频教学 \ Cha01 \ 窗口的排列.avi

由于设计时会需要打开多个文档，这时就可以利用窗口排列功能更好地查看文档。本例介绍窗口排列功能的使用方法。

(1) 启动软件后新建两个文档，并分别导入不同素材，如图 1-37 和图 1-38 所示。

图 1-37　创建的第一个文档

图 1-38　创建的第二个文档

(2) 在菜单栏中选择【窗口】|【水平平铺】命令，如图 1-39 所示。

(3) 执行以上操作后的效果如图 1-40 所示。

图 1-39　选择【水平平铺】命令　　　　　　　　　　图 1-40　水平平铺文档

案例精讲 010　视图缩放及平移

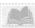

案例文件：无

视频文件：视频教学 \ Cha01 \ 视图缩放及平移.avi

视图缩放及平移在 CorelDRAW 2017 中的操作方法有很多，选择合适的方法能够大大提高工作效率。通过缩放及平移可以查看更多细节，方便用户对图形的局部浏览和修改。下面介绍如何对视图进行缩放及平移。

(1) 启动软件后新建文档，然后导入任意素材即可，如图 1-41 所示。

(2) 选择工具箱中的【缩放工具】　，将其移动到绘图页域中的素材上，鼠标指针呈现放大状态，如图 1-42 所示。

图 1-41　导入的素材文件　　　　　　　　　　图 1-42　鼠标指针呈现放大状态

||||➤ 提　示

用户除了在工具箱中选择【缩放工具】外，还可以使用快捷键 Z 激活【缩放工具】。

(3) 在素材上单击鼠标左键即可将素材放大，放大后的效果如图 1-43 所示。也可以单击属性栏中的【放大】按钮，将素材放大显示。

(4) 按住鼠标右键，鼠标指针呈现【缩小】状态 ，如图 1-44 所示。释放鼠标右键即可对素材进行缩放，效果如图 1-45 所示。也可以单击属性栏中的【缩小】按钮 将素材缩放。

图 1-43　放大图像后的效果　　　　　　　　　　图 1-44　鼠标指针呈现缩小状态

(5) 新建文件并导入任意素材，也可以使用之前的素材，如图 1-46 所示。

图 1-45　缩放图像后的效果　　　　　　　　　　图 1-46　导入的素材文件

(6) 使用工具箱中的【缩放工具】，将导入的素材放大显示，如图 1-47 所示。

(7) 选择工具箱中的【平移工具】，在绘图页移动图形并对图形进行观察，如图 1-48 所示。

图 1-47　放大图像　　　　　　　　　　　　　　图 1-48　移动图像

第 2 章

常用文字特效的制作与表现

本章重点

- 立体文字——普吉岛之旅
- 变形文字——茶道广告
- 海报标题——纸条文字
- 动感文字——广告标题

- 涂鸦文字——标题文字
- 数字文字——桌面壁纸
- 艺术文字——服装海报
- 爆炸文字——文字海报

本章讲解如何使用 CorelDRAW 制作一些常用的字体，其中包括立体文字、变形文字、动感文字等。通过本章的学习，读者可以对常用文字的制作技巧有一定的了解。

案例精讲 011　立体文字——普吉岛之旅

> 案例文件：场景 \Cha02\ 普吉岛之旅 .cdr
>
> 视频文件：视频教学 \ Cha02 \ 普吉岛之旅 .avi

本例介绍如何制作立体文字，首先输入文字，利用【立体化工具】拖曳文字形成 3D 效果，然后再为文字填充颜色，完成后的效果如图 2-1 所示。

（1）启动软件后，按 Ctrl+N 组合键，在弹出的对话框中将【宽度】、【高度】分别设置为 423mm、296mm，将【原色模式】设置为 CMYK，单击【确定】按钮即可新建文档。按 Ctrl+I 组合键，在弹出的对话框中选择随书附带光盘中的 "素材 \Cha02\001.jpg" 素材文件，如图 2-2 所示。

图 2-1　普吉岛之旅

（2）单击【导入】按钮，然后在绘图区中单击鼠标即可导入图片，再调整图片的位置，效果如图 2-3 所示。

图 2-2　【导入】对话框

图 2-3　导入图片后的效果

（3）在工具箱中选择【文本工具】，在绘图区中输入文本【浪漫夏日】，在属性栏中将字体设置为【隶书】。将字体大小设置为 95pt，将填充颜色 RGB 设置为 105、201、249。再次输入文字【链链缘起】，设置文字的样式与上述文字相同，完成后的效果如图 2-4 所示。

（4）在工具箱中选择【立体化工具】，然后依次选择文字并向下拖曳，然后对其进行调整，完成后的效果如图 2-5 所示。

（5）选中【浪漫夏日】文字，在属性栏中单击【立体化颜色】按钮 ，在弹出的下拉菜单中选择【使用递减的颜色】选项，单击【从】右侧的色块，弹出下拉框，将【颜色模式】设置为 RGB，将 RGB 值设置为 8、176、249。然后单击【到】右侧的色块，弹出下拉框，将【颜色模式】设置为 RGB，将 RGB 值设置为 179、227、249，如图 2-6 所示。

（6）再选中【链链缘起】文字，设置文字的样式与上述文字相同，完成后的效果如图 2-7 所示。

图 2-4　输入并设置文字

图 2-5　立体化后的效果

图 2-6　设置颜色

图 2-7　完成后的效果

(7) 再次使用【文本工具】输入文字，依次设置文字的样式跟上述文字相同，然后将输入的文字跟原有文字重合。选择刚刚输入的文字，按 F11 键打开【编辑填充】对话框，将左侧的 RGB 值设置为 105、201、249，如图 2-8 所示。

(8) 将右侧的 RGB 值设置为 255、255、255，设置完成后单击【确定】按钮，如图 2-9 所示。

图 2-8　设置左侧 RGB 值

图 2-9　设置右侧 RGB 值

(9) 设置渐变后的效果如图 2-10 所示。

(10) 在工具箱中单击【文本工具】按钮，在绘图区中输入文本【五一去哪儿】，在属性栏中将字体设置为【华文隶书】，将字体大小设置为 40pt，将填充颜色 RGB 值设置为 255、255、255。用上述同样的方法在绘图区中输入文本【普吉岛妙曼之旅】，在属性栏中将字体设置为【华文隶书】，将字体大小设置为 35pt，将填充颜色 RGB 值设置为 255、255、255，完成后的效果如图 2-11 所示。

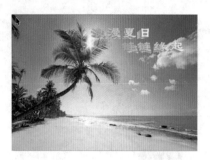

图 2-10　填充渐变后的效果

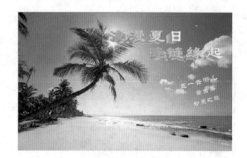

图 2-11　添加文字后的效果

案例精讲 012　变形文字——茶道广告

 案例文件：场景 \Cha02\ 茶道广告 .cdr

视频文件：视频教学 \ Cha02 \ 茶道广告 .avi

本案例通过介绍茶道广告来讲解如何变形文字，将文字转换为曲线后，使用【形状工具】调整锚点，完成后的效果如图 2-12 所示。

(1) 按 Ctrl+N 组合键，在弹出的对话框中将【宽度】、【高度】分别设置为 303mm、340mm，将【原色模式】设置为 CMYK，单击【确定】按钮。按 Ctrl+I 组合键，在弹出的对话框中选择随书附带光盘中的 ″素材 \Cha02\002.jpg″ 素材文件，如图 2-13 所示。

图 2-12　茶道广告

(2) 单击【导入】按钮，在绘图区中单击即可导入图片，然后调整图片的大小和位置，完成后的效果如图 2-14 所示。

图 2-13　【导入】对话框

图 2-14　导入图片后的效果

(3) 使用【文本工具】在绘图区中输入文本，在属性栏中将字体设置为【华文行楷】，将字体大小设置为 120pt，效果如图 2-15 所示。

(4) 按 Ctrl+K 组合键将文字分离，将【享】字大小设置为 150pt，将【悦】字大小设置为 150pt，然后调整文字的位置，效果如图 2-16 所示。

▶ 提 示

除了上述方法可以将文字拆分，还可以在菜单栏执行【对象】|【拆分美术字】命令，也可以将文字拆分。

图 2-15　输入文字

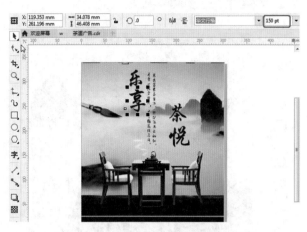

图 2-16　调整文字的大小和位置

(5) 选中【乐享】文字，按 F11 键打开【编辑填充】对话框，在该对话框中将左侧节点的 RGB 值设置为 101、157、118，再在色条上双击即可新建一个节点，选择该节点将【节点位置】设置为 50%，然后单击【节点颜色】按钮，将 RGB 设置为 43、107、70，将右侧节点的 RGB 值设置为 189、219、191，如图 2-17 所示。

(6) 将【茶悦】文字的样式设置与上述文字相同。完成后的效果如图 2-18 所示。

图 2-17　添加【乐享】渐变

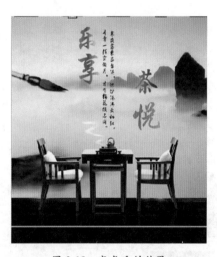

图 2-18　完成后的效果

(7) 选中【茶】文字，按 Ctrl+Q 组合键将文字转换为曲线，然后使用【形状工具】将【茶】字最后一笔的所有锚点选中，按 Delete 键删除，效果如图 2-19 所示。

(8) 在工具箱中选择【钢笔工具】，然后在绘图区中绘制如图 2-20 所示的图形。

(9) 选择最后一次绘制的图形，按 F11 键打开【编辑填充】对话框，在该对话框中将左侧节点的 RGB 值设置为 28、90、55，将右侧节点的 RGB 值设置为 76、141、100，如图 2-21 所示。

||||▶ 提 示

在状态栏中双击颜料桶后面的颜色按钮也可以弹出【编辑填充】对话框。

(10) 单击【确定】按钮后的效果如图 2-22 所示。

图 2-19　删除后的效果

图 2-20　绘制形状

图 2-21　【编辑填充】对话框

图 2-22　填充渐变后的效果

　　(11) 在属性栏中单击【轮廓宽度】下三角按钮，在弹出的对话框中选择 0.75mm 选项，单击【轮廓颜色】下三角按钮，在弹出的对话框中选择白色，完成后的效果如图 2-23 所示。

　　(12) 选择所有的文字和绘制的两个图形，在【对象属性】泊坞窗中单击【轮廓】按钮，将【轮廓宽度】设置为 1mm，将【轮廓颜色】设置为白色，完成后的效果如图 2-24 所示。

　　(13) 最后将场景文件进行保存并导出效果图片，如图 2-25 所示。

图 2-23　添加轮廓后的效果　　　　　　　　　　图 2-24　为文字添加轮廓后的效果

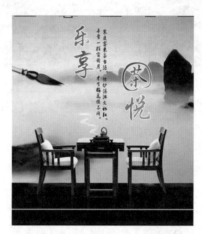

图 2-25　完成后的最终效果图

案例精讲 013　海报标题——纸条文字【视频案例】

📖 案例文件：场景 \ Cha02 \ 纸条文字.cdr

视频文件：视频教学 \ Cha02 \ 海报标题——纸条文字.avi

　　本例讲解如何制作海报标题——纸条文字，主要使用【钢笔工具】绘制出对象，然后使用【编辑填充】对话框进行填充颜色，完成后的效果如图 2-26 所示。

图 2-26　制作纸条文字

案例精讲 014　动感文字——广告标题

> **案例文件：场景 \ Cha02 \ 广告标题.cdr**
>
> **视频文件：视频教学 \ Cha02 \ 广告标题.avi**

本例讲解如何制作动感文字，首先导入背景图片，然后输入文字并设置文字轮廓效果，再调整文字的倾斜度。完成后的效果如图 2-27 所示。

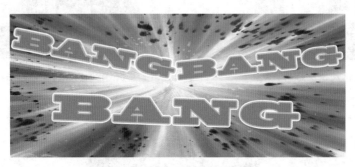

图 2-27　广告标题

（1）启动软件后新建文档。在【创建新文档】对话框中，将【宽度】设置为 568mm，【高度】设置为 235mm，如图 2-28 所示。

（2）按 Ctrl+I 组合键打开【导入】对话框，选择随书附带光盘中的"素材 \ Cha02 \ 003.jpg"素材文件，然后单击【导入】按钮，如图 2-29 所示。

图 2-28　创建文档

图 2-29　【导入】对话框

（3）将素材图片导入文档，并调整其大小及位置，使其铺满绘图页，如图 2-30 所示。

（4）选中图片并单击鼠标右键，在弹出的快捷菜单中选择【锁定对象】命令，如图 2-31 所示。

（5）在工具箱中选择【文本工具】字，在绘图页中输入文本 BANG BANG BANG，然后在属性栏中将字体设置为 Blackoak Std，字体大小设置为 100pt，如图 2-32 所示。

（6）按 Ctrl+K 组合键将所有文字分离，如图 2-33 所示。

图 2-30　调整图片大小及位置

图 2-31　选择【锁定对象】命令

图 2-32　输入文本

图 2-33　分离文字

(7) 选中第一个文字 BANG 并在工具箱中选择【轮廓图工具】 ，在属性栏中，单击【外部轮廓】按钮 ，将轮廓图步长设置为 2，轮廓图偏移设置为 2.54mm，轮廓色设置为白色，填充色设置为白色，如图 2-34 所示。

(8) 再重新选中该文字，将文字的旋转角度设置为 350°，如图 2-35 所示。

图 2-34　设置轮廓

图 2-35　旋转角度

(9) 将第二个文字 BANG 的样式设置成与第一个文字相同的样式，然后重新选中第二个文字 BANG，将其旋转角度设置为 8°，如图 2-36 所示。

(10) 将第三个文字 BANG 的字体大小设置为 150pt，然后选中该文字并在工具箱中选择【轮廓图工具】 ，在属性栏中，单击【外部轮廓】按钮 ，将轮廓图步长设置为 2，轮廓图偏移设置为 2.04mm，轮廓色设置为白色，填充色设置为白色，完成后的效果如图 2-37 所示。

(11) 选中所有的文字，按 Shift+F11 组合键，弹出【编辑填充】对话框，将该 RGB 值设置为 66、158、233，如图 2-38 所示。

(12) 完成后的效果如图 2-39 所示。

图 2-36　设置旋转角度

图 2-37　设置轮廓图参数

图 2-38　设置填充颜色

图 2-39　完成后的效果

(13) 使用【选择工具】调整文字的倾斜度，如图 2-40 所示。然后调整其位置，在空白位置单击完成操作。最后将场景文件进行保存并导出效果图片。

提　示

对文字倾斜时，可以使用【选择工具】选择，然后再次单击文字，此时文字的四周变为旋转箭头，选择最上侧的箭头进行拖曳即可。

图 2-40　调整文字

案例精讲 015　涂鸦文字——标题文字

案例文件：场景 \ Cha02 \ 涂鸦文字.cdr

视频文件：视频教学 \ Cha02 \ 涂鸦文字.avi

本例讲解如何制作涂鸦文字，输入文字后导入素材图片，然后将素材图片嵌入到文本中并进行调整。完成后的效果如图 2-41 所示。具体操作方法如下。

图 2-41　涂鸦文字

(1) 启动软件后新建文档。在【创建新文档】对话框中，将【宽度】设置为 204mm，【高度】设置为 131mm，【渲染分辨率】设置为 300dpi，然后单击【确定】按钮，如图 2-42 所示。

(2) 按 Ctrl+I 组合键打开【导入】对话框，选择随书附带光盘中的"素材 \Cha02\005.jpg"素材文件，

然后单击【导入】按钮，如图 2-43 所示。

图 2-42　新建文档

图 2-43　导入素材

(3) 在工具箱中选择【文本工具】字，在绘图页中输入文本 RUNNING DREAM，然后在属性栏中将字体设置为 Calibri，字体大小设置为 52pt，如图 2-44 所示。

(4) 按 Ctrl+I 组合键打开【导入】对话框，选择随书附带光盘中的"素材 \Cha02\ 涂鸦素材 .jpg"文件，然后单击【导入】按钮，在绘图页中导入素材图片，完成后的效果如图 2-45 所示。

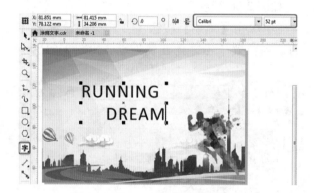

图 2-44　输入文字

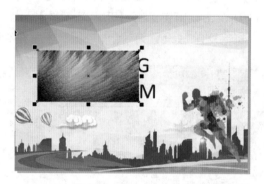

图 2-45　导入涂鸦素材

(5) 选中素材图片，然后在菜单栏中选择【对象】| PowerClip |【置于图文框内部】命令，如图 2-46 所示。

(6) 鼠标指针显示为➡时，鼠标指针指向文本并单击左键，如图 2-47 所示。

图 2-46　选择【置于图文框内部】命令

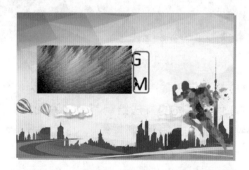

图 2-47　鼠标指针指向文本并单击左键

(7) 将素材图片嵌入文本后，使用【选择工具】选择文本，在弹出的快捷按钮中单击【编辑

PowerClip】按钮，如图 2-48 所示。

(8) 进入图片编辑模式，将素材图片的旋转角度设置为 10°，调整其宽度，然后向文本处移动，使其覆盖整个文字，调整完成后单击【停止编辑内容】按钮，如图 2-49 所示。

图 2-48　单击【编辑 PowerClip】按钮

图 2-49　调整素材图片

(9) 选中文本，在属性栏中将旋转角度设置为 10°，如图 2-50 所示。

(10) 在工具箱中选择【艺术笔工具】，在属性栏中单击【笔刷】按钮，将类别设置为【飞溅】，将笔刷笔触设置为，然后在绘图页的适当位置单击并向左侧拖动，如图 2-51 所示。

图 2-50　旋转文本

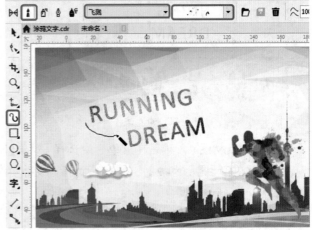

图 2-51　设置艺术笔并绘制

(11) 绘制完飞溅图形后将其颜色更改为红色，如图 2-52 所示。

(12) 使用相同的方法绘制其他飞溅图形，并更改为其他颜色，如图 2-53 所示。最后将场景文件进行保存并导出效果图片。

图 2-52　更改飞溅图形颜色

图 2-53　绘制其他飞溅图形

案例精讲 016　数字文字——桌面壁纸【视频案例】

> 案例文件：场景 \ Cha02 \ 数字文字 .cdr
>
> 视频文件：视频教学 \ Cha02 \ 数字文字 .avi

　　本例讲解如何制作数字文字。首先制作矩形背景，然后输入文字和数字，最后将数字嵌入到文本中并进行调整。完成后的效果如图 2-54 所示。

图 2-54　数字文字

案例精讲 017　艺术文字——服装海报【视频案例】

> 案例文件：场景 \ Cha02 \ 服装海报 .cdr
>
> 视频文件：视频教学 \ Cha02 \ 服装海报 .avi

　　本例主要讲解如何对文字进行变形，使其艺术化，其中应用了【形状工具】。完成后的效果如图 2-55 所示。

图 2-55　服装海报

案例精讲 018　爆炸文字——文字海报

> 案例文件：场景 \ Cha02 \ 文字海报 .cdr
>
> 视频文件：视频教学 \ Cha02 \ 文字海报 .avi

　　本例讲解如何制作爆炸文字，重点应用【粗糙工具】。完成后的效果如图 2-56 所示。具体操作方法如下。

　　(1) 启动软件后，新建一个模式为 CMYK 的空白文档，按 Ctrl+I 组合键，弹出【导入】对话框，选择随书附带光盘中的“素材 \ Cha02 \ 文字海报 .jpg”文件，单击【导入】按钮，返回到场景中，按 Enter 键，完成导入，如图 2-57 所示。

图 2-56　文字海报

(2) 按 F8 键激活【文本工具】，在场景中输入 BOOM，在属性栏中将字体设为【汉仪菱心体简】，将字体大小设为 100pt，将填充颜色设置为黄色，如图 2-58 所示。

图 2-57　导入素材文件

图 2-58　输入文字

(3) 在工具箱中选择【粗糙工具】，在属性栏中将笔尖半径设为 2mm，将尖突的频率设为 10，将干燥设为 -10，将笔倾斜设为 45°，如图 2-59 所示。

(4) 利用【粗糙工具】对上一步创建的文字的边缘进行粗糙化，完成后的效果如图 2-60 所示。

图 2-59　设置【粗糙工具】属性

图 2-60　进行粗糙化

(5) 在【粗糙工具】属性栏中将笔倾斜设为 90°，如图 2-61 所示。

(6) 继续使用【粗糙工具】对文字的边缘进行修改，完成后的效果如图 2-62 所示。

图 2-61　修改属性

图 2-62　进行粗糙处理

(7) 在工具箱中选择【轮廓图工具】对文字添加轮廓，在属性栏中单击【外部轮廓】按钮，将轮廓步长设为 2，将轮廓图偏移设为 1.4mm，将轮廓色设为黑色，将填充色设为红色，完成后的效果如图 2-63 所示。

(8) 选中文本文字，将其旋转角度设置为 15°，效果如图 2-64 所示。

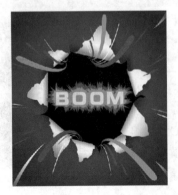

图 2-63　完成后的效果

图 2-64　设置旋转角度后的效果

第 3 章

手绘技法

本章重点

- 饮品类——茶杯
- 图形类——木板
- 天气类——太阳
- 水果类——卡通水果
- 动物类——猴子
- 装饰类——铃铛

　　本章讲解如何利用 CorelDRAW 绘制各种不同的物体。通过本章的学习，读者可以对手绘有一定的了解，从而为以后的设计创作奠定基础。

案例精讲 019 饮品类——茶杯

📖 案例文件：场景 \ Cha03 \ 绘制茶杯.cdr

视频文件：视频教学 \ Cha03 \ 绘制茶杯.avi

本案例介绍如何绘制茶杯。该案例主要用到的工具有【钢笔工具】和【椭圆工具】，然后为绘制的图形填充颜色，完成后的效果如图 3-1 所示。

(1) 按 Ctrl+N 组合键，在弹出的【创建新文档】对话框中将【名称】设置为【绘制茶杯】，将【宽度】设置为 140 mm，将【高度】设置为 195 mm，如图 3-2 所示。

(2) 设置完成后，单击【确定】按钮。按 Ctrl+I 组合键，弹出【导入】对话框，选择随书附带光盘中的"素材 \Cha03\ 茶杯背景 .jpg"素材文件，单击【导入】按钮，如图 3-3 所示。

图 3-1　茶杯

图 3-2　【创建新文档】对话框

图 3-3　选择并导入素材文件

(3) 按住鼠标左键，然后拖曳鼠标，使导入的图片与页面大小相同，如图 3-4 所示。

(4) 导入素材文件后的效果如图 3-5 所示。

图 3-4　使导入的图片与页面大小相同

图 3-5　导入素材文件后的效果

(5) 在工具箱中单击【椭圆形工具】 ⬭ ，在绘图页中绘制一个宽和高分别为 **98.5mm**、**44.8mm** 的椭圆，并调整其位置，效果如图 3-6 所示。

(6) 按 F11 键，在弹出的对话框中将左侧节点的 CMYK 值设置为 5、10、13、0；在位置 67% 处添加一个节点，将其 CMYK 值设置为 8、15、22、0；在位置 85% 处添加一个节点，将其 CMYK 值设置为 4、7、10、0；将右侧节点的 CMYK 值设置为 9、17、27、0，勾选【缠绕填充】复选框，如图 3-7 所示。

图 3-6　绘制椭圆

图 3-7　设置渐变填充

知识链接

渐变填充是给对象添加两种或多种颜色的平滑过渡。渐变填充有4种类型：线性渐变、椭圆形渐变、圆锥形渐变和矩形渐变。线性渐变是沿对象作直线方向的过渡填充，椭圆形渐变填充从对象中心向外辐射，圆锥形渐变填充产生光线落在圆锥上的效果，而矩形渐变填充则以同心方形的形式从对象中心向外扩散。

在文档中可以为对象应用预设渐变填充、双色渐变填充和自定义渐变填充。自定义渐变填充可以包含两种或两种以上的颜色，用户可以在对象的任何位置填充渐变颜色。创建自定义渐变填充之后，可以将其保存为预设。

应用渐变填充时，可以指定所选填充类型的属性。例如，填充的颜色调和方向、填充的角度、边界和中点。还可以通过指定渐变步长来调整渐变填充时的打印和显示质量。在默认情况下，渐变步长设置处于锁定状态，因此渐变填充的打印质量由打印设置中的指定值决定，而显示质量由设定的默认值决定。但是，在应用渐变填充时，可以解除锁定渐变步长值设置，并指定一个适用于打印与显示质量的填充值。

(7) 设置完成后，单击【确定】按钮，在默认调色板中右击 ⊠ 按钮，取消轮廓颜色，效果如图 3-8 所示。

(8) 在工具箱中单击【椭圆形工具】，在绘图页中绘制一个宽、高分别为 **96.6mm**、**43.5mm** 的椭圆，并在绘图页中调整其位置，效果如图 3-9 所示。

(9) 继续选中该椭圆，按 F11 键，在弹出的对话框中将左侧节点的 CMYK 值设置为 16、27、36、0，将右侧节点的 CMYK 值设置为 9、17、27、0，勾选【缠绕填充】复选框，如图 3-10 所示。

(10) 设置完成后，单击【确定】按钮，在默认调色板中右击 ⊠ 按钮，取消轮廓颜色，效果如图 3-11 所示。

(11) 在工具箱中单击【钢笔工具】，在绘图页中绘制一个如图 3-12 所示的图形。

(12) 选中绘制的图形，按 F11 键，在弹出的对话框中将左侧节点的 CMYK 值设置为 5、10、13、0，将右侧节点的 CMYK 值设置为 9、17、27、0，勾选【缠绕填充】复选框，取消勾选【自由缩放和倾斜】复选框，将填充宽度设置为 91.6%，将旋转设置为 91°，如图 3-13 所示。

图 3-8 填充渐变并取消轮廓

图 3-9 绘制椭圆

图 3-10 设置渐变填充参数

图 3-11 填充渐变并取消轮廓后的效果

图 3-12 绘制图形

图 3-13 设置渐变填充

(13) 设置完成后，单击【确定】按钮，在默认调色板中右击⊠按钮，取消轮廓颜色，效果如图 3-14 所示。

(14) 在工具箱中单击【钢笔工具】，在绘图页中绘制一个如图 3-15 所示的图形。

(15) 选中绘制的图形，按 F11 键，在弹出的对话框中将左侧节点的 CMYK 值设置为 7、15、24、0；在位置 19% 处添加一个节点，并将其 CMYK 值设置为 11、19、28、0；将右侧节点的 CMYK 值设置为 14、24、33、0，勾选【缠绕填充】复选框，取消勾选【自由缩放和倾斜】复选框，将填充宽度设置为 91.6%，将旋转设置为 91°，如图 3-16 所示。

(16) 设置完成后，单击【确定】按钮，在默认调色板中右击⊠按钮，取消轮廓颜色，效果如图3-17所示。

图 3-14　填充渐变并取消轮廓颜色

图 3-15　绘制图形

图 3-16　设置渐变填充

图 3-17　填充渐变并取消轮廓颜色后的效果

(17) 在工具箱中单击【钢笔工具】，在绘图页中绘制一个如图3-18所示的图形。

(18) 选中绘制的图形，按F11键，在弹出的对话框中将左侧节点的CMYK值设置为19、29、40、0；在位置69%处添加一个节点，并将其CMYK值设置为15、23、33、0；将右侧节点的CMYK值设置为9、17、27、0，勾选【缠绕填充】复选框，取消勾选【自由缩放和倾斜】复选框，将填充宽度设置为94%，将旋转设置为-92.5°，如图3-19所示。

图 3-18　绘制图形

图 3-19　设置渐变填充参数

(19) 设置完成后，单击【确定】按钮，在默认调色板中右击⊠按钮，取消轮廓颜色，效果如图3-20所示。

(20) 在工具箱中单击【椭圆形工具】，在绘图页中绘制一个宽、高分别为67.3mm、25.2mm的椭圆，如图3-21所示。

图 3-20　填充渐变颜色后的效果

图 3-21　绘制椭圆

　　(21) 选中绘制的图形，按 F11 键，在弹出的对话框中将左侧节点的 CMYK 值设置为 7、15、24、0；在位置 79% 处添加一个节点，并将其 CMYK 值设置为 25、35、48、0；在位置 89% 处添加一个节点，并将其 CMYK 值设置为 17、25、37、0；将右侧节点的 CMYK 值设置为 9、17、27、0，勾选【缠绕填充】复选框，如图 3-22 所示。

　　(22) 设置完成后，单击【确定】按钮，在默认调色板中右击⊠按钮，取消轮廓颜色，效果如图 3-23 所示。

图 3-22　设置渐变填充参数

图 3-23　填充渐变并取消轮廓颜色

　　(23) 继续选中该图形，右击，在弹出的快捷菜单中选择【顺序】|【置于此对象前】命令，如图 3-24 所示。

　　(24) 执行该操作后，在茶杯背景上单击，将选中的对象置于该对象的前面，效果如图 3-25 所示。

　　(25) 在工具箱中单击【椭圆形工具】，在绘图页中绘制一个宽、高分别为 105.6mm、46.6mm 的椭圆，如图 3-26 所示。

　　(26) 选中该图形，按 Shift+F11 组合键，在弹出的对话框中将 CMYK 值设置为 35、58、100、0，如图 3-27 所示。

　　(27) 设置完成后，单击【确定】按钮，在默认调色板中右击⊠按钮，取消轮廓颜色，效果如图 3-28 所示。

　　(28) 继续选中该图形，在工具箱中单击【透明度工具】，在工具属性栏中单击【渐变透明度】按钮，然后单击【椭圆形渐变透明度】按钮，效果如图 3-29 所示。

图 3-24　选择【置于此对象前】命令

图 3-25　调整图形的排放顺序

图 3-26　绘制椭圆

图 3-27　设置均匀填充参数

图 3-28　填充颜色并取消轮廓后的效果

图 3-29　添加透明度效果

(29) 使用【选择工具】选中该对象，右击，在弹出的快捷菜单中选择【顺序】|【置于此对象前】命令，如图 3-30 所示。

(30) 执行该操作后，在茶杯背景上单击，将选中的对象置于该对象的前面，效果如图 3-31 所示。

图 3-30 选择【置于此对象前】命令

图 3-31 调整对象的排放顺序

(31) 在工具箱中单击【钢笔工具】，在绘图页中绘制一个如图 3-32 所示的图形。

(32) 选中绘制的图形，按 F11 键，在弹出的对话框中将左侧节点的 CMYK 值设置为 7、15、24、0；在 16% 位置处添加一个节点，并将其 CMYK 值设置为 25、35、48、0；在 38% 位置处添加一个节点，并将其 CMYK 值设置为 17、25、37、0；将右侧节点的 CMYK 值设置为 9、17、27、0，勾选【缠绕填充】复选框，将旋转设置为 180°，如图 3-33 所示。

图 3-32 绘制图形

图 3-33 设置渐变填充参数

(33) 设置完成后，单击【确定】按钮，在默认调色板中右击⊠按钮，取消轮廓颜色，效果如图 3-34 所示。

(34) 在工具箱中单击【椭圆形工具】，在绘图页中绘制一个宽、高分别为 78.5mm、30mm 的椭圆，如图 3-35 所示。

(35) 为绘制的图形填充与图 3-33 所示相同的渐变颜色，将旋转设置为 0，并取消轮廓色，填充渐变颜色后的效果如图 3-36 所示。

(36) 在工具箱中单击【钢笔工具】，在绘图页中绘制如图 3-37 所示的图形。

(37) 按 F11 键，在弹出的对话框中将左侧节点的 CMYK 值设置为 5、10、13、0，将右侧节点的 CMYK 值设置为 9、17、27、0，勾选【缠绕填充】复选框，取消勾选【自由缩放和倾斜】复选框，将填充宽度设置为 96%，将旋转设置为 −1.2°，如图 3-38 所示。

(38) 设置完成后，单击【确定】按钮，在默认调色板中右击⊠按钮，取消轮廓颜色，效果如图 3-39 所示。

图 3-34 填充渐变并取消轮廓颜色

图 3-35 绘制椭圆

图 3-36 填充渐变颜色后的效果

图 3-37 绘制图形

图 3-38 设置渐变填充参数

图 3-39 填充渐变并取消轮廓色后的效果

(39) 根据前面所介绍的方法绘制其他图形，对其进行相应的设置，并调整其排放顺序，效果如图 3-40
所示。

(40) 在菜单栏中选择【文件】|【导入】命令，在弹出的对话框中选择随书附带光盘中的"素材\Ch03\叶子.cdr"素材文件，如图3-41所示。

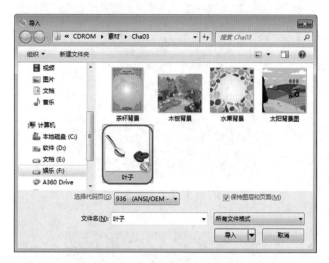

图 3-40　绘制其他图形后的效果　　　　　　　　　　图 3-41　选择素材文件

(41) 单击【导入】按钮，在绘图页中指定素材文件的位置，效果如图3-42所示。

(42) 按 Ctrl+S 组合键，在弹出的对话框中指定保存位置，并将【文件名】设置为【绘制茶杯】，如图3-43所示，单击【保存】按钮即可。

图 3-42　导入素材文件并调整其位置　　　　　　　　图 3-43　保存绘图

案例精讲 020　　图形类——木板【视频案例】

> 📖 **案例文件：** 场景 \ Cha03 \ 绘制木板 .cdr
>
> **视频文件：** 视频教学 \ Cha03 \ 绘制木板 .avi

本例介绍木板的绘制。本例的制作比较简单，主要用到的工具是【钢笔工具】 🖊️，完成后的效果如图3-44所示。

图 3-44　木板

案例精讲 021　天气类——太阳

案例文件：场景 \ Cha03 \ 绘制太阳.cdr
视频文件：视频教学 \ Cha03 \ 绘制太阳.avi

本例介绍太阳的绘制。本例的制作比较烦琐，其主要通过【钢笔工具】和【椭圆形工具】来绘制太阳轮廓，然后通过为绘制的对象添加渐变填充和均匀填充来达到所需的效果。完成后的效果如图 3-45 所示。

图 3-45　太阳

(1) 按 Ctrl+N 组合键，新建一个宽和高都为 280mm 的文档，如图 3-46 所示。

(2) 按 Ctrl+I 组合键，导入随书附带光盘中的"素材 \Cha03\ 太阳背景图 .jpg"素材文件，单击【导入】按钮，如图 3-47 所示。

图 3-46　新建文档

图 3-47　选择并导入素材文件

(3) 导入素材文件后的效果如图 3-48 所示。

(4) 在工具箱中单击【钢笔工具】，在绘图页中绘制一个图形，如图 3-49 所示。

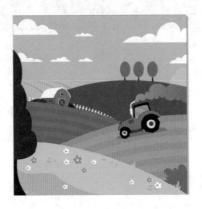

图 3-48　导入素材后的效果

图 3-49　绘制图形

　　(5) 选中该图形，按 F11 键，在弹出的对话框中单击【椭圆形渐变填充】按钮，将左侧节点的 CMYK 值设置为 3、27、97、0；在位置 28% 处添加一个节点，并将其 CMYK 值设置为 9、52、100、0；将右侧节点的 CMYK 值设置为 9、52、100、0，勾选【缠绕填充】复选框，将填充宽度和填充高度都设置为 98%，如图 3-50 所示。

　　(6) 设置完成后，单击【确定】按钮，在默认调色板中右击⊠按钮，取消轮廓颜色效果如图 3-51 所示。

图 3-50　设置渐变填充参数

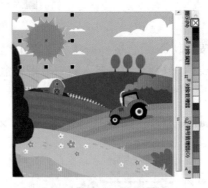

图 3-51　填充渐变颜色并取消轮廓后的效果

　　(7) 继续选中该对象，按数字键盘上的＋键，对选中的对象进行复制；按 F11 键，弹出【编辑填充】对话框，在位置 17% 处添加一个节点，并将其 CMYK 值设置为 3、27、97、0，如图 3-52 所示。

　　(8) 设置完成后，单击【确定】按钮，继续选中该图形，在工具属性栏中将对象的宽、高分别设置为 80mm、77.5mm，如图 3-53 所示。

图 3-52　添加节点并进行设置

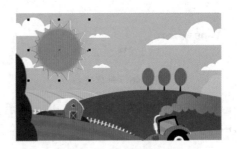

图 3-53　设置对象的大小

(9) 在工具箱中单击【椭圆形工具】，在绘图页中按住 Ctrl 键绘制一个宽、高都为 53.5mm 的正圆，效果如图 3-54 所示。

(10) 选中该圆形，按 F11 键，在弹出的对话框中单击【椭圆形渐变填充】按钮，将左侧节点的 CMYK 值设置为 15、60、100、2；在 50% 位置处添加一个节点，并将其 CMYK 值设置为 0、25、100、0；将右侧节点的 CMYK 值设置为 0、10、95、0，如图 3-55 所示。

图 3-54　绘制正圆

图 3-55　设置渐变填充参数

▐▐▶ 提示

在绘制椭圆时，可以按住 Ctrl 键绘制正圆，按住 Shift+Ctrl 组合键，可以某一点为中心绘制正圆。

(11) 设置完成后，单击【确定】按钮，在默认调色板中右击 ⊠ 按钮，取消轮廓颜色，效果如图 3-56 所示。

(12) 继续选中该图形，按 + 键对选中的图形进行复制。按 Shift+F11 组合键，在弹出的对话框中将 CMYK 值设置为 0、10、95、0，如图 3-57 所示。

图 3-56　填充渐变并取消轮廓后的效果

图 3-57　设置均匀填充

(13) 设置完成后，单击【确定】按钮，填充颜色后的效果如图 3-58 所示。

(14) 选中该图形，在工具箱中单击【透明度工具】，在工具属性栏中将合并模式设置为【叠加】，如图 3-59 所示。

使用阴影工具可以为对象添加阴影效果，并模拟光源照射对象时产生的阴影效果。可以在添加阴影时调整阴影的透明度、颜色、位置及羽化程度，当对象外观改变时，阴影的形状也随之变化。

图 3-58　填充颜色后的效果

图 3-59　设置合并模式

(15) 在工具箱中单击【阴影工具】□，在工具属性栏中选择【预设】列表中的【小型辉光】，将阴影颜色的 CMYK 值设置为 6、39、99、0，如图 3-60 所示。

(16) 在工具箱中单击【椭圆形工具】，在绘图页中绘制一个宽、高分别为 34mm、20mm 的椭圆，调整其位置，为其填充白色，并取消轮廓，效果如图 3-61 所示。

图 3-60　为选中对象添加阴影

图 3-61　绘制椭圆

(17) 继续选中该图形，在工具箱中单击【透明度工具】，在工具属性栏中单击【渐变透明度】按钮，将旋转设置为 90°，如图 3-62 所示。

(18) 在工具箱中单击【钢笔工具】，在绘图页中绘制一个如图 3-63 所示的图形。

(19) 选中该图形，按 F11 键，在弹出的对话框中将左侧节点的 CMYK 值设置为 11、94、100、0，将右侧节点的 CMYK 值设置为 31、100、100、45，勾选【缠绕填充】复选框，取消勾选【自由缩放和倾斜】复选框，将填充宽度设置为 58%，将旋转设置为 113.4°，如图 3-64 所示。

(20) 设置完成后，单击【确定】按钮，在默认调色板中右击⊠按钮，填充渐变并取消轮廓后的效果如图 3-65 所示。

图 3-62　添加透明度

图 3-63　绘制图形

图 3-64　设置渐变填充参数

图 3-65　填充渐变并取消轮廓后的效果

(21) 在工具箱中单击【钢笔工具】，在绘图页中绘制如图 3-66 所示的图形。

(22) 选中该图形，按 Shift+F11 组合键，在弹出的对话框中将 CMYK 值设置为 6、76、100、0，勾选【缠绕填充】复选框，如图 3-67 所示。

▶ 注意

在此处进行均匀填充时，需要勾选【缠绕填充】复选框。

图 3-66　绘制图形

图 3-67　设置均匀填充参数

(23) 设置完成后，单击【确定】按钮，在默认调色板中右击☒按钮，填充并取消轮廓后的效果如图 3-68 所示。

(24) 在工具箱中单击【钢笔工具】，在绘图页中绘制如图 3-69 所示的图形。

(25) 将绘制图形的 CMYK 值设置为 7、83、100、0，并取消轮廓，效果如图 3-70 所示。

图 3-68　填充颜色并取消轮廓后的效果　　　图 3-69　绘制图形　　　图 3-70　填充颜色并取消轮廓后的效果

(26) 在工具箱中单击【钢笔工具】，在绘图页中绘制一个如图 3-71 所示的图形。

(27) 选中绘制的图形，按 F11 键，在弹出的对话框中将左侧节点的 CMYK 值设置为 0、0、0、0；在 56% 位置处添加一个节点，并将其 CMYK 值设置为 0、0、0、0；将右侧节点的 CMYK 值设置为 10、7、7、0，勾选【缠绕填充】复选框，取消勾选【自由缩放和倾斜】复选框，将填充宽度设置为 24.4%，将旋转设置为 28.5°，如图 3-72 所示。

图 3-71　绘制图形

(28) 设置完成后，单击【确定】按钮，在默认调色板中右击☒按钮，填充渐变并取消轮廓后的效果如图 3-73 所示。

图 3-72　设置渐变填充参数　　　　　　　图 3-73　填充渐变并取消轮廓后的效果

(29) 在工具箱中单击【钢笔工具】，在绘图页中绘制一个如图 3-74 所示的图形。

(30) 选中该图形，按 Shift+F11 组合键，在弹出的对话框中将 CMYK 值设置为 6、45、100、0，勾选【缠绕填充】复选框，如图 3-75 所示。

(31) 设置完成后，单击【确定】按钮，在默认调色板中右击☒按钮，填充并取消轮廓后的效果如图 3-76 所示。

(32) 选中该图形，按 + 键，对其进行复制，选中复制后的图形，按 F11 键，在弹出的对话框中将左侧节点的 CMYK 值设置为 5、10、89、0，将右侧节点的 CMYK 值设置为 3、53、98、0，勾选【缠绕填充】复选框，取消勾选【自由缩放和倾斜】复选框，将填充宽度设置为 37%，将旋转设置为 105.3°，如图 3-77 所示。

图 3-74　绘制图形

图 3-75　设置均匀填充

图 3-76　填充颜色并取消轮廓

图 3-77　设置渐变填充参数

(33) 设置完成后，单击【确定】按钮，在工具属性栏中将对象的宽、高分别设置为 29.5mm、17.5mm，并调整其位置，如图 3-78 所示。

(34) 使用相同的方法绘制其他图形对象，并对其进行相应的设置，效果如图 3-79 所示。

图 3-78　调整对象的大小和位置

图 3-79　绘制其他图形

(35) 在工具箱中选择【椭圆形工具】，在绘图页中绘制一个宽、高分别为 70mm、19mm 的椭圆，为其填充黑色，取消轮廓颜色，并调整其位置，效果如图 3-80 所示。

(36) 继续选中该图形，在工具箱中单击【透明度工具】，在工具属性栏中单击【渐变透明度】按钮，再单击【椭圆形渐变透明度】按钮，将颜色设置为黄色，效果如图 3-81 所示。对完成后的文档进行保存即可。

图 3-80 绘制椭圆

图 3-81 添加透明度效果

案例精讲 022　水果类——卡通水果【视频案例】

案例文件：场景 \ Cha03 \ 卡通水果 .cdr

视频文件：视频教学 \ Cha03 \ 卡通水果 .avi

本例介绍卡通水果的绘制，主要用到的工具是【钢笔工具】，然后为绘制的图形填充颜色，完成后的效果如图 3-82 所示。

图 3-82 卡通水果

案例精讲 023　动物类——猴子【视频案例】

案例文件：场景 \ Cha03 \ 猴子 .cdr

视频文件：视频教学 \ Cha03 \ 猴子 .avi

本例介绍猴子的绘制，主要使用【钢笔工具】和【椭圆形工具】绘制猴子，并使用【图框精确裁剪】命令裁剪绘制的背景，完成后的效果如图 3-83 所示。

图 3-83 猴子

案例精讲 024　装饰类——铃铛

案例文件：场景 \ Cha03 \ 铃铛 .cdr

视频文件：视频教学 \ Cha03 \ 铃铛 .avi

本例介绍铃铛的绘制，主要使用【贝塞尔工具】和【椭圆形工具】绘制铃铛，然后为其填充渐变颜色，最后输入文字，完成后的效果如图 3-84 所示。

图 3-84 铃铛

（1）按 Ctrl+N 组合键，在弹出的【创建新文档】对话框中将【名称】设为【铃铛】，将【宽度】和【高度】均设置为 80mm，然后单击【确定】按钮，如图 3-85 所示。

（2）按 Ctrl+I 组合键，弹出【导入】对话框，选择随书附带光盘中的"素材 \Cha03\ 圣诞背景 .jpg"素材文件，单击【导入】按钮，如图 3-86 所示。

图 3-85　创建新文档

图 3-86　选择并导入素材

(3) 导入素材文件后的效果如图 3-87 所示。

(4) 在工具箱中选择【贝塞尔工具】，在绘图页中绘制图形，如图 3-88 所示。

图 3-87　导入素材的效果

图 3-88　绘制图形

(5) 选择绘制的图形，按 F11 键弹出【编辑填充】对话框，将左侧节点的 CMYK 值设置为 36、95、100、4；在 32% 位置处添加一个节点，将其 CMYK 值设置为 23、56、100、0；在 56% 位置处添加一个节点，将其 CMYK 值设置为 0、5、41、0；然后将右侧节点的 CMYK 值设置为 44、93、100、15，在【变换】选项组中将旋转设置为 −27°，单击【确定】按钮，如图 3-89 所示。

(6) 即可为绘制的图形填充该颜色，并在默认的 CMYK 调色板上右击⊠按钮，取消轮廓线的填充，然后在工具箱中选择【贝塞尔工具】，在绘图页中绘制图形，如图 3-90 所示。

图 3-89　设置渐变参数

图 3-90　绘制图形

(7) 选择绘制的图形，按 F11 键弹出【编辑填充】对话框，将左侧节点的 CMYK 值设置为 36、95、100、4；在 34% 位置处添加一个节点，将其 CMYK 值设置为 23、56、100、0；在 47% 位置处添加一个节点，将其 CMYK 值设置为 0、5、32、0；在 56% 位置处添加一个节点，将其 CMYK 值设置为 0、5、41、0；在 78% 位置处添加一个节点，将其 CMYK 值设置为 44、93、100、15；然后将右侧节点的 CMYK 值设置为 44、93、100、15，在【变换】选项组中将旋转设置为 −27°，并勾选【缠绕填充】复选框，单击【确定】按钮，即可为绘制的图形填充该颜色，如图 3-91 所示。

(8) 在默认的 CMYK 调色板上右击 ⊠ 按钮，取消轮廓线的填充，然后按小键盘上的 + 键复制图形，并使用【形状工具】 调整复制后的图形，效果如图 3-92 所示。

图 3-91　设置渐变参数

图 3-92　复制并调整图形

(9) 在工具箱中选择【贝塞尔工具】 ，在绘图页中绘制图形，如图 3-93 所示。

(10) 选择绘制的图形，按 Shift+F11 组合键，弹出【编辑填充】对话框，将 CMYK 值设置为 11、25、53、0，单击【确定】按钮，即可为绘制的图形填充该颜色，并取消轮廓线的填充，如图 3-94 所示。

图 3-93　绘制图形

图 3-94　设置填充颜色

▶▶▶ 提　示

对某个对象应用透明度时，可使该对象下方的对象部分显示出来。应用透明度时，可使用与应用于对象的填充相同的类型，即均匀、渐变、底纹和图样。

(11) 在工具箱中选择【透明度工具】 ，在属性栏中单击【均匀透明度】按钮 ，将透明度设置为 50，添加透明度后的效果如图 3-95 所示。

(12) 在工具箱中选择【贝塞尔工具】 ，在绘图页中绘制图形，如图 3-96 所示。

图 3-95　添加透明度

图 3-96　绘制图形

(13) 选择绘制的图形，按 F11 键弹出【编辑填充】对话框，将左侧节点的 CMYK 值设置为 15、46、100、0；在 41% 位置处添加一个节点，将其 CMYK 值设置为 0、5、36、0；在 53% 位置处添加一个节点，将其 CMYK 值设置为 9、0、16、0；在 66% 位置处添加一个节点，将其 CMYK 值设置为 0、5、41、0；然后将右侧节点的 CMYK 值设置为 31、64、100、0，在【变换】选项组中将旋转设置为 −27°，并勾选【缠绕填充】复选框，单击【确定】按钮，如图 3-97 所示。即可为绘制的图形填充该颜色，并取消轮廓线的填充。

(14) 在工具箱中选择【贝塞尔工具】　，在绘图页中绘制图形，如图 3-98 所示。

图 3-97　设置渐变颜色

图 3-98　绘制图形

(15) 选择绘制的图形，按 F11 键弹出【编辑填充】对话框，将左侧节点的 CMYK 值设置为 23、56、100、0；在 32% 位置处添加一个节点，将其 CMYK 值设置为 23、56、100、0；在 56% 位置处添加一个节点，将其 CMYK 值设置为 0、5、41、0；然后将右侧节点的 CMYK 值设置为 44、93、100、15，在【变换】选项组中将旋转设置为 −27°，并勾选【缠绕填充】复选框，单击【确定】按钮，如图 3-99 所示。即可为绘制的图形填充该颜色，并取消轮廓线的填充。

(16) 在工具箱中选择【贝塞尔工具】　，在绘图页中绘制图形，如图 3-100 所示。

图 3-99　设置渐变颜色

图 3-100　绘制图形

(17) 选择绘制的图形，按 F11 键弹出【编辑填充】对话框，将左侧节点的 CMYK 值设置为 36、95、100、4；在 17% 位置处添加一个节点，将其 CMYK 值设置为 29、76、100、0；在 34% 位置处添加一个节点，将其 CMYK 值设置为 23、56、100、0；然后将右侧节点的 CMYK 值设置为 44、93、100、15，在【变换】选项组中将旋转设置为 –27°，并勾选【缠绕填充】复选框，单击【确定】按钮，如图 3-101 所示。即可为绘制的图形填充该颜色，并取消轮廓线的填充。

(18) 在工具箱中选择【贝塞尔工具】，在绘图页中绘制图形，如图 3-102 所示。

图 3-101　设置渐变颜色

图 3-102　绘制图形

(19) 选择绘制的图形，按 F11 键弹出【编辑填充】对话框，在【调和过渡】选项组中单击【椭圆形渐变填充】类型按钮，然后将左侧节点的 CMYK 值设置为 31、64、100、0；在 32% 位置处添加一个节点，将其 CMYK 值设置为 31、64、100、0；在 89% 位置处添加一个节点，将其 CMYK 值设置为 0、5、36、0；将右侧节点的 CMYK 值设置为 0、5、36、0。在【变换】选项组中，将填充宽度设置为 181%，将填充高度设置为 163%，将水平偏移设置为 –1%，将垂直偏移设置为 –25%，将旋转设置为 153°，并勾选【缠绕填充】复选框，单击【确定】按钮，如图 3-103 所示。即可为绘制的图形填充该颜色，并取消轮廓线的填充。

(20) 在绘图页中选择除背景以外的对象，然后按 Ctrl+G 组合键群组选择的对象，并在【对象管理器】泊坞窗中将群组后的对象重命名为【铃铛】，如图 3-104 所示。

(21) 选择铃铛对象，在菜单栏中选择【对象】|【变换】|【缩放和镜像】命令，弹出【变换】泊坞窗，单击水平镜像按钮，将【副本】设置为 1，单击【应用】按钮，即可镜像复制选择对象，并调整对象的位置，效果如图 3-105 所示。

(22) 按 Ctrl+I 组合键，弹出【导入】对话框，选择随书附带光盘中的"素材 \Cha03\ 铃铛装饰 .cdr"

素材文件, 如图 3-106 所示。

图 3-103　设置渐变颜色

图 3-104　重命名群组对象

图 3-105　镜像复制对象

图 3-106　选择并导入素材文件

(23) 导入铃铛装饰后的效果如图 3-107 所示。

(24) 在工具箱中选择【贝塞尔工具】，在绘图页中绘制图形, 如图 3-108 所示。

(25) 选择绘制的图形, 按 F11 键弹出【编辑填充】对话框, 将左侧节点的 CMYK 值设置为 51、71、100、16, 将右侧节点的 CMYK 值设置为 20、45、100、0, 在【变换】选项组中, 将旋转设置为 -17°, 并勾选【缠绕填充】复选框, 单击【确定】按钮, 如图 3-109 所示。

图 3-107　装饰后的效果

图 3-108　绘制图形

图 3-109　设置渐变颜色

(26) 即可为绘制的图形填充该颜色，并取消轮廓线的填充。然后在工具箱中选择【贝塞尔工具】 ，在绘图页中绘制图形，如图 3-110 所示。

(27) 选择绘制的图形，按 F11 键弹出【编辑填充】对话框，将左侧节点的 CMYK 值设置为 35、59、100、0；在 27% 位置处添加一个节点，将其 CMYK 值设置为 0、5、36、0；在 51% 位置处添加一个节点，将其 CMYK 值设置为 23、56、100、0；在 75% 位置处添加一个节点，将其 CMYK 值设置为 0、5、41、0；将右侧节点的 CMYK 值设置为 35、59、100、0。在【变换】选项组中，取消勾选【自由缩放和倾斜】复选框，将填充宽度设置为 105%，将旋转设置为 −17°，并勾选【缠绕填充】复选框，单击【确定】按钮，如图 3-111 所示。即可为绘制的图形填充该颜色，并取消轮廓线的填充。

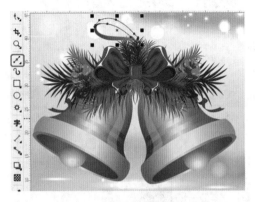

图 3-110 绘制图形

图 3-111 设置渐变颜色

(28) 使用同样的方法，继续绘制图形并填充渐变颜色，效果如图 3-112 所示。

(29) 选择绘制完成的铃铛绳结，按 Ctrl+G 组合键进行合并，打开【对象管理器】泊坞窗，将名称更改为【铃铛绳结】，如图 3-113 所示。

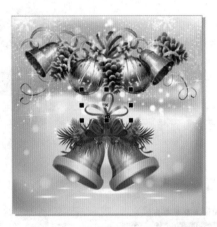

图 3-112 绘制图形并填充颜色

图 3-113 合并铃铛绳结

(30) 将【铃铛绳结】图层拖曳至【铃铛装饰】图层的下方，然后调整铃铛绳结的位置，效果如图 3-114 所示。

(31) 在工具箱中选择【文本工具】 ，在绘图页中输入文字，并选择输入的文字，在属性栏中将字体设置为 Freestyle Script，将字体大小设置为 24pt，如图 3-115 所示。

(32) 按 Shift+F11 组合键弹出【编辑填充】对话框，将 CMYK 值设置为 52、99、100、34，单击【确定】按钮，如图 3-116 所示。

(33) 即可为选择的文字填充该颜色，效果如图 3-117 所示。

图 3-114　调整绘制对象

图 3-115　输入并设置文字

图 3-116　设置颜色

图 3-117　为文字填充颜色

插 画 设 计

本章重点

- 风景类——海上风光
- 卡通类——可爱女孩
- 音乐类——音乐节
- 人物类——时尚少女

- 表情类——可爱表情
- 风景类——金色秋天
- 装饰类——时尚元素
- 装饰画类——卡通装饰画

插画在中国被人们俗称为插图。今天通行于国外市场的商业插画包括出版物插图、卡通吉祥物、影视与游戏美术设计和广告插画 4 种形式。实际在中国，插画已经遍布于平面和电子媒体、商业场馆、公众机构、商品包装、影视演艺海报、企业广告甚至 T 恤、日记本、贺年片等。本章详细介绍如何绘制不同类的插画。通过本章的学习，读者可以提高自己的绘制能力。

案例精讲 025　　风景类——海上风光

📖 案例文件：场景 \ Cha04 \ 海上风光 .cdr
　　视频文件：视频教学 \ Cha04 \ 海上风光 .avi

本例介绍海上风光插画的绘制。首先绘制背景、椰子树，然后绘制波浪和海鸥，完成后的效果如图 4-1 所示。

图 4-1　海上风光

(1) 按 Ctrl+N 组合键，在弹出的【创建新文档】对话框中输入【名称】为【海上风光】，将【宽度】设置为 255.632mm，将【高度】设置为 195.325mm，将【渲染分辨率】设置为 300dpi，然后单击【确定】按钮，如图 4-2 所示。

(2) 在工具箱中选择【矩形工具】▢，绘制宽和高分别为 255.632mm、195.325mm 的矩形，如图 4-3 所示。

图 4-2　创建新文档

图 4-3　绘制矩形

知识链接

插画设计可以说是最具有表现意味的，它与绘画艺术有着亲近的血缘关系。插画艺术的许多表现技法都是借鉴了绘画艺术的表现技法。插画艺术与绘画艺术的联姻使得前者无论是在表现技法多样性的探求，或是在设计主题表现的深度和广度方面，都有着长足的进展，展示出更加独特的艺术魅力，从而更具表现力。从某种意义上讲，绘画艺术成了基础学科，插画成了应用学科。纵观插画发展的历史，其应用范围在不断扩大。特别是在信息高速发展的今天，人们的日常生活中充满了各式各样的商业信息，插画设计已成为现实社会不可替代的艺术形式。

(3) 打开随书附带光盘中的"素材 \ Cha04 \ 蓝天 .cdr"文件，选择并进行复制，返回到场景中进行粘贴，调整其位置和大小，如图 4-4 所示。

(4) 使用【钢笔工具】，绘制一个船形图案，将其填充颜色的 CMYK 值设置为 69、0、4、0，调整其位置和大小，如图 4-5 所示。

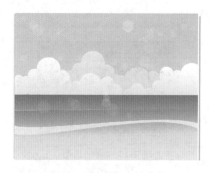

图 4-4　设置插入的素材

图 4-5　绘制图形

(5) 使用【钢笔工具】，绘制一个船形图案，将其填充颜色的 CMYK 值设置为 22、2、10、0，调整其位置和大小，如图 4-6 所示。

(6) 使用【钢笔工具】，绘制一个船形图案，将其填充颜色的 CMYK 值设置为 5、5、68、0，调整其位置和大小，如图 4-7 所示。

图 4-6　设置渐变颜色

图 4-7　绘制图形

(7) 继续使用【钢笔工具】，绘制一个船形图案，将其填充颜色的 CMYK 值设置为 31、40、31、0，调整其位置和大小，如图 4-8 所示。

(8) 继续使用【钢笔工具】，绘制半圆形图案，效果如图 4-9 所示。

图 4-8　绘制图案

图 4-9　绘制图案

(9) 选择绘制的图形，按 F11 键弹出【编辑填充】对话框，将 0% 位置处的 CMYK 值设置为 34、0、65、0，将 100% 位置处的 CMYK 值设置为 55、0、80、0，在【变换】选项组中，取消勾选【自由缩放和倾斜】复选框，将填充宽度设置为 40%，将旋转设置为 −92°，单击【确定】按钮，效果如图 4-10 所示。

(10) 在工具箱中选择【钢笔工具】　，在绘图页中绘制图形，如图 4-11 所示。

图 4-10　绘制图形并设置颜色

图 4-11　绘制图形

(11) 选择已经绘制好的图形，为其添加透明度，并调整其位置和大小，如图 4-12 所示。

(12) 使用同样的方法绘制图形，并填充白色，调整其位置和大小，如图 4-13 所示。

图 4-12　设置渐变颜色

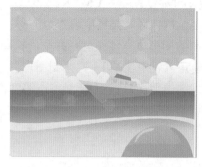

图 4-13　绘制图形

(13) 在工具箱中选择【钢笔工具】 🖋️，在绘图页中绘制曲线，完成后的效果如图 4-14 所示。

(14) 选择绘制的图形，按 F12 键弹出【轮廓笔】对话框，将 0% 位置处的 CMYK 值设置为 0、31、74、0，将 100% 位置处的 CMYK 值设置为 1、1、46、0，将填充宽度设置为 78%，将旋转设置为 171°，单击【确定】按钮，完成后的效果如图 4-15 所示。

图 4-14　绘制图形

图 4-15　填充颜色

(15) 在工具箱中选择【钢笔工具】，在绘图页中绘制曲线。选择绘制的曲线，按 F12 键弹出【轮廓笔】对话框，单击【颜色】下拉按钮，在弹出的下拉列表中选择【更多】命令，弹出【选择颜色】对话框，将 CMYK 值设置为 29、54、56、6，单击【确定】按钮。继续使用此方法绘制图形并填充颜色，完成后的效果如图 4-16 所示。

(16) 在工具箱中选择【钢笔工具】 🖋️，在绘图页中绘制图形，如图 4-17 所示。

图 4-16　绘制图形

图 4-17　绘制图形

(17) 选择绘制的图形，按 F11 键弹出【编辑填充】对话框，将 0% 位置处的 CMYK 值设置为 20、0、66、0，将 100% 位置处的 CMYK 值设置为 67、0、67、0，在【变换】选项组中，取消勾选【自由缩放和倾斜】复选框，将填充宽度设置为 71%，将旋转设置为 -168°，单击【确定】按钮，如图 4-18 所示。即可为绘制的图形填充该颜色，并取消轮廓线的填充。

(18) 使用【钢笔工具】 ✎ 绘制图形并填充白色，然后在工具箱中选择【透明度工具】，在属性栏中单击【均匀透明度】按钮 █，将透明度设置为 50，添加透明度后的效果如图 4-19 所示。

图 4-18　设置渐变颜色

图 4-19　绘制图形并添加透明度

(19) 使用同样的方法，绘制其他图形，效果如图 4-20 所示。

(20) 在工具箱中选择【椭圆形工具】 ◯，在按住 Ctrl 键的同时绘制正圆，作为椰子，效果如图 4-21 所示。

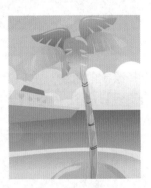

图 4-20　绘制其他图形

图 4-21　绘制椰子

(21) 选择绘制的正圆，按 F11 键弹出【编辑填充】对话框，将 0% 位置处的 CMYK 值设置为 11、0、80、0，将 100% 位置处的 CMYK 值设置为 17、40、100、1，在【变换】选项组中，取消勾选【自由缩放和倾斜】复选框，将填充宽度设置为 43%，将旋转设置为 92°，单击【确定】按钮，如图 4-22 所示。即可为绘制的正圆填充该颜色，并取消轮廓线的填充。

(22) 使用同样的方法，继续绘制椰子，并调整椰子的排列顺序，效果如图 4-23 所示。

(23) 在绘图页中选择组成椰子树的所有对象，按 Ctrl+G 组合键群组选择的对象，并按小键盘上的 + 键复制群组后的对象，然后在绘图页中调整复制后的对象的大小和旋转角度，效果如图 4-24 所示。

(24) 在工具箱中选择【钢笔工具】 ✎，在绘图页中绘制图形，并将其填充颜色设置为白色，如图 4-25 所示。

图 4-22　设置渐变颜色

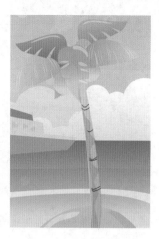

图 4-23　绘制其他椰子

图 4-24　复制并调整选择对象

图 4-25　绘制图形

(25) 在工具箱中选择【钢笔工具】 📝，在绘图页中绘制图形，如图 4-26 所示。

(26) 选择绘制的图形，按 F11 键弹出【编辑填充】对话框，将 0% 位置处的 CMYK 值设置为 76、35、93、24，将 100% 位置处的 CMYK 值设置为 0、0、0、0，并取消轮廓线的填充，单击【确定】按钮，如图 4-27 所示。

图 4-26　绘制图形

图 4-27　设置颜色

(27) 为绘制的图形填充该颜色，并取消轮廓线的填充。然后在工具箱中选择【透明度工具】 🏁，在属性栏中单击【均匀透明度】按钮 🖼，将透明度设置为 80，添加透明度后的效果如图 4-28 所示。

(28) 使用同样的方法，绘制其他图形并添加透明度，效果如图 4-29 所示。

图 4-28　添加透明度

图 4-29　绘制其他图形

(29) 在绘图页中选择组成海鸥的所有对象，按 Ctrl+G 组合键群组选择的对象，并按小键盘上的 + 键复制群组后的对象，然后在绘图页中调整复制后的对象的大小和位置，效果如图 4-30 所示。

(30) 在工具箱中选择【钢笔工具】 ，在绘图页中绘制图形，如图 4-31 所示。

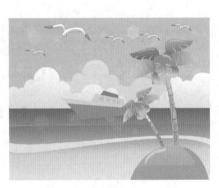

图 4-30　调整图形大小和位置

图 4-31　绘制图形

(31) 选择绘制好的图形，将其填充颜色的 CMYK 值设置为 89、35、5、0，效果如图 4-32 所示。

(32) 使用同样的方法，绘制其他图形并设置颜色，调整其位置及大小，完成后的效果如图 4-33 所示。

图 4-32　设置颜色

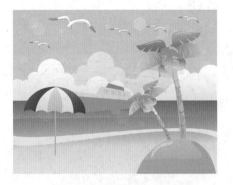

图 4-33　绘制其他图形

(33) 在工具箱中选择【椭圆形工具】，在绘图页中绘制图形，并为其设置透明度，效果如图 4-34 所示。

(34) 选择上一步创建好的椭圆形阴影，调整其位置和大小，完成后的效果如图 4-35 所示。

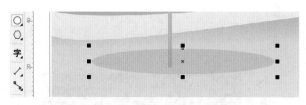

图 4-34 绘制图形并添加透明度

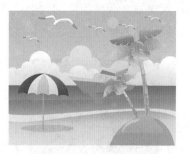

图 4-35 最终效果

案例精讲 026 卡通类——可爱女孩【视频案例】

> 案例文件：场景 \ Cha04 \ 可爱女孩 .cdr
>
> 视频文件：视频教学 \ Cha04 \ 可爱女孩 .avi

　　本例介绍可爱女孩插画的绘制，首先使用基本绘图工具绘制女孩，然后导入背景图片，完成后的效果如图 4-36 所示。

图 4-36 可爱女孩

案例精讲 027 音乐类——音乐节

> 案例文件：场景 \ Cha04 \ 音乐节 .cdr
>
> 视频文件：视频教学 \ Cha04 \ 音乐节 .avi

图 4-37 音乐节

　　本例介绍音乐节插画的绘制。该插画的绘制比较复杂，首先绘制背景，然后绘制彩色钢琴键和话筒，最后输入并编辑文字路径，完成后的效果如图 4-37 所示。

　　(1) 按 Ctrl+N 组合键，在弹出的【创建新文档】对话框中输入【名称】为【音乐节】，将【宽度】设置为 380mm，将【高度】设置为 494mm，然后单击【确定】按钮，如图 4-38 所示。

　　(2) 按 Ctrl+I 组合键，在弹出的【导入】对话框中选择随书附带光盘中的 "素材 \Ch04\ 音乐节背景 .jpg" 和 "素材 \Ch04\ 音乐节素材 .png" 素材文件，然后单击【导入】按钮，如图 4-39 所示。

图 4-38 创建新文档

图 4-39 选择导入素材

(3) 导入素材后，调整图片的大小至合适的位置，效果如图 4-40 所示。

(4) 在工具箱中选择【钢笔工具】 ，在绘图页中绘制图形，如图 4-41 所示。

图 4-40　导入素材的效果

图 4-41　绘制图形

(5) 选择绘制的图形，按 F11 键弹出【编辑填充】对话框，将左侧节点的 CMYK 值设置为 0、0、0、0，在 44% 位置处添加一个节点并将其 CMYK 值设置为 24、0、2、0，在 54% 位置处添加一个节点并将其 CMYK 值设置为 45、6、4、0，在 80% 位置处添加一个节点并将其 CMYK 值设置为 81、43、0、0，将右侧节点的 CMYK 值设置为 100、98、51、2，在【变换】选项组中取消勾选【自由缩放和倾斜】复选框，将填充宽度设置为 118%，将旋转设置为 104°，单击【确定】按钮，如图 4-42 所示。

(6) 为绘制的图形填充颜色后，在属性栏中将轮廓宽度设置为 1mm，在调色板上右击白色色块，效果如图 4-43 所示。

图 4-42　设置渐变颜色

图 4-43　设置轮廓

(7) 在工具箱中选择【钢笔工具】 ，在绘图页中绘制图形，如图 4-44 所示。

(8) 选择绘制的图形，按 F11 键弹出【编辑填充】对话框，设置与上一个图形相同的颜色，然后在【变换】选项组中取消勾选【自由缩放和倾斜】复选框，将填充宽度设置为 104%，将旋转设置为 88°，单击【确定】按钮，如图 4-45 所示。

(9) 为绘制的图形填充颜色后，设置轮廓为白色。确认图形处于选定状态，单击鼠标右键，在弹出的快捷菜单中选择【顺序】|【置于此对象后】命令，如图 4-46 所示。

(10) 选择第 6 步骤完成的图形，在【对象管理器】泊坞窗中，调整两个图形的顺序，完成后的效果如图 4-47 所示。

图 4-44　绘制图形

图 4-45　设置渐变色

图 4-46　选择【置于此对象后】命令

图 4-47　调整顺序

(11) 在属性栏中选择【2 点线工具】，在绘图页中绘制直线，然后选择绘制的直线，在属性栏中将轮廓宽度设置为 1mm，在调色板上右击白色色块，效果如图 4-48 所示。

(12) 在属性栏中单击【钢笔工具】，在绘图页中绘制图形，如图 4-49 所示。

图 4-48　绘制并调整直线

图 4-49　绘制图形

(13) 选择绘制的图形，在调色板上单击白色色块，为其填充白色，然后在属性栏中将轮廓设置为 1mm，效果如图 4-50 所示。

(14) 在属性栏中选择【椭圆形工具】，在绘图页中绘制椭圆，并选择绘制的椭圆，为其填充白色，然后设置其轮廓宽度，效果如图 4-51 所示。

图 4-50　填充颜色

图 4-51　绘制并设置椭圆

(15) 再次使用【椭圆形工具】○，在绘图页中绘制椭圆，并设置其轮廓宽度，效果如图 4-52 所示。

(16) 选择绘制的椭圆，按 F11 键弹出【编辑填充】对话框，将左侧节点的 CMYK 值设置为 0、0、0、0，在 45% 位置处添加一个节点并将其 CMYK 值设置为 28、11、10、0，在 81% 位置处添加一个节点并将其 CMYK 值设置为 62、37、16、0，将右侧节点的 CMYK 值设置为 79、64、35、0，在【变换】选项组中，将旋转设置为 −89°，单击【确定】按钮，如图 4-53 所示。

图 4-52　绘制椭圆

图 4-53　设置渐变色

(17) 为绘制的椭圆填充颜色，然后选择新绘制的 3 个对象，按小键盘上的 + 键复制选择的对象，并在绘图页中调整复制后的对象的大小和位置，效果如图 4-54 所示。

(18) 使用前面介绍的方法，在绘图页中绘制图形，效果如图 4-55 所示。

图 4-54　复制并调整对象

图 4-55　绘制其他图形

(19) 在工具箱中选择【椭圆形工具】○，在按住 Ctrl 键的同时绘制正圆，选择绘制的正圆，在属性栏中将轮廓宽度设置为 1mm，效果如图 4-56 所示。

(20) 选择绘制的正圆，按 Shift+F11 组合键弹出【编辑填充】对话框，将 CMYK 值设置为 47、25、13、0，单击【确定】按钮，如图 4-57 所示。

图 4-56 绘制正圆

图 4-57 设置颜色

(21) 即可为绘制的正圆填充颜色。然后按小键盘上的 + 键复制正圆，再调整复制后的正圆的大小和位置，如图 4-58 所示。

(22) 选择新复制的正圆，按 F11 键弹出【编辑填充】对话框，将左侧节点的 CMYK 值设置为 28、11、10、0；在 37% 位置处添加一个节点，将其 CMYK 值设置为 62、37、16、0；在 78% 位置处添加一个节点，将其 CMYK 值设置为 79、64、35、0；将右侧节点的 CMYK 值设置为 93、88、89、80。在【变换】选项组中，取消勾选【自由缩放和倾斜】复选框，将填充宽度设置为 162%，将旋转设置为 −105°，单击【确定】按钮，即可为复制的正圆填充该颜色，如图 4-59 所示。

图 4-58 复制正圆

图 4-59 设置渐变色

(23) 在工具箱中选择【2 点线工具】，在绘图页中绘制直线，如图 4-60 所示。

(24) 选择绘制的直线，按 F12 键弹出【轮廓笔】对话框，将【颜色】的 CMYK 值设置为 75、57、30、0，将【宽度】设置为 1.5mm，在【线条端头】选项中单击【圆形端头】按钮，然后单击【确定】按钮，如图 4-61 所示。

(25) 使用同样的方法，继续绘制并设置直线，效果如图 4-62 所示。

(26) 选择绘制的所有直线，在菜单栏中选择【对象】| PowerClip |【置于图文框内部】命令，当鼠标指针变成 样式时，在填充渐变色的正圆上单击，即可将选择对象置于单击的正圆内，效果如图 4-63 所示。

(27) 在工具箱中选择【钢笔工具】，在绘图页中绘制曲线，作为文字路径，如图 4-64 所示。

(28) 在工具箱中选择【文本工具】，在绘制的路径上单击，然后输入文字，在属性栏中将字体设置为 Arial，将字体大小设置为 24pt，如图 4-65 所示。

(29) 选择文字下的路径，单击鼠标右键，在弹出的快捷菜单中选择【剪切】命令，即可删除路径，并为文字填充 CMYK 值为 1、25、14、0 的颜色，效果如图 4-66 所示。

图 4-60　绘制直线

图 4-61　设置轮廓

图 4-62　绘制并设置轮廓

图 4-63　精确剪裁

图 4-64　绘制文字路径

图 4-65　输入并设置文字

图 4-66　删除路径并填充颜色

(30) 在绘图页中绘制其他图形，效果如图 4-67 所示。

(31) 在工具箱中选择【钢笔工具】 ，在绘图页中绘制曲线，如图 4-68 所示。

(32) 选择绘制的曲线，按 F12 键弹出【轮廓笔】对话框，将【颜色】设置为白色，将【宽度】设置为 4mm，在【线条端头】选项中单击【圆形端头】按钮 ，然后单击【确定】按钮，如图 4-69 所示。

(33) 在工具箱中选择【透明度工具】 ，在属性栏中单击【均匀透明度】按钮 ，将透明度设置为 20，添加透明度后的效果如图 4-70 所示。

(34) 在工具箱中选择【椭圆形工具】 ，在按住 Ctrl 键的同时绘制正圆，然后为绘制的正圆填充白色，并取消轮廓线的填充，效果如图 4-71 所示。

(35) 选择绘制的正圆，在工具箱中选择【透明度工具】 ，在属性栏中单击【均匀透明度】按钮

，将透明度设置为 20，添加透明度后的效果如图 4-72 所示。

图 4-67　绘制其他图形

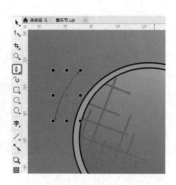

图 4-68　绘制曲线

图 4-69　设置曲线轮廓

图 4-70　添加透明度

图 4-71　绘制正圆并填充颜色

图 4-72　添加透明度

(36) 使用同样的方法，继续绘制曲线和正圆，并添加透明度，效果如图 4-73 所示。

(37) 在工具箱中选择【钢笔工具】，在绘图页中绘制曲线，作为文字路径，如图 4-74 所示。

(38) 在工具箱中选择【文本工具】，在绘制的路径上单击，然后输入文字，在属性栏中将字体设置为 Cooper Black，将字体大小设置为 133.574pt，如图 4-75 所示。

图 4-73　绘制图形并添加透明度

图 4-74　绘制文字路径

图 4-75　输入并设置文字路径

(39) 确认输入的文字路径处于选择状态，在菜单栏中选择【文本】|【文本属性】命令，弹出【文本属性】泊坞窗，将字符间距设置为 0%，效果如图 4-76 所示。

(40) 选择文字下的路径，单击鼠标右键，在弹出的快捷菜单中选择【剪切】命令，即可删除路径，效果如图 4-77 所示。

(41) 选择文字，按 F11 键弹出【编辑填充】对话框，将左侧节点的 CMYK 值设置为 0、40、98、0，将右侧节点的 CMYK 值设置为 0、7、38、0，在【变换】选项组中，将旋转设置为 110°，单击【确定】

按钮，如图 4-78 所示。

图 4-76　设置字符间距

图 4-77　删除文字路径

(42) 按 F12 键弹出【轮廓笔】对话框，将【颜色】设置为黑色，将【宽度】设置为 3mm，并勾选【填充之后】复选框，单击【确定】按钮，如图 4-79 所示。

图 4-78　设置渐变颜色

图 4-79　设置文字轮廓

(43) 设置文字颜色和轮廓后的效果如图 4-80 所示。

(44) 按小键盘上的＋键复制文字，然后在【对象管理器】泊坞窗中选择如图 4-81 所示的文字。

图 4-80　设置文字后的效果

图 4-81　选择文字

(45) 按 F12 键弹出【轮廓笔】对话框，将【颜色】设置为白色，将【宽度】设置为 7mm，勾选【填充之后】复选框，单击【确定】按钮，如图 4-82 所示。

(46) 设置文字轮廓后的效果如图 4-83 所示。

(47) 在工具箱中选择【星形工具】☆，在绘图页中绘制五角星，如图 4-84 所示。

图 4-82　设置文字轮廓　　　　图 4-83　设置文字轮廓后的效果　　　　图 4-84　绘制五角星

(48) 选择绘制的五角星，按 Shift+F11 组合键弹出【编辑填充】对话框，将 CMYK 值设置为 0、62、100、0，单击【确定】按钮，即可为绘制的五角星填充该颜色，并取消轮廓线的填充，如图 4-85 所示。

(49) 按住鼠标左键拖动星形，然后单击鼠标右键复制星形，并在绘图页中调整其大小和位置，效果如图 4-86 所示。

图 4-85　设置颜色　　　　　　　　　图 4-86　复制并调整五角星

(50) 选择所有的五角星对象，在菜单栏中选择【对象】| PowerClip |【置于图文框内部】命令，当鼠标指针变成 ◆ 样式时，在其下面的文字上单击，即可将选择的五角星对象置于单击的文字内，效果如图 4-87 所示。

(51) 使用同样的方法，继续输入并编辑文字路径，效果如图 4-88 所示。

图 4-87　精确裁剪　　　　　　　图 4-88　输入并编辑文字路径

案例精讲 028　人物类——时尚少女【视频案例】

> 案例文件：场景 \ Cha04 \ 时尚少女.cdr
> 视频文件：视频教学 \ Cha04 \ 时尚少女.avi

　　本例介绍时尚少女插画的绘制。该插画的核心部分也是最难的部分在少女的头部，然后绘制身子并添加背景，完成后的效果如图 4-89 所示。

图 4-89　时尚少女

案例精讲 029　表情类——可爱表情

> 案例文件：场景 \ Cha04 \ 绘制可爱表情.cdr
> 视频文件：视频教学 \ Cha04 \ 绘制可爱表情.avi

　　本例介绍如何绘制可爱表情，本例主要通过【矩形工具】、【钢笔工具】等来绘制表情的轮廓，然后通过为绘制的图形填充颜色以及添加透明度效果来完成表情的制作，效果如图 4-90 所示。

图 4-90　绘制可爱表情

　　(1) 新建一个宽、高都为 99mm 的文档，在工具箱中单击【矩形工具】，在绘图页中绘制一个与文档相同大小的矩形，如图 4-91 所示。

　　(2) 选中绘制的矩形，按 Shift+F11 组合键，在弹出的对话框中将 CMYK 值设置为 59、0、85、0，单击【确定】按钮，如图 4-92 所示。

图 4-91　绘制矩形

图 4-92　设置均匀填充颜色

　　(3) 设置完成后，单击【确定】按钮，在默认调色板中右击⊠按钮，取消轮廓色，效果如图 4-93 所示。

　　(4) 在工具箱中单击【矩形工具】，在绘图页中绘制一个如图 4-94 所示的图形。

　　(5) 选中该图形，按 Shift+F11 组合键，在弹出的对话框中将 CMYK 值设置为 81、22、46、0，勾选【缠绕填充】复选框，如图 4-95 所示。

　　(6) 设置完成后，单击【确定】按钮，在默认调色板中右击⊠按钮，取消轮廓色，单击【确定】按钮，效果如图 4-96 所示。

图 4-93　填充颜色并取消轮廓后的效果

图 4-94　绘制图形

图 4-95　设置均匀填充

图 4-96　取消轮廓后的效果

(7) 使用同样的方法绘制其他图形，并为其填充颜色，效果如图 4-97 所示。

(8) 在绘图页中选择除矩形外的其他图形，右击鼠标，在弹出的快捷菜单中选择【PowerClip 内部】命令，如图 4-98 所示。

图 4-97　绘制图形并进行设置

图 4-98　选择【PowerClip 内部】命令

(9) 执行该操作后，在矩形上单击，将选中的对象置于矩形内，效果如图 4-99 所示。

(10) 在工具箱中单击【钢笔工具】，在绘图页中绘制一个如图 4-100 所示的图形。

图 4-99　将选中的图形置于矩形内

图 4-100　绘制图形

(11) 选中绘制的图形，按 Shift+F11 组合键，在弹出的对话框中将 CMYK 值设置为 0、26、54、0，勾选【缠绕填充】复选框，如图 4-101 所示。

(12) 设置完成后，单击【确定】按钮，在默认调色板中右击⊠按钮，取消轮廓色，效果如图 4-102 所示。

图 4-101　设置均匀填充颜色

图 4-102　填充颜色并取消轮廓后的效果

(13) 在工具箱中单击【钢笔工具】，在绘图页中绘制一个如图 4-103 所示的图形。

(14) 选中绘制的图形，按 Shift+F11 组合键，在弹出的对话框中将 CMYK 值设置为 0、40、55、0，如图 4-104 所示。

图 4-103　绘制图形

图 4-104　设置均匀填充

(15) 设置完成后，单击【确定】按钮，在默认调色板中右击⊠按钮，取消轮廓色，效果如图 4-105 所示。

(16) 在工具箱中选择【钢笔工具】，在绘图页中绘制一个图形，并为其填充颜色，效果如图 4-106 所示。

图 4-105 填充颜色并取消轮廓后的效果　　　　　图 4-106 绘制图形并填充颜色

(17) 使用【椭圆形工具】在绘图页中绘制一个如图 4-107 所示的图形。

(18) 选中绘制的图形，按 F11 键，在弹出的对话框中将左侧节点的 CMYK 值设置为 0、0、0、0，在 16% 位置处添加节点并设置 CMYK 值为 16、62、40、0，在 77% 位置处添加节点并设置 CMYK 值为 9、36、20、0，如图 4-108 所示。

图 4-107 绘制图形　　　　　　　　　　图 4-108 设置填充颜色

(19) 设置完成后，单击【确定】按钮，在默认调色板中右击⊠按钮，取消轮廓色，效果如图 4-109 所示。

(20) 继续选中该图形，按 + 键对其进行复制，调整其位置，如图 4-110 所示。

(21) 在工具箱中单击【钢笔工具】，在绘图页中绘制两条如图 4-111 所示的线段。

图 4-109 设置渐变色后的效果　　　图 4-110 复制对象并对其进行调整　　　图 4-111 绘制线段

(22) 选中绘制的两条线段，按 F12 键打开【轮廓笔】对话框，将【颜色】设置为黑色，将【宽度】设置为 1mm，单击【圆形端头】按钮，单击【确定】按钮，如图 4-112 所示。

(23) 使用同样的方法再绘制 3 条线段，并对其进行相应的设置，效果如图 4-113 所示。

(24) 在工具箱中单击【钢笔工具】，在绘图页中绘制一个如图 4-114 所示的图形。

图 4-112　设置轮廓参数　　　　图 4-113　绘制线段并进行设置后的效果　　　　图 4-114　绘制图形

(25) 选中绘制的图形，按 Shift+F11 组合键，在弹出的对话框中将 CMYK 值设置为 57、10、45、0，勾选【缠绕填充】复选框，如图 4-115 所示。

(26) 设置完成后，单击【确定】按钮，在默认调色板中右击⊠按钮，取消轮廓色，效果如图 4-116 所示。

图 4-115　设置填充颜色　　　　　　　　图 4-116　填充颜色并取消轮廓后的效果

(27) 使用【钢笔工具】在绘图页中绘制两个如图 4-117 所示的图形。

(28) 选中绘制的图形，按 Shift+F11 组合键，在弹出的对话框中将 CMYK 值设置为 57、10、45、40，勾选【缠绕填充】复选框，如图 4-118 所示。

图 4-117　绘制图形

图 4-118　设置填充颜色

(29) 设置完成后，单击【确定】按钮，在默认调色板中右击⊠按钮，取消轮廓色，选中前面所绘制的黑色轮廓，右击鼠标，在弹出的快捷菜单中选择【顺序】|【到图层前面】命令，如图 4-119 所示。

(30) 执行该操作后，即可调整对象的排放顺序，效果如图 4-120 所示。

(31) 在工具箱中单击【钢笔工具】，在绘图页中绘制一个如图 4-121 所示的图形。

图 4-119　选择【到图层前面】命令

图 4-120　调整对象的排放顺序

图 4-121　绘制图形

(32) 选中绘制的图形，按 Shift+F11 组合键，在弹出的对话框中将 CMYK 值设置为 87、22、45、11，勾选【缠绕填充】复选框，如图 4-122 所示。

(33) 设置完成后，单击【确定】按钮，在默认调色板中右击⊠按钮，取消轮廓色，如图 4-123 所示。

图 4-122　设置均匀填充颜色

图 4-123　填充并取消轮廓颜色

(34) 使用同样的方法绘制其他对象，并对其进行相应的设置和调整，效果如图 4-124 所示。

(35) 在工具箱中单击【椭圆形工具】，在绘图页中绘制一个椭圆，为其填充黑色，并取消轮廓，效果如图 4-125 所示。

(36) 选中该图形，在工具箱中单击【透明度工具】，在工具属性栏中单击渐变透明度按钮，再单击椭圆形渐变透明度按钮，然后调整该图形的排放顺序，效果如图 4-126 所示。

图 4-124　绘制其他图形后的效果　　图 4-125　绘制椭圆形并填充颜色　　图 4-126　添加透明度并调整对象的排放顺序

案例精讲 030　风景类——金色秋天【视频案例】

> 📖 案例文件：场景 \ Cha04 \ 绘制金色秋天.cdr
>
> 视频文件：视频教学 \ Cha04 \ 绘制金色秋天.avi

本例介绍如何绘制秋天的风景效果，其中包括如何绘制云彩、山坡、小路、树、房子等，效果如图 4-127 所示。

图 4-127　金色秋天

案例精讲 031　装饰类——时尚元素【视频案例】

> 📖 案例文件：场景 \ Cha04 \ 时尚元素.cdr
>
> 视频文件：视频教学 \ Cha04 \ 时尚元素.avi

本例介绍如何绘制时尚元素插画，该案例主要通过【钢笔工具】和渐变填充来实现，效果如图 4-128 所示。

图 4-128　时尚元素

案例精讲 032　装饰画类——卡通装饰画

> 📖 案例文件：场景 \ Cha04 \ 卡通装饰画.cdr
>
> 视频文件：视频教学 \ Cha04 \ 卡通装饰画.avi

本例介绍卡通装饰画的绘制。本例的制作比较烦琐，主要通过【钢笔工具】和【椭圆形工具】来绘制站立的老虎，使用【钢笔工具】来绘制斑纹，效果如图 4-129 所示。

(1) 按 Ctrl+N 组合键，在弹出的对话框中将宽度和高度分别设置为 50mm、

图 4-129　卡通装饰画

60mm，并将其重命名为【卡通装饰画】，设置完成后，单击【确定】按钮，如图 4-130 所示。

(2) 在工具箱中双击【矩形工具】，系统将绘制一个与页面等大的矩形，效果如图 4-131 所示。

图 4-130 新建文档

图 4-131 绘制图形

(3) 继续选中绘制的矩形, 按 F11 键打开【编辑填充】对话框, 将左侧节点的 CMYK 值设置为 75、8、8、28; 在 65% 位置处添加一个节点, 设置 CMYK 值为 0、0、0、0, 并设置透明度为 38%; 将右侧节点的 CMYK 值设置为 44、46、81、25, 设置填充高度为 41.667%, 将旋转角度设置为 -90°, 效果如图 4-132 所示。

(4) 设置完成后, 单击【确定】按钮, 在默认调色板中右击⊠按钮, 取消轮廓色, 效果如图 4-133 所示。

图 4-132 设置渐变色

图 4-133 填充渐变色并取消轮廓色后的效果

(5) 在工具箱中单击【钢笔工具】, 在绘图页中绘制一个如图 4-134 所示的图形。

(6) 绘制完成后, 选中该图形, 按 F11 键, 在弹出的对话框中将左侧节点的 CMYK 值设置为 0、27、89、0, 将右侧节点的 CMYK 值设置为 2、4、42、0, 并设置填充宽度为 115%, 填充高度为 114.132%, 倾斜角度设置为 -7°, 水平偏移设置为 -8%, 垂直偏移设置为 3%, 旋转角度设置为 -157°, 如图 4-135 所示。

(7) 设置完成后, 单击【确定】按钮, 按 F12 键打开【轮廓笔】对话框, 将【颜色】的 CMYK 值设置为 70、89、100、66, 将【宽度】设置为【细线】, 如图 4-136 所示。

(8) 设置完成后, 单击【确定】按钮, 设置后的效果如图 4-137 所示。

图 4-134　绘制图形

图 4-135　设置渐变色

图 4-136　设置轮廓笔

图 4-137　填充颜色并设置轮廓后的效果

(9) 在工具箱中单击【钢笔工具】，在绘图页中绘制一个如图 4-138 所示的图形。

(10) 选中该图形，按 F11 键，在弹出的对话框将左侧节点的 CMYK 值设置为 4、0、71、0，将右侧节点的 CMYK 值设置为 0、40、96、0，并将填充宽度设置为 90%，填充高度设置为 89.897%，倾斜角度设置为 –2°，水平偏移设置为 –1%，垂直偏移设置为 –15%，旋转角度设置为 –5°，如图 4-139 所示。

图 4-138　绘制图形

图 4-139　设置渐变色

(11) 设置完成后，单击【确定】按钮，效果如图 4-140 所示。

(12) 使用【钢笔工具】绘制一个如图 4-141 所示的图形。

图 4-140　填充后的效果

图 4-141　绘制图形

(13) 按 Shift+F11 组合键，在弹出的对话框中设置 CMYK 值为 30、73、100、0，并在默认调色板中右击⊠按钮取消轮廓色，如图 4-142 所示。

(14) 设置完成后，单击【确定】按钮，设置后的效果如图 4-143 所示。

图 4-142　设置填充颜色

图 4-143　填充颜色并取消轮廓后的效果

(15) 单击工具箱中的【钢笔工具】，绘制一个如图 4-144 所示的图形。

(16) 按 Shift+F11 组合键，在弹出的对话框中设置 CMYK 值为 8、33、98、0，如图 4-145 所示。

图 4-144　绘制图形

图 4-145　设置填充颜色

(17) 设置完成后单击【确定】按钮，调整顺序并放置到合适的位置，效果如图 4-146 所示。

(18) 使用同样的方法，再次绘制出脸部的其他图形，效果如图 4-147 所示。

图 4-146　填充并调整后的效果

图 4-147　绘制其他图形

(19) 使用工具箱中的【椭圆形工具】绘制眼睛并填充颜色，效果如图 4-148 所示。

(20) 选择刚绘制的图形，按小键盘中的＋键进行复制，如图 4-149 所示。

图 4-148　绘制眼睛

图 4-149　复制眼睛

(21) 使用【钢笔工具】绘制一个如图 4-150 所示的图形。

(22) 按 Shift+F11 组合键，在弹出的对话框中设置 CMYK 值为 96、90、83、76，单击【确定】按钮，如图 4-151 所示。

图 4-150　绘制图形

图 4-151　设置填充颜色

(23) 使用之前的方法，绘制其他图形，如图 4-152 所示。

(24) 选中绘制的图形，按 F11 键，在弹出的对话框将左侧节点的 CMYK 值设置为 0、0、0、0，在 60% 位置处添加一个节点并设置 CMYK 值为 7、76、25、0，将右侧节点的 CMYK 值设置为 0、76、51、0，将填充宽度设置为 110%，填充高度设置为 108.349%，倾斜角度设置为 -10°，水平偏移设置为 12%，垂直偏移设置为 1%，旋转角度设置为 159°，如图 4-153 所示。

图 4-152　绘制其他图形

图 4-153　设置渐变色

(25) 设置完成后，单击【确定】按钮，将其移动到合适的位置，效果如图 4-154 所示。

(26) 选择绘制的图形，按小键盘中的 + 键进行复制，在菜单栏中选择【效果】|【透镜】命令，将透明度的【比率】设置为 75%，如图 4-155 所示。

图 4-154　移动图形

图 4-155　设置透明度

(27) 在工具箱中单击【钢笔工具】，在绘图页中绘制一个如图 4-156 所示的图形。

(28) 使用同样的方法绘制出其他的图形，效果如图 4-157 所示。

图 4-156　绘制图形

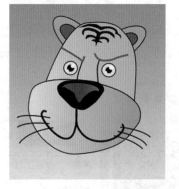

图 4-157　绘制其他图形

(29) 使用【钢笔工具】绘制一个如图 4-158 所示的图形。

(30) 选择绘制的图形，按 F11 键，在弹出对话框中将左侧节点的 CMYK 值设置为 0、36、95、0，将右侧节点的 CMYK 值设置为 4、4、74、0，并将填充宽度设置为 69%，填充高度设置为 68.525%，倾斜角度设置为 -6°，水平偏移设置为 -19%，垂直偏移设置为 15%，旋转角度设置为 -170°，如图 4-159

所示。

图 4-158　绘制图形

图 4-159　设置填充渐变色

(31) 设置完成后，单击【确定】按钮，并调整图形的顺序，效果如图 4-160 所示。

(32) 使用【椭圆形工具】绘制一个椭圆，单击鼠标右键将其转换为曲线，使用【形状工具】进行调整，并移动到合适的位置，效果如图 4-161 所示。

图 4-160　填充图形并调整顺序

图 4-161　绘制椭圆并进行调整

(33) 按 Shift+F11 组合键，在弹出的对话框中设置 CMYK 值为 0、0、0、100，如图 4-162 所示。

(34) 设置完成后，单击【确定】按钮，效果如图 4-163 所示。

图 4-162　设置填充颜色

图 4-163　填充颜色后的效果

(35) 使用【钢笔工具】绘制一个如图 4-164 所示的图形。

(36) 按 F11 键，在弹出的对话框中将左侧节点的 CMYK 值设置为 0、33、93、0，将右侧节点的 CMYK 值设置为 3、10、78、0，并将填充宽度设置为 100%，填充高度设置为 92.897%，倾斜角度设置为 22°，水平偏移设置为 –2%，垂直偏移设置为 –12%，旋转角度设置为 –152°，效果如图 4-165 所示。

图 4-164　绘制图形

图 4-165　设置渐变色

(37) 设置完成后，单击【确定】按钮，效果如图 4-166 所示。

(38) 继续选中绘制的图形，单击工具箱中的 ▨ 按钮，对图形对象添加透明度，效果如图 4-167 所示。

图 4-166　填充渐变色的效果

图 4-167　添加透明度

(39) 在工具箱中单击【钢笔工具】，在绘图页中绘制一个如图 4-168 所示的图形。

(40) 选中绘制的图形，按 F11 键，在弹出的对话框中将左侧节点的 CMYK 值设置为 0、11、91、0，将右侧节点的 CMYK 值设置为 0、33、96、0，并将填充宽度设置为 41%，填充高度设置为 34.943%，倾斜角度设置为 32°，水平偏移设置为 –34%，垂直偏移设置为 –4%，旋转角度设置为 –39°，如图 4-169 所示。

(41) 设置完成后，单击【确定】按钮并取消轮廓色，效果如图 4-170 所示。

(42) 选中绘制的图形，按小键盘中的 + 键，对其进行复制，将左侧节点的 CMYK 值设置为 65、93、100、61，将右侧节点的 CMYK 值设置为 0、33、96、0，并将填充宽度设置为 151%，填充高度设置为 109.534%，倾斜角度设置为 –44°，水平偏移设置为 26%，垂直偏移设置为 5%，旋转角度设置为 –3°，在调色板中右击 ☒ 按钮取消轮廓色，如图 4-171 所示。

图 4-168　绘制图形

图 4-169　设置渐变色

图 4-170　设置渐变后的效果

图 4-171　设置渐变色

(43) 设置完成后，单击【确定】按钮，调整图形的顺序。选择之前绘制的图形，使用【钢笔工具】绘制如图 4-172 所示的图形并取消轮廓色。

(44) 单击 🔲 按钮，选中之前绘制的图形与刚绘制的图形对象进行修剪，效果如图 4-173 所示。

图 4-172　绘制图形

图 4-173　修剪图形对象

(45) 使用同样的方法绘制其他图形并进行修剪，调整顺序并移动到合适的位置，效果如图 4-174 所示。

(46) 使用【钢笔工具】绘制如图 4-175 所示的图形。

图 4-174　调整图形

图 4-175　绘制图形

(47) 按 Shift+F11 组合键，在弹出的对话框中设置 CMYK 值为 1、5、52、0，如图 4-176 所示。

(48) 设置完成后，单击【确定】按钮，并调整图形的顺序，效果如图 4-177 所示。

图 4-176　设置填充颜色

图 4-177　填充颜色后的效果

(49) 使用【钢笔工具】绘制如图 4-178 所示的图形。

(50) 按 F11 键，在弹出的对话框中设置左侧节点的 CMYK 值为 0、31、92、0，将右侧节点的 CMYK 值设置为 2、12、79、0，并将填充宽度设置为 107%，填充高度设置为 103.04%，倾斜角度设置为 16°，水平偏移设置为 -1%，垂直偏移设置为 4%，旋转角度设置为 -157°，如图 4-179 所示。

图 4-178　绘制图形

图 4-179　设置渐变色

(51) 设置完成后，单击【确定】按钮，调整图形的顺序并移动到合适的位置，效果如图 4-180 所示。

(52) 使用【钢笔工具】绘制如图 4-181 所示的图形。

图 4-180　调整图形

图 4-181　绘制图形

(53) 按 Shift+F11 组合键，在弹出的对话框中设置 CMYK 值为 55、93、78、34，如图 4-182 所示。

(54) 单击【确定】按钮，右击⊠按钮取消轮廓色，效果如图 4-183 所示。

图 4-182　填充颜色

图 4-183　取消轮廓色

(55) 使用同样的方法绘制其他图形，并对其进行相应的设置，效果如图 4-184 所示。

图 4-184　绘制其他图形并进行设置

第5章

卡片设计

本章重点

- 名片——商业名片
- 订餐卡——惠民饭店订餐卡
- 优惠券——蛋糕店优惠券

- 入场券——古筝音乐会入场券
- 积分卡——购物商场卡片
- 尊享卡——旅游尊享卡

在日常生活中随处可以见到卡片,如名片、会员卡、入场券等。卡片外形小巧,多为矩形,标准卡片尺寸为 86mm×54mm（其他形状属于非标卡）,普通 PVC 卡片的厚度为 0.76mm,IC、ID 非接触卡片的厚度为 0.84mm。本章精心挑选了几种大众常用的卡片作为制作素材。通过本章的学习,读者可以对卡片的制作有一定的了解。

案例精讲 033 名片——商业名片

案例文件：场景 \ Cha05 \ 商业名片设计 .cdr

视频文件：视频教学 \ Cha05 \ 商业名片设计 .avi

名片，又称卡片，是标识姓名及所属组织、公司单位和联系方法的纸片。名片是新朋友互相认识、自我介绍的最快最有效的方法。本例介绍如何制作名片，完成后的效果如图 5-1 所示。

图 5-1 商业名片

(1) 启动软件后，按 Ctrl+N 组合键，弹出【创建新文档】对话框，将【宽度】和【高度】分别设为 275mm 和 170mm，【原色模式】设为 CMYK，单击【确定】按钮，如图 5-2 所示。

(2) 在工具箱中双击【矩形工具】，创建与文档大小一样的矩形，并将其填充颜色的 CMYK 值设为 0、0、0、100，将轮廓设为无，效果如图 5-3 所示。

图 5-2 新建文档

图 5-3 创建矩形

(3) 使用【矩形工具】绘制宽和高分别为 104.4mm 和 58mm 的矩形，并将其填充颜色的 CMYK 值设为 5、9、25、0，将轮廓设为无，效果如图 5-4 所示。

(4) 继续绘制矩形，绘制宽和高分别为 3.955mm 和 9.198mm 的矩形，并将其填充颜色的 CMYK 值设为 0、100、100、0，将轮廓设为无，完成后的效果如图 5-5 所示。

图 5-4　创建矩形

图 5-5　创建矩形

(5) 选择上一步创建的矩形，将其复制，完成后的效果如图 5-6 所示。

(6) 将上一步创建的矩形颜色的 CMYK 值设为 0、16、94、0，完成后的效果如图 5-7 所示。

(7) 对上一步创建的矩形进行多次复制，完成后的效果如图 5-8 所示。

(8) 将第四个矩形颜色的 CMYK 值设为 100、0、0、0，完成后的效果如图 5-9 所示。

图 5-6　复制矩形

图 5-7　设置颜色

图 5-8　多次复制矩形

图 5-9　更换颜色

(9) 继续绘制宽和高分别为 8.442mm 和 5.797mm 的矩形，将颜色的 CMYK 值设为 0、16、94、0，完成后的效果如图 5-10 所示。

(10) 使用【钢笔工具】绘制文字【唐】，完成后的效果如图 5-11 所示。

图 5-10　创建矩形

图 5-11　绘制文字

(11) 将字体填充颜色设为红色，将轮廓设为无，完成后的效果如图 5-12 所示。

(12) 打开随书附带光盘中的 "素材 \Cha05 \ 文字素材 .cdr" 文件，选择文字进行复制，返回到制作名片的场景中进行粘贴，调整其位置和大小，完成后的效果如图 5-13 所示。

(13) 继续绘制矩形，绘制宽和高分别为 17.418mm 和 0.222mm 的矩形，完成后的效果如图 5-14 所示。

(14) 按 F8 键激活【文本工具】，输入 DA TANG GRAPHIC，在属性栏中将字体设为 Trebuchet MS，将字体大小设为 2.099 pt，将字体填充颜色的 CMYK 值设为 0、0、0、100，完成后的效果如图 5-15 所示。

图 5-12　填充颜色

图 5-13　添加文字素材

图 5-14　绘制矩形

图 5-15　创建文字

(15) 导入随书附带光盘中的"素材 \Cha05\ 名片素材 .cdr"文件，完成后的效果如图 5-16 所示。

(16) 使用【2 点线】工具，绘制宽和高分别为 104.266mm 和 0.029mm 的直线，调整位置，将线段颜色的 CMYK 值设置为 40、100、100、30，完成后的效果如图 5-17 所示。

图 5-16　添加名片素材

图 5-17　绘制直线

(17) 对上一步创建的直线进行复制，并调整位置，如图 5-18 所示。

(18) 继续创建直线，颜色值与上述相同，并调整位置，如图 5-19 所示。

图 5-18　创建直线

图 5-19　创建直线

(19) 按 F8 键激活【文本工具】，输入【李绍勇】，在属性栏中将字体设为【微软雅黑】，字体大

小设为 15pt，将字体填充颜色的 CMYK 值设为 40、100、100、30，调整位置，完成后的效果如图 5-20 所示。

(20) 按 F8 键激活【文本工具】，输入【总经理】，在属性栏中将字体设为【微软雅黑】，字体大小设为 10pt，将字体填充颜色的 CMYK 值设为 40、100、100、30，调整位置，完成后的效果如图 5-21 所示。

图 5-20　输入文字

图 5-21　输入文字

(21) 按 F8 键激活【文本工具】，输入 12345678912，在属性栏中将字体设为 Arial，字体大小设为 5pt，将字体填充颜色的 CMYK 值设为 40、100、100、30，调整位置，完成后的效果如图 5-22 所示。

(22) 对上一步创建的文字进行复制，调整位置，完成后的效果如图 5-23 所示。

图 5-22　输入文字

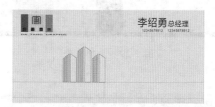

图 5-23　复制文字

(23) 继续输入文字【山东大唐图文设计有限公司】，在属性栏中将字体设为【汉仪菱心体简】，将文字大小设为 7.237 pt，将字体填充颜色的 CMYK 值设为 40、100、100、30，完成后的效果如图 5-24 所示。

(24) 继续输入文字【电话：12345678912 12345678912】，在属性栏中将字体设为 Arial，将文字大小设为 5pt，将字体填充颜色的 CMYK 值设为 40、100、100、30，完成后的效果如图 5-25 所示。

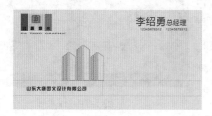

图 5-24　输入文字

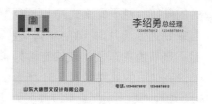

图 5-25　输入文字

(25) 继续输入文字【地址：济南市天桥区天宇大厦 B 座 1207 室】，在属性栏中将字体设为【汉仪菱心体简】，将文字大小设为 6 pt 和 5pt，将字体填充颜色的 CMYK 值设为 40、100、100、30，完成后的效果如图 5-26 所示。

(26) 名片正面制作完成后，复制 LOGO 到场景文件中，如图 5-27 所示。

(27) 继续复制名片正面设计文字，完成后的效果如图 5-28 所示。

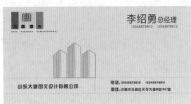

| 图 5-26　输入文字 | 图 5-27　复制 LOGO 到场景中 | 图 5-28　复制文字 |

(28) 对上一步创建的名片进行复制，并对其镜像，调整位置，如图 5-29 所示。

(29) 利用【透明度工具】对复制的图像设置透明度，完成后的效果如图 5-30 所示。

图 5-29　复制文件　　　　　　　　　　　　　图 5-30　完成后的效果

案例精讲 034　订餐卡——惠民饭店订餐卡【视频案例】

📖 案例文件：场景 \ Cha05 \ 订餐卡——惠民饭店订餐卡 .cdr

　　视频文件：视频教学 \ Cha05 \ 订餐卡——惠民饭店订餐卡 .avi

　　本例学习如何制作订餐卡。订餐卡是日常生活中经常见到的，这里学习如何制作订餐卡才能突出其主题。本例中的订餐卡，主要是以黄色为背景，再配以红色作为装饰。在古代黄色是一种尊贵的象征，对于印章式的 LOGO 配以黄色，更是尊贵的象征。当拿到这张卡片时，你会有一种尊贵感，仿佛是古代的圣旨，而不是普通的东西，使你在订好餐的同时，又不忍心去丢掉此卡。完成后的效果如图 5-31 所示。

图 5-31　订餐卡

案例精讲 035　优惠券——蛋糕店优惠券

📖 案例文件：场景 \Cha05\ 蛋糕优惠券 .cdr

　　视频文件：视频教学 \ Cha05 \ 蛋糕优惠券 .avi

　　本例介绍如何制作蛋糕优惠券，主要使用【文本工具】、【渐变工具】、【矩形工具】，效果如图 5-32 所示。

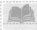

图 5-32　蛋糕优惠券

(1) 启动软件后，按 Ctrl+N 组合键，在弹出的对话框中将【名称】命名为【蛋糕优惠券】，将【宽度】、【高度】分别设置为 350mm、326mm，将【原色模式】设置为 CMYK，单击【确定】按钮即可新建文档。在工具箱中单击【矩形工具】，然后在场景中绘制矩形。在属性栏中将宽度、高度分别设置为 350mm、160mm，然后调整其位置，如图 5-33 所示。

(2) 选择绘制的矩形，按 + 键对矩形进行复制，然后调整矩形的位置，完成后的效果如图 5-34 所示。

图 5-33　绘制矩形

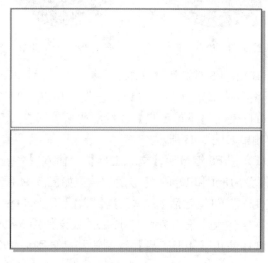

图 5-34　复制矩形并调整位置

(3) 打开随书附带光盘中的"素材\Cha05\素材\蛋糕1.jpg"文件，选择图片进行添加，如图 5-35 所示。

(4) 打开随书附带光盘中的"素材\Cha05\素材\蛋糕2.jpg"文件，选择图片进行添加，如图 5-36 所示。

(5) 绘制宽和高均为 38.74mm 的圆形，并将其填充颜色的 CMYK 值设为 100、79、28、0，完成后的效果如图 5-37 所示。

图 5-35　添加图片

图 5-36　添加图片

图 5-37　创建圆形

(6) 绘制宽和高分别为 34.297mm 和 0.741 mm 的矩形，然后调整其位置，将颜色设置为白色，如图 5-38 所示。

(7) 绘制宽和高分别为 2.178 mm 和 3.243 mm 的矩形，将颜色设置为白色，并将其旋转 30°，完成后的效果如图 5-39 所示。

(8) 绘制宽和高分别为 3.916 mm 和 0.423 mm 的矩形，将颜色设置为白色，调整其位置，完成后的效果如图 5-40 所示。

(9) 选择第 (7) 步骤绘制的矩形，将其复制，将颜色设置为白色，并旋转 −30°，完成后的效果如图 5-41 所示。

图 5-38　绘制矩形　　　图 5-39　绘制矩形　　　图 5-40　绘制矩形　　　图 5-41　复制矩形

(10) 按 F8 键激活【文本工具】，输入 MAKE，在属性栏中将字体设为【幼圆】，将文字大小设为 7pt，将字体填充颜色的 CMYK 值设为 0、0、0、0，完成后的效果如图 5-42 所示。

(11) 使用【钢笔工具】，绘制轮廓宽度为 0.5mm 的曲线，将颜色设置为白色，调整其角度，完成后的效果如图 5-43 所示。

(12) 按 F8 键激活【文本工具】，输入【多威蛋糕】，在属性栏中将字体设为【幼圆】，字体大小分别设为 18pt 和 12pt，完成后的效果如图 5-44 所示。

(13) 按 F8 键激活【文本工具】，输入 Sweet taste in the mouth in their heart，在属性栏中将字体设为【幼圆】，字体大小设为 7pt，完成后的效果如图 5-45 所示。

(14) 使用【矩形工具】绘制宽和高分别为 152.4 mm 和 1.482 mm 的矩形，将填充颜色的 CMYK 值设为 51、84、100、26，并调整其位置，完成后的效果如图 5-46 所示。

(15) 选择上一步创建的矩形，将其复制，调整其位置，完成后的效果如图 5-47 所示。

(16) 使用【矩形工具】绘制宽和高分别为 152.294 mm 和 26.923 mm 的矩形，将填充颜色的 CMYK 值设为 100、79、28、0，完成后的效果如图 5-48 所示。

图 5-42　输入文字

图 5-43　创建曲线

图 5-44　输入文字

图 5-45　输入文字

图 5-46　绘制矩形

图 5-47　复制矩形

图 5-48　创建矩形

(17) 按 F8 键激活【文本工具】，输入【优惠券】，在属性栏中将字体设为【幼圆】，字体大小设为 100pt，将字体填充颜色的 CMYK 值设为 100、79、28、0，完成后的效果如图 5-49 所示。

(18) 输入文字 VOUCHER，在属性栏中将字体设为【幼圆】，字体大小设为 36pt，将字体填充颜色的 CMYK 值设为 100、79、28、0，完成后的效果如图 5-50 所示。

图 5-49　输入文字

图 5-50　输入文字

(19) 输入文字【500 元】，在属性栏中将字体设为【汉仪菱心体简】，将 500 的字体大小设为 72pt，将【元】字的字体大小设置为 36pt，将字体填充颜色的 CMYK 值设为 100、79、28、0，完成后的效果如图 5-51 所示。

(20) 继续输入文字，完成后的效果如图 5-52 所示。

图 5-51　输入文字

图 5-52　输入文字

(21) 打开随书附带光盘中的"素材 \ Cha05 \ 蛋糕 3.jpg"文件，选择图片进行复制，并粘贴到场景文件中，如图 5-53 所示。

(22) 使用【矩形工具】绘制宽和高分别为 74.109 mm 和 64.475 mm 的矩形，将其填充颜色的 CMYK 值设为 100、79、28、0，完成后的效果如图 5-54 所示。

图 5-53　添加素材

图 5-54　绘制矩形

(23) 复制优惠券正面的 LOGO 到场景文件中，完成后的效果如图 5-55 所示。

(24) 按 F8 键激活【文本工具】，输入【美味甜点】，在属性栏中将字体设为【幼圆】，字体大小设为 72pt，将字体填充颜色的 CMYK 值设为 100、79、28、0，完成后的效果如图 5-56 所示。

图 5-55　复制 LOGO

图 5-56　输入文字

(25) 输入文字【新品上市】，在属性栏中将字体设为【汉仪菱心体简】，字体大小设为 100pt，将字体填充颜色的 CMYK 值设为 100、79、28、0，完成后的效果如图 5-57 所示。

(26) 输入文字【7 折优惠】，将颜色设置为白色，将 7 的字体大小设置为 150pt，将【折优惠】的字体大小设置为 36pt，如图 5-58 所示。

图 5-57　输入文字

图 5-58　输入文字

(27) 输入文字【电话：0000123456789 地址：德州市德城区 XXX 号】，在属性栏中将字体设为【幼圆】，字体大小设为 33pt，将字体填充颜色的 CMYK 值设为 100、79、28、0，完成后的效果如图 5-59 所示。

图 5-59　完成后的效果

案例精讲 036　入场券——古筝音乐会入场券【视频案例】

 案例文件：场景 \Cha05\ 古筝音乐会入场券 .cdr

视频文件：视频教学 \ Cha05 \ 古筝音乐会入场券 .avi

　　本例介绍如何制作入场券，主要使用【矩形工具】和【渐变变形工具】，完成后的效果如图 5-60 所示。

图 5-60　入场券

案例精讲 037　积分卡——购物商场卡片【视频案例】

 案例文件：场景 \ Cha05 \ 购物商场卡片 .cdr

视频文件：视频教学 \ Cha05 \ 购物商场卡片 .avi

　　本例讲解如何制作积分卡，首先制作卡片的背景，然后输入文字并添加素材花纹，最后制作卡片的背面。完成后的效果如图 5-61 所示。

图 5-61　购物商场卡片

案例精讲 038　尊享卡——旅游尊享卡

 案例文件：场景 \ Cha05 \ 旅游尊享卡 .cdr

视频文件：视频教学 \ Cha05 \ 旅游尊享卡 .avi

　　本例介绍如何制作尊享卡——旅游尊享卡，完成后的效果如图 5-62 所示。

　　(1) 启动软件后新建一个【宽度】为 100mm、【高度】为 120mm 的文档，如图 5-63 所示，然后单击【确定】按钮。

　　(2) 在工具箱中选择【矩形工具】，绘制两个宽和高分别为 86mm 和 54mm 的矩形，将转角半径都设为 4mm，如图 5-64 所示。

图 5-62　旅游尊享卡

图 5-63　设置文档大小

图 5-64　绘制矩形

(3) 在工具箱中选择【圆形工具】，绘制宽和高都为 39.147mm 的圆形，并调整其位置，如图 5-65 所示。

(4) 在工具箱中选择【矩形工具】，绘制宽和高分别为 7.143 mm 和 27.517 mm 的矩形，将转角半径都设为 2.25mm，如图 5-66 所示。

图 5-65　创建圆形

图 5-66　创建矩形

(5) 打开随书附带光盘中的 "素材 \ Cha05 \ 迎客松 .jpg" 文件，选择图片进行添加，并调整其位置和大小，完成后的效果如图 5-67 所示。

(6) 打开随书附带光盘中的 "素材 \ Cha05 \ 旅游公司 logo.jpg" 文件，选择图片进行添加，并调整其位置和大小，完成后的效果如图 5-68 所示。

(7) 按 F8 键激活【文本工具】，输入 VIP，在属性栏中将字体设为【幼圆】，字体大小设为 11.975pt，将字体填充颜色的 CMYK 值设为 0、0、0、100，完成后的效果如图 5-69 所示。

图 5-67　添加素材

图 5-68　添加素材

图 5-69　添加文字

(8) 按 F8 键激活【文本工具】，输入【尊享卡】，在属性栏中将字体设为【幼圆】，字体大小设为 14pt，将字体填充颜色的 CMYK 值设为 0、0、0、100，完成后的效果如图 5-70 所示。

(9) 按 F8 键激活【文本工具】，输入【观黄山，观天下。】，在属性栏中将字体设为【幼圆】，字体大小设为 14pt，将字体填充颜色的 CMYK 值设为 0、0、0、100，完成的效果如图 5-71 所示。

(10) 按 F8 键激活【文本工具】，输入【台山风情旅游有限公司】，在属性栏中将字体设为【幼圆】，字体大小设为 8pt，将字体填充颜色的 CMYK 值设为 0、0、0、100，效果如图 5-72 所示。

(11) 卡片正面制作完成后，打开随书附带光盘中的 "素材 \ Cha05 \ 背景图 .jpg" 文件，复制并粘贴，按 X 键激活【橡皮擦工具】，对多余的部分进行擦除，完成后的效果如图 5-73 所示。

(12) 使用【矩形工具】绘制宽和高分别为 77.435 mm、4.233 mm 的矩形，并将其填充颜色的 CMYK 值设为 20、19、17、0，调整其位置和大小，完成后的效果如图 5-74 所示。

图 5-70　添加文字　　　　　　图 5-71　添加文字　　　　　　图 5-72　再次设置对象大小

(13) 按 F8 键激活【文本工具】，输入【持卡人签名：】，在属性栏中将字体设为【幼圆】，字体大小设为 10pt，将字体填充颜色的 CMYK 值设为 0、0、0、100，完成后的效果如图 5-75 所示。

图 5-73　复制背景　　　　　　图 5-74　创建矩形　　　　　　图 5-75　添加文字

(14) 继续使用【文本工具】，输入【VIP 尊享卡使用须知：】，在属性栏中将字体设为【幼圆】，字体大小设为 14pt，将字体填充颜色的 CMYK 值设为 0、0、0、100，完成后的效果如图 5-76 所示。

(15) 继续使用【文本工具】，输入【1.此卡结账时请刷卡并在账单上签名。】，在属性栏中将字体设为【幼圆】，字体大小设为 6pt，将字体填充颜色的 CMYK 值设为 0、0、0、100，完成后的效果如图 5-77 所示。

(16) 继续使用【文本工具】，输入【2.此卡具有储蓄功能，消费时按照实际金额结算，可续充值（详询店内人员）。】，在属性栏中将字体设为【幼圆】，字体大小设为 6pt，将字体填充颜色的 CMYK 值设为 0、0、0、100，完成后的效果如图 5-78 所示。

图 5-76　添加文字　　　　　　图 5-77　添加文字　　　　　　图 5-78　添加文字

(17) 继续使用【文本工具】，输入【3.此卡出售后，不退换，不兑现，不找零，遗失不补。】，在属性栏中将字体设为【幼圆】，字体大小分别设为 6pt 和 9pt，将字体填充颜色的 CMYK 值设为 0、0、0、100，完成后的效果如图 5-79 所示。

(18) 继续使用【文本工具】，输入【4.请妥善保存，请勿弯折，沾水，打孔，或高温烘烤。】，在属性栏中将字体设为【幼圆】，字体大小设为 6pt，将字体填充颜色的 CMYK 值设为 0、0、0、100，完成后的效果如图 5-80 所示。

图 5-79　设置对象颜色

图 5-80　输入并设置文字

(19)继续使用【文本工具】，输入【5.使用本卡需遵守本店相关条款准则。】，在属性栏中将字体设为【幼圆】，字体大小设为 6pt，将字体填充颜色的 CMYK 值设为 0、0、0、100，完成后的效果如图 5-81 所示。

(20)继续使用【文本工具】，输入【服务热线：1234567890】，在属性栏中将字体设为【幼圆】，字体大小设为 9pt，将字体填充颜色的 CMYK 值设为 0、0、0、100，完成后的效果如图 5-82 所示。

图 5-81　添加文字

图 5-82　添加文字

第 6 章

海报设计

本章重点

- 生活类——低碳环保海报
- 生活类——服装海报
- 食品类——冰激凌海报
- 美容类——化妆品海报
- 音乐类——交响乐海报
- 运动类——足球赛事海报

　　海报设计是视觉传达的表现形式之一，它通过版面的构成在第一时间内将人们的目光吸引，并获得瞬间的刺激。这要求设计者将图片、文字、色彩、空间等要素进行完美地结合，以恰当的形式向人们展示宣传信息。本章重点讲解不同类型海报的设计。通过本章的学习，读者可以对海报有一定的了解。

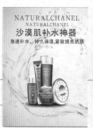

案例精讲 039　生活类——低碳环保海报

> 📖 案例文件：场景 \ Cha06 \ 低碳环保海报 . cdr
>
> 视频文件：视频教学 \ Cha06 \ 低碳环保海报 . avi

　　本例主要讲解如何制作环保海报。本例主要以绿色为背景（绿色代表健康活泼的意思），标题文字以绿色和黄色打底并配以立体化，突出海报的主旨；二级标题在海报的右下方，配合海报的整体内容显得更加协调；绿色建筑物代替水泥混凝土，更能突出海报的主旨，完成后的效果如图 6-1 所示。

图 6-1　环保海报

　　(1) 启动软件后，按 Ctrl+N 组合键，创建一个【原色模式】为 CMYK 的文档，并利用【矩形工具】绘制宽和高分别为 175mm 和 250mm 的矩形，转角半径为 8mm 的圆角矩形，如图 6-2 所示。

　　(2) 打开随书附带光盘中的 "素材 \ Cha06 \ 树叶 . jpg" 文件，复制并粘贴，调整其位置和大小，按 X 键激活【橡皮擦工具】，将多余的部分进行擦除，完成后的效果如图 6-3 所示。

图 6-2　创建矩形

图 6-3　添加素材

▶ 注 意

> 上一步设置的转角半径是在四个角锁定状态下设定的。

　　(3) 打开随书附带光盘中的 "素材 \ Cha06 \ 出行 . jpg" 文件，复制并粘贴，调整其位置和大小，按 X 键激活【橡皮擦工具】，如图 6-4 所示。

　　(4) 使用【矩形工具】绘制宽和高分别为 174mm 和 42mm 的矩形，选择创建的矩形，按 F11 键弹出【编辑填充】对话框，将 0% 位置处的 CMYK 值设为 0、0、0、0，将 24% 位置处的 CMYK 值设为 24、7、38、0，将 50% 位置处的 CMYK 值设为 50、8、100、0，将 84% 位置处的 CMYK 值设为 21、9、29、0，将 100% 位置处的 CMYK 值设为 0、0、0、0，完成后的效果如图 6-5 所示。

▶ 提 示

> 粘贴素材，可以先将素材文档打开，按 Ctrl+C 组合键将其复制，返回到场景文件中按 Ctrl+V 组合键将其粘贴。这和导入素材的区别是对素材有可选择性。

　　(5) 按 F8 键激活【文本工具】，在绘图页中输入【低碳】，在属性栏中将字体设为【汉仪菱心体简】，将字体大小设为 100pt，将字体填充颜色的 CMYK 值设为 63、19、100、0。选中文本并在工具箱单击【轮

廓图工具】，在属性栏中单击【外部轮廓】按钮，将轮廓图步长设置为 1，轮廓图偏移设置为 4.5mm，填充色设置为绿色，完成后的效果如图 6-6 所示。

(6) 按 F8 键激活【文本工具】，在绘图页中输入【绿色出行，从我做起】，在属性栏中将字体设为【汉仪菱心体简】，将字体大小设为 24pt，将字体填充颜色的 CMYK 值设为 63、19、100、0，选中文本并在工具箱单击【轮廓图工具】，在属性栏中单击【外部轮廓】按钮，将轮廓图步长设置为 1，轮廓图偏移设置为 1.5mm，填充色设置为绿色，完成后的效果如图 6-7 所示。

▌▌▌▶ 提 示

对文字设置阴影，可以选择【阴影】工具，在所选择的对象上进行拖动，拖出阴影。

图 6-4　添加素材　　　　图 6-5　创建矩形　　　　图 6-6　输入文字　　　　图 6-7　输入文字

(7) 按 F8 键激活【文本工具】，在绘图页中输入【″低碳生活″(low-carbonlife)，就是指生活作息时所耗用的能量要尽力减少，从而减低碳.】，在属性栏中将字体设为【汉仪菱心体简】，将字体大小设为 16pt，将字体填充颜色的 CMYK 值设为 0、0、0、0，完成后的效果如图 6-8 所示。

(8) 按 F8 键激活【文本工具】，在绘图页中输入 Green Earth，在属性栏中将字体设为【汉仪菱心体简】，将字体大小设为 36pt，将字体填充颜色的 CMYK 值设为 63、19、100、0，如图 6-9 所示。

(9) 按 F8 键激活【文本工具】，在绘图页中输入 Low carbon environmental protection,energy saving, starts from me，在属性栏中将字体设为【汉仪菱心体简】，将字体大小设为 14pt，将字体填充颜色的 CMYK 值设为 63、19、100、0，完成后的效果如图 6-10 所示。最后将场景文件进行保存并导出效果图片。

 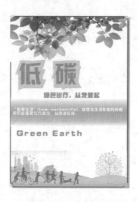 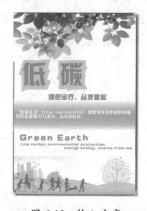

图 6-8　输入文字　　　　　　图 6-9　输入文字　　　　　　图 6-10　输入文字

案例精讲 040　生活类——服装海报【视频案例】

> **案例文件：场景 \ Cha06 \ 服装海报.cdr**
>
> **视频文件：视频教学 \ Cha06 \ 服装海报.avi**

本例主要讲解如何制作服装海报。本海报以浅绿色为背景底图，主要突出夏季清凉诱惑的感觉，海报中所用的文字颜色也是以绿色为主；价格和销量则使用了另一种颜色，起到画龙点睛的作用，使客户一眼就能看到服装的价格和销量，提升购买的欲望。完成后的效果如图 6-11 所示。

图 6-11　服装海报

案例精讲 041　食品类——冰激凌海报【视频案例】

> **案例文件：场景 \ Cha06 \ 冰激凌海报.cdr**
>
> **视频文件：视频教学 \ Cha06 \ 冰激凌海报.avi**

本例介绍如何制作食品类——冰激凌海报，完成后的效果如图 6-12 所示。

图 6-12　冰激凌海报

案例精讲 042　美容类——化妆品海报

> **案例文件：场景 \Cha06\ 化妆品海报.cdr**
>
> **视频文件：视频教学 \ Cha06 \ 化妆品海报.avi**

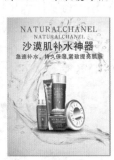

本例介绍如何制作化妆品海报，主要使用【矩形工具】、【交互式填充工具】和【透明度工具】，完成后的效果如图 6-13 所示。

(1) 启动软件后，新建【宽度】、【高度】分别为 160mm、210mm，【原色模式】设置为 CMYK 的文档，如图 6-14 所示。

(2) 使用【矩形工具】在绘图区中绘制宽度、高度为 160mm、210mm 的矩形，如图 6-15 所示。

图 6-13　化妆品海报

(3) 打开随书附带光盘中的"素材 \ Cha06 \ 背景.jpg"文件，将图片进行复制并粘贴，调整其位置和大小，完成后的效果如图 6-16 所示。

(4) 打开随书附带光盘中的"素材 \ Cha06 \ 化妆品.jpg"文件，将图片进行复制并粘贴，调整其位置和大小，完成后的效果如图 6-17 所示。

(5) 按 F8 键激活【文本工具】，输入 NATURALCHANEL，在属性栏中将字体设为【汉仪粗仿宋简】，字体大小设为 36pt，将字体填充颜色的 CMYK 值设为 100、89、17、0，完成后的效果如图 6-18 所示。

(6) 对上一步创建的文本进行复制，将字体大小设为 24pt，完成后的效果如图 6-19 所示。

图 6-14　新建文档

图 6-15　创建矩形

图 6-16　添加背景

图 6-17　添加素材

图 6-18　输入文字

图 6-19　复制并设置文字

(7) 按 F8 键激活【文本工具】，输入【沙漠肌补水神器】，在属性栏中将字体设为【方正黑体简体】，字体大小设为 43pt，将字体填充颜色的 CMYK 值设为 100、89、17、0，完成后的效果如图 6-20 所示。

(8) 按 F8 键激活【文本工具】，输入【急速补水，持久保湿，紧致提亮肌肤】，在属性栏中将字体设为【方正黑体简体】，字体大小设为 24pt，将字体填充颜色的 CMYK 值设为 100、89、17、0，完成后的效果如图 6-21 所示。

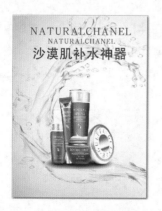

图 6-20　输入文本

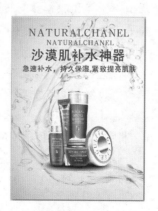

图 6-21　输入文本

案例精讲043 音乐类——交响乐海报

> 案例文件：场景 \ Cha06\ 交响乐海报.cdr
>
> 视频文件：视频教学 \ Cha06 \ 交响乐海报.avi

本例讲解如何制作交响乐海报。首先导入素材，然后输入文字并设置文本的轮廓图效果。完成后的效果如图6-22所示。

图6-22 交响乐海报

（1）启动软件后，新建文档。在【创建新文档】对话框中，将【宽度】设置为390mm，【高度】设置为540mm，【渲染分辨率】设置为300dpi，然后单击【确定】按钮，如图6-23所示。

（2）按Ctrl+I组合键，打开【导入】对话框，选择随书附带光盘中的"素材\Cha06\音乐素材背景.tif"素材图片，单击【导入】按钮。导入素材图片并调整其大小及位置，如图6-24所示。

图6-23 新建文档

图6-24 导入背景图

知识链接

　　交响乐 (SYMPHONY)不是一种器乐体裁的名称，而是一类器乐演出体裁的总称，交响乐包括交响曲、协奏曲、乐队组曲、序曲和交响诗5种体裁，这5种体裁的共同特征是都由大型管弦乐队演奏。但其范畴也时常扩展到一些各具特色的管弦乐曲，如交响乐队演奏的幻想曲、随想曲、狂想曲、叙事曲、进行曲、变奏曲、舞曲等。此外，交响乐还包括标题管弦乐曲。

（3）按F8键激活【文本工具】，输入【2017英国著名罗布斯教授】，在属性栏中将字体设为Arial，字体大小设为90pt，将字体填充颜色的CMYK值设为0、0、0、0。选中文本并在工具箱中单击【轮廓图工具】，在属性栏中单击【外部轮廓】按钮，将轮廓图步长设置为1，轮廓图偏移设置为5.0mm，填充色设置为黑色，效果如图6-25所示。

（4）按F8键激活【文本工具】，输入【独奏交响乐团】，在属性栏中将字体设为【方正魏碑简体】，字体大小设为100pt，将字体填充颜色的CMYK值设为0、0、0、0。选中文本并在工具箱中单击【轮廓图工具】，在属性栏中单击【外部轮廓】按钮，将轮廓图步长设置为1，轮廓图偏移设置为5.0mm，填充色设置为黑色，效果如图6-26所示。

（5）按F8键激活【文本工具】，输入【罗布斯】，在属性栏中将字体设为【汉仪秀英体简】，字体大小设为100pt，将字体填充颜色的CMYK值设为38、44、51、0。选中已经创建好的文字，打开【编辑填充】对话框，选择【渐变填充】进行设置，将0%位置处CMYK值设置为3、44、51、0，将47%位置处CMYK值设置为4、1、25、0，将100%位置处CMYK值设置为31、55、64、0，完成后的效果如图6-27所示。

图 6-25　输入文字

图 6-26　输入文字

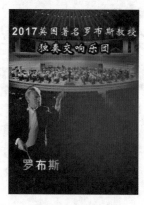

图 6-27　输入文字

(6) 按 F8 键激活【文本工具】，输入【新年音乐会】，在属性栏中将字体设为【方正综艺简体】，字体大小设为 48pt，将【新年音乐会】的字符间距设置为 200%，将字体填充颜色的 CMYK 值设为 0、0、0、0，效果如图 6-28 所示。

(7) 按 F8 键激活【文本工具】，输入【|音|乐|证|明|身|份|】，在属性栏中将字体设为 Arial，字体大小设为 42pt，将字体填充颜色的 CMYK 值设为 38、44、51、0。选中已经创建好的文字，打开【编辑填充】对话框，选择【渐变填充】进行设置，将 0% 位置处 CMYK 值设置为 3、44、51、0，将 47% 位置处 CMYK 值设置为 4、1、25、0，将 100% 位置处 CMYK 值设置为 31、55、64、0，效果如图 6-29 所示。

(8) 按 F8 键激活【文本工具】，输入 2017，在属性栏中将字体设为 Times New Roman，字体大小设为 80pt，将字体填充颜色的 CMYK 值设为 0、60、99、0，效果如图 6-30 所示。

图 6-28　输入文字

图 6-29　输入文字

图 6-30　输入文字

(9) 按 Ctrl+I 组合键打开【导入】对话框，选择随书附带光盘中的 "素材 \Cha06\ 指挥家 .png" 素材图片，单击【导入】按钮。导入素材图片并调整其大小及位置，如图 6-31 所示。

(10) 按 F8 键激活【文本工具】，输入 LUOBOSI，在属性栏中将字体设为 Traditional Arabic，字体大小设为 75pt，将字体填充颜色的 CMYK 值设为 38、44、51、0。选中已经创建好的文字，打开【编辑填充】对话框，选择【渐变填充】进行设置，将 0% 位置处 CMYK 值设置为 3、44、51、0，将 47% 位置处 CMYK 值设置为 4、1、25、0，将 100% 位置处 CMYK 值设置为 31、55、64、0，效果如图 6-32 所示。

▶ 提示

当对象不需要再次进行编辑时，可以将该对象进行锁定，以免在操作过程中对其进行移动或修改等。要锁定对象，可以在选择对象后单击鼠标右键，在弹出的快捷菜单中选择【锁定对象】命令，也可以在菜单栏中选择【对象】|【锁定】|【锁定对象】命令。

(11) 按 F8 键激活【文本工具】，输入 NEWYEAR´S CONCERT，在属性栏中将字体设为 Arial，字体大小设为 30pt，将字体填充颜色的 CMYK 值设为 38、44、51、0。选中已经创建好的文字，打开【编辑填充】对话框，选择【渐变填充】进行设置，将 0% 位置处 CMYK 值设置为 3、44、51、0，将 47% 位置处 CMYK 值设置为 4、1、25、0，将 100% 位置处 CMYK 值设置为 31、55、64、0，效果如图 6-33 所示。

▶ 提示

在调色板中，单击颜色色块可以设置对象的填充颜色，右击颜色色块可以设置对象的轮廓颜色。

(12) 按 F8 键激活【文本工具】，输入【一场关于艺术的顶级盛会罗布斯教授带你感受不一样的视听觉盛宴 让我们以奢华为名 共赴这场盛会】，在属性栏中将字体设为【方正华隶简体】，字体大小设为 25pt，将字体填充颜色的 CMYK 值设为 0、0、0、0，效果如图 6-34 所示。

 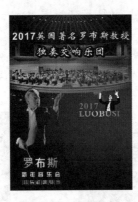

图 6-31　导入素材图片　　　图 6-32　输入文字　　　图 6-33　输入文字　　　图 6-34　输入文本

(13) 按 F8 键激活【文本工具】，输入 2017 August，在属性栏中将字体设为【方正综艺简体】，字体大小设为 48pt，将字体填充颜色的 CMYK 值设为 0、0、0、0，效果如图 6-35 所示。

(14) 按 F8 键激活【文本工具】，输入【8 月 13 日 | 8 点整】和【主办：XX 艺术学院音乐学院】，在属性栏中将字体分别设为【方正综艺简体】和【汉仪菱心体简】，字体大小分别设为 24pt 和 25pt，将字体填充颜色的 CMYK 值设为 0、0、0、0，效果如图 6-36 所示。

(15) 按 F8 键激活【文本工具】，输入【时间：2017 年 8 月 13 日 8 点整】，在属性栏中将字体设为【汉仪菱心体简】，字体大小设为 25pt，将字体填充颜色的 CMYK 值设为 0、0、0、0，效果如图 6-37 所示。

(16) 按 F8 键激活【文本工具】，输入【地点：XX 艺术学院音乐厅】，在属性栏中将字体设为【汉仪菱心体简】，字体大小设为 25pt，将字体填充颜色的 CMYK 值设为 0、0、0、0，效果如图 6-38 所示。

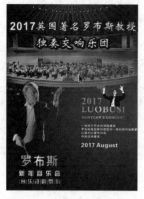
图 6-35　输入文本

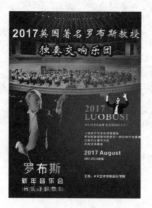
图 6-36　输入文本

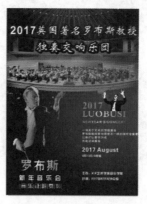
图 6-37　输入文本

图 6-38　输入文本

(17) 使用相同的方法输入文字并设置文本效果，按 Ctrl+I 组合键打开【导入】对话框，选择随书附带光盘中的"素材\Cha06\LOGO1.png"素材图片，单击【导入】按钮。导入素材图片并调整其大小及位置，如图 6-39 所示。

(18) 按 Ctrl+I 组合键打开【导入】对话框，选择随书附带光盘中的"素材\Cha06\LOGO2.png"素材图片，单击【导入】按钮。导入素材图片并调整其大小及位置，如图 6-40 所示。

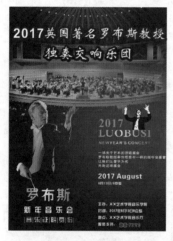
图 6-39　添加素材

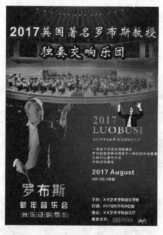
图 6-40　添加素材

案例精讲 044　运动类——足球赛事海报【视频案例】

> 案例文件：场景 \ Cha06\ 足球赛事海报 .cdr
> 视频文件：视频教学 \ Cha06 \ 足球赛事海报 .avi

本例讲解如何制作足球赛事海报。首先创建矩形并填充渐变颜色，将其作为背景。然后导入素材图片，输入文字并设置文本的效果。完成后的效果如图 6-41 所示。

图 6-41　足球赛事海报

第7章

报纸广告设计

本章重点

- 地产类——帝豪楼盘广告
- 生活类——香水广告
- 交通工具类——汽车报纸广告
- 地产类——凯隆新时代广场海报

- 服装类——品牌服装广告
- 电子类——相机广告
- 生活类——瓷砖广告

报纸广告（newspaper advertising）是指刊登在报纸上的广告。报纸是一种印刷媒介。它的特点是发行频率高、发行量大、信息传递快，因此报纸广告可及时广泛发布。本章讲解报纸中常用的几种类型广告，包括地产类、生活类、电子类等，通过本章的学习，读者可以对报纸类广告有所了解。

案例精讲 045　地产类——帝豪楼盘广告

> 📖 案例文件：场景 \ Cha07 \ 帝豪楼盘广告 .cdr
> 视频文件：视频教学 \ Cha07 \ 帝豪楼盘广告 .avi

本例介绍如何制作楼盘报纸广告。主要使用【文本工具】在场景中输入文字，导入图片，然后对文字进行设置，完成后的效果如图 7-1 所示。

(1) 启动软件后，按 Ctrl+N 组合键弹出【创建新文档】对话框，将【名称】设置为【帝豪楼盘广告】，将【宽度】和【高度】分别设置为 250mm 和 380mm，【渲染分辨率】设置为 300dpi，然后单击【确定】按钮，如图 7-2 所示。

图 7-1　帝豪楼盘广告

(2) 按 Ctrl+I 组合键打开【导入】对话框，选择随书附带光盘中的"素材 \Cha07\ 楼盘背景 .jpg"素材图片，单击【导入】按钮，如图 7-3 所示。

图 7-2　创建新文档

图 7-3　选择素材图片

(3) 导入素材图片后的效果，如图 7-4 所示。

(4) 再按 Ctrl+I 组合键打开【导入】对话框，选择随书附带光盘中的"素材 \Cha07\ logo.cdr"素材图片，单击【导入】按钮，如图 7-5 所示。

图 7-4　导入素材后的效果

图 7-5　导入 LOGO 素材图片

（5）将导入的 LOGO 素材图片宽度设置为 20mm，高度设置为 25mm，如图 7-6 所示。

（6）按 F8 键激活【文本工具】，并输入文字 2017，在属性栏中将字体设为【汉仪水波体简】，字体大小设为 27pt，效果如图 7-7 所示。

图 7-6　设置导入图片的宽度和高度

图 7-7　输入文字

（7）按 Shift+F11 组合键弹出【编辑填充】对话框，将 RGB 值设置为 53、29、15，如图 7-8 所示。

（8）单击【确定】按钮，然后按 F12 键弹出【轮廓笔】对话框，将【宽度】设置为【细线】，将轮廓颜色 RGB 值设置为 246、222、144，如图 7-9 所示。

图 7-8　对文字填充颜色

图 7-9　对文字填充轮廓色

（9）按 + 键对 2017 文本进行复制，并将该文本文字修改为 CHENGDU，将其字体设置为【汉仪水波体简】，字体大小设为 14pt，效果如图 7-10 所示。

（10）用上述相同的方法将其文本文字修改为 Real Estate Spring Fair，将其字体设置为【汉仪水波体简】，字体大小设置为 12pt，效果如图 7-11 所示。

（11）用上述相同的方法将其文本文字修改为【第 58 届德州市房地产交易会春季】，将字体设置为【汉仪神工体简】，字体大小设置为 10pt，效果如图 7-12 所示。

（12）按 F8 键激活【文本工具】，并输入文字 2017，在属性栏中将字体设置为【微软雅黑 (Bold，粗体)】，字体大小设为 100pt，如图 7-13 所示。

图 7-10　输入文字

图 7-11　输入文字

图 7-12　输入文字

图 7-13　输入文字

(13) 按 F11 键弹出【编辑填充】对话框，将 0% 位置处的 CMYK 值设置为 100、80、0、80，将 45% 位置处的 CMYK 值设置为 100、80、0、1，将 100% 位置处的 CMYK 值设置为 100、80、0、0，取消勾选【自由缩放和倾斜】复选框，将旋转角度设置为 90°，如图 7-14 所示。

图 7-14　设置渐变

(14) 按 + 键对 2017 进行复制，将 2017 改为【跟随帝豪步伐】，字体不变，字体大小设置为 72pt，如图 7-15 所示。

图 7-15　输入文字

(15) 继续输入文字，在属性栏中设置字体为 Arial，文字大小设为 31pt，将文本颜色 CMYK 值设置为 100、0、0、0，如图 7-16 所示。

(16) 按 F12 键弹出【轮廓笔】对话框，将【宽度】设置为【细线】，将轮廓颜色的 CMYK 值设置为 100、0、0、0，如图 7-17 所示。

图 7-16　设置文本颜色

图 7-17　设置轮廓颜色

(17) 单击【确定】按钮，完成后的效果如图 7-18 所示。

图 7-18　设置完成后的效果

(18) 按 F8 键激活【文本工具】，输入文字【独有完整产业链 为投资保驾护航】，按 F11 键弹出【编辑填充】对话框，设置第一个节点颜色的 CMYK 值为 42、89、97、14；在 14% 的位置添加一个色标，将其节点颜色的 CMYK 值设置为 0、30、88、0；在 40% 的位置添加一个色标，将其节点颜色的 CMYK 值设置为 29、60、96、0；然后将最后一个色标的节点颜色 RGB 值设置为 150、54、35，如图 7-19 所示。

(19) 单击【确定】按钮，完成后的效果如图 7-20 所示。

图 7-19 设置填充颜色

图 7-20 完成后的效果

(20)继续输入文字,在属性栏中将字体设为【经典长宋简】,将字体大小设为20pt,效果如图7-21所示。

(21)按 Ctrl+I 组合键弹出【导入】对话框,选择随书附带光盘中的"素材 \Cha07\ 楼 .jpg"素材文件,然后单击【导入】按钮,在绘图页中导入素材图片,如图 7-22 所示。

图 7-21 输入文字

图 7-22 导入素材图片

(22)导入后调整位置,效果如图 7-23 所示。

图 7-23 调整后效果

(23)再按Ctrl+I组合键弹出【导入】对话框,选择随书附带光盘中的"素材 \Cha07\logo.cdr"素材文件,然后单击【导入】按钮,在绘图页中导入素材文件,如图 7-24 所示。

(24)调整后的效果如图 7-25 所示。

(25)按 F8 键激活【文本工具】,输入文字,将字体设置为【微软雅黑 (Bold,粗体)】,字体大小设置为23pt。按 F11 键弹出【编辑填充】对话框,将 0% 位置处的 CMYK 值设置为 100、80、0、80,将 45% 位置处的 CMYK 值设置为 100、80、0、1,将 100% 位置处的 CMYK 值设置为 100、80、0、0,取消勾选【自由缩放和倾斜】复选框,将旋转角度设置为 90°,如图 7-26 所示。

(26) 设置完成后的效果如图 7-27 所示。

图 7-24 导入 LOGO 素材文件

图 7-25 调整后的效果

图 7-26 设置文本渐变颜色

图 7-27 设置后的效果

(27) 继续输入文字，将字体设置为【微软雅黑 (Regular，常规)】，字体大小设置为 16pt. 按 F11 键弹出【编辑填充】对话框，将左侧位置处的 CMYK 值设置为 100、90、40、50，将右侧位置处的 CMYK 值设置为 99、71、10、20，将填充宽度设置为 175.955%，水平偏移设置为 –14.363%，垂直偏移设置为 –2.642%，取消勾选【自由缩放和倾斜】复选框，将旋转角度设置为 52.1°，如图 7-28 所示。

图 7-28 设置文本渐变颜色

(28) 设置完成后的效果如图 7-29 所示。

图 7-29 设置后的效果

(29) 使用【钢笔工具】在绘图区绘制一条直线，效果如图 7-30 所示。

图 7-30 绘制直线

(30) 继续输入文字，将字体设置为 Arial，字体大小设置为 27pt，效果如图 7-31 所示。

图 7-31 输入文字

(31) 继续输入文字，将字体设置为【宋体】，字体大小设置为 8pt，如图 7-32 所示。

图 7-32 输入文字

(32) 继续输入文字，将字体设置为【方正楷体简体】，字体大小设置为 7pt，如图 7-33 所示。

图 7-33 输入文字

(33) 复制第 (29) 步绘制的直线，效果如图 7-34 所示。

图 7-34 复制直线

(34) 继续输入文字，将字体设置为【方正中等线简体】，字体大小设置为 6pt，如图 7-35 所示。

图 7-35 输入文字

(35) 最终的效果如图 7-36 所示。

图 7-36　最终效果

案例精讲 046　生活类——香水广告【视频案例】

> 📖 案例文件：场景 \ Cha07 \ 香水广告 .cdr
>
> 视频文件：视频教学 \ Cha07 \ 香水广告 .avi

　　本例介绍报纸中常用香水广告的设计。本例中的香水为女性专用香水，所以在选色时以暖色调为主，照片本身给人一种很暖而且带有活泼的感觉，配以粉红色更能突出主题。完成后的效果如图 7-37 所示。

图 7-37　香水广告

案例精讲 047　交通工具类——汽车报纸广告

> 📖 案例文件：场景 \Cha07\ 汽车报纸广告 .cdr
>
> 视频文件：视频教学 \ Cha07 \ 汽车报纸广告 .avi

本例介绍如何制作汽车报纸广告，主要使用【文本工具】在场景中输入文字，然后对文字进行设置，完成后的效果如图 7-38 所示。

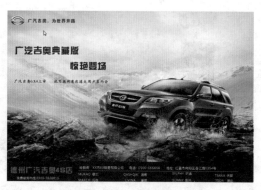

图 7-38　汽车报纸广告

(1) 按 Ctrl+N 组合键创建新文档，将【宽度】、【高度】分别设为 500mm、350mm，将【原色模式】设置为 CMYK，【渲染分辨率】设置为 300dpi，单击【确定】按钮，如图 7-39 所示。

(2) 按 Ctrl+I 组合键打开【导入】对话框，选择随书附带光盘中的"素材 \Cha07\L1 .jpg"素材图片，单击【导入】按钮，如图 7-40 所示。

图 7-39　创建文档

图 7-40　导入素材

(3) 按 Ctrl+I 组合键打开【导入】对话框，选择随书附带光盘中的"素材 \Cha07\L2 .jpg"素材图片，单击【导入】按钮，如图 7-41 所示。

(4) 按 F8 键激活【文本工具】输入文字，将字体设置为【汉仪橄榄体简】，字体大小设置为 25pt，字体颜色设置为黑色，效果如图 7-42 所示。

(5) 继续输入文字，将其字体设置为【方正综艺简体】，字体大小设置为 50pt，字体颜色设置为黑色，效果如图 7-43 所示。

(6) 继续输入文字，将其字体设置为【汉仪中楷简】，字体大小设置为 22pt，字体颜色设置为黑色，效果如图 7-44 所示。

图 7-41　导入素材

图 7-42　输入文字

图 7-43　输入文字

图 7-44　输入文字

(7) 在菜单栏中选择【布局】|【页面背景】命令，弹出【选项】对话框，在该对话框中选中【纯色】单选按钮，然后将颜色的 CMYK 值设置为 100、100、100、100，如图 7-45 所示。

(8) 单击【确定】按钮，然后使用【文本工具】输入文本，将字体设置为【汉仪菱心体简】，字体大小设置为 40pt，字体颜色设置为红色，效果如图 7-46 所示。

图 7-45　设置页面背景

图 7-46　输入文字并进行设置

(9) 单击【确定】按钮，然后使用【文本工具】输入文本，将字体设置为【微软雅黑】，字体大小设置为 17pt，字体颜色设置为白色，效果如图 7-47 所示。

(10) 继续输入文字，将字体设置为【微软雅黑】，字体大小设置为 18pt，字体颜色设置为白色，效果如图 7-48 所示。

图 7-47　输入文字

图 7-48　输入文字

(11) 利用【矩形工具】绘制一条直线，将轮廓宽度设置为 4px，轮廓颜色设置为白色，线条样式设置为直线，如图 7-49 所示。

图 7-49　绘制直线并进行设置

(12) 按 F8 键激活【文本工具】并输入文字，将字体设置为【微软雅黑】，字体大小设置为 17pt，字体颜色设置为白色，如图 7-50 所示。

图 7-50　输入文字

(13) 完成后的最终效果如图 7-51 所示。

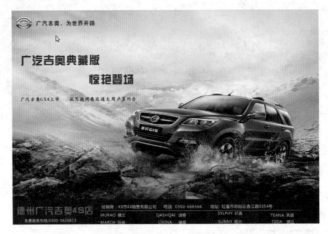

图 7-51　完成后的效果

案例精讲 048　地产类——凯隆新时代广场海报

案例文件：场景 \Cha07\ 凯隆新时代广场海报 .cdr

视频文件：视频教学 \ Cha07 \ 凯隆新时代广场海报 .avi

本例介绍如何制作商业广场报纸广告，主要使用到【矩形工具】、【交互式填充工具】、【文本工具】，完成后的效果如图 7-52 所示。

(1) 新建一个【宽度】、【高度】分别为 299mm、449mm 的矩形，将【名称】设置为【凯隆新时代广场海报】，将【渲染分辨率】设置为 300dpi，将【原色模式】设置为 CMYK，单击【确定】按钮，如图 7-53 所示。

(2) 按 Ctrl+I 组合键打开【导入】对话框，选择随书附带光盘中的 "素材 \Cha07\ 背景 .jpg" 素材图片，单击【导入】按钮，如图 7-54 所示。

图 7-52　凯隆新时代广场海报

图 7-53　新建文档

图 7-54　导入素材

(3) 按 Ctrl+I 组合键打开【导入】对话框，选择随书附带光盘中的 "素材 \Cha07\ LOGO1.jpg" 素材图片，

单击【导入】按钮，如图 7-55 所示。

(4) 导入后的效果如图 7-56 所示。

图 7-55　导入素材

图 7-56　导入素材后的效果

(5) 按 Ctrl+I 组合键打开【导入】对话框，选择随书附带光盘中的"素材 \Cha07\ LOGO2.jpg"素材图片，单击【导入】按钮，如图 7-57 所示。

(6) 导入后的效果如图 7-58 所示。

图 7-57　导入素材

图 7-58　导入素材后的效果

(7) 按 F8 键激活【文本工具】，输入文字，将字体设置为【方正大黑简体】，字体大小设置为 50pt，文本颜色设置为白色，如图 7-59 所示。

(8) 继续输入文字，将字体设置为【微软雅黑】，字体大小设置为 26pt，文本颜色设置为白色，如图 7-60 所示。

(9) 继续输入文字，将字体设置为【汉仪楷体简】，字体大小设置为 17pt，文本颜色设置为白色，如图 7-61 所示。

(10) 继续输入文字，将字体设置为【汉仪楷体简】，字体大小设置为 24pt，文本颜色设置为白色，然后利用【钢笔工具】绘制出 2 条直线，将其轮廓宽度设置为 10px，轮廓颜色设置为白色，如图 7-62 所示。

凯隆新时代

图 7-59　输入文字

凯隆新时代
KAILONG TIME NEW

图 7-60　输入文字

享受空间翻番、价值翻番、商业配套齐全、完美功能
体现一站式购物前沿、时尚消费新体验、发展商重资推广
致力持续发展、缔造前景无限。

图 7-61　输入文字

图 7-62　绘制直线并进行设置

(11) 使用【钢笔工具】在绘图区中绘制两段线段，将其轮廓宽度设置为 8px，轮廓颜色设置为白色，【线条样式】设置为虚线，如图 7-63 所示。

图 7-63　绘制曲线并进行设置

(12) 利用【矩形工具】绘制出矩形，按 F11 键打开【编辑填充】对话框，将 0% 位置处的 CMYK 值设置为 0、0、100、0，将 100% 位置处的 CMYK 值设置为 4、0、31、0，将填充宽度设置为 135.098%，填充高度设置为 841%，斜度设置为 13°，将旋转角度设置为 13°，如图 7-64 所示。

图 7-64　绘制矩形并进行设置

(13) 设置完成后的效果如图 7-65 所示。

图 7-65　设置后的效果

(14) 按 F8 键激活【文本工具】，输入文字，将字体设置为【汉仪魏碑简】，字体大小设置为 29pt，文本颜色设置为白色，再按 F11 键打开【编辑填充】对话框，将 0% 位置处的 CMYK 值设置为 0、0、100、0，将 100% 位置处的 CMYK 值设置为 4、0、31、0，将填充宽度设置为 165%，填充高度设置为 703.93%，斜度设置为 0.1°，将水平偏移设置为 −3%，将垂直偏移设置为 2%，如图 7-66 所示。

图 7-66　输入文字并进行设置

(15) 继续输入文字，将字体设置为【微软雅黑】，字体大小设置为 12pt；然后继续输入文字，字体不变，字体大小设置为 8pt，文本颜色设置为白色，效果如图 7-67 所示。

图 7-67　输入文字

(16) 按 + 键复制 2 次上述的文字，并依次修改文字，如图 7-68 所示。

图 7-68　输入文字

(17) 继续输入文字，将字体设置为【微软雅黑】，字体大小设置为 9pt，文本颜色设置为白色，如图 7-69 所示。

图 7-69　输入文字

(18) 完成后的最终效果如图 7-70 所示。

图 7-70　最终效果

案例精讲 049　服装类——品牌服装广告【视频案例】

 案例文件：场景 \ Cha07\ 品牌服装广告 .cdr

　　　　　视频文件：视频教学 \ Cha07\ 品牌服装广告 .avi

　　本例讲解如何制作品牌服装广告。首先制作页面的边框，然后导入素材图片。输入文字并设置文本后，绘制矩形并复制矩形框，最后输入矩形框中的文本并进行相应的设置。完成后的效果如图 7-71 所示。

图 7-71　品牌服装广告

案例精讲 050　电子类——相机广告

 案例文件：场景 \ Cha07\ 相机广告 .cdr

　　　　　视频文件：视频教学 \ Cha07 \ 相机广告 .avi

　　本例讲解如何制作相机广告。本例相机广告为了突显相机的清晰度，对素材图片进行复制后，将背景图片设置为高斯模糊，然后导入其他相机和镜头素材图片，最后输入文本文字。完成后的效果如图 7-72 所示。

　　(1) 启动软件后新建文档。在【创建新文档】对话框中，将【宽度】设置 460mm，【高度】设置为 260mm，【渲染分辨率】设置为 300dpi，然后单击【确定】按钮，如图 7-73 所示。

图 7-72　相机广告

　　(2) 在工具箱中双击【矩形工具】，创建一个与绘图页同样大小的矩形，如图 7-74 所示。

图 7-73 新建文档

图 7-74 创建矩形

(3) 按 Ctrl+I 组合键打开【导入】对话框，选择随书附带光盘中的"素材\Cha07\薰衣草.jpg"素材图片，单击【导入】按钮，将其导入到绘图页中，调整其位置和大小，效果如图 7-75 所示。

(4) 在工具箱中使用【矩形工具】 □，绘制一个 470mm×30mm 的矩形，将其填充为黑色，然后按住 Shift 键选择素材图片和矩形，并分别按 C 键和 T 键进行对齐，如图 7-76 所示。

图 7-75 导入素材图片

图 7-76 绘制矩形

知识链接

对齐的快捷键如下：

左对齐(L键)、右对齐(R键)、竖中对齐(C键)、上对齐(T键)、下对齐(B键)、横中对齐(E键)、居中对齐(P键)。

(5) 继续使用【矩形工具】 □，绘制一个 220mm×120mm 的矩形，按住 Shift 键选择素材图片，并按 P 键进行居中对齐，如图 7-77 所示。

(6) 选中绘制的小矩形框，按 F12 键打开【轮廓笔】对话框，将【颜色】设置为白色，【宽度】设置为 1.0mm，如图 7-78 所示。

(7) 在工具箱中使用【钢笔工具】 ⌀，绘制高度为 50mm 和长度为 50mm 的两条线段，然后调整其位置，如图 7-79 所示。

(8) 按 F12 键打开【轮廓笔】对话框，将【颜色】设置为白色，【宽度】设置为 2mm，将【角】设置为 ▮，将【线条端头】设置为 ▬，如图 7-80 所示。

图 7-77　绘制矩形

图 7-78　【轮廓笔】对话框

图 7-79　绘制线段

图 7-80　【轮廓笔】对话框

(9) 单击【确定】按钮，完成对线段轮廓的设置。按数字键中的＋键，对其进行复制，然后单击属性栏中的【水平镜像】按钮 和【垂直镜像】按钮 ，对复制的对象进行镜像，如图 7-81 所示。

(10) 对背景素材图片进行复制，然后选中复制的素材图片，在菜单栏中选择【对象】| PowerClip |【置于图文框内部】命令，将鼠标指针指向小矩形框内部并单击，如图 7-82 所示。

图 7-81　镜像线段

图 7-82　鼠标指针指向小矩形框内部并单击

(11) 在矩形图形框底部的快捷菜单中单击 ▶ 按钮并选择【内容居中】命令，完成后的效果如图 7-83 所示。

(12) 再次选中背景素材图片，在菜单栏中选择【位图】|【模糊】|【高斯式模糊】命令，如图 7-84 所示。

图 7-83　选择【内容居中】命令

图 7-84　选择【高斯式模糊】命令

(13) 在弹出的【高斯式模糊】对话框中，将【半径】设置为 25 像素，然后单击【确定】按钮，如图 7-85 所示。

(14) 在工具箱中选择【钢笔工具】 ，绘制一条线段，在属性栏中将其轮廓宽度设置为 471mm，Y 设置为 0mm，完成后的效果如图 7-86 所示。

图 7-85　设置高斯模糊

图 7-86　绘制线段

(15) 选择上一步创建的线段，按 F11 键打开【编辑填充】对话框，将填充颜色的 CMYK 值设为 0、0、0、0，完成后的效果如图 7-87 所示。

(16) 按 Ctrl+I 组合键打开【导入】对话框，选择随书附带光盘中的 "素材 \Cha07\ 01.png" 素材图片，单击【导入】按钮，将其导入到绘图页中，将宽度和高度的【缩放因子】都设置为 75.0%。然后调整其位置，效果如图 7-88 所示。

▐▐▐▶ 提 示

在【高斯式模糊】对话框中，单击【预览】按钮可以预览设置高斯模糊后的图像模糊效果。

知识链接

　　高斯模糊的原理是根据高斯曲线调节像素色值，它是有选择地模糊图像。说得直白一点，就是高斯模糊能够把某一点周围的像素色值按高斯曲线统计起来，采用数学上加权平均的计算方法得到这条曲线的色值，最后能够留下人物的轮廓。

图 7-87　填充颜色

图 7-88　导入素材图片

(17) 按 Ctrl+I 组合键打开【导入】对话框，选择随书附带光盘中的"素材 \Cha07\ 02.png"素材图片，单击【导入】按钮，将其导入到绘图页中，将宽度和高度的【缩放因子】都设置为 75.0%，然后调整其位置，如图 7-89 所示。

(18) 按 Ctrl+I 组合键打开【导入】对话框，选择随书附带光盘中的"素材 \Cha07\ 03.png"素材图片，单击【导入】按钮，将其导入到绘图页中，将宽度和高度的【缩放因子】都设置为 75.0%，然后调整其位置，如图 7-90 所示。

图 7-89　导入素材图片

图 7-90　导入素材图片

(19) 使用相同的方法导入其他素材图片，如图 7-91 所示。

(20) 在工具箱中使用【文本工具】字输入文本，将其字体设置为【方正综艺简体】，字体大小设置为 72pt，然后调整文本至适当位置，如图 7-92 所示。

图 7-91　导入其他素材图片

图 7-92　输入文本

(21) 使用相同的方法输入其他文本，如图 7-93 所示。

(22) 调整各个图形对象的位置，最后将场景文件进行保存并输出效果图，如图 7-94 所示。

图 7-93　输入其他文本

图 7-94　最终效果

案例精讲 051　生活类——瓷砖广告【视频案例】

> 📖 案例文件：场景 \ Cha07\ 瓷砖广告 .cdr
>
> 视频文件：视频教学 \ Cha07\ 瓷砖广告 .avi

本例讲解如何制作瓷砖广告。本例首先对输入的标题文本文字进行设置，然后使用【钢笔工具】绘制文本轮廓并为其添加轮廓图效果，最后绘制矩形并输入相应的文本信息。完成后的效果如图 7-95 所示。

图 7-95　瓷砖广告

第 8 章

本章重点

- 生活类——化妆品广告
- 交通工具类——中华新车发售
- 服装类——夹克衫宣传
- 生活类——家居杂志广告
- 生活类——创意苏菲发型屋杂志广告
- 生活类——购物广告

　　由于各类杂志读者比较明确，是各类专业商品广告的良好媒介。刊登在封二、封三、封四和中间双面的杂志广告一般用彩色印刷，纸质也较好，因此表现力较强，是报纸广告难以比拟的。杂志广告还可以用较多的篇幅来传递关于商品的详尽信息，既利于消费者理解和记忆，又有更高的保存价值。本章来介绍杂志广告设计。

案例精讲 052　　生活类——化妆品广告

案例文件：场景 \ Cha08 \ 化妆品广告 .cdr

视频文件：视频教学 \ Cha08 \ 化妆品广告 .avi

本例学习如何制作化妆品广告。首先导入素材文件，然后使用【钢笔工具】绘制线段，使用【文本工具】输入文字，并为文字设置相应的填充颜色，完成后的效果如图 8-1 所示。

图 8-1　化妆品广告

(1) 启动软件后，按 Ctrl+N 组合键，打开【创建新文档】对话，将【名称】设置为【化妆品广告】，【宽度】和【高度】分别设置为 1000mm，499mm，【原色模式】设置为 CMYK，【渲染分辨率】设置为 300dpi，单击【确定】按钮，如图 8-2 所示。

(2) 按 Ctrl+I 组合键弹出【导入】对话框，选择随书附带光盘中的 "素材 \ Cha08 \ 化妆品背景 .jpg" 文件，单击【导入】按钮，如图 8-3 所示。

图 8-2　创建新文档

图 8-3　选择并导入素材

(3) 按 Ctrl+I 组合键弹出【导入】对话框，选择随书附带光盘中的 "素材 \ Cha08 \ 化妆品素材 .jpg" 文件，单击【导入】按钮，如图 8-4 所示。

(4) 导入后的效果如图 8-5 所示。

(5) 按 F8 键激活【文本工具】，在绘图区输入文字。按 F11 键弹出【编辑填充】对话框，将 0% 位置节点的 CMYK 值设为 65、54、100、12，将 38% 位置节点的 RGB 值设为 145、149、75，将 100% 位置节点的 RGB 值设为 82、82、28，如图 8-6 所示。

(6) 选择输入的文字，在属性栏中将字体设为【汉仪秀英体简】，将字体大小设为100pt，如图8-7所示。

图 8-4　选择并导入素材

图 8-5　导入后的效果

图 8-6　添加渐变颜色

图 8-7　设置文字

(7) 利用【钢笔工具】绘制两条直线，调整位置，然后将其轮廓宽度设置为30px，轮廓颜色的CMYK 值设置为 62、50、97、9，线条样式设置为细线，效果如图8-8所示。

图 8-8　绘制直线并进行设置

(8) 按 F8 键激活【文本工具】，在绘图区输入文字，在属性栏中将字体设为【方正粗倩简体】，将字体大小设为 130pt，设置与上一步相同的渐变，如图8-9所示。

图 8-9　输入文字

(9) 继续输入文字，在属性栏中将字体设为【汉仪大黑简】，将字体大小设为 60pt，设置与上一步相同的渐变，如图 8-10 所示。

图 8-10　输入文字并进行设置

(10) 利用【钢笔工具】在绘图区中绘制出两条直线，调整位置，再将其轮廓宽度设置为 30px，轮廓颜色的 CMYK 值设置为 62、50、97、9，线条样式设置为细线，然后利用【透明度工具】 进行调整，如图 8-11 所示。

图 8-11　绘制直线并进行设置

(11) 利用【椭圆形工具】 ，按住 Ctrl 键在绘图区绘制一个正圆，将其轮廓颜色 CMYK 值设置为 56、42、93、0，然后按 F8 键激活【文本工具】并输入文字，选中该文本，按 F11 键弹出【编辑填充】对话框，将 0% 位置节点的 CMYK 值设为 65、54、100、12，将 38% 位置节点的 RGB 值设为 145、149、75，将 100% 位置节点的 RGB 值设为 82、82、28，效果如图 8-12 所示。

(12) 按 + 键对上述步骤所设置的样式进行复制，对文字进行修改，如图 8-13 所示。

(13) 按 + 键对上述步骤所设置的样式进行复制，对文字进行修改，如图 8-14 所示。

(14) 按 + 键对上述步骤所设置的样式进行复制，对文字进行修改，如图 8-15 所示。

图 8-12　绘制正圆并
输入文字

图 8-13　复制样式并
修改文字

图 8-14　复制样式并
修改文字

图 8-15　复制样式并
修改文字

(15) 按 F8 键激活【文本工具】，在绘图区输入文字，在属性栏中将字体设为【汉仪中楷简】，将字体大小设为 100pt，如图 8-16 所示。

(16) 按 F11 键弹出【编辑填充】对话框，将 0% 位置节点的 CMYK 值设为 50、90、100、0，将 13% 位置节点的 CMYK 值设为 0、20、100、0，将 51% 位置节点的 CMYK 值设为 50、90、100、0，将 77% 位置节点的 CMYK 值设为 0、20、100、0，将 100% 位置节点的 CMYK 值设为 50、90、100、0，旋转角度设置为 −158.1°，如图 8-17 所示。

图 8-16 输入文字并进行设置

图 8-17 设置文字渐变

(17) 完成后的最终效果如图 8-18 所示。

图 8-18 完成后的最终效果

案例精讲 053 交通工具类——中华新车发售【视频案例】

📖 案例文件：场景 \ Cha08 \ 中华新车发售 .cdr

视频文件：视频教学 \ Cha08 \ 中华新车发售 .avi

　　本例学习如何制作汽车类海报。本例是围绕新车的品牌（名爵）做出创作思路的。首先在古代爵属于一种官职，通过该点，将一个古代兵人和车相互融合，使其呈现一体，在广告语中，也突出了爵、兵人、男人等要素。在下方正文中，引用了常用的礼遇及一些权威部门的认可，使消费者买着感觉物超所值。完成后的效果如图 8-19 所示。

图 8-19 汽车

 案例精讲 054 服装类——夹克衫宣传【视频案例】

案例文件：场景 \ Cha08 \ 夹克衫宣传 . cdr

视频文件：视频教学 \ Cha08 \ 夹克衫宣传 . avi

本例学习如何制作夹克衫，以土黄色为主体背景，完成后的效果如图 8-20 所示。

图 8-20　夹克衫宣传

 案例精讲 055 生活类——家居杂志广告

案例文件：场景 \Cha08\ 家居杂志广告 . cdr

视频文件：视频教学 \ Cha08\ 家居杂志广告 . avi

本例介绍如何制作家居杂志广告，首先使用【2 点线】工具，在绘图区中绘制图形，然后再绘制矩形，将导入的图片置于绘制的矩形框内，最后使用【文本工具】输入文字，完成后的效果如图 8-21 所示。

（1）启动软件后，新建【宽度】、【高度】分别为 170mm、250mm，【原色模式】设置为 CMYK 的文档，单击【确定】按钮，完成后的效果如图 8-22 所示。

（2）在工具箱中选择【矩形工具】，然后在绘图区中绘制矩形，将【宽度】、【高度】分别设置为 170mm、250mm，将填充颜色的 CMYK 值设置为 7、5、5、0，完成后的效果如图 8-23 所示。

（3）在工具箱中选择【矩形工具】，然后在绘图区中绘制矩形，将【宽度】、【高度】分别设置为 118mm、102mm，将填充颜色的 CMYK 值设置为 55、1、59、0，取消轮廓，旋转角度设置为 345°，调整其位置，完成后的效果如图 8-24 所示。

图 8-21　家居杂志广告

（4）打开随书附带光盘中的"素材 \ Cha08 \ 地板 .jpg"文件，选择图片并进行复制，调整大小，完成后的效果如图 8-25 所示。

图 8-22 新建文档

图 8-23 创建矩形

图 8-24 绘制矩形

图 8-25 导入素材

(5) 在工具箱中选择【矩形工具】，然后在绘图区中绘制矩形，将【宽度】、【高度】分别设置为154mm、227mm，按 F12 键打开【轮廓笔】对话框，将填充颜色的 CMYK 值设置为 55、1、59、0，取消轮廓，完成后的效果如图 8-26 所示。

(6) 打开随书附带光盘中的"素材＼Cha08＼沙发.jpg"文件，选择图片并进行复制，调整大小，如图 8-27 所示。

图 8-26 绘制矩形

图 8-27 添加素材

(7) 在工具箱中选择【矩形工具】，然后在绘图区中绘制矩形，将【宽度】、【高度】分别设置为 45mm、57mm，将填充颜色的 CMYK 值设置为 55、1、59、0，取消轮廓，完成后的效果如图 8-28 所示。

(8) 打开随书附带光盘中的 "素材 \ Cha08 \ 鸟笼子 .jpg" 文件，选择图片并进行复制，调整大小，效果如图 8-29 所示。

图 8-28　创建矩形

图 8-29　添加素材

(9) 打开随书附带光盘中的 "素材 \ Cha08 \ 画框 1.jpg" "素材 \ Cha08 \ 画框 2.jpg" "素材 \ Cha08 \ 画框 3.jpg" 文件，选择图片并进行复制，调整大小，如图 8-30 所示。

(10) 打开随书附带光盘中的 "素材 \ Cha08 \ 图片素材 01.jpg" "素材 \ Cha08 \ 图片素材 02.jpg" "素材 \ Cha08 \ 图片素材 03.jpg" 文件，选择图片并进行复制，调整大小，效果如图 8-31 所示。

(11) 在工具箱中选择【钢笔工具】，绘制树叶形状，效果如图 8-32 所示。

图 8-30　添加素材

图 8-31　添加素材

图 8-32　绘制树叶

(12) 按 F11 键激活【编辑填充】对话框，在 0% 节点处将颜色的 CMYK 值设置为 51、0、78、0，在 100% 节点处将颜色的 CMYK 值设置为 15、0、27、0，完成后的效果如图 8-33 所示。

(13) 选择【阴影工具】，调整位置和大小，效果如图 8-34 所示。

(14) 使用同样的方法设置其他树叶和树叶阴影，完成后的效果如图 8-35 所示。

图 8-33　设置填充颜色

图 8-34　设置阴影

图 8-35　设置阴影

(15) 按 F8 键激活【文本工具】，输入文本【边几升级版】、【纳米科技】、【人性化】、【储物饱满】、【高密度海绵】，将字体设置为【方正黑体简体】，将字体大小设置为 8pt，将字体颜色的 CMYK 值设置为 0、0、0、100，完成后的效果如图 8-36 所示。

(16) 继续使用【文本工具】，输入文本【制热可达 60℃，制冷低于室温 16℃左右】，将字体设置为【方正黑体简体】，将字体大小设置为 6pt，将字体颜色的 CMYK 值设置为 35、50、72、0，完成后的效果如图 8-37 所示。

图 8-36　输入文字

图 8-37　输入文字

(17) 继续使用【文本工具】，输入文本【透气，防水，防污，阻燃】，将字体设置为【方正黑体简体】，将字体大小设置为 6pt，将字体颜色的 CMYK 值设置为 35、50、72、0，完成后的效果如图 8-38 所示。

(18) 继续使用【文本工具】，输入文本【3 档次调节，为颈椎分担压力】，将字体设置为【方正黑体简体】，将字体大小设置为 6pt，将字体颜色的 CMYK 值设置为 35、50、72、0，效果如图 8-39 所示。

(19) 使用同样的方法输入其他文字，并对文字进行设置，完成后的效果如图 8-40 所示。

图 8-38 输入文字

图 8-39 输入文字

图 8-40 输入文字

(20) 继续使用【文本工具】，输入文本【品牌家具】，将字体设置为【汉仪粗圆简】，将字体大小设置为 48pt，将字体颜色的 CMYK 值设置为 0、0、0、0，效果如图 8-41 所示。

(21) 继续使用【文本工具】，输入文本 The glamour of brand furniture，将字体设置为【汉仪粗圆简】，将字体大小设置为 8pt，将字体颜色的 CMYK 值设置为 0、0、0、100，效果如图 8-42 所示。

(22) 继续使用【文本工具】，输入文本【优质生活，是一种态度!】，将字体设置为【汉仪粗仿宋简】，将字体大小设置为 24pt，将字体颜色的 CMYK 值设置为 0、0、0、100，效果如图 8-43 所示。

图 8-41 输入文字

图 8-42 输入文字

图 8-43 输入文字

(23) 继续使用【文本工具】，输入文本 Choose it to choose a quality of life attitude，将字体设置为【方正黑体简体】，将字体大小设置为 11pt，将字体颜色的 CMYK 值设置为 0、0、0、100，效果如图 8-44 所示。

(24) 继续使用【文本工具】，输入文本，将字体设置为【方正黑体简体】，将字体大小设置为 11pt，将字体颜色的 CMYK 值设置为 0、0、0、100，效果如图 8-45 所示。

(25) 使用同样的方法输入其他文字，并对文字进行设置，完成后的效果如图 8-46 所示。

图 8-44　输入文字　　　　　图 8-45　输入文字　　　　　图 8-46　最终效果

案例精讲 056　生活类——创意苏菲发型屋杂志广告【视频案例】

📖 案例文件：场景 \Cha08\ 创意苏菲发型屋杂志广告 .cdr

　案例文件：视频教学 \ Cha08\ 创意苏菲发型屋杂志广告 .avi

　　本例介绍如何制作发型屋杂志广告。首先使用【钢笔工具】绘制图形，然后利用【交互式填充工具】为绘制的图形调整渐变。其次使用【矩形工具】绘制矩形，将导入的图片置入绘制的矩形内，然后使用【文本工具】输入文本。完成后的效果如图 8-47 所示。

图 8-47　发型屋杂志广告

案例精讲 057　生活类——购物广告

📖 案例文件：场景 \ Cha08\ 购物广告 .cdr

　案例文件：视频教学 \ Cha08\ 购物广告 .avi

　　本例讲解如何制作购物广告。首先制作页面的背景；然后输入标题文本并对文本进行变形处理，为了与背景呼应，为标题文本添加辉光阴影，将辉光的颜色设置为紫色。导入人物和城市剪影素材；最后输入广告的文本信息并设置文本。完成后的效果如图 8-48 所示。

图 8-48　购物广告

　　(1) 启动软件后新建文档。在【创建新文档】对话框中，将【名称】设置为【购物广告】，【宽度】设置为 80mm，【高度】设置为 111mm，【原色模式】设置为 CMYK，【渲染分辨率】设置为 300dpi，然后单击【确定】按钮，如图 8-49 所示。

　　(2) 按 Ctrl+I 组合键打开【导入】对话框，选择随书附带光盘中的"素材 \Cha08\ 购物背景 .jpg"素材图片，单击【导入】按钮，如图 8-50 所示。

　　(3) 按 Ctrl+I 组合键打开【导入】对话框，选择随书附带光盘中的"素材 \Cha08\ 人物 .jpg"素材图片，单击【导入】按钮，如图 8-51 所示。

　　(4) 导入两张图片后的效果如图 8-52 所示。

图 8-49　新建文档

图 8-50　导入素材图片

图 8-51　导入素材图片

图 8-52　导入后的效果

（5）选中导入后的两个素材文件并右击，在弹出的快捷菜单中选择【组合对象】命令，然后选择【锁定对象】命令，如图 8-53 所示。

（6）按 F8 键激活【文本工具】，输入文字【双 11】，将字体设置为【方正粗倩简体】，字体大小设置为 50pt，将颜色设置为白色，然后调整文本至适当位置，如图 8-54 所示。

图 8-53　组合对象并锁定

图 8-54　输入文本

(7) 选中该文本，单击工具箱中的【阴影工具】按钮 ，在属性栏中将【预设】设置为【小型辉光】，将阴影的不透明度设置为 100，阴影羽化设置为 10，羽化方向设置为向外，羽化边缘设置为方形的，阴影颜色设置为 █▼，然后将文本调整至绘图页的顶部，如图 8-55 所示。

图 8-55　对文本文字设置阴影

(8) 完成后的效果如图 8-56 所示。

图 8-56　添加阴影后的效果

(9) 按 F8 键激活【文本工具】，输入文字【购物狂欢节】，将其字体设置为【方正粗倩简体】，字体大小设置为 35pt，将其颜色设置为白色，然后调整文本至适当位置，如图 8-57 所示。

图 8-57　输入文字并进行设置

(10) 选中文本，按 Ctrl+K 组合键将文本拆分，然后选择所有文本，并按 Ctrl+Q 组合键将文本转换为曲线。在工具箱中选择【形状工具】 ，调整文本节点位置，对文本进行变形操作，如图 8-58 所示。

▐▐▐▶ 提示

在调整节点时，可以增加或删除节点，也可以转换节点的类型，以达到方便调整节点的目的。

图 8-58　调整文本节点位置

(11) 选中该文本，单击工具箱中的【阴影工具】按钮 ，在属性栏中将【预设】设置为【小型辉光】，将阴影的不透明度设置为 90，阴影羽化设置为 10，羽化方向设置为向外，羽化边缘设置为方形的，【阴影颜色】设置为 ，然后将文本调整至绘图页的顶部，如图 8-59 所示。

(12) 按 F8 键激活【文本工具】，输入文字，将其字体设置为【Adobe 仿宋 Std R】，字体大小设置为 10pt，将其颜色设置为白色，然后调整文本至适当位置，如图 8-60 所示。

图 8-59　对文本进行阴影设置

图 8-60　输入文字并进行设置

(13) 输入文字并将其字体设置为【Adobe 仿宋 Std R】，字体大小设置为 8pt，将其颜色设置为黄色，然后调整文本至适当位置，如图 8-61 所示。

(14) 完成后的最终效果如图 8-62 所示。

图 8-61　输入文字并进行设置

图 8-62　完成后的最终效果

DM 单设计

本章重点

- 生活类——SPA 宣传单页
- 生活类——手机宣传折页
- 商业类——地板宣传单页

- 商业类——酒店开业宣传单
- 生活类——咖啡 DM 单
- 企业类——房地产企业 DM 折页

DM 是英文 direct mail advertising 的省略表述，直译为直接邮寄广告，即通过邮寄、赠送等形式，将宣传品送到消费者手中、家里或公司所在地。本章介绍一下企业 DM 单设计。

 案例文件：场景 \ Cha09 \ SPA 宣传单页 .cdr

视频文件：视频教学 \ Cha09 \ SPA 宣传单页 .avi

本例讲解如何制作 SPA 宣传单页。众所周知，SPA 会馆是现代女性经常光顾的一个地方，从这点出发，以粉红色为主题颜色，配合其他不同类型的红，进行搭配。最终完成效果如图 9-1 所示。

图 9-1 SPA 宣传单页

 案例文件：场景 \ Cha09 \ 手机宣传折页 .cdr

视频文件：视频教学 \ Cha09 \ 手机宣传折页

本例讲解如何制作手机宣传折页。本例以蓝色为主题背景，其中配合粉、黄和白色为辅助色，重点是对字体立体化的应用。完成后的效果如图 9-2 所示。

图 9-2 手机宣传折页

(1) 启动软件后，按 Ctrl+N 组合键打开【创建新文档】对话框，将【宽度】设置为 425mm，【高度】设置为 285mm，单击【确定】按钮，如图 9-3 所示。

(2) 打开随书附带光盘中的 "素材 \ Cha09 \ 素材 01.cdr" 文件，选择图片进行复制并粘贴，调整其位置和大小，完成后的效果如图 9-4 所示。

图 9-3 新建文档

图 9-4 添加素材

(3) 复制上一步的素材并粘贴，选中白色矩形并删除，完成后的效果如图 9-5 所示。

(4) 按 Ctrl+I 组合键，在弹出的【导入】对话框中选择随书附带光盘中的"素材\Cha09\素材02.cdr"文件，单击【导入】按钮，完成后的效果如图 9-6 所示。

图 9-5　添加素材

图 9-6　导入素材文件

(5) 按 F8 键激活【文本工具】，输入【新店开业 超机优惠】，在属性栏中将字体设为【方正综艺简体】，将字体大小设为 94pt，将字体颜色设为白色，选择阴影工具中的【立体化工具】，设置【立体化颜色】为【使用递减的颜色】，从浅蓝 (73、15、7、0) 到深蓝 (99、80、1、0)，完成后的效果如图 9-7 所示。

(6) 按 F8 键激活【文本工具】，输入【活动开始时间：2017 年 8 月 25-8 月 31 日】，在属性栏中将字体设为【汉仪大宋简】，将字体大小设为 12pt，将字体颜色设为白色，使用阴影工具中的【轮廓图工具】，设置外部轮廓的轮廓图偏移为 0.5mm，填充颜色设置为黑色，如图 9-8 所示。

图 9-7　添加立体化效果

图 9-8　添加外轮廓

(7) 调整一下轮廓的位置，打开随书附带光盘中的"素材\Cha09\素材03.cdr"文件，复制并粘贴，返回到场景中按 Enter 键进行确认，完成后如图 9-9 所示。

(8) 按 F8 键激活【文本工具】，在场景中输入 X5SL，在属性栏中将字体设为 BankGothic Md BT，将字体大小分别设为 30pt 和 24pt，将字体颜色设为黑色，如图 9-10 所示。

(9) 选择【椭圆形工具】，按 Ctrl 键在场景中画 5 个圆形，将其填充颜色设置为黑色，调整其位置和大小，如图 9-11 所示。

(10) 按 F8 键激活【文本工具】，在场景中输入【Hi-Fi K 歌之王】，在属性栏中将字体设为 Arial Unicode MS，将字体大小设为 10pt，将字体颜色设为黑色，如图 9-12 所示。

(11) 使用同样的方法输入其他文字，完成后的效果如图 9-13 所示。

(12) 使用【矩形工具】绘制宽和高分别为 51mm、9mm 的矩形，在属性栏中单击【圆角】按钮，将转角半径都设为 1.02mm，并将其填充颜色的 CMYK 值设为 0、0、0、10，按 F12 键打开【轮廓笔】对话框，设置轮廓颜色为白色，完成后的效果如图 9-14 所示。

图 9-9 添加素材

图 9-10 输入文字

图 9-11 绘制圆形

图 9-12 输入文字

图 9-13 输入其他文字

图 9-14 绘制矩形

(13) 按 F8 键激活【文本工具】，在场景中输入【原价：2498 元】，在属性栏中将字体设为 Arial Unicode MS，将字体大小设为 5pt，将字体颜色设为白色，调整其位置，如图 9-15 所示。

(14) 按 F8 键激活【文本工具】，在场景中输入【暑期特价：】，在属性栏中将字体设为 Arial Unicode MS，将字体大小设为 10pt，将字体颜色设为白色，调整其位置，如图 9-16 所示。

图 9-15 输入文字

图 9-16 输入文字

(15) 按 F8 键激活【文本工具】，在场景中输入 2298，在属性栏中将字体设为 Arial Narrow，将字体大小设为 45pt，将字体颜色设为粉色，使用阴影工具中的【轮廓图工具】，使用【外部轮廓】，设置轮廓图步长为 1，轮廓图偏移为 0.5mm，设置外轮廓的轮廓色为黑色 (0、0、0、100)，填充色的 CMYK 值为 0、0、0、10，调整其位置，如图 9-17 所示。

(16) 按 F8 键激活【文本工具】，在场景中输入【元】，在属性栏中将字体设为 Arial Unicode MS，将字体大小设为 10pt，将字体颜色设为白色，调整其位置，如图 9-18 所示。

图 9-17　设置外轮廓　　　　　　　　　　　　　　　　图 9-18　输入文字

　　(17) 打开随书附带光盘中的"素材\Cha09\素材 04.cdr"文件，并复制粘贴，返回到场景中按 Enter 键进行确认，完成后的效果如图 9-19 所示。

　　(18) 按 F8 键激活【文本工具】，在场景中输入 XSHOT，在属性栏中将字体设为 BankGothic Md BT，将字体大小分别设为 30pt 和 24pt，将字体颜色设为黑色，如图 9-20 所示。

　　(19) 选择【椭圆形工具】，按住 Ctrl 键，在场景中画 5 个圆形，将其填充颜色设为黑色，调整其位置和大小，如图 9-21 所示。

图 9-19　添加素材　　　　　　　　图 9-20　输入文字　　　　　　　　图 9-21　绘制圆形

　　(20) 按 F8 键激活【文本工具】，在场景中输入【F1.8 超大光圈 +OIS 光学防抖】，在属性栏中将字体设为 Arial Unicode MS，将字体大小设为 10pt，将字体颜色设为黑色，如图 9-22 所示。

　　(21) 使用同样的方法输入其他文字，完成后的效果如图 9-23 所示。

　　(22) 使用【矩形工具】绘制宽和高分别为 51mm、9mm 的矩形，在属性栏中单击【圆角】按钮，将转角半径都设为 1.02mm，并将其填充颜色的 CMYK 值设为 0、100、0、0，按 F12 键打开【轮廓笔】对话框，设置轮廓颜色为白色，完成后的效果如图 9-24 所示。

图 9-22　输入文字　　　　　　　　图 9-23　输入文字　　　　　　　　图 9-24　绘制矩形

知识链接

在【角】选项中可以设置角的形状。

(1) 斜接角：创建尖角。

(2) 圆角：创建圆角。

(3) 斜切角：创建斜切角。

在【线条端头】选项中可以设置开放路径的终点外观。

(1) 方形端头：创建方形端头形状。

(2) 圆形端头：创建圆形端头形状。

(3) 延伸方形端头：创建可延伸线条长度的方形端头形状。

勾选【填充之后】复选框，可在对象填充的后面应用轮廓。

勾选【随对象缩放】复选框，轮廓粗细将随对象尺寸变化。

(23) 按 F8 键激活【文本工具】，在场景中输入【原价：1298 元】，在属性栏中将字体设为 Arial Unicode MS，将字体大小设为 5pt，将字体颜色设为白色，调整其位置，完成后的效果如图 9-25 所示。

(24) 按 F8 键激活【文本工具】，在场景中输入【暑期特价：】，在属性栏中将字体设为 Arial Unicode MS，将字体大小设为 10pt，将字体颜色设为白色，调整其位置，如图 9-26 所示。

(25) 按 F8 键激活【文本工具】，在场景中输入 999，在属性栏中将字体设为 Arial Narrow，将字体大小设为 45pt，将字体颜色设为白色，使用阴影工具中的【轮廓图工具】，使用【外部轮廓】，设置轮廓图步长为 1，轮廓图偏移为 0.5mm，设置外轮廓的轮廓色为黑色 (0、0、0、100)，填充色的 CMYK 值为 0、0、0、10，调整其位置，如图 9-27 所示。

图 9-25　输入文字

图 9-26　输入文字

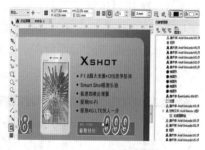

图 9-27　输入文字

(26) 按 F8 键激活【文本工具】，在场景中输入【元】，在属性栏中将字体设为 Arial Unicode MS，将字体大小设为 10pt，将字体颜色设为白色，调整其位置，效果如图 9-28 所示。

(27) 使用【钢笔工具】，画出一条直线，按 F12 键打开【轮廓笔】对话框，设置颜色为白色，宽度为 0.25mm，样式为虚线，调整其位置和大小，完成后的效果如图 9-29 所示。

(28) 按 F8 键激活【文本工具】，在场景中输入【制造商：维沃移动通信有限公司 地址：XX 市 XX 镇 XX 大道 275 号】，在属性栏中将字体设为 Arial Unicode MS，将字体大小设为 5pt，将字体颜色设为白色，调整其位置，完成后的效果如图 9-30 所示。

(29) 使用同样的方法输入其他文字，完成后的效果如图 9-31 所示。

(30) 按 F8 键激活【文本工具】，在场景中输入【话费打 X 折 / 送 XX 超大流量 / 加油每升省 XX】，在属性栏中将字体设为 Arial Unicode MS，将字体大小设为 24pt，将字体颜色分别设为白色和黄色，调整其位置，效果如图 9-32 所示。

图 9-28　输入文字

图 9-29　输入文字

图 9-30　输入文字

图 9-31　输入其他文字

图 9-32　输入文字

(31) 打开随书附带光盘中的 "素材 \ Cha09 \ 素材 05.cdr" 文件，并复制粘贴，返回到场景中按 Enter 键进行确认，效果如图 9-33 所示。

(32) 选择【钢笔工具】，画出一条直线，按 F12 键打开【轮廓笔】对话框，设置颜色为白色，宽度为 0.25mm，样式为虚线，调整其位置和大小，完成后的效果如图 9-34 所示。

(33) 打开随书附带光盘中的 "素材 \ Cha09 \ 素材 06.cdr" 文件，返回到场景中按 Enter 键进行确认，完成后的效果如图 9-35 所示。

图 9-33　添加素材

图 9-34　绘制直线

图 9-35　添加素材

(34) 按 F8 键激活【文本工具】，在场景中输入文字【极致 Hi-Fi 纤薄王者】，在属性栏中将字体设为 Arial Unicode MS，将字体大小设为 14pt，将字体颜色设为蓝色 (100、0、0、0)，如图 9-36 所示。

(35) 按 F8 键激活【文本工具】，在场景中输入文字【薄动心弦 k 歌之王】，在属性栏中将字体设为 Arial Unicode MS，将字体大小设为 18pt，将字体颜色设为黑色，如图 9-37 所示。

图 9-36　输入文字

图 9-37　输入文字

(36) 使用同样的方法输入其他文字，如图 9-38 所示。

(37) 按 F8 键激活【文本工具】，在场景中输入文字【全网通】，在属性栏中将字体设为【汉仪大黑简】，将字体大小设为 37pt，将字体颜色设为蓝色 (100、0、0、0)，完成后的效果如图 9-39 所示。

图 9-38　设置背景

图 9-39　制作立体字

(38) 按 F8 键激活【文本工具】，在场景中输入文字【支持移动、联通、电信】，在属性栏中将字体设为【汉仪中楷简】，将字体大小设为 16pt，将字体颜色设为蓝色 (100、0、0、0)，调整其位置和大小，如图 9-40 所示。

(39) 打开随书附带光盘中的〝素材＼Cha09＼素材 07.cdr〞文件，并复制粘贴，调整其位置和大小，如图 9-41 所示。

图 9-40　输入文字

图 9-41　添加素材图片

(40) 打开随书附带光盘中的〝素材＼Cha09＼素材 08.cdr〞文件，并复制粘贴，调整其位置和大小，如图 9-42 所示。

(41) 打开随书附带光盘中的〝素材＼Cha09＼素材 09.cdr〞文件，并复制粘贴，调整其位置和大小，如图 9-43 所示。

(42) 打开随书附带光盘中的〝素材＼Cha09＼素材 10.cdr〞文件，并复制粘贴，调整其位置和大小，如

图 9-44 所示。

(43) 按 F8 键激活【文本工具】，在场景中输入文字 Y28L，在属性栏中将字体设为 Arial Unicode MS，将字体大小设为 24pt，将字体颜色设为灰色 (71、65、61、15)，使用【圆形工具】绘制并设置其填充颜色的 CMYK 值为 71、65、61、15，调整其位置和大小，如图 9-45 所示。

图 9-42　添加素材

图 9-43　添加素材

图 9-44　添加素材

图 9-45　输入文字

(44) 按 F8 键激活【文本工具】，在场景中输入文字【F1.8 超大光圈 +OIS 光学防抖】，在属性栏中将字体设为 Arial Unicode MS，将字体大小设为 9pt，将字体颜色设置为与上一步文字相同的属性，如图 9-46 所示。

(45) 使用同样的方法输入其他文字，完成后的效果如图 9-47 所示。

(46) 按 F8 键激活【文本工具】，在场景中输入文字【买手机选电信 移动 / 联通 / 电信卡都能用】，在属性栏中将字体设为【方正综艺简体】，将字体大小设为 30pt，如图 9-48 所示。

图 9-46　输入文字

图 9-47　输入其他文字

图 9-48　输入文字

(47) 至此，手机宣传折页制作完成，最终效果如图 9-49 所示。

图 9-49　完成后的效果

案例精讲 060　商业类——地板宣传单页【视频案例】

📖 案例文件：场景\Cha09\地板宣传单页.cdr

　视频文件：视频教学 \ Cha09\ 地板宣传单页.avi

　　本例介绍如何制作地板宣传单页。在本例中主要使用【矩形工具】和【文本工具】，使用【矩形工具】绘制宣传单页的大体轮廓后再使用【文本工具】输入文字。完成后的效果如图9-50所示。

图 9-50　地板宣传单页

案例精讲 061　商业类——酒店开业宣传单【视频案例】

📖 案例文件：场景\Cha09\酒店开业宣传单.cdr

　视频文件：视频教学 \ Cha09\ 酒店开业宣传单.avi

　　本例介绍如何制作酒店开业宣传单。本例主要使用【矩形工具】、【文本工具】等，使用【矩形工具】制作页面背景后再使用【文本工具】输入文字。完成后的效果如图9-51所示。

图 9-51　酒店开业宣传单

案例精讲 062　生活类——咖啡 DM 单

 案例文件：场景\ Cha09 \咖啡 DM 单.cdr

　视频文件：视频教学 \ Cha09 \ 咖啡 DM 单.avi

本例讲解如何制作咖啡 DM 单。首先制作页面的背景，导入突显页面主题的图标；然后输入相应的广告文本；最后在另一页面中制作有关咖啡种类的简介。完成后的效果如图 9-52 所示。

图 9-52　咖啡 DM 单

(1) 启动软件后新建文档。在【创建新文档】对话框中，将【宽度】设置为 873.0mm，【高度】设置为 613.0mm，然后单击【确定】按钮，如图 9-53 所示。

(2) 按 Ctrl+I 组合键打开【导入】对话框，选择随书附带光盘中的"素材 \Cha09\ 咖啡背景 .jpg"文件，然后单击【导入】按钮，在绘图页中导入素材图片，调整其位置和大小，如图 9-54 所示。

图 9-53　新建文档

图 9-54　导入素材图片

(3) 按 Ctrl+I 组合键打开【导入】对话框，选择随书附带光盘中的"素材 \Cha09\ 木板 .jpg"文件，然后单击【导入】按钮，在绘图页中导入素材图片，调整其位置和大小，如图 9-55 所示。

(4) 选择【矩形工具】，绘制一个宽度和高度分别为 434mm 和 29mm 的矩形，将其填充颜色的CMYK 值设置为 57、67、71、14，完成后的效果如图 9-56 所示。

图 9-55　导入素材图片

图 9-56　绘制矩形

(5) 按 Ctrl+I 组合键打开【导入】对话框，选择随书附带光盘中的″素材 \Cha09\ 装饰 .jpg″文件，然后单击【导入】按钮，在绘图页中导入素材图片，调整其位置和大小，如图 9-57 所示。

(6) 使用【文本工具】，输入文本【每天咖啡】，将其字体设置为【汉仪秀英体简】，字体大小设置为 150pt，将其颜色的 CMYK 值设置为 67、67、65、19，然后调整文本至适当位置，如图 9-58 所示。

图 9-57　导入素材图片

图 9-58　输入文字

(7) 按 F8 键激活【文本工具】，输入文本【全新的一天，全新的生活，全新的我们】，将其字体设置为【汉仪大黑简】，字体大小设置为 40pt，将其颜色的 CMYK 值设置为 0、53、86、0，将其旋转角度设为 5°，调整其位置，如图 9-59 所示。

(8) 使用【圆形工具】，在绘图区中绘制一个高度和宽度都为 84.667mm 的圆形，将其填充颜色设置为 67、67、65、19，调整其位置，如图 9-60 所示。

图 9-59　输入文字

图 9-60　绘制圆形

(9) 按 F8 键激活【文本工具】，输入文本【三大系列】，将其字体设置为【长城粗圆体】，字体大小设置为 62pt，将其颜色的 CMYK 值设置为 0、53、86、0，将其旋转角度设置为 340°，调整到合适位置，如图 9-61 所示。

(10) 选择【矩形工具】，绘制一个宽度和高度分别为 95mm 和 92mm 的矩形，将其填充颜色的 CMYK 值设置为 67、67、65、19，调整其位置，完成后的效果如图 9-62 所示。

图 9-61　输入文字

图 9-62　创建矩形

(11) 选择【矩形工具】，绘制一个宽度和高度分别为 95mm 和 92mm 的矩形，将其填充颜色的 CMYK 值设置为 67、67、65、19，调整其位置，如图 9-63 所示。

(12) 选择【矩形工具】，绘制一个宽度和高度分别为 95mm 和 92mm 的矩形，将其填充颜色的 CMYK 值设置为 7、46、73、0，调整其位置，如图 9-64 所示。

图 9-63　创建矩形

图 9-64　创建矩形

(13) 选择【矩形工具】，绘制一个宽度和高度分别为 95mm 和 92mm 的矩形，将其填充颜色的 CMYK 值设置为 7、46、73、0，调整其位置，如图 9-65 所示。

(14) 使用【钢笔工具】，绘制一个宽度和高度分别为 15mm 和 73mm 的三角形，将其填充颜色的 CMYK 值设置为 63、76、80、38，调整其位置，完成后的效果如图 9-66 所示。

图 9-65　创建矩形

图 9-66　绘制三角形

(15) 使用【钢笔工具】，绘制一个宽度和高度分别为 9mm 和 78mm 的三角形，将其填充颜色的 CMYK 值设置为 63、76、80、38，调整其位置，如图 9-67 所示。

(16) 使用【钢笔工具】，绘制一个宽度和高度分别为 12mm 和 78mm 的三角形，将其填充颜色的 CMYK 值设置为 14、64、100、0，调整其位置，如图 9-68 所示。

图 9-67　绘制三角形

图 9-68　绘制三角形

(17) 使用【钢笔工具】，绘制一个宽度和高度分别为 12mm 和 68mm 的三角形，将其填充颜色的 CMYK 值设置为 14、64、100、0，调整其位置，如图 9-69 所示。

(18) 使用【钢笔工具】，绘制一个宽度和高度分别为 6mm 和 18mm 的三角形，将其填充颜色的 CMYK 值设置为 8、36、89、0，调整其位置，如图 9-70 所示。

图 9-69　创建三角形

图 9-70　创建三角形

(19) 使用同样的方法绘制其他三角形，将其填充颜色的 CMYK 值分别设置为 8、36、89、0 和 67、67、65、19，调整其位置，完成后的效果如图 9-71 所示。

(20) 使用【文本工具】输入文本【半】，将其字体设置为【方正综艺简体】，字体大小设置为 150pt，将其填充颜色的 CMYK 值设置为 7、36、89、0，然后调整文本至适当位置，完成后的效果如图 9-72 所示。

(21) 使用相同的方法输入其他文本，将其填充颜色的 CMYK 值分别设置为 7、36、89、0 和 0、0、0、0，然后调整文本至适当位置，完成后的效果如图 9-73 所示。

图 9-71　创建三角形

图 9-72　输入文字

图 9-73　输入其他文本

(22) 使用【矩形工具】，创建一个宽度和高度分别为 179mm 和 22mm 的矩形，将其填充颜色设置为 7、36、89、0，调整其位置，完成后的效果如图 9-74 所示。

(23) 使用【文本工具】，输入文本【每天咖啡，饮品大放送】，将其字体设置为【汉仪大黑简】，字体大小设置为 37pt，将其填充颜色的 CMYK 值设置为 0、0、0、0，然后调整文本至适当位置，完成后的效果如图 9-75 所示。

图 9-74　创建矩形

图 9-75　输入文本

(24) 使用【钢笔工具】，绘制一个宽度和高度分别为 5mm 和 9mm 的三角形，将其填充颜色的 CMYK 值设置为 7、36、89、0，调整其位置，完成后的效果如图 9-76 所示。

(25) 将第 (24) 步骤创建的三角形进行复制并粘贴，调整其位置，完成后的效果如图 9-77 所示。

(26) 使用【文本工具】，输入文本【全场奶茶、红茶系列、绿茶系列半价销售】，将其字体设置为【汉仪大黑简】，字体大小设置为 25pt，将其填充颜色的 CMYK 值设置为 7、36、89、0，然后调整文本至适当位置，完成后的效果如图 9-78 所示。

图 9-76　创建三角形

图 9-77　创建其他三角形

图 9-78　输入文字

(27) 使用【文本工具】，输入文本【买两杯赠一杯】，将其字体设置为【汉仪大黑简】，字体大小设置为 25pt，将其填充颜色的 CMYK 值设置为 7、36、89、0，然后调整文本至适当位置，完成后的效果如图 9-79 所示。

(28) 使用【文本工具】，输入文本【活动时间：2017 年 8 月 13 日—8 月 20 日】，将其字体设置为【汉仪大黑简】，字体大小设置为 25pt，将其填充颜色的 CMYK 值设置为 7、36、89、0，然后调整文本至适当位置，完成后的效果如图 9-80 所示。

(29) 按 Ctrl+I 组合键打开【导入】对话框，选择随书附带光盘中的 "素材 \Cha09\ 素材 1.jpg" 文件，然后单击【导入】按钮，在绘图页中导入素材图片，调整其位置和大小，如图 9-81 所示。

图 9-79　输入文字

图 9-80　输入文字

图 9-81　导入素材

(30) 按 Ctrl+I 组合键打开【导入】对话框，选择随书附带光盘中的 "素材 \Cha09\ 素材 2.jpg" 文件，在绘图页中导入素材图片，调整其位置和大小，如图 9-82 所示。

(31) 按 Ctrl+I 组合键打开【导入】对话框，选择随书附带光盘中的 "素材 \Cha09\ 素材 3.jpg" 文件，在绘图页中导入素材图片，调整其位置和大小，如图 9-83 所示。

(32) 按 Ctrl+I 组合键打开【导入】对话框，选择随书附带光盘中的 "素材 \Cha09\ 素材 4.jpg" 文件，在绘图页中导入素材图片，调整其位置和大小，如图 9-84 所示。

图 9-82　导入素材

图 9-83　导入素材

图 9-84　导入素材

(33) 按 Ctrl+I 组合键打开【导入】对话框，选择随书附带光盘中的"素材\Cha09\素材 4.jpg"文件，在绘图页中导入素材图片，调整其位置和大小，如图 9-85 所示。

(34) 使用【文本工具】，输入文本【自在、悠然、恬静、安详】，将其字体设置为【微软雅黑】，字体大小设置为 18pt，将其填充颜色的 CMYK 值设置为 0、0、0、0，然后调整文本至适当位置，完成后的效果如图 9-86 所示。

图 9-85　导入素材

图 9-86　输入文字

(35) 使用【文本工具】，输入文本【享受内心深处的一片宁静】，将其字体设置为【微软雅黑】，字体大小设置为 18pt，将其填充颜色的 CMYK 值设置为 0、0、0、0，然后调整文本至适当位置，完成后的效果如图 9-87 所示。

(36) 使用【矩形工具】，创建一个宽度和高度分别为 440mm 和 613mm 的矩形，将其填充颜色的 CMYK 值设置为 2、4、8、0，调整其位置，完成后的效果如图 9-88 所示。

图 9-87　输入文字

图 9-88　创建矩形

(37) 使用【文本工具】，输入文本 Coffee Series，将其字体设置为【汉仪菱心体简】，字体大小设置为 68pt，将其填充颜色的 CMYK 值设置为 0、0、0、100，然后调整文本至适当位置，完成后的效果

如图 9-89 所示。

(38) 使用【文本工具】，输入文本【咖啡系列】，将其字体设置为【方正综艺简体】，字体大小设置为 68pt，将其填充颜色的 CMYK 值设置为 0、0、0、100，然后调整文本至适当位置，完成后的效果如图 9-90 所示。

图 9-89　输入文字　　　　　　　　　　　　　　图 9-90　输入文字

(39) 使用【矩形工具】，创建一个宽度和高度分别为 91mm 和 0.5mm 的矩形，将其填充颜色的 CMYK 值设置为 53、49、51、0，调整其位置，完成后的效果如图 9-91 所示。

(40) 按 Ctrl+I 组合键打开【导入】对话框，选择随书附带光盘中的 "素材 \Cha09\ 素材爱尔兰咖啡 .jpg" 文件，在绘图页中导入素材图片，调整其位置和大小，完成后的效果如图 9-92 所示。

图 9-91　绘制矩形　　　　　　　　　　　　　　图 9-92　导入素材

(41) 使用相同的方法将其他素材复制并粘贴到场景中，完成后的效果如图 9-93 所示。

(42) 使用【文本工具】，输入文本【爱尔兰咖啡】，将其字体设置为【微软雅黑】，字体大小设置为 33pt，将其填充颜色的 CMYK 值设置为 56、91、85、40，然后调整文本至适当位置，完成后的效果如图 9-94 所示。

图 9-93　导入素材　　　　　　　　　　　　　　图 9-94　输入文字

(43) 使用同样的方法输入其他文字，完成后的效果如图 9-95 所示。

(44) 使用【文本工具】，输入文本【爱尔兰咖啡 (Irish Coffee)】，将其字体设置为【微软雅黑】，

字体大小设置为 24pt，将其填充颜色的 CMYK 值设置为 56、91、85、40，然后调整文本至适当位置，完成后的效果如图 9-96 所示。

图 9-95　输入其他文字

图 9-96　输入文字

(45) 使用【文本工具】，输入文本【是一种既像酒又像咖啡的咖啡原料是爱尔兰威士忌加咖啡豆，特殊的咖啡杯，特殊的煮法，认真而执着，古老而简朴。】，将其字体设置为【微软雅黑】，字体大小设置为 20pt，将其填充颜色的 CMYK 值设置为 0、0、0、100，然后调整文本至适当位置，完成后的效果如图 9-97 所示。

(46) 使用【文本工具】，输入文本【拿铁咖啡 (Caffè Latte)】，将其字体设置为【微软雅黑】，字体大小设置为 24pt，将其填充颜色的 CMYK 值设置为 56、91、85、40，然后调整文本至适当位置，完成后的效果如图 9-98 所示。

图 9-97　输入文字

图 9-98　输入文字

(47) 使用【文本工具】，输入文本【是意大利浓缩咖啡与牛奶的经典混合，意大利人也很喜欢把拿铁作为早餐的饮料。意大利人早晨的厨房里，照得到阳光的炉子上通常会同时煮着咖啡和牛奶.】，将其字体设置为【微软雅黑】，字体大小设置为 20pt，将其填充颜色的 CMYK 值设置为 0、0、0、100，然后调整文本至适当位置，完成后的效果如图 9-99 所示。

(48) 使用【文本工具】，输入文本【卡布奇诺咖啡 (Cappuccino)】，将其字体设置为【微软雅黑】，字体大小设置为 24pt，将其填充颜色的 CMYK 值设置为 56、91、85、40，然后调整文本至适当位置，完成后的效果如图 9-100 所示。

图 9-99　输入文字

图 9-100　输入文字

(49) 使用【文本工具】，输入文本【是三分之一浓缩咖啡，三分之一蒸汽牛奶和三分之一泡沫牛奶。是一种加入以同量的意大利特浓咖啡和蒸汽泡沫牛奶相混合的意大利咖啡.】，将其字体设置为【微软雅黑】，字体大小设置为 20pt，将其填充颜色的 CMYK 值设置为 0、0、0、100，然后调整文本至适当

位置，完成后的效果如图 9-101 所示。

（50）使用【文本工具】，输入文本【摩卡咖啡 (CafeMocha)】，将其字体设置为【微软雅黑】，字体大小设置为 24pt，将其填充颜色的 CMYK 值设置为 56、91、85、40，然后调整文本至适当位置，完成后的效果如图 9-102 所示。

图 9-101　输入文字　　　　　　　　　　　　　图 9-102　输入文字

（51）使用【文本工具】，输入文本【是一种最古老的咖啡，其历史要追溯到咖啡的起源。它是由意大利浓缩咖啡、巧克力酱、鲜奶油和牛奶混合而成 .】，将其字体设置为【微软雅黑】，字体大小设置为 20pt，将其填充颜色的 CMYK 值设置为 0、0、0、100，然后调整文本至适当位置，完成后的效果如图 9-103 所示。

（52）使用【文本工具】，输入文本【焦糖玛奇朵 (CaramelMacchiato)】，将其字体设置为【微软雅黑】，字体大小设置为 24pt，将其填充颜色的 CMYK 值设置为 56、91、85、40，然后调整文本至适当位置，完成后的效果如图 9-104 所示。

图 9-103　输入文字　　　　　　　　　　　　　图 9-104　输入文字

（53）使用【文本工具】，输入文本【是在香浓热牛奶上加入浓缩咖啡、香草，再淋上纯正焦糖而制成的饮品，融合三种不同口味 .】，将其字体设置为【微软雅黑】，字体大小设置为 20pt，将其填充颜色的 CMYK 值设置为 0、0、0、100，然后调整文本至适当位置，完成后的效果如图 9-105 所示。

（54）使用【文本工具】，输入文本【维也纳咖啡 (Vienna Coffee)】，将其字体设置为【微软雅黑】，字体大小设置为 24pt，将其填充颜色的 CMYK 值设置为 56、91、85、40，然后调整文本至适当位置，完成后的效果如图 9-106 所示。

图 9-105　输入文字　　　　　　　　　　　　　图 9-106　输入文字

（55）使用【文本工具】，输入文本【维也纳咖啡乃奥地利最著名的咖啡，以浓浓的鲜奶油和巧克力的甜美风味迷倒全球人士。雪白的鲜奶油上，洒落五色缤纷七彩米，扮相非常漂亮；隔着甜甜的巧克力糖浆、冰凉的鲜奶油啜饮滚烫的热咖啡，更是别有风味 .】，将其字体设置为【微软雅黑】，字体大小设置为 20pt，将其填充颜色的 CMYK 值设置为 0、0、0、100，然后调整文本至适当位置，完成后的效果如图 9-107 所示。

（56）按 Ctrl+I 组合键打开【导入】对话框，选择随书附带光盘中的 "素材 \Cha09\ 素材咖啡图标 .jpg" 文件，在绘图页中导入素材图片，调整其位置和大小，如图 9-108 所示。

（57）使用【文本工具】，输入文本【预约电话：0000000】、【本店地址：市商业街区 102 号】，

将其字体设置为【微软雅黑】，字体大小设置为 15pt，将其填充颜色的 CMYK 值设置为 56、91、85、40，然后调整文本至适当位置，完成后的效果如图 9-109 所示。

图 9-107　输入文字　　　　　　　图 9-108　导入素材　　　　图 9-109　输入文字

案例精讲 063　企业类——房地产企业 DM 折页

案例文件：场景 \ Cha09 \ 房地产企业 DM 折页 .cdr

视频文件：视频教学 \ Cha09 \ 房地产企业 DM 折页 .avi

本例讲解如何制作房地产企业 DM 折页。首先使用【矩形工具】制作页面的背景，然后导入页面主题的图标和素材图片，输入相应的公司文本信息。完成后的效果如图 9-110 所示。

图 9-110　房地产企业 DM 折页

(1) 按 Ctrl+N 组合键，弹出【创建新文档】对话框，将【宽度】和【高度】分别设置为 425mm、285mm，单击【确定】按钮，如图 9-111 所示。

(2) 使用【矩形工具】绘制宽度和高度分别为 210mm、285mm 的矩形，然后调整矩形的位置，如图 9-112 所示。

(3) 按 Shift+F11 组合键，弹出【编辑填充】对话框，将颜色的 CMYK 值设置为 70、85、84、54，单击【确定】按钮，如图 9-113 所示。

(4) 将轮廓颜色设置为无，使用【矩形工具】绘制宽度为 198mm、高度为 272mm 的矩形，按 F11 键，弹出【编辑填充】对话框，在 0% 位置处将 CMYK 值设置为 2、5、42、1，在 8% 位置处将 CMYK 值设置为 30、60、57、0，在 25% 位置处将 CMYK 值设置为 40、100、80、20，在 41% 位置处将 CMYK 值设置为 0、0、40、0，在 56% 位置处将 CMYK 值设置为 10、100、85、20，在 85% 位置处将 CMYK

值设置为 0、0、40、0，在 100% 位置处将 CMYK 值设置为 10、98、84、20，将水平偏移设置为 14%，将垂直偏移设置为 −17%，将旋转角度设置为 25.5°，如图 9-114 所示。

图 9-111　创建新文档

图 9-112　绘制矩形

图 9-113　设置填充颜色

图 9-114　设置渐变颜色

(5) 单击【确定】按钮，将轮廓颜色设置为无，并调整矩形的位置，效果如图 9-115 所示。

(6) 使用【矩形工具】，绘制宽度和高度分别为 190mm、263mm 的矩形，将矩形的 CMYK 值设置为 70、85、84、54，将轮廓颜色设置为无，如图 9-116 所示。

图 9-115　设置轮廓颜色

图 9-116　设置填充颜色

(7) 选择【钢笔工具】，绘制线段，为了便于观察，先将线段的轮廓更改为白色，如图 9-117 所示。

(8) 按 F11 键，弹出【编辑填充】对话框，选择左侧的节点，将 CMYK 值设置为 0、20、60、20，将 15% 位置处的 CMYK 值设置为 0、0、40、0，将 52% 位置处的 CMYK 值设置为 0、20、46、13，将 84% 位置处的 CMYK 值设置为 0、0、40、0，选择右侧的节点，将 CMYK 值设置为 0、20、60、20，

将旋转角度设置为 –45°，如图 9-118 所示。

图 9-117 绘制线段

图 9-118 设置渐变填充

(9) 单击【确定】按钮，将轮廓的颜色设置为无，再次使用【钢笔工具】，绘制线段，如图 9-119 所示。

(10) 按 F11 键，弹出【编辑填充】对话框，选择左侧的节点，将 CMYK 值设置为 47、89、94、6，将 33% 位置处的 CMYK 值设置为 0、0、40、0，将 52% 位置处的 CMYK 值设置为 0、20、46、13，将 68% 位置处的 CMYK 值设置为 0、0、40、0，选择右侧的节点，将 CMYK 值设置为 51、82、90、6，将旋转角度设置为 –45°，如图 9-120 所示。

图 9-119 绘制线段

图 9-120 设置渐变填充

(11) 单击【确定】按钮，将轮廓颜色设置为无，效果如图 9-121 所示。

(12) 选择绘制的曲线对象，对图形对象进行复制，并调整其位置，如图 9-122 所示。

图 9-121 设置完成后的效果

图 9-122 复制图形对象

(13) 选中绘制的所有对象，对图形进行复制，并调整对象的位置，如图 9-123 所示。

(14) 使用【矩形工具】绘制一个矩形，将宽度和高度分别设置为 168、120，按 F11 键，弹出【编辑填充】对话框，选择左侧的节点，将 CMYK 值设置为 0、0、40、0，将 22% 位置处的 CMYK 值设置为 40、100、80、20，将 41% 位置处的 CMYK 值设置为 0、0、40、0，将 56% 位置处的 CMYK 值设置为 10、100、85、20，将 84% 位置处的 CMYK 值设置为 49、99、97、9，选择右侧的节点，将 CMYK 值设置为 0、0、40、0，单击【圆锥形渐变填充】按钮，将旋转角度设置为 353°，如图 9-124 所示。

图 9-123 复制对象并调整对象的位置

图 9-124 设置渐变颜色

(15) 单击【确定】按钮，选择填充后的矩形对象，单击鼠标右键，在弹出的快捷菜单中选择【顺序】|【置于此对象后】命令，如图 9-125 所示。

(16) 当鼠标指针变为箭头状时，选择如图 9-126 所示的对象。

图 9-125 选择【置于此对象后】命令

图 9-126 选择图形对象

(17) 按 Ctrl+I 组合键，弹出【导入】对话框，选择"素材\Ch09\房地产.jpg"素材文件，单击【导入】按钮，如图 9-127 所示。

(18) 调整图片的大小和位置，如图 9-128 所示。

(19) 使用【文本工具】，输入文本【专于石 致于精 远于品】，将字体设置为【汉仪大黑简】，将字体大小设置为 25pt，如图 9-129 所示。

(20) 按 Shift+F11 组合键，弹出【编辑填充】对话框，将 CMYK 值设置为 3、10、40、0，如图 9-130 所示。

图 9-127　选择并导入素材文件

图 9-128　调整后的效果

图 9-129　输入文字

图 9-130　设置填充颜色

(21) 单击【确定】按钮，使用【钢笔工具】，绘制线段，按 F12 键，弹出【轮廓笔】对话框，将【颜色】 CMYK 值设置为 3、10、40、0，将【宽度】设置为 0.75mm，单击【确定】按钮，效果如图 9-131 所示。

(22) 选择绘制的线段对象，按 + 键，对线段进行复制，如图 9-132 所示。

图 9-131　设置线段的轮廓颜色

图 9-132　复制图形对象

(23) 使用【文本工具】，输入文字 De Sheng Stone Background Museum，将字体设置为 Adobe Arabic，将字体大小设置为 17pt，将字体颜色的 CMYK 值设置为 3、10、40、0，如图 9-133 所示。

(24) 使用【文本工具】，输入文字【北美城市花园二期 行政电梯宽景洋房荣耀上市】，按 F11 键，弹出【编辑填充】对话框，将左侧节点的 CMYK 值设置为 27、42、89、5，将 21% 位置处的 CMYK 值设置为 10、20、55、2，将 43% 位置处的 CMYK 值设置为 2、7、38、0，将 68% 位置处的 CMYK 值设置为 18、40、70、10，选择右侧的节点，将 CMYK 值设置为 28、60、91、17，单击【确定】按钮，如图 9-134 所示。

图 9-133　输入文本

图 9-134　输入文字并设置填充颜色

(25) 将字体设置为【汉仪大黑简】，将字体大小设置为 17pt，设置完成后的效果如图 9-135 所示。

(26) 使用【圆形工具】，绘制宽度、高度都为 2mm 的圆，将填充颜色的 CMYK 值设置为 3、10、41、1，将轮廓设置为无，如图 9-136 所示。

图 9-135　设置字体

图 9-136　绘制圆并填充颜色

(27) 使用【星形工具】绘制一个五角星，如图 9-137 所示。

(28) 按 F11 键，弹出【编辑填充】对话框，选择左侧的节点，将 CMYK 值设置为 29、46、94、6，将 39% 位置处的 CMYK 值设置为 2、10、38、0，将 56% 位置处的 CMYK 值设置为 2、0、38、0，将 69% 位置处的 CMYK 值设置为 2、0、38、0，将右侧节点的 CMYK 值设置为 29、63、94、18，如图 9-138 所示。

图 9-137　绘制五角星

图 9-138　设置填充颜色

(29) 单击【确定】按钮，将轮廓颜色设置为无，然后将五角星进行复制，如图 9-139 所示。

(30) 使用同样的方法，输入其他文字，如图 9-140 所示。

图 9-139 复制五角星

图 9-140 输入其他文字

(31) 使用【钢笔工具】绘制线段，按 Shift+F11 组合键，弹出【编辑填充】对话框，将 CMYK 值设置为 0、20、60、20，单击【确定】按钮，效果如图 9-141 所示。

(32) 使用【矩形工具】，绘制 2 个宽度为 168mm、高度为 170mm 的矩形，将轮廓宽度设置为 1，将轮廓颜色的 CMYK 值设置为 3、10、40、0，如图 9-142 所示。

图 9-141 绘制线段并填充颜色

图 9-142 绘制矩形并设置轮廓颜色

(33) 再次使用【矩形工具】绘制 6 个矩形，将轮廓宽度设置为 1mm，将轮廓颜色 CMYK 值设置为 15、33、96、0，适当地调整矩形的位置，效果如图 9-143 所示。

(34) 按 Ctrl+I 组合键，弹出【导入】对话框，选择图片 1.jpg～图片 6.jpg 素材文件，单击【导入】按钮，如图 9-144 所示。

图 9-143 绘制矩形

图 9-144 选择并导入素材文件

(35) 导入素材文件后，调整图片的大小和位置，如图 9-145 所示。

(36) 使用前面介绍的方法输入文本，如图 9-146 所示。

图 9-145 调整图片的大小和位置

图 9-146 输入文本

(37) 使用【文本字工具】，输入文字【同城最低，绝无仅有的价格】，将字体设置为【汉仪大黑简】，将字体大小设置为 20pt，如图 9-147 所示。

(38) 按 F11 键，弹出【编辑填充】对话框，选择左侧的节点，将 CMYK 值设置为 0、0、40、0，将 14% 位置处的 CMYK 值设置为 0、17、45、11，将 29% 位置处的 CMYK 值设置为 0、0、40、0，将 48% 位置处的 CMYK 值设置为 0、20、46、13，将 68% 位置处的 CMYK 值设置为 0、0、40、0，将 83% 位置处的 CMYK 值设置为 15、31、84、0，选择右侧的节点，将 CMYK 值设置为 0、0、40、0，取消勾选【自由缩放和倾斜】复选框，将填充宽度设置为 120%，将水平偏移设置为 158%，将垂直偏移设置为 8%，将旋转角度设置为 90°，如图 9-148 所示。

图 9-147 输入文本并设置字体和字体大小

图 9-148 设置渐变填充

(39) 单击【确定】按钮，填充后的效果如图 9-149 所示。

(40) 选择文本，按 + 键，对文本进行复制，调整文本对象的位置，然后将文本更改为【不容错过，到店咨询还有更多优惠和惊喜！】，如图 9-150 所示。

图 9-149 设置填充后的效果

图 9-150 调整文本

(41) 继续使用【文本工具】输入文本，将字体设置为 Arial Unicode MS，将字体大小设置为 15pt，如图 9-151 所示。

(42) 至此，房地产企业 DM 折页就制作完成了，最终效果如图 9-152 所示。

图 9-151　输入文本

图 9-152　最终效果

画 册 设 计

本章重点

- ✓ 企业类——科技公司宣传画册内页
- ✓ 商务类——商务合作画册内页
- ✓ 企业类——网络公司宣传画册内页
- ✓ 生活类——旅行画册
- ✓ 企业类——科技公司宣传画册封面

　　画册是企业对外宣传自身文化、产品特点的广告媒介之一。画册设计应该从企业自身的性质、文化、理念、地域等方面出发，来体现企业精神、传播企业文化、向受众群体传播信息。本章通过 5 个案例来介绍如何设计画册。

案例精讲 064　企业类——科技公司宣传画册内页

案例文件：场景 \Cha10\ 科技公司宣传画册内页 .cdr

视频文件：视频教学 \ Cha10\ 科技公司宣传画册内页 .avi

本例介绍如何制作科技公司宣传画册内页，主要使用【矩形工具】和【文本工具】制作出画册的内容，然后使用【交互式填充工具】和【透明度工具】制作出填充渐变的半透明的矩形，完成后的效果如图 10-1 所示。

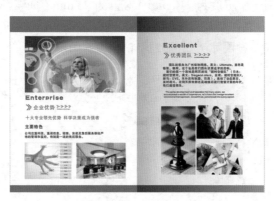

图 10-1　科技公司宣传画册内页

知识链接

(1) 标准画册制作尺寸：

画册制作尺寸为 291mm×216mm(四边各含 3mm 出血位)。

(2) 标准画册成品大小：

画册成品大小为 285mm×210mm。

(3) 画册样式：

横式画册 (285mm×210mm)，竖式画册 (210mm×285mm)，方形画册 (210mm×210mm 或 280mm×280mm)。

(1) 启动软件后，按 Ctrl+N 组合键，弹出【创建新文档】对话框，将【宽度】、【高度】分别设置为 420 mm、285 mm，将【原色模式】设置为 CMYK，将【渲染分辨率】设置为 300dpi，单击【确定】按钮，如图 10-2 所示。

(2) 使用【矩形工具】在绘图区中绘制矩形，将宽度、高度分别设置为 210 mm、242 mm，将填充颜色的 CMYK 值设置为 0、0、0、0，取消轮廓，然后调整矩形的位置，效果如图 10-3 所示。

图 10-2　新建文档

图 10-3　绘制矩形

（3）使用【矩形工具】在绘图区中绘制矩形，将宽度、高度分别设置为 210 mm、245 mm，按 F11 键弹出【编辑填充】对话框，将填充颜色的 CMYK 值在 0% 处设置为 30、23、22、0，在 18% 处设置为 11、10、9、0，在 49% 处设置为 6、5、4、0，在 100% 处设置为 0、0、0、0，然后调整矩形的位置，完成后的效果如图 10-4 所示。

（4）使用【矩形工具】在绘图区中绘制矩形，将宽度、高度分别设置为 210 mm、26 mm，按 Shift+F11 组合键激活【编辑填充】对话框，将填充颜色的 CMYK 值设为 85、43、0、0，设置完成后的效果如图 10-5 所示。

（5）使用【矩形工具】绘制一个宽度为 210 mm、高度为 26 mm 的矩形，按 F11 键激活【编辑填充】对话框，将填充颜色的 CMYK 值在 0% 处设置为 100、96、57、14，在 50% 处设置为 78、30、0、0，在 100% 处设置为 59、9、0、0，设置完成后的效果如图 10-6 所示。

图 10-4　绘制矩形

图 10-5　绘制矩形　　　　　　图 10-6　绘制矩形

（6）继续使用【矩形工具】绘制矩形，将宽度、高度分别设置为 210mm、12 mm，按 Shift+F11 组合键激活【编辑填充】对话框，将填充颜色的 CMYK 值设置为 85、43、0、0，完成后的效果如图 10-7 所示。

（7）继续使用【矩形工具】绘制矩形，将宽度、高度分别设置为 210mm、12 mm，按 F11 键激活【编辑填充】对话框，将填充颜色的 CMYK 值在 0% 处设置为 97、87、49、12，在 100% 处设置为 64、14、0、0，完成后的效果如图 10-8 所示。

（8）打开随书附带光盘中的"素材 \ Cha10 \ 科技 .jpg"文件，复制并粘贴到绘图区，完成后的效果如图 10-9 所示。

图 10-7　绘制矩形

图 10-8　绘制矩形

图 10-9　添加素材

（9）打开【文本工具】，在绘图区中输入文本 Enterprise，将字体设置为【汉仪圆叠体简】，将字体大小设置为 24pt，字体颜色的 CMYK 值设置为 85、51、18、4，完成后的效果如图 10-10 所示。

（10）使用【矩形工具】，在绘图区中绘制矩形，将宽度、高度分别设置为 6 mm、5 mm。将其旋转角度设为 320°，调整其位置和大小，如图 10-11 所示。

图 10-10　输入文字并进行设置　　　　　　　　　　图 10-11　创建矩形

(11) 使用相同的方法绘制其他矩形，调整其位置和大小，如图 10-12 所示。

(12) 打开【文本工具】，在绘图区中输入文本【企业优势】，将字体设置为【方正黑体简体】，将字体大小设置为 24pt，字体颜色的 CMYK 值设置为 85、51、18、4，完成后的效果如图 10-13 所示。

图 10-12　创建矩形　　　　　　　　　　图 10-13　输入文字

(13) 将第 (10) 和 (11) 步骤绘制的图形进行复制并粘贴，完成后的效果如图 10-14 所示。

(14) 使用【圆形工具】，在绘图区中绘制一个宽度、高度均为 1.2mm 的圆形，将圆形的颜色设置为 85、51、18、4，完成后的效果如图 10-15 所示。

图 10-14　复制图形　　　　　　　　　　图 10-15　绘制圆形

(15) 使用与第 (13) 步骤相同的方法创建其他的矩形，调整其位置和大小，完成后的效果如图 10-16 所示。

(16) 打开【文本工具】，在绘图区中输入文本 Company advantages，将字体设置为【方正黑体简体】，将字体大小设置为 6pt，字体颜色的 CMYK 值设置为 0、0、0、100，完成后的效果如图 10-17 所示。

(17) 打开【文本工具】，在绘图区中输入文本【十大专业领先优势 科学决策成为强者】，将字体设置为【方正黑体简体】，将字体大小设置为 20pt，字体颜色的 CMYK 值设置为 85、51、18、4，完成

后的效果如图 10-18 所示。

图 10-16　复制图形　　　　　　　　　　　　　　　　图 10-17　输入文字

（18）打开【文本工具】，在绘图区中输入文本【主要特色】，将字体设置为【方正黑体简体】，将字体大小设置为 20pt，字体颜色的 CMYK 值设置为 0、0、0、100，完成后的效果如图 10-19 所示。

图 10-18　输入文字　　　　　　　　　　　　　　　　图 10-19　输入文字

（19）打开【文本工具】，在绘图区中输入文本【公司注重科技、重视信息、销售、安装及售后服务都经严格的管理和监控，特别是一流的售后服务。】，将字体设置为【方正黑体简体】，将字体大小设置为 14pt，字体颜色的 CMYK 值设置为 0、0、0、100，完成后的效果如图 10-20 所示。

（20）打开随书附带光盘中的〝素材＼Cha10＼结构图 .jpg〞文件，复制并粘贴到绘图区，完成后的效果如图 10-21 所示。

图 10-20　输入文字　　　　　　　　　　　　　　　　图 10-21　添加素材

（21）打开随书附带光盘中的〝素材＼Cha10＼会议室 .jpg〞文件，复制并粘贴到绘图区，效果如图 10-22 所示。

（22）打开【文本工具】，在绘图区中输入文本 Excellent，将字体设置为【汉仪圆叠体简】，将字体大小设置为 24pt，字体颜色的 CMYK 值设置为 85、51、18、4，完成后的效果如图 10-23 所示。

图 10-22　添加素材

图 10-23　输入文字

(23) 复制并粘贴第 (11) 步骤的图形，完成后的效果如图 10-24 所示。

(24) 打开【文本工具】，在绘图区中输入文本【优秀团队】，将字体设置为【方正黑体简体】，将字体大小设置为 24pt，字体颜色的 CMYK 值设置为 85、51、18、0，如图 10-25 所示。

图 10-24　复制图形

图 10-25　输入文字

(25) 复制并粘贴第 (11) 步骤的图形，打开【文本工具】，在绘图区中输入文本 outstanding team，将字体设置为【方正黑体简体】，将字体大小设置为 8pt，字体颜色的 CMYK 值设置为 0、0、0、100，完成后的效果如图 10-26 所示。

(26) 打开【文本工具】，在绘图区中输入文本【团队的前身为广州极驰网络，英文：Ultimate，意思是极致，极限，这个也是我们团队所要追求的目标。我们的第一个游戏是网页游戏"超时空舰队"（日本：超时空银河，英文：Siegeon stars，台湾：超时空舰队 X，新马：EVE，另外还有韩国，巴西），首创了动态星空，实时战斗，在网页游戏都还是碰撞后进行数值计算的年代，我们遥遥领先。】，将字体设置为【方正黑体简体】，将字体大小设置为 14pt，字体颜色的 CMYK 值设置为 0、0、0、100，完成后的效果如图 10-27 所示。

图 10-26　输入文字

图 10-27　输入文字

(27) 打开【文本工具】，在绘图区中输入文本 The game development and operation for many years，we accumulated a wealth of experience，let's learn the foreign excellent operational management，streamlined，penetrated into every aspect.，将字体设置为【方正黑体简体】，将字体大小设置为 10pt，字体颜色的 CMYK 值设置为 0、0、0、100，完成后的效果如图 10-28 所示。

(28) 打开随书附带光盘中的 "素材 \ Cha10 \ 西洋棋 .jpg" 文件，复制并粘贴到绘图区，效果如图 10-29 所示。

(29) 打开随书附带光盘中的 "素材 \ Cha10 \ 交谈 1.jpg" 文件，复制并粘贴到绘图区，效果如图 10-30 所示。

(30) 打开随书附带光盘中的 "素材 \ Cha10 \ 交谈 2.jpg" 文件，复制并粘贴到绘图区，效果如图 10-31 所示。

图 10-28　输入文字　　　　图 10-29　添加素材　　　图 10-30　添加素材　　　图 10-31　添加素材

案例精讲 065　商务类——商务合作画册内页【视频案例】

案例文件：场景 \ Cha10 \ 商务合作画册内页 .cdr
视频文件：视频教学 \ Cha10 \ 商务合作画册内页 .avi

本例讲解如何制作商务合作画册内页。为了方便确定页面元素的位置，首先创建辅助线，制作页面两边的矩形颜色标签，然后制作画册图片，输入文本信息，最后制作折页效果。完成后的效果如图 10-32 所示。

图 10-32　商务合作画册内页

案例精讲 066　企业类——网络公司宣传画册内页【视频案例】

案例文件：场景 \Cha10\ 网络公司宣传画册内页 .cdr
视频文件：视频教学 \ Cha10\ 网络公司宣传画册内页 .avi

本例介绍如何制作网络公司宣传画册内页。首先使用【矩形工具】绘制出画册的轮廓，然后使用【文本工具】输入文本，丰富画册的内容，最后将图片导入。完成后的效果如图 10-33 所示。

图 10-33　网络公司宣传画册内页

案例精讲 067　生活类——旅行画册【视频案例】

📖 **案例文件：**场景 \ Cha10 \ 旅行画册 .cdr

　视频文件：视频教学 \ Cha10 \ 旅行画册 .avi

用户也可以根据需要自制特定的画册。本例讲解如何制作旅行画册。为了方便确定页面元素的位置，首先创建辅助线，然后绘制矩形并复制，将其作为文本框和图片框，输入文本信息并嵌入素材图片。将整体对象旋转后，制作标题文本和页脚图案，最后制作页面的折页效果。完成后的效果如图 10-34 所示。

图 10-34　旅行画册

案例精讲 068　企业类——科技公司宣传画册封面

📖 **案例文件：**场景 \Cha10\ 科技公司宣传画册封面 .cdr

　视频文件：视频教学 \ Cha10\ 科技公司宣传画册封面 .avi

人都在意自己的仪容仪表，同样画册对于封面的要求也非常高。画册封面就如人的仪容仪表，所有东西只有与众不同才能彰显个性，从而更加有价值。企业画册封面设计的最终目的就是要设计出新意。本例介绍制作科技公司宣传画册封面，完成后的效果如图 10-35 所示。

图 10-35　科技公司宣传画册封面

(1) 按 Ctrl+N 组合键，在弹出的对话框中将【名称】设置为【科技公司宣传画册封面】，【宽度】、【高度】分别设置为 200 mm、135 mm，将【原色模式】设置为 CMYK，将【渲染分辨率】设置为 300dpi，完成后单击【确定】按钮，如图 10-36 所示。

(2) 使用【矩形工具】绘制宽度、高度分别为 100mm、135mm 的矩形，将轮廓宽度设置为无，将填充颜色的 RGB 值设置为 0、91、156，然后调整其位置，完成后的效果如图 10-37 所示。

图 10-36　创建新文档

图 10-37　绘制矩形

(3) 利用【钢笔工具】在绘制的矩形上绘制出一个三角形，如图 10-38 所示。

(4) 对上述绘制出的三角形进行设置，将轮廓宽度设置为无，将填充颜色的 RGB 值设置为 0、91、156，完成后的效果如图 10-39 所示。

图 10-38　绘制三角形

图 10-39　对绘制的三角形进行设置

(5) 用同样的方法绘制出其他图形，完成后的效果如图 10-40 所示。

(6) 选中绘制完成后的图形，然后单击鼠标右键，选择【组合对象】命令和【锁定对象】命令，如图 10-41 所示。

图 10-40　绘制其他图形

图 10-41　对图形进行设置

|||▶ 提　示

对图形进行组合对象时也可以使用 Ctrl+G 组合键。

(7) 利用【钢笔工具】绘制出如图 10-42 所示的图形。

(8) 对绘制的图形进行设置，将其轮廓宽度设置为无，将填充颜色的 RGB 值设置为 101、181、71，完成后的效果如图 10-43 所示。

图 10-42　绘制图形

图 10-43　对绘制的图形进行设置

(9) 用上述相同的方法绘制出其他图形并进行设置，完成后的效果如图 10-44 所示。

(10) 再用【钢笔工具】绘制出如图 10-45 所示的图形。

图 10-44　绘制其他图形

图 10-45　绘制图形

(11) 按 F8 键激活【文本工具】，输入文字，将其字体设置为【方正黑体简体】，字体大小设置为 11pt，并调整其位置，如图 10-46 所示。

图 10-46　输入文字并进行设置

(12) 用上述相同的方法输入文字，将其字体设置为 Adobe Arabic，字体大小设置为 11pt，并调整其位置，如图 10-47 所示。

图 10-47　输入文字并进行设置

(13) 用上述相同的方法输入文字，将其字体设置为【汉仪楷体简】，字体大小设置为 11pt，并调整其位置，如图 10-48 所示。

(14) 用上述相同的方法输入文字，将其字体设置为 Adobe Arabic，字体大小设置为 11pt，并调整其位置，如图 10-49 所示。

图 10-48　输入文字并进行设置

图 10-49　输入文字并进行设置

(15) 用上述相同的方法输入文字，将其字体设置为【汉仪楷体简】，字体大小设置为 10pt，并调整其位置，如图 10-50 所示。

(16) 用上述相同的方法输入文字，将其字体设置为【汉仪楷体简】，字体大小设置为 8pt，并调整其位置，如图 10-51 所示。

图 10-50　输入文字并进行设置

图 10-51　输入文字并进行设置

(17) 用上述相同的方法输入文字，将其字体设置为 Adobe Arabic，字体大小设置为 10pt，并调整其位置，如图 10-52 所示。

(18) 选中矩形，在工具箱中选择【阴影工具】，将阴影的不透明度设置为 75，阴影羽化设置为 15，羽化方向设置为向外，羽化边缘设置为方形的，阴影颜色设置为黑色，完成后的效果如图 10-53 所示。

(19) 最终完成后的效果如图 10-54 所示。

图 10-52　输入文字并进行设置

图 10-53　对矩形进行阴影设置

图 10-54　最终效果

标志设计

本章重点

- 环境类——绿色能源标志设计
- 机械类——天宇机械标志设计
- 影视类——嘉和影业标志设计

- 地产类——房地产标志设计
- 医疗类——口腔医院标志设计
- 媒体类——播放器标志设计

　　企业标志是企业视觉传达要素的核心，也是企业开展信息传达的主导力量。标志的领导地位是企业经营理念和经营活动的集中表现，贯穿和应用于企业的所有相关的活动中，不仅具有权威性，而且还体现在视觉要素的一体化和多样性上，其他视觉要素都以标志构成整体为中心而展开。本章就来介绍一下企业标志的设计。

案例精讲 069　环境类——绿色能源标志设计

> 📖 案例文件：场景 \ Cha11 \ 绿色能源标志设计 .cdr
>
> 视频文件：视频教学 \ Cha11 \ 绿色能源标志设计 .avi

　　本例讲解如何制作绿色能源标志。在这里我们以绿色渐变为主体 LOGO 背景，配合公司名称的英文字母进行组合。最终完成的效果如图 11-1 所示。

图 11-1　绿色能源标志设计

知识链接

　　CorelDRAW中提供的【原色模式】有 CMYK和 RGB两种，CMYK颜色模式在前面章节中有介绍，下面来介绍一下 RGB颜色模式。

　　RGB 是最常用的颜色模式，因为它可以存储和显示多种颜色。RGB 颜色模式使用了颜色成分红 (R)、绿 (G) 和蓝 (B) 来定义所给颜色中红色、绿色和蓝色的光的量。在 24 位图像中，每一颜色成分都是由 0 到 255 之间的数值表示。在位速率更高的图像中，如 48 位图像，值的范围更大。这些颜色成分的组合就定义了一种单一的颜色。

　　在加色颜色模式中，如 RGB，颜色是通过透色光形成的。因此 RGB 被应用于监视器中，对红色、蓝色和绿色的光以各种方式调和来产生更多种颜色。当红色、蓝色和绿色的光以其最大强度组合在一起时，眼睛看到的颜色就是白色。理论上，颜色仍为红色、绿色和蓝色，但是在监视器上这些颜色的像素彼此紧挨着，用眼睛无法区分出这 3 种颜色。当每一种颜色成分的值都为 0 时即表示没有任何颜色的光，因此眼睛看到的颜色就为黑色。

　　(1) 按 Ctrl+N 组合键，弹出【创建新文档】对话框，将【名称】设置为【绿色能源标志设计】，【宽度】和【高度】分别设置为 92mm、42mm，【原色模式】设置为 CMYK，【渲染分辨率】设置为 300dpi，如图 11-2 所示。

　　(2) 利用【钢笔工具】绘制出图形，将填充颜色的 CMYK 值设置为 64、29、100、0，如图 11-3 所示。

图 11-2　创建文档

图 11-3　设置填充颜色

　　(3) 单击【确定】按钮，效果如图 11-4 所示。

　　(4) 利用【钢笔工具】绘制出图形，并按 F11 键弹出【编辑填充】对话框，将左侧节点颜色的

CMYK 值设置为 64、29、100、0，右侧节点颜色的 CMYK 值设置为 38、0、77、0，如图 11-5 所示。

图 11-4　完成后的效果

图 11-5　填充渐变颜色

(5) 单击【确定】按钮，效果如图 11-6 所示。

(6) 按 F8 键激活【文本工具】，输入文字，将字体设置为【经典粗宋简】，字体大小设置为 43pt，如图 11-7 所示。

图 11-6　完成后的效果

图 11-7　输入文字并进行设置

(7) 选中该文本文字，将填充颜色的 RGB 值设置为 151、192、60，单击【确定】按钮，如图 11-8 所示。

(8) 完成后的效果如图 11-9 所示。

图 11-8　对文本设置颜色

图 11-9　完成后的效果

(9) 按 F8 键激活【文本工具】，输入文字，将字体设置为【方正黑体简体】，字体大小设置为 22pt，如图 11-10 所示。

(10) 选中该文本文字，按 F11 键弹出【编辑填充】对话框，将左侧节点的 CMYK 值设置为 60、26、97、0，右侧节点的 CMYK 值设置为 48、6、95、0，单击【确定】按钮，如图 11-11 所示。

图 11-10 输入文字并进行设置

图 11-11 对文字进行渐变填充

(11) 完成后的效果如图 11-12 所示。

图 11-12 完成后的效果

案例精讲 070 机械类——天宇机械标志设计【视频案例】

案例文件：场景 \ Cha11 \ 天宇机械标志设计 .cdr

视频文件：视频教学 \ Cha11 \ 天宇机械标志设计 .avi

本例介绍如何制作机械类的 LOGO。首先通过公司名称进行寓意分解，天宇机械，其中"天"字让人首先想到天空，继而想到天空中的月亮，在使用月亮图标时，只使用了半月，而月亮的另一半则用公司名称的前两个字母代替，象征着公司的地位的重要性。而右边的三角形，则寓意稳固支撑的作用，在这里强调一点，即天宇机械主要制作塔吊类机械，塔吊最需要的是稳固。对于倒三角则寓意根深蒂固，像植物的根一样深深地扎入地底.对于文字的位置则将其放于图标的右侧。完成后的效果如图 11-13 所示。

图 11-13 天宇机械标志设计

案例精讲 071 影视类——嘉和影业标志设计【视频案例】

案例文件：场景 \ Cha11 \ 嘉和影业标志设计 .cdr

视频文件：视频教学 \ Cha11 \ 嘉和影业标志设计 .avi

本例讲解如何制作嘉和影业的标志。当看到公司名称时，首先让人联想到电影胶片，所以就以电影胶片为主 LOGO 的背景。通过如图 11-14 所示的效果图会发现，胶片的右半部分和平时看到的胶片不同，其中外侧的黑色方块以一种飞翔的样式出现，代表着公司的飞黄腾达，中间的文字变形是根据公司名称文字的前两个字母做出的变形，以蓝青色为主体颜色，蓝色在电影界中代表高清及蓝光高清。完成后的效果如图 11-14 所示。

图 11-14 嘉和影业标志设计

 案例精讲 072 地产类——房地产标志设计【视频案例】

📖 案例文件：场景 \ Cha11 \ 房地产标志设计 .cdr

视频文件：视频教学 \ Cha11 \ 房地产标志设计 .avi

本例介绍房地产标志的设计。通过地产名称首先会联想到盛开的花朵，所以以一朵类似花的图形作为标志，而绿色会让人联想到健康、向上、阳光等积极词语，以此来表示公司的形象，完成后的效果如图 11-15 所示。

图 11-15 房地产标志设计

 案例精讲 073 医疗类——口腔医院标志设计

📖 案例文件：场景 \ Cha11 \ 口腔医院标志设计 .cdr

视频文件：视频教学 \ Cha11 \ 口腔医院标志设计 .avi

本例介绍口腔医院标志设计。关于医院，首先想到的颜色是白色和蓝色，该例就采用蓝色作为整个标志的颜色。而关于口腔，首先想到的就是牙齿，所以在标志的核心处添加了一个健康的牙齿图标。完成后的效果如图 11-16 所示。

图 11-16 口腔医院标志设计

(1) 按 Ctrl+N 组合键，在弹出的【创建新文档】对话框中输入【名称】为【口腔医院标志设计】，将【宽度】设置为 770mm，将【高度】设置为 600mm，然后单击【确定】按钮，如图 11-17 所示。

(2) 在工具箱中选择【钢笔工具】，在绘图页中绘制图形，如图 11-18 所示。

图 11-17 创建新文档

图 11-18 绘制图形

（3）选择绘制的图形，按 Shift+F11 组合键，弹出【编辑填充】对话框，将 RGB 值设置为 61、170、226，并取消轮廓线的填充。单击【确定】按钮，如图 11-19 所示。

（4）继续使用【钢笔工具】在绘图页中绘制图形，效果如图 11-20 所示。

图 11-19　设置填充颜色

图 11-20　绘制图形

（5）按 Shift+F11 组合键，弹出【编辑填充】对话框，将颜色的 CMYK 值设置为 0、0、0、0，并取消轮廓线的填充，如图 11-21 所示。

（6）单击【确定】按钮，效果如图 11-22 所示。

图 11-21　填充颜色

图 11-22　完成后的效果

（7）继续使用【钢笔工具】在绘图页中绘制图形，效果如图 11-23 所示。

（8）选中绘制的图形，按 Shift+F11 组合键，弹出【编辑填充】对话框，将颜色的 CMYK 值设置为 86、49、1、0，如图 11-24 所示。

图 11-23　绘制图形

图 11-24　对绘制图形填充颜色

(9) 单击【确定】按钮，取消轮廓线，效果如图 11-25 所示。

(10) 继续使用【钢笔工具】在绘图页中绘制图形，如图 11-26 所示。

图 11-25　对图形取消轮廓线

图 11-26　绘制图形

(11) 为了便于区分，我们先设置上一步绘制的图形的颜色为黄色，选中绘制的图形，按 Shift+F11 组合键，弹出【编辑填充】对话框，将颜色的 CMYK 值设置为 0、0、100、0，如图 11-27 所示。

(12) 单击【确定】按钮，并取消轮廓线，效果如图 11-28 所示。

图 11-27　对绘制的图形设置颜色

图 11-28　取消轮廓线

(13) 选择黄色图形和第 (7) 步骤所绘制的图形，在属性栏中单击【合并】按钮 （将对象合并为有相同属性的单一对象），即可合并选择的对象，效果如图 11-29 所示。

(14) 结合前面介绍的方法，继续绘制图形并合并图形，完成后的效果如图 11-30 所示。

图 11-29　合并后的效果

图 11-30　绘制并合并图形

（15）在工具箱中选择【钢笔工具】，在绘图页中绘制曲线，作为文字路径，如图 11-31 所示。

（16）在工具箱中选择【文本工具】 **字** ，在绘制的路径上单击，然后输入文字，在属性栏中将字体设置为【黑体】，将字体大小设置为 140pt，效果如图 11-32 所示。

图 11-31　绘制曲线

图 11-32　输入文字并进行设置

（17）对输入的文字填充颜色，按 Shift+F11 组合键，弹出【编辑填充】对话框，将颜色的 CMYK 值设置为 69、15、0、0，如图 11-33 所示。

（18）然后将绘制的曲线删除，完成后的效果如图 11-34 所示。

图 11-33　填充颜色

图 11-34　完成后的效果

（19）结合前面介绍的方法，继续输入文字并填充颜色，完成后的效果如图 11-35 所示。

（20）在工具箱中选择【矩形工具】，在绘图区中绘制图形，并按 Shift+F11 组合键，弹出【编辑填充】对话框，将颜色的 CMYK 值设置为 69、15、0、0，如图 11-36 所示。

图 11-35　输入文字并填充颜色

图 11-36　绘制矩形并填充颜色

（21）单击【确定】按钮，将绘制的矩形取消轮廓线，效果如图 11-37 所示。

(22) 选择绘制的矩形，按＋键进行复制，在属性栏中将复制后的矩形的旋转角度设置为 90°，效果如图 11-38 所示。

图 11-37　取消轮廓线

图 11-38　复制矩形并进行设置

(23) 选中所绘制的两个矩形，单击属性栏中的【合并】按钮 （将对象合并至有单一填充和轮廓的单一曲线对象中），如图 11-39 所示。

(24) 合并后的效果如图 11-40 所示。

(25) 按＋键进行复制，并在绘图区中调整其位置，如图 11-41 所示。

(26) 按 F8 键激活【文本工具】，输入文字，并将其字体设置为【方正大黑简体】，字体大小设置为 280pt，如图 11-42 所示。

图 11-39　选中对象

图 11-40　合并后的效果

图 11-41　复制矩形

图 11-42　输入文字并进行设置

(27) 按 Shift+F11 组合键，弹出【编辑填充】对话框，将颜色的 CMYK 值设置为 86、49、1、0，如图 11-43 所示。

(28) 继续输入文字并进行设置，将字体设置为 Aparajita，字体大小设置为 135pt，设置的颜色与上述文字一致，效果如图 11-44 所示。

(29) 最终完成后的效果如图 11-45 所示。

图 11-43　填充颜色

图 11-44　输入文字并进行设置

图 11-45　最终完成后的效果

案例精讲 074　媒体类——播放器标志设计

案例文件：场景 \ Cha11 \ 播放器标志设计 .cdr

视频文件：视频教学 \ Cha11 \ 播放器标志设计 .avi

本例介绍播放器标志设计。首先利用【钢笔工具】绘制出播放器的外轮廓，然后为图形设置渐变填充，最后输入文字。完成后的效果如图 11-46 所示。

图 11-46　播放器标志设计

(1) 按 Ctrl+N 组合键，在弹出的【创建新文档】对话框中输入【名称】为【播放器标志设计】，将【宽度】设置为 70mm，将【高度】设置为 65mm，将【原色模式】设置为 CMYK，将【渲染分辨率】设置为 300dpi，然后单击【确定】按钮，如图 11-47 所示。

(2) 在工具箱中选择【椭圆形工具】，在绘图页中按住 Ctrl 键绘制正圆，如图 11-48 所示。

图 11-47　创建新文档

图 11-48　绘制正圆

(3) 选择绘制的正圆，将其轮廓宽度设置为无，按 F11 键弹出【编辑填充】对话框，将左侧节点的 RGB 值设置为 239、239、242，将 50% 位置处的 RGB 值设置为 176、176、186，将右侧节点的 CMYK 值设置为 0、0、0、0，在【变换】选项组中，将旋转角度设置为 38°，单击【确定】按钮，如图 11-49 所示。

(4) 设置完成后的效果，如图 11-50 所示。

图 11-49　对正圆进行设置

图 11-50　设置完成后的效果

(5) 用上述的方法再绘制一个正圆，调整其位置，如图 11-51 所示。

(6) 选择绘制的正圆，将其轮廓宽度设置为无，按 F11 键弹出【编辑填充】对话框，将左侧节点的 RGB 值设置为 72、180、252，将右侧节点的 CMYK 值设置为 0、0、0、0，在【变换】选项组中，将旋转角度设置为 303°，单击【确定】按钮，如图 11-52 所示。

图 11-51　绘制正圆

图 11-52　对正圆进行设置

(7) 利用【钢笔工具】绘制图形，如图 11-53 所示。

(8) 选中此图形，将其轮廓宽度设置为无，按 F11 键弹出【编辑填充】对话框，将第一个节点的 RGB 值设置为 5、156、254，在 17% 的位置添加一个节点并将其 RGB 值设置为 5、156、254，在 41% 的位置添加一个节点并将其 RGB 值设置为 69、188、245，在 70% 的位置添加一个节点并将其 RGB 值设置为 132、210、251，将最后一个节点的 RGB 值设置为 64、186、245，在【变换】选项组中，将旋转角度设置为 25°，单击【确定】按钮，如图 11-54 所示。

图 11-53　绘制图形

图 11-54　对图形进行设置

(9) 选择【矩形工具】，然后按住 Ctrl 键绘制出一个正方形，将其设置为圆角，转角半径设置为 2mm，如图 11-55 所示。

(10) 选中此图形，将其轮廓宽度设置为无，将其填充颜色设置为白色，完成后的效果如图 11-56 所示。

图 11-55　绘制圆角正方形

图 11-56　对图形进行设置

(11) 用上述同样的方法再次绘制出一个圆角正方形，完成后的效果如图 11-57 所示。

(12) 选择此图形，将其轮廓宽度设置为无，按 F11 键弹出【编辑填充】对话框，将左侧节点的 RGB 值设置为 216、216、216，将右侧节点的 CMYK 值设置为 0、0、0、0，在【变换】选项组中，将旋转角度设置为 306°，单击【确定】按钮，如图 11-58 所示。

图 11-57　绘制图形

图 11-58　对图形进行设置

(13) 完成后的效果如图 11-59 所示。

(14) 继续绘制图形，效果如图 11-60 所示。

图 11-59　完成后的效果

图 11-60　绘制图形

(15) 选择此图形，将其轮廓宽度设置为无，按 F11 键弹出【编辑填充】对话框，将左侧节点的 RGB 值设置为 175、175、174，将右侧节点的 CMYK 值设置为 0、0、0、0，在【变换】选项组中，将旋转角度设置为 290°，单击【确定】按钮，如图 11-61 所示。

(16) 继续绘制图形，如图 11-62 所示。

图 11-61　对图形进行设置

图 11-62　绘制图形

(17) 选中此图形，将轮廓宽度设置为无，按 Shift+F11 组合键，弹出【编辑填充】对话框，将 RGB 值设置为 3、208、255，单击【确定】按钮，如图 11-63 所示。

(18) 完成后的效果如图 11-64 所示。

图 11-63　对图形进行设置

图 11-64　完成后的效果

(19) 选中图形并对其进行阴影设置，将其阴影角度设置为 359，阴影延展设置为 50，阴影淡出设置为 0，阴影的不透明度设置为 50，阴影羽化设置为 15，羽化方向设置为平均，阴影颜色设置为黑色，如图 11-65 所示。

(20) 按 F8 键激活【文本工具】，输入文字，将其字体设置为 Arial，字体大小设置为 29pt，如图 11-66 所示。

图 11-65　对其图形进行阴影设置

图 11-66　输入文字

(21) 选中文字，按 F11 键弹出【编辑填充】对话框，将左侧节点的 RGB 值设置为 7、157、245，右

侧节点的 RGB 值设置为 0、238、255，旋转角度设置为 280°，单击【确定】按钮，如图 11-67 所示。

(22) 最终完成后的效果如图 11-68 所示。

图 11-67　对字体进行设置

图 11-68　最终效果

户外广告设计

本章重点

- 生活类——护肤品广告
- 地产类——户外墙体广告
- 交通类——轮胎户外广告

- 生活类——环保广告
- 生活类——购物广告
- 生活类——相亲广告

　　一般把设置在户外的广告叫作户外广告。常见的户外广告有路边广告牌、高立柱广告牌、灯箱、霓虹灯广告牌、LED看板等，现在甚至有升空气球、飞艇等先进的户外广告形式。本章结合CorelDRAW 2017来制作户外广告。

案例精讲 075　生活类——护肤品广告【视频案例】

> 案例文件：场景 \ Cha12 \ 护肤品广告.cdr
>
> 视频文件：视频教学 \ Cha12 \ 护肤品广告.avi

本例介绍护肤品广告的制作。该例的制作比较简单，主要是导入背景，然后输入文字。完成后的效果如图 12-1 所示。

图 12-1　护肤品广告

案例精讲 076　地产类——户外墙体广告【视频案例】

> 案例文件：场景 \ Cha12 \ 户外墙体广告.cdr
>
> 视频文件：视频教学 \ Cha12 \ 户外墙体广告.avi

本例介绍户外墙体广告的制作。首先使用【矩形工具】□和【图框精确裁剪】命令制作墙体广告的背景，然后制作标志和输入文字。完成后的效果如图 12-2 所示。

图 12-2　户外墙体广告

案例精讲 077　交通类——轮胎户外广告

> 案例文件：场景 \ Cha12 \ 轮胎户外广告.cdr
>
> 视频文件：视频教学 \ Cha12 \ 轮胎户外广告.avi

本例介绍轮胎户外广告的制作。首先制作广告背景并绘制光晕，然后输入并调整文字。完成后的效果如图 12-3 所示。

图 12-3　轮胎户外广告

(1) 按 Ctrl+N 组合键，在弹出的【创建新文档】对话框中输入【名称】为【轮胎户外广告】，将【宽度】设置为 207mm，将【高度】设置为 83mm，然后单击【确定】按钮，如图 12-4 所示。

(2) 按 Ctrl+I 组合键弹出【导入】对话框，在该对话框中选择随书附带光盘中的"素材＼Cha12＼轮胎背景.jpg""素材＼Cha12＼轮胎.png"素材文件，单击【导入】按钮，如图 12-5 所示。

图 12-4　创建新文档

图 12-5　选择素材图片

|||▶ 提 示

同时选择两个素材图片时可按住 Ctrl 键。

(3) 在绘图页中单击两次鼠标左键，即可导入素材图片，并调整素材图片的位置，效果如图 12-6 所示。

(4) 在工具箱中选择【椭圆形工具】⬭，在绘图页中绘制椭圆，并为其填充黑色，然后取消轮廓线的填充，效果如图 12-7 所示。

图 12-6　调整素材图片

图 12-7　绘制椭圆

(5) 选择绘制的椭圆，在属性栏中将旋转角度设置为 10°，如图 12-8 所示。

(6) 在工具箱中选择【透明度工具】▨，在属性栏中单击【渐变透明度】按钮▣和【椭圆形渐变透明度】按钮▨，然后在绘图页中调整节点位置，添加透明度后的效果如图 12-9 所示。

图 12-8　设置旋转角度

图 12-9　添加透明度

(7) 按 Ctrl+I 组合键弹出【导入】对话框，在该对话框中选择随书附带光盘中的"素材\Cha12\土.png"文件，单击【导入】按钮，如图 12-10 所示。

(8) 在绘图页中单击鼠标左键，即可导入素材图片，并调整素材图片的位置，效果如图 12-11 所示。

图 12-10　选择素材图片

图 12-11　调整素材图片

(9) 在工具箱中选择【椭圆形工具】，在按住 Ctrl 键的同时绘制正圆，如图 12-12 所示。

(10) 选择绘制的正圆，按 F11 键弹出【编辑填充】对话框，在【类型】选项组中单击【椭圆形渐变填充】类型按钮 ▧，然后将左侧节点的 CMYK 值设置为 0、0、0、100，将右侧节点的 CMYK 值设置为 4、24、95、0，单击【确定】按钮，如图 12-13 所示。

(11) 为绘制的正圆填充颜色，并取消轮廓线的填充。在工具箱中选择【透明度工具】 ▨，在属性栏中单击【渐变透明度】按钮 ▨和【椭圆形渐变透明度】按钮 ▧，然后在绘图页中调整节点位置，添加透明度后的效果如图 12-14 所示。

(12) 使用同样的方法，制作白色光晕，效果如图 12-15 所示。

图 12-12　绘制正圆

图 12-13　设置渐变颜色

图 12-14　添加透明度

图 12-15　制作白色光晕

(13) 在工具箱中选择【文本工具】字，在绘图页中输入文字，并选择输入的文字，在属性栏中将字体设置为【方正大黑简体】，将字体大小设置为 45pt，效果如图 12-16 所示。

(14) 继续输入文字，将其字体设置为【方正大黑简体】，字体大小设置为 25pt，如图 12-17 所示。

图 12-16　输入并设置文字

图 12-17　输入并设置文字

(15) 在工具箱中选择【矩形工具】□，在绘制区中绘制出一个矩形，如图 12-18 所示。

(16) 按 Shift+F11 组合键弹出【编辑填充】对话框，将颜色的 CMYK 值设置为 0、50、98、0，单击【确定】按钮，如图 12-19 所示。

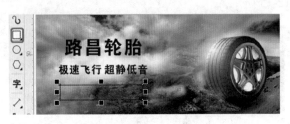

图 12-18　绘制矩形

图 12-19　对矩形进行颜色填充

(17) 填充后的效果如图 12-20 所示。

(18) 按 F8 键激活【文本工具】**字**，在绘制区中输入文字，将字体设置为【方正大黑简体】，字体大小设置为 18pt，如图 12-21 所示。

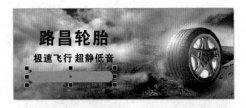

图 12-20　填充后的效果

图 12-21　输入文字并进行设置

(19) 按 Shift+F11 组合键弹出【编辑填充】对话框，将颜色的 CMYK 值设置为 0、0、0、0，如图 12-22 所示。

(20) 单击【确定】按钮，效果如图 12-23 所示。

图 12-22　对文字填充颜色

图 12-23　填充后的效果

|||▶ 提 示

填充白色时可以在调色板里直接点击白色。

(21) 最终完成后的效果如图 12-24 所示。

图 12-24　最终完成后的效果

案例精讲 078　生活类——环保广告【视频案例】

📖　案例文件：场景 \ Cha12 \ 环保广告.cdr
　　视频文件：视频教学 \ Cha12 \ 环保广告.avi

　　本案例介绍如何制作环保广告。该案例主要涉及背景、图形及文字的制作。完成后的效果如图 12-25 所示。

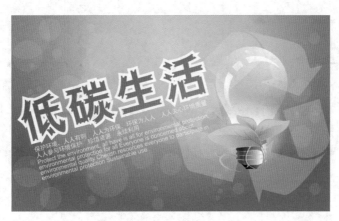

图 12-25　环保广告

案例精讲 079　生活类——购物广告【视频案例】

📖　案例文件：场景 \ Cha12 \ 购物广告.cdr
　　视频文件：视频教学 \ Cha12 \ 购物广告.avi

　　本例介绍如何制作购物广告。本案例主要通过导入素材、输入文字并为输入的文字添加立体化效果来体现的。完成后的效果如图 12-26 所示。

图 12-26　购物广告

案例精讲 080　生活类——相亲广告

📖　案例文件：场景 \ Cha12 \ 相亲广告.cdr
　　视频文件：视频教学 \ Cha12 \ 相亲广告.avi

　　本例介绍如何制作相亲广告。该案例主要通过绘制背景、导入素材、输入文字来达到最终效果。完成后的效果如图 12-27 所示。

图 12-27　相亲广告

　　(1) 按 Ctrl+N 组合键，在弹出的对话框中将【名称】设置为【相亲广告】，将【宽度】、【高度】分别设置为 210mm、330mm，如图 12-28 所示。

　　(2) 设置完成后，单击【确定】按钮，在工具箱中选择【矩形工具】，在绘图区中绘制一个与文档大小相同的矩形，如图 12-29 所示。

图 12-28　新建文档

图 12-29　绘制矩形

(3) 选中绘制的矩形，按 Shift+F11 组合键，在弹出的【编辑填充】对话框中将 RGB 值设置为 254、244、242，如图 12-30 所示。

(4) 设置完成后，单击【确定】按钮，在默认调色板中右击⊠按钮，取消轮廓色，如图 12-31 所示。

图 12-30　设置填充颜色

图 12-31　取消轮廓后的效果

(5) 按 Ctrl+I 组合键弹出【导入】对话框，在该对话框中选择随书附带光盘中的素材图片，单击【导入】按钮，如图 12-32 所示。

(6) 调整素材图片的大小和位置，效果如图 12-33 所示。

图 12-32　导入素材

图 12-33　调整素材

(7) 在工具箱中选择【矩形工具】，在绘制区中绘制出一个矩形，并在属性栏中单击【圆角】按钮，将其转角半径设置为 6mm，如图 12-34 所示。

(8) 然后将矩形轮廓颜色的 CMYK 值设置为 5、81、53、0，效果如图 12-35 所示。

图 12-34　绘制矩形并进行设置

图 12-35　对矩形进行轮廓色的设置

|||▶ 提 示

填充轮廓颜色时，也可直接按 F12 键，在弹出的【轮廓笔】对话框中进行设置。

(9) 选中矩形，按 + 键进行复制，并调整大小和位置，效果如图 12-36 所示。

(10) 按 F8 键激活【文本工具】，绘制出【爱在七夕】，然后全部选中绘制出的文字，单击鼠标右键，在弹出的快捷菜单中选择【组合对象】命令，如图 12-37 所示。

图 12-36　绘制矩形

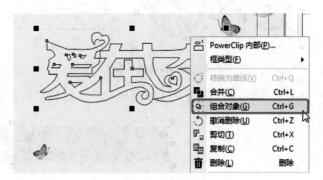

图 12-37　绘制文字

(11) 按 Shift+F11 组合键，弹出【编辑填充】对话框，将颜色的 RGB 值设置为 236、19、90，如图 12-38 所示。

(12) 填充后的效果如图 12-39 所示。

<table>
<tr><td>图 12-38　填充颜色</td><td>图 12-39　填充后的效果</td></tr>
</table>

(13) 如图 12-40 所示，选中图形，取消组合对象，选择绘制文字内部的图形，然后单击调色板中的白色。完成后的效果如图 12-41 所示。

图 12-40　选中图形　　　　　　　　　　图 12-41　改成白色

(14) 选中所有文字，将轮廓宽度设置为无，如图 12-42 所示。

(15) 利用【矩形工具】绘制出一个矩形，如图 12-43 所示。

图 12-42　取消轮廓宽度　　　　　　　　图 12-43　绘制矩形

(16) 选中绘制的矩形，填充颜色与上述文字的颜色相同，并取消轮廓宽度，效果如图 12-44 所示。

图 12-44　对矩形进行设置

(17) 按 F8 键激活【文本工具】，输入文字【爱的征集令 8 月 20 日正式开始】，选中所有汉字将其字体设置为【经典长宋简】，字体大小设置为 24pt；选中所有数字将其字体设置为 Arial Black，字体大小设置为 24pt，效果如图 12-45 所示。

图 12-45　输入文字并进行设置

(18) 选中所有文字，将其颜色设置为白色，如图 12-46 所示。

图 12-46　设置文字颜色

(19) 在工具箱中选择【椭圆形工具】，按 Ctrl 键绘制正圆，然后选择第一个正圆，按 + 键进行复制 2 次，并调整好位置，效果如图 12-47 所示。

(20) 选中绘制的 3 个正圆，将其填充成与上述矩形一样的颜色，然后取消其轮廓宽度，效果如图 12-48 所示。

图 12-47　绘制正圆

图 12-48　对图形进行设置

(21) 选中设置完成后的 3 个正圆，按 + 键对其进行复制，调整位置，效果如图 12-49 所示。

图 12-49　完成后的效果

(22) 按 F8 键激活【文本工具】，输入文字，并将其字体设置为 News701 BT，字体大小设置为 14pt，如图 12-50 所示。

(23) 将其颜色的 CMYK 值设为 62、62、58、6，如图 12-51 所示。

图 12-50　输入文字并进行设置　　　　　图 12-51　设置颜色

(24) 按 Ctrl+I 组合键弹出【导入】对话框，在该对话框中选择随书附带光盘中的"素材\Cha12\人物.png"文件，单击【导入】按钮，如图 12-52 所示。

(25) 导入后的效果如图 12-53 所示。

图 12-52　导入素材

图 12-53　导入后的效果

(26) 利用工具箱中的【钢笔工具】绘制出如图 12-54 所示的图形。

图 12-54　绘制图形

(27) 选中绘制的图形，将其颜色的 RGB 值设置为 253、2、75，然后取消轮廓宽度，效果如图 12-55 所示。

图 12-55　对图形进行设置

(28) 利用【钢笔工具】绘制一条直线，将其轮廓宽度设置为 0.5mm，轮廓颜色的 CMYK 值设置为 8、91、50、0，如图 12-56 所示。

图 12-56　绘制直线并进行设置

(29) 继续绘制直线，样式与上述的样式一样，如图 12-57 所示。

图 12-57　绘制直线并进行设置

(30) 然后继续绘制三角形，样式与上述的样式一样，如图 12-58 所示。

(31) 按 F8 键激活【文本工具】，输入文字，并将字体设置为【经典黑体简】，字体大小设置为

16pt，颜色的 CMYK 值设置为 8、91、50、0，效果如图 12-59 所示。

图 12-58　绘制图形

图 12-59　输入文字并进行设置

(32) 继续输入文字，将字体设置为【经典黑体简】，字体大小设置为 9pt，如图 12-60 所示。

(33) 继续输入文字，将字体设置为【经典黑体简】，字体大小设置为 20pt，颜色的 CMYK 值设置为 8、91、50、0，效果如图 12-61 所示。

图 12-60　输入文字并进行设置

图 12-61　输入文字并进行设置

(34) 继续输入文字，将字体设置为【经典黑体简】，字体大小设置为 6pt，如图 12-62 所示。

图 12-62　继续输入文字并进行设置

(35) 最终完成后的效果如图 12-63 所示。

图 12-63　最终效果

工业设计

本章重点

- 生活类——手机
- 电脑配件类——鼠标
- 电子类——iPad Mini
- 文艺类——吉他
- 日常用品——钟表

 工业设计是指以工学、美学、经济学为基础对工业产品进行设计。工业设计分为产品设计、环境设计、传播设计、设计管理4类。本章主要讲解工业设计中的产品设计，包括手机、吉他、钟表等。

案例精讲 081　　生活类——手机

> 案例文件：场景 \ Cha13 \ 手机 .cdr
>
> 视频文件：视频教学 \ Cha13\ 手机 .avi

　　本例介绍如何进行手机产品的设计。本例主要使用【矩形工具】和编辑填充功能进行操作。完成后的效果如图 13-1 所示。

图 13-1　手机效果

　　(1) 启动软件后，在【创建新文档】对话框中，新建一个【宽度】为 527 mm、【高度】为 317 mm 的文档，然后单击【确定】按钮，如图 13-2 所示。

|||||▶ 提　示

　　拖动鼠标时按住 Shift 键，可从中心向外绘制矩形。拖动鼠标时按住 Shift + Ctrl 组合键，还可以从中心向外绘制方形。通过双击矩形工具，可以绘制覆盖绘图页面的矩形。

　　(2) 按 Ctrl+I 组合键，弹出【导入】对话框，选择随书附带光盘中的"素材 \Cha13\ 手机背景 .jpg"素材文件，单击【导入】按钮，如图 13-3 所示。

图 13-2　设置文档大小

图 13-3　选择导入的素材文件

　　(3) 导入素材文件后，适当调整图片的大小和位置，效果如图 13-4 所示。

　　(4) 继续使用【矩形工具】，在绘图页中绘制矩形，在属性栏中将对象大小的宽度设置为 101.6mm，高度设置为 214.842mm，单击【圆角】按钮，然后单击【同时编辑所有角】按钮，将转角半径设置为 15mm，如图 13-5 所示。

提示

要绘制带有圆角的矩形或正方形，需要指定角大小。在将角变圆时，角大小决定了角半径。曲线的中心到其边界为半径。越大的角大小值能得到越圆的圆角。

图 13-4　导入素材文件后的效果

图 13-5　设置矩形属性

(5) 然后在工作区右侧的默认调色板中，单击白色块，右击无色块，为矩形填充白色并将轮廓颜色设置为无，如图 13-6 所示。

(6) 确认选中该图形按 + 键复制矩形，在工作区右侧的默认调色板中，右击黑色块，以便观察对象，单击无色块，为轮廓填充黑色并将矩形颜色设置为无，如图 13-7 所示。

知识链接

在 CorelDRAW 中提供了多种复制对象的方法，具体介绍如下。

【剪切、复制和粘贴】：可以剪切或复制对象，将其放置到剪贴板上，然后粘贴到绘图或其他应用程序中。剪切对象可以将其放置到剪贴板上，并从绘图中移除该对象。复制对象可以将其放置在剪贴板上，而在绘图中保留原始对象。

【再制】：再制对象可以在绘图窗口中直接放置一个副本，而不使用剪贴板。再制的速度比复制和粘贴快。同时，再制对象时，可以沿着 X 和 Y 轴指定副本和原始对象之间的距离。此距离称为偏移。

【在指定位置复制对象】：可以同时创建多个对象副本，并同时指定它们的位置，而不使用剪贴板。例如，可以在原始对象左侧和右侧水平地分布对象副本，或者在原始对象的下面或上面垂直地分布对象副本。可以指定对象副本之间的间距，或者指定在创建对象副本时相互之间的偏移。

【快速复制对象】：可以使用其他方法快速创建对象副本，而不使用剪贴板。可以使用数字小键盘上的加号（+）在原始对象的上方放置对象副本，或者在按空格键或单击右键的同时拖动对象，从而立即创建副本。

图 13-6　为矩形设置填充

图 13-7　复制并设置矩形

(7) 按 F12 键打开【轮廓笔】对话框，将宽度设置为 1.5mm，单击【确定】按钮，如图 13-8 所示。

(8) 确认选中对象，按 Ctrl+Shift+Q 组合键，将轮廓转换为对象，按 F11 键，打开【编辑填充】对话框，在该对话框下方的渐变条左侧选中节点，将其 CMYK 值设置为 40、44、55、0，在 5% 的位置添加节点，将其 CMYK 值设置为 65、69、86、33，在 11% 的位置添加节点，将其 CMYK 值设置为 23、28、40、0，在 51% 的位置添加节点，将其 CMYK 值设置为 22、29、38、0，在 85% 的位置添加节点，将其 CMYK 值设置为 23、28、40、0，在 91% 的位置添加节点，将其 CMYK 值设置为 65、69、86、33，选中最右侧的节点，将其 CMYK 值设置为 40、44、55、0，在右侧取消勾选【自由缩放和倾斜】复选框，将填充宽度设置为 101.503%，Y 设置为 0.216%，旋转角度设置为 −90°，勾选【缠绕填充】复选框，单击【确定】按钮，如图 13-9 所示。

||||▶ 提示

【缠绕填充】：可以使带有填充颜色的对象，在合并时使其重叠部位具有均匀的过渡填充。

图 13-8　设置轮廓笔

图 13-9　编辑填充

(9) 确认选中轮廓对象，按 + 键复制对象，在工具箱中使用【矩形工具】，在绘图页中绘制矩形，在属性栏中，将对象大小的宽度设置为 15mm，高度设置为 250mm，在绘图页中调整绘制的矩形，尽量使其中心与下方对象的中心对齐，如图 13-10 所示。

(10) 使用【选择工具】，按住 Shift 键选中刚绘制的矩形和下方复制的轮廓对象，在属性栏中单击【移除前面对象】按钮，如图 13-11 所示。

||||▶ 提示

移除前面的对象是指当两个对象重叠在一起时，把重叠的部分删掉的同时也把物件顺序在前面的同时删掉。移除后面的对象的意思刚好相反。

(11) 在工具箱中选择【形状工具】，选中刚才复制的轮廓对象曲线，按 Delete 键删除多余的曲线，效果如图 13-12 所示。

(12) 在属性栏中单击【闭合曲线】按钮，然后按 Ctrl+K 组合键拆分曲线，选中左上角的曲线，如图 13-13 所示。

图 13-10　绘制矩形并设置

图 13-11　选中对象并单击【移除前面对象】按钮

图 13-12　删除多余曲线

图 13-13　闭合曲线后拆分曲线并选中曲线

(13) 按 F11 键，打开【编辑填充】对话框，在该对话框下方的渐变条中删除多余节点，然后选中左侧节点，将其 CMYK 值设置为 0、0、0、0，在 30% 的位置添加节点，将其 CMYK 值设置为 32、34、47、0，在 67% 的位置添加节点，将其 CMYK 值设置为 68、76、100、53，选中最右侧的节点，将其 CMYK 值设置为 48、53、64、0，在右侧取消勾选【自由缩放和倾斜】复选框，将填充宽度设置为 92.8%，X 设置为 −3.215%，Y 设置为 0%，勾选【缠绕填充】复选框，单击【确定】按钮，如图 13-14 所示。

(14) 使用同样方法为其他拆分的曲线填充渐变颜色，只需要将上一步的渐变色对调，即可制作出右侧拆分曲线的填充效果，完成后的效果如图 13-15 所示。

图 13-14　编辑填充颜色

图 13-15　制作其他效果

(15) 在工具箱中选择【矩形工具】，在绘图页中绘制矩形，在属性栏中将对象大小的宽度设置为

97.367mm，高度设置为210.608mm，单击【圆角】按钮，并确定已选中了【同时编辑所有角】按钮，将转角半径设置为15mm，如图13-16所示。

(16) 然后按F12键打开【轮廓笔】对话框，在该对话框中，单击颜色右侧的按钮，将CMYK值设置为44、51、58、0，如图13-17所示。

图13-16 绘制并设置矩形

图13-17 设置轮廓颜色

(17) 设置完成后单击【确定】按钮，返回至【轮廓笔】对话框中，将宽度设置为0.35mm，然后单击【确定】按钮，如图13-18所示。

(18) 在工具箱中选择【矩形工具】，在绘图页中绘制一个矩形，在属性栏中将对象大小的宽度设置为16.228mm，高度设置为0.706mm，将所有的转角半径均设置为0，如图13-19所示。

图13-18 设置轮廓宽度

图13-19 绘制并设置矩形

(19) 按F11键，打开【编辑填充】对话框，选中左侧节点，将其CMYK值设置为34、35、42、0；在3%的位置添加节点，将其CMYK值设置为18、27、33、0；在9%的位置添加节点，将其CMYK值设置为39、44、55、0；在90%的位置添加节点，将其CMYK值设置为39、44、55、0；在96%的位置添加节点，将其CMYK值设置为18、27、33、0；选中最右侧的节点，将其CMYK值设置为34、35、42、0。勾选【缠绕填充】复选框，单击【确定】按钮，并将轮廓颜色设置为无，如图13-20所示。

(20) 在工具箱中选择【钢笔工具】，在绘图页中绘制对象，在属性栏中将对象大小的宽度设置为16.228mm，高度设置为0.353mm，并使用【选择工具】调整它的位置，这里我们将对象的颜色设置为白色，观察一下效果，如图13-21所示。

(21) 按F11键，打开【编辑填充】对话框，在该对话框下方的渐变条中选中左侧节点，将其CMYK

值设置为 34、35、42、0；在 3% 的位置添加节点，将其 CMYK 值设置为 18、27、33、0；在 5% 的位置添加节点，将其 CMYK 值设置为 55、58、73、0；在 50% 的位置添加节点，将其 CMYK 值设置为 15、20、31、0；在 93% 的位置添加节点，将其 CMYK 值设置为 55、58、73、0；在 96% 的位置添加节点，将其 CMYK 值设置为 18、27、33、0；选中最右侧的节点，将其 CMYK 值设置为 34、35、42、0。勾选【缠绕填充】复选框，单击【确定】按钮，并将轮廓颜色设置为无，如图 13-22 所示。

图 13-20　编辑填充颜色

图 13-21　绘制并调整对象

(22) 根据具体的情况在对象的位置进行调整，然后选中新绘制的对象和之前绘制的对象，对其进行多次复制，并调整位置和大小，效果如图 13-23 所示。

图 13-22　设置对象颜色

图 13-23　复制并调整对象

(23) 在工具箱中选择【椭圆形工具】◯，在绘图页中绘制椭圆，在属性栏中将对象大小的宽度和高度均设置为 4.87mm，并调整位置，如图 13-24 所示。

(24) 按 F11 键，打开【编辑填充】对话框，在该对话框下方的渐变条中选中左侧节点，将其 CMYK 值设置为 73、65、60、16；选中最右侧的节点，将其 CMYK 值设置为 93、89、88、80，在右侧取消勾选【自由缩放和倾斜】复选框，将填充宽度设置为 98.502%，Y 设置为 2.338%，旋转角度设置为 90°，勾选【缠绕填充】复选框，单击【确定】按钮，并将轮廓颜色设置为无，如图 13-25 所示。

图 13-24　绘制并设置椭圆

图 13-25　编辑填充颜色

(25) 然后按＋键进行复制，在属性栏中将对象大小的宽度和高度均设置为 1.933mm，如图 13-26 所示。

(26) 按 F11 键，打开【编辑填充】对话框，在该对话框下方的渐变条中选中左侧节点，将其 CMYK 值设置为 96、89、86、76；选中最右侧的节点，将其 CMYK 值设置为 82、70、64、30，在右侧取消勾选【自由缩放和倾斜】复选框，将填充宽度设置为 98.502%，Y 设置为 2.338%，旋转角度设置为 90°，勾选【缠绕填充】复选框，单击【确定】按钮，如图 13-27 所示。

图 13-26　复制并设置椭圆

图 13-27　编辑椭圆的填充

(27) 对复制的椭圆再次复制，在属性栏中将对象大小的宽度和高度均设置为 1.562mm，如图 13-28 所示。

(28) 按 F11 键，打开【编辑填充】对话框，在该对话框下方的渐变条中选中左侧节点，将其 CMYK 值设置为 84、79、78、62；在 60% 的位置添加节点，将其 CMYK 值设置为 80、75、73、50；选中最右侧的节点，将其 CMYK 值设置为 84、79、78、62。在右侧取消勾选【自由缩放和倾斜】复选框，将填充宽度设置为 98.502%，Y 设置为 2.338%，旋转角度设置为 90°，勾选【缠绕填充】复选框，单击【确定】按钮，如图 13-29 所示。

图 13-28　复制椭圆并设置属性

图 13-29　编辑填充颜色

(29) 对上一个复制的椭圆进行复制，在属性栏中将对象大小的宽度和高度均设置为 1.187mm，如图 13-30 所示。

(30) 按 F11 键，打开【编辑填充】对话框，在该对话框下方的渐变条中选中左侧节点，将其 CMYK 值设置为 84、60、0、0；将 60% 位置处的节点移动至 42% 位置处，将其 CMYK 值设置为 100、93、0、28；选中最右侧的节点，将其 CMYK 值设置为 88、90、84、77。在右侧单击【类型】选项组中的【椭

圆形渐变填充】按钮 ▦，取消勾选【自由缩放和倾斜】复选框，将填充宽度设置为 100.008%，Y 设置为 0%，勾选【缠绕填充】复选框，单击【确定】按钮，如图 13-31 所示。

图 13-30　再次复制并设置椭圆

图 13-31　更改椭圆的填充

(31) 对之前绘制的最大椭圆进行复制，在属性栏中将对象大小的宽度和高度均设置为 4.541mm，如图 13-32 所示。

(32) 在工具箱中选择【网状填充工具】 ▦，选中刚复制的椭圆，在属性栏中将网格大小的列数和行数均设置为 3，选取模式设置为【矩形】，如图 13-33 所示。

知识链接

在对象中进行网状填充时，可以产生独特效果。例如，可以创建任何方向的平滑的颜色过渡，而无须创建调和或轮廓图。应用网状填充时，可以指定网格的列数和行数，而且可以指定网格的交叉点。创建网状对象之后，可以通过添加和移除节点或交点来编辑网状填充网格。也可以移除网状。

网状填充只能应用于闭合对象或单条路径。如果要在复杂的对象中应用网状填充，首先必须创建网状填充的对象，然后将它与复杂对象组合成一个图框精确剪裁对象。

图 13-32　复制并设置椭圆

图 13-33　使用并设置【网状填充工具】

(33) 使用【网状填充工具】在椭圆中选中控制点，通过调整控制点的位置和在默认调色板中单击需要的颜色，改变控制点附近的颜色，调整完成后的效果如图 13-34 所示。

也可以圈选或手绘圈选节点，来调整整个网状区域的形状。要圈选节点，可从属性栏上的选取范围模式列表框中选择【矩形】，然后拖过希望选择的节点。要手绘选择节点，可从选取模式范围列表框中选择【手绘】，然后拖过希望选择的节点。拖动时按住 Alt 键，可以在【矩形】和【手绘】选取范围模式之间切换。

(34) 使用【椭圆形工具】在绘图页中绘制椭圆，在属性栏中将对象大小的宽度和高度均设置为 3.849mm，如图 13-35 所示。

图 13-34　使用【网状填充工具】设置填充颜色

图 13-35　绘制并设置椭圆

(35) 按 Shift+F11 组合键，打开【编辑填充】对话框，在右侧将 CMYK 值设置为 86、82、82、69，勾选【缠绕填充】复选框，然后单击【确定】按钮，如图 13-36 所示。

(36) 使用【矩形工具】在绘图页中绘制矩形，在属性栏中将对象大小的宽度设置为 17.992mm，高度设置为 3.528mm，单击【圆角】按钮 ◰，单击【同时编辑所有角】按钮 🔒，将转角半径设置为 2mm，如图 13-37 所示。

图 13-36　编辑填充

图 13-37　绘制并设置矩形

(37) 按 Shift+F11 组合键，打开【编辑填充】对话框，在该对话框中将 CMYK 值设置为 93、89、88、80，勾选【缠绕填充】复选框，然后单击【确定】按钮，并将其轮廓颜色设置为无，如图 13-38 所示。

(38) 再次使用【矩形工具】绘制一个矩形，在属性栏中将对象大小的宽度和高度均设置为 0.431mm，并通过【编辑填充】对话框将其颜色的 CMYK 值设置为 59、51、47、0，将其轮廓颜色设置为无，效果如图 13-39 所示。

(39) 然后对矩形进行复制并调整位置，选中所有新绘制的矩形，在属性栏中将对象大小的宽度设置

为 16.373mm，高度设置为 3.447mm，如图 13-40 所示。

图 13-38　编辑填充

图 13-39　绘制并设置矩形

(40) 在工具箱中选择【调和工具】，在左侧的一个矩形上进行单击并水平拖动至右侧的矩形上，如图 13-41 所示，释放鼠标完成调和。

图 13-40　复制并调整矩形

图 13-41　调和矩形

(41) 在属性栏中将调和对象的间距设置为 17，使用同样的方法为其他矩形进行调和，并通过对小矩形进行复制填充其他的地方，效果如图 13-42 所示。

(42) 使用【矩形工具】绘制一个矩形，在属性栏中将对象大小的宽度设置为 17.999mm，高度设置为 3.192mm，单击【圆角】按钮，将转角半径均设置为 2mm，将轮廓宽度设置为 0.7mm，如图 13-43 所示。

图 13-42　使用同样方法制作效果

图 13-43　绘制矩形并设置

(43) 按 Ctrl+Shift+Q 组合键，将轮廓转换为对象，按 F11 键打开【编辑填充】对话框，在该对话框下方的渐变条中选中左侧节点，将其 CMYK 值设置为 34、35、42、0；在 3% 的位置添加节点，将其 CMYK 值设置为 18、27、33、0；在 9% 的位置添加节点，将其 CMYK 值设置为 39、44、55、0；选中最右侧的节点，将其 CMYK 值设置为 39、44、55、0。在右侧取消勾选【自由缩放和倾斜】复选框，将填充宽度设置为 170.498%，X 设置为 -13.28%，Y 设置为 10.628%，旋转角度设置为 141.3°，勾选【缠绕填充】复选框，单击【确定】按钮，如图 13-44 所示。

(44) 综合前面所讲的方法制作出其他的效果，如图 13-45 所示。

图 13-44　编辑填充颜色

图 13-45　制作其他效果

(45) 按 Ctrl+I 组合键，将"屏幕 .cdr"素材图片导入文档中并调整位置，效果如图 13-46 所示。

(46) 然后按 Ctrl+E 组合键，打开【导出】对话框，选择保存位置，输入文件名称，选择保存类型为 jpg，单击【导出】按钮，将弹出【导出到 JPEG】对话框，将【颜色模式】设置为【RGB 色 (24 位)】，单击【确定】按钮即可导出效果，如图 13-47 所示。

图 13-46　导入素材并调整

图 13-47　【导出到 JPEG】对话框

 案例精讲 082　电脑配件类——鼠标【视频案例】

📖 案例文件：场景 \ Cha13 \ 鼠标 .cdr

　　视频文件：视频教学 \ Cha13\ 鼠标 .avi

本例介绍如何制作电脑配件类——鼠标。本例主要使用【调和工具】和【钢笔工具】进行制作。完成后的效果如图 13-48 所示。

图 13-48　鼠标

 案例精讲 083　电子类——iPad Mini

📖 案例文件：场景 \ Cha13 \ iPad Mini.cdr

　　视频文件：视频教学 \ Cha013\ iPad Mini.avi

本例介绍如何制作电子类——iPad Mini。本例主要使用【椭圆工具】、【透明度工具】和渐变填充进行制作。完成后的效果如图 13-49 所示。

图 13-49　iPad Mini

（1）启动软件后新建一个【宽度】为 70mm、【高度】为 90mm 的文档，然后单击【确定】按钮，如图 13-50 所示。

（2）在工具箱中选择【矩形工具】□，在绘图页中绘制一个矩形，在属性栏中将对象大小的宽度设置为 59.801mm，高度设置为 78.045mm，单击【圆角】按钮⌐，选中【同时编辑所有角】按钮🔒，将转角半径设置为 2.5mm，如图 13-51 所示。

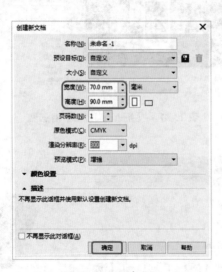

图 13-50　创建文档

图 13-51　绘制并设置矩形

（3）按 F11 键打开【编辑填充】对话框，选中左侧的节点，将 CMYK 值设置为 27、24、24、33，将右侧节点的 CMYK 值设置为 0、0、0、0，勾选【缠绕填充】复选框，单击【确定】按钮，并将其轮廓颜色的 CMYK 值设置为 0、0、0、30，【宽度】设为 0.05mm，如图 13-52 所示。

（4）确认选中绘制的矩形，按 + 键复制对象，在属性栏中将对象大小的宽度设置为 59.952mm，高度设置为 78.186mm，将轮廓宽度设置为 0.05mm，转角半径设置为 2.55mm，在默认调色板中单击无色块，右击 30% 黑色块，将复制的矩形轮廓颜色设置为黑色，填充颜色设置为无颜色，如图 13-53 所示。

图 13-52　编辑填充

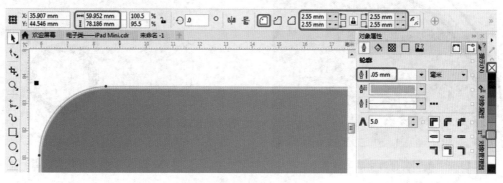

图 13-53　复制并设置对象

(5) 然后对复制的矩形再次复制，在属性栏中将对象大小的宽度设置为 59.62mm，高度设置为 77.872mm，将轮廓宽度设置为 0.07mm，转角半径设置为 2.45mm，如图 13-54 所示。

(6) 设置完成后按 Ctrl+Shift+Q 组合键，将轮廓转换为对象，按 Shift+F11 组合键，打开【编辑填充】对话框，将颜色的 CMYK 值设置为 93、88、89、80，如图 13-55 所示。

图 13-54　设置复制的对象

图 13-55　编辑对象填充

(7) 使用同样的方法制作其他对象，并分别设置不同的颜色，效果如图 13-56 所示。

(8) 在工具箱中选择【椭圆形工具】 ，在绘图页中按住 Ctrl 键绘制一个正圆，在属性栏中将对象大小的宽度和高度均设置为 1.347mm，如图 13-57 所示。

(9) 按 F11 键打开【编辑填充】对话框，选中渐变条左侧的节点，将其 CMYK 值设置为 75、67、67、89，在 14% 的位置添加节点，将其 CMYK 值设置为 75、67、67、89，在 55% 的位置添加节点，将其 CMYK 值设置为 69、61、60、58，选中最右侧的节点，将其 CMYK 值设置为 62、55、54、28，单击【类型】选项组中的【椭圆形渐变填充】按钮 ，在右侧取消勾选【自由缩放和倾斜】复选框，然后在【变换】

区域中将填充宽度设置为 245.193%，X 设置为 32.993%，Y 设置为 –32.815%，勾选【缠绕填充】复选框，然后单击【确定】按钮，如图 13-58 所示，并将其轮廓颜色设置为无。

▐▐▐▶ 提 示

椭圆形渐变填充是从对象中心以同心椭圆的方式向外扩散。

（10）然后对该圆形进行复制，在属性栏中将对象大小的宽度和高度均设置为 1.199，如图 13-59 所示。

图 13-56 绘制其他对象后的效果

图 13-57 绘制并设置正圆

图 13-58 编辑填充颜色

图 13-59 复制并设置对象

（11）按 F11 键打开【编辑填充】对话框，在该对话框中将【变换】区域中的填充宽度设置为 213.277%，X 设置为 39.24%，Y 设置为 –41.027%，然后单击【确定】按钮，其他保持不变，如图 13-60 所示。

（12）对复制的对象再次复制，并在属性栏中将对象大小的宽度和高度均设置为 1.003mm，按 F11 键，打开【编辑填充】对话框，选中下方渐变条左侧的节点，将其 CMYK 值设置为 62、55、54、28，在 24% 的位置添加节点，将其 CMYK 值设置为 62、55、54、28，在 85% 的位置添加节点，将其 CMYK 值设置为 75、67、67、89，选中最右侧的节点，将其 CMYK 值设置为 75、67、67、89，在【类型】选项组中单击【线性渐变填充】按钮▢，在右侧取消勾选【自由缩放和倾斜】复选框，然后将【变换】区域中的填充宽度设置为 77.857%，X 设置为 0%，Y 设置为 –10.397%，旋转角度设置为 90°，勾选【缠绕填充】复选框，然后单击【确定】按钮，如图 13-61 所示。

图 13-60　设置对象的变换参数

图 13-61　编辑对象的填充颜色

(13) 对上一步复制的对象进行复制，在属性栏中将对象大小的宽度和高度均设置为 0.923mm，按 F11 键，打开【编辑填充】对话框，在该对话框中，选中下方渐变条左侧的节点，将其 CMYK 值设置为 72、67、67、90，在 31% 的位置添加节点，将其 CMYK 值设置为 71、64、62、66，在 87% 的位置添加节点，将其 CMYK 值设置为 66、59、58、42，选中最右侧的节点，将其 CMYK 值设置为 66、59、58、42，在【类型】选项组中单击【椭圆形渐变填充】按钮，在右侧取消勾选【自由缩放和倾斜】复选框，然后将【变换】区域中的填充宽度设置为 146.405%，X 设置为 -36.617%，Y 设置为 36.878%，勾选【缠绕填充】复选框，然后单击【确定】按钮，如图 13-62 所示。

(14) 对复制的对象进行调整，并设置填充颜色，效果如图 13-63 所示。

图 13-62　编辑填充颜色

图 13-63　调整复制对象及颜色后的效果

(15) 对刚才新复制的对象再次复制，不需要调整对象大小，按 Shift+F11 组合键，打开【编辑填充】对话框，将 CMYK 值设置为 66、59、58、42，勾选【缠绕填充】复选框，然后单击【确定】按钮，如图 13-64 所示。

(16) 在工具箱中选择【透明度工具】，然后在属性栏中单击【渐变透明度】按钮，再单击【编辑透明度】按钮，在打开的【编辑透明度】对话框中，单击【渐变透明度】按钮，在【调和过渡】下将【类型】设置为【椭圆形渐变透明度】，在渐变条中 14% 的位置添加节点，将节点透明度设置为 100%，在 28% 的位置添加节点，将节点透明度设置为 50%，在 54% 的位置添加节点，将节点透明度设置为 0%，选中右侧的节点，将【节点透明度】设置为 50%，在【变换】区域中取消勾选【自由缩放和倾斜】复选框，将透明度宽度设置为 94.921%，X 设置为 8.322%，Y 设置为 -8.073%，设置完成后单击【确定】按钮，如图 13-65 所示。

(17) 复制对象并对其渐变透明度进行调整后，其效果如图 13-66 所示。

(18) 对上一步复制的对象进行复制，删除该对象的透明度，按 F11 键打开【编辑填充】对话框，在渐变条上设置多个节点的颜色，单击【类型】选项组中的【椭圆形渐变填充】按钮，在【变换】区域中取消勾选【自由缩放和倾斜】复选框，将填充宽度设置为 99.114%，X 设置为 0.102%，Y 设置为 0.102%，

勾选【缠绕填充】复选框，然后单击【确定】按钮，并对其进行缩放，如图 13-67 所示。

图 13-64　设置对象填充

图 13-65　编辑渐变透明度

图 13-66　复制并设置对象渐变透明度效果

图 13-67　编辑对象填充

(19) 综合前面介绍的方法制作对象，并设置它的渐变填充和渐变透明度，效果如图 13-68 所示。

(20) 按 Ctrl+I 组合键打开素材文件 "iPad 屏幕 .cdr"，并调整其位置，效果如图 13-69 所示。

(21) 使用【钢笔工具】绘制图形，并为其填充白色，根据前面介绍的方法添加渐变透明度，效果如图 13-70 所示。

图 13-68　制作并设置对象

图 13-69　导入并调整素材

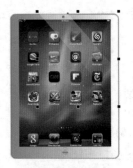

图 13-70　绘制并设置图形

案例精讲 084　文艺类——吉他【视频案例】

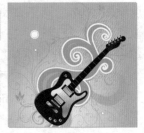

📖	案例文件：场景 \ Cha13 \ 吉他 .cdr
	视频文件：视频教学 \ Cha13\ 吉他 .avi

本例介绍如何制作文艺类——吉他。本例主要使用【椭圆工具】、【透明度工具】和渐变填充进行制作。完成后的效果如图 13-71 所示。

图 13-71　吉他

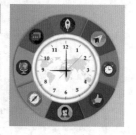

案例精讲 085　　日常用品——钟表

📖 案例文件：场景 \ Cha13 \ 钟表.cdr

　　视频文件：视频教学 \ Cha13\ 钟表.avi

本例介绍如何制作日常用品——钟表。本例主要使用【椭圆工具】、【阴影工具】和纯色填充进行制作。完成后的效果如图 13-72 所示。

图 13-72　钟表

(1) 按 Ctrl+N 组合键，弹出【创建新文档】对话框，将【宽度】和【高度】分别设置为 344mm、356mm，单击【确定】按钮，如图 13-73 所示。

(2) 使用【矩形工具】绘制宽度为 344mm、高度为 356mm 的矩形，如图 13-74 所示。

图 13-73　创建新文档

图 13-74　绘制矩形

(3) 按 F11 键，弹出【编辑填充】对话框，将左侧节点的 RGB 值设置为 #B0C3D1，将右侧节点的 RGB 值设置为 #D0DFED，将填充宽度设置为 80.0 %，将水平偏移设置为 1%，将垂直偏移设置为 −29%，如图 13-75 所示。

(4) 单击【确定】按钮，将轮廓颜色设置为无，效果如图 13-76 所示。

图 13-75　设置填充颜色

图 13-76　填充颜色后的效果

(5) 按 Ctrl+I 组合键，弹出【导入】对话框，选择随书附带光盘中的 ″素材 \Cha13\ 装饰 .png″ 素材文件，单击【导入】按钮，如图 13-77 所示。

(6) 导入素材文件后，调整图片的位置和大小，如图 13-78 所示。

图 13-77　导入素材文件

图 13-78　调整图片的位置和大小

(7) 使用【直线工具】绘制直线，将直线的轮廓宽度设置为 0.75mm，如图 13-79 所示。

(8) 使用【文本工具】输入文字，如图 13-80 所示。

图 13-79　绘制直线

图 13-80　输入文字

(9) 使用【钢笔工具】绘制时针，将轮廓和填充颜色都设置为黑色，如图 13-81 所示。

(10) 使用【钢笔工具】绘制分针，将轮廓和填充颜色都设置为黑色，如图 13-82 所示。

图 13-81　绘制时针

图 13-82　绘制分针

(11) 使用【2 点线工具】绘制秒针，将宽度设置为 0.2mm，将颜色的 CMYK 值设置为 0、96、100、0，

如图 13-83 所示。

(12) 使用【钢笔工具】绘制线段，如图 13-84 所示。

图 13-83　绘制秒针

图 13-84　绘制线段

(13) 选中绘制的线段，按 Shift+F11 组合键，弹出【编辑填充】对话框，将 CMYK 颜色值设置为 73、26、15、0，单击【确定】按钮，将轮廓颜色设置为无，如图 13-85 所示。

(14) 使用【阴影工具】为图形对象添加阴影效果，如图 13-86 所示。

图 13-85　设置填充颜色

图 13-86　添加阴影效果

(15) 使用同样的方法，绘制其他的图形对象，如图 13-87 所示。

(16) 按 Ctrl+I 组合键，弹出【导入】对话框，导入素材 1.png ～素材 8.png 素材文件，并调整素材的大小和位置，如图 13-88 所示。

图 13-87　绘制其他的图形对象

图 13-88　导入素材文件

VI 设计

本章重点

- LOGO 设计
- 信封设计
- 工作证设计

- 名片设计
- 会员卡设计
- 档案袋设计

本章介绍 VI 的基本设计，其中包括 LOGO、名片、信封等。通过本章的学习读者可以对 VI 设计有所了解。

　案例文件：场景 \ Cha14 \LOGO 设计 .cdr
　　视频文件：视频教学 \ Cha14\LOGO 设计 .avi

图 14-1　LOGO 设计

　　本案例介绍如何制作 LOGO。该案例主要用到的工具有【钢笔工具】和【文本工具】，然后为绘制的图形填充颜色。完成后的效果如图 14-1 所示。

　　(1) 按 Ctrl+N 组合键，弹出【创建新文档】对话框，将【名称】设置为【LOGO 设计】，将【宽度】和【高度】分别设置为 35mm、25mm，单击【确定】按钮，如图 14-2 所示。

　　(2) 使用【钢笔工具】，绘制 LOGO 标志，如图 14-3 所示。

图 14-2　创建新文档

图 14-3　绘制 LOGO 标志

　　(3) 选择绘制的 LOGO 标志，按 Shift+F11 组合键，弹出【编辑填充】对话框，将 CMYK 值设置为 100、60、0、80，如图 14-4 所示。

　　(4) 单击【确定】按钮，效果如图 14-5 所示。

图 14-4　设置填充颜色

图 14-5　填充颜色后的效果

　　(5) 使用【文本工具】在绘图区中输入文本【南源丽都】，在属性栏中将字体设置为【方正综艺简体】，将字体大小设置为 18pt，如图 14-6 所示。

　　(6) 按 Shift+F11 组合键，弹出【编辑填充】对话框，将 CMYK 值设置为 100、60、0、80，单击【确定】按钮，如图 14-7 所示。

图 14-6　输入文本

图 14-7　设置填充颜色

(7) 填充完成后的效果如图 14-8 所示。

(8) 使用【钢笔工具】绘制如图 14-9 所示的文本对象，将填充颜色的 CMYK 值设置为 100、60、0、80，将轮廓颜色设置为无。

图 14-8　填充颜色后的效果

图 14-9　绘制文本对象

案例精讲 087　信封设计

> 案例文件：场景 \ Cha14 \ 信封 .cdr
> 视频文件：视频教学 \ Cha14\ 信封 .avi

本案例介绍如何制作信封。首先使用【矩形工具】和【钢笔工具】绘制信封的正面，然后为绘制的图形填充颜色，使用【文本工具】输入文本，最后制作信封的背面。完成后的效果如图 14-10 所示。

图 14-10　信封设计

(1) 启动软件后，按 Ctrl+N 组合键，在弹出的【创建新文档】对话框中，将【宽度】和【高度】分别设置为 300mm 和 200mm，将【渲染分辨率】设置为 300dpi，然后单击【确定】按钮，如图 14-11 所示。

(2) 在工具箱中单击【矩形工具】，创建一个宽度和高度分别为 300mm 和 200mm 的矩形，将填充颜色在 0% 位置处和 100% 位置处的 CMYK 值分别设为 69、60、57、0 和 52、43、40、0，将【类型】设置为椭圆形渐变填充，完成后的效果如图 14-12 所示。

(3) 使用【钢笔工具】，绘制如图 14-13 所示的图形，将填充颜色的 CMYK 值设置为 5、7、15、0，调整其位置和大小。

(4) 使用【矩形工具】，绘制一个宽度和高度分别为 127mm 和 29mm 的矩形，将填充颜色在 0% 位置处和在 100% 位置处的 CMYK 值分别设置为 52、43、40、0 和 0、0、0、0，调整其位置和大小，如图 14-14 所示。

图 14-11　创建文档

图 14-12　绘制矩形并设置填充颜色

图 14-13　绘制图形并设置填充颜色

图 14-14　绘制矩形并设置填充颜色

(5) 打开随书附带光盘中的"素材 \ Cha14 \ 素材 1.jpg"文件, 选择图片进行复制并粘贴到场景中, 调整其位置和大小, 如图 14-15 所示。

(6) 使用【手绘工具】中的【钢笔工具】, 绘制如图 14-16 所示的三角形, 并将其填充颜色的 CMYK 值设置为 100、60、0、80, 调整其位置和大小。

(7) 选择"素材 1"图片, 单击鼠标右键, 在弹出的快捷菜单中选择【PowerClip 内部】命令, 单击绘制的三角形内部, 调整其位置和大小, 完成后的效果如图 14-17 所示。

图 14-15　添加素材文件

图 14-16　绘制图形并填充颜色

图 14-17　设置完成后的效果

(8) 使用相同的方法绘制出相同的三角形, 并为其水平镜像, 完成后的效果如图 14-18 所示。

(9) 使用【钢笔工具】绘制出如图 14-19 所示的图形, 并将其填充颜色的 CMYK 值设置为 100、60、0、80, 调整其位置和大小。

(10) 使用【钢笔工具】绘制出如图 14-20 所示的图形, 并将其填充颜色的 CMYK 值设置为 100、60、0、80, 调整其位置和大小。

图 14-18　镜像三角形

CENTRAL LIFE CITY

图 14-19　绘制图形并设置填充颜色

56万㎡ | CBD中央生活城

图 14-20　绘制图形并设置填充颜色

(11) 打开随书附带光盘中的 "素材 \ Cha14 \ 素材 2.jpg" 文件，选择图片进行复制并粘贴到场景中，如图 14-21 所示。

(12) 使用【钢笔工具】，绘制如图 14-22 所示的图形，并将其填充颜色设置为 100、60、0、80，打开随书附带光盘中的 "素材 \ Cha14 \ 素材 1.jpg" 文件，选择图片进行复制并粘贴到场景中，选择 "素材 1" 图形，单击鼠标右键，在弹出的快捷菜单中选择【PowerClip 内部】命令，单击绘制的图形内部。

(13) 使用【矩形工具】，绘制一个宽度和高度都为 11.5mm 的矩形，按 F12 键激活【轮廓笔】对话框，选择虚线，将颜色的 CMYK 值设置为 0、0、0、70，调整其位置和大小，完成后的效果如图 14-23 所示。

(14) 复制第 (13) 步骤创建的矩形，调整其位置和大小，如图 14-24 所示。

图 14-21　添加素材文件　　　图 14-22　绘制图形　　　图 14-23　绘制矩形　　　图 14-24　复制矩形

(15) 使用同样的方法绘制出其他矩形，调整其位置和大小，如图 14-25 所示。

(16) 使用【钢笔工具】，绘制如图 14-26 所示的图形，将填充颜色的 RGB 值设置为 45、13、13，调整其位置和大小。

(17) 使用【钢笔工具】，绘制如图 14-27 所示的图形，将填充颜色的 RGB 值在 0% 位置处设置为 206、164、76，在 13% 位置处设置为 203、167、81，在 25% 位置处设置为 214、172、81，在 36% 位置处设置为 237、195、96，在 43% 位置处设置为 243、213、116，在 49% 位置处设置为 240、205、108，在 55% 位置处设置为 237、195、96，在 64% 位置处设置为 220、175、84，在 72% 位置处设置为 211、169、69，在 79% 位置处设置为 223、180、81，在 82% 位置处设置为 237、195、96，在 87% 位置处设置为 243、214、108，在 92% 位置处设置为 243、210、108，在 96% 位置处设置为 239、199、101，在 100% 位置处设置为 206、164、76，调整其位置和大小。

(18) 使用【钢笔工具】，绘制如图 14-28 所示的图形，将填充颜色的 RGB 值在 0% 位置处设置为 177、124、17，在 13% 位置处设置为 171、130、25，在 25% 位置处设置为 195、142、29，在 36% 位置处设置为 242、188、58，在 43% 位置处设置为 253、226、100，在 49% 位置处设置为 248、210、83，在 55% 位置处设置为 242、188、58，在 64% 位置处设置为 208、148、33，在 72% 位置处设置为 188、134、3，在 79% 位置处设置为 214、159、29，在 82% 位置处设置为 242、188、58，在 87% 位置处设置为 253、229、84，在 92% 位置处设置为 253、220、84，在 96% 位置处设置为 246、199、68，在 100% 位置处设置为 177、124、17。调整其位置和大小。

图 14-25　绘制其他矩形　　　图 14-26　绘制图形　　　图 14-27　绘制图形　　　图 14-28　绘制图形

(19) 使用【钢笔工具】，绘制如图 14-29 所示的图形，将填充颜色的 CMYK 值在 0% 位置处设置为 0、7、

34、24，在 76% 位置处设置为 0、6、21、17，在 100% 位置处设置为 0、5、18、17，调整其位置和大小。

(20) 使用【钢笔工具】，绘制如图 14-30 所示的图形，将填充颜色的 CMYK 值设置为 13、35、39、1，为其添加透明度，调整其位置和大小。

(21) 使用【钢笔工具】，绘制如图 14-31 所示的图形，将填充颜色的 CMYK 值在 0% 位置处设置为 0、4、41、0，在 59% 位置处设置为 0、3、16、0，在 100% 位置处设置为 0、0、0、0，调整其位置和大小。

(22) 使用【椭圆形工具】，绘制出如图 14-32 所示的图形，将填充颜色的 CMYK 值设置为 0、0、0、0，为其添加透明度，调整其位置和大小。

图 14-29　绘制图形

图 14-30　绘制图形

图 14-31　绘制图形

图 14-32　绘制椭圆

(23) 使用【钢笔工具】，绘制如图 14-33 所示的图形，将填充颜色的 CMYK 值在 0% 位置处设置为 60、40、0、40，在 100% 位置处设置为 0、0、0、0，调整其位置和大小。

(24) 使用【钢笔工具】，绘制如图 14-34 所示的图形，将填充颜色的 RGB 值在 0% 位置处设置为 177、124、17，在 13% 位置处设置为 171、130、25，在 25% 位置处设置为 195、142、29，在 36% 位置处设置为 242、188、58，在 43% 位置处设置为 253、226、100，在 49% 位置处设置为 248、210、83，在 55% 位置处设置为 242、188、58，在 64% 位置处设置为 208、148、33，在 72% 位置处设置为 188、134、3，在 79% 位置处设置为 214、159、29，在 82% 位置处设置为 242、188、58，在 87% 位置处设置为 253、229、84，在 92% 位置处设置为 253、220、84，在 96% 位置处设置为 246、199、68，在 100% 位置处设置为 177、124、17，调整其位置和大小。

(25) 使用【钢笔工具】，绘制如图 14-35 所示的图形，将填充颜色的 RGB 值在 0% 位置处设置为 242、241、237，在 22% 位置处设置为 240、237、225，在 51% 位置处设置为 251、245、212，在 78% 位置处设置为 253、247、222，在 100% 位置处设置为 254、249、235，调整其位置和大小。

(26) 使用【钢笔工具】，绘制如图 14-36 所示的图形，将填充颜色的 CMYK 值设置为 19、29、33、4，为其添加透明度，调整其位置。

图 14-33　绘制图形

图 14-34　绘制图形

图 14-35　绘制图形

图 14-36　绘制图形

(27) 将第 (16) 步骤至第 (26) 步骤绘制的图形进行组合，调整其位置，完成后的效果如图 14-37 所示。

(28) 使用【钢笔工具】，绘制如图 14-38 所示的图形，并将其填充颜色的 CMYK 值设置为 100、60、0、80，打开随书附带光盘中的 "素材 \ Cha14 \ 素材 1.jpg" 文件，选择图片进行复制并粘贴到场景中，选择 "素材 1" 图形，单击鼠标右键，在弹出的快捷菜单中选择【PowerClip 内部】命令，单击绘制的图形内部。

(29) 使用【矩形工具】，绘制一个宽度、高度都为 11.5mm 的矩形，按 F12 键激活【轮廓笔】对话框，将颜色的 CMYK 值设置为 0、0、0、70，将宽度设置为 0.15mm，将样式设置为虚线，调整其位置，

完成后的效果如图 14-39 所示。

(30) 复制第 (29) 步骤创建的矩形，调整其位置和大小，完成后的效果如图 14-40 所示。

图 14-37　组合对象并
调整位置

图 14-38　设置完成
后的效果

图 14-39　设置矩形
的轮廓

图 14-40　复制矩形
并进行调整

(31) 打开随书附带光盘中的 "素材 \ Cha14 \ LOGO 设计 .jpg" 文件，选择图片进行复制并粘贴到场景中，调整其位置和大小，完成后的效果如图 14-41 所示。

(32) 使用【文本工具】，输入【地址：山东省青岛市共青团路 1668 号｜投资商：山东利东房地产职业有限公司】，将字体设置为【微软雅黑】，将字体大小分别设置为 2pt 和 3.6pt，将字体填充颜色的 CMYK 值设置为 100、60、0、80，调整其位置和大小，完成后的效果如图 14-42 所示。

图 14-41　导入 LOGO

图 14-42　输入文字并进行设置

(33) 使用【文本工具】，输入【客服专线：400-588-36699｜E-mail：nanyuanliduchenxi@163.com】，将字体设置为【微软雅黑】，将字体大小分别设置为 2pt 和 3.6pt，将字体填充颜色的 CMYK 值设置为 100、60、0、80，调整其位置和大小，完成后的效果如图 14-43 所示。

(34) 复制第 (9) 步骤创建的图形并将其旋转 90°，调整其位置，如图 14-44 所示。

(35) 复制第 (10) 步骤创建的图形并将其旋转 90°，调整其位置，如图 14-45 所示。

图 14-43　输入文字并进行设置　　图 14-44　旋转图形对象　　图 14-45　旋转图形对象

案例精讲 088　工作证设计

　案例文件：场景 \ Cha14 \ 工作证 .cdr

视频文件：视频教学 \ Cha14\ 工作证 .avi

本案例介绍如何制作工作证。该案例首先制作工作证的包装封皮，然后制作工作证的背景，设计其结构内容，输入相应的文本信息，以及导入LOGO 素材。在制作过程中主要用到的工具有【钢笔工具】和【文本工具】。完成后的效果如图 14-46 所示。

图 14-46　工作证

（1）启动软件后，按 Ctrl+N 组合键，弹出【创建新文档】对话框，将【宽度】和【高度】分别设置为 300mm 和 200mm，【渲染分辨率】设置为 300dpi，如图 14-47 所示。

（2）在工具箱中双击【矩形工具】创建与文档大小一样的矩形，并将其填充颜色的 CMYK 值在 0% 位置处设置为 69、60、57、7，在 100% 位置处设置为 52、43、40、0，将【类型】设置为椭圆形渐变填充，效果如图 14-48 所示。

图 14-47　创建新文档

图 14-48　设置渐变颜色

（3）使用【矩形工具】，绘制一个宽度、高度分别为 67mm 和 102mm 的矩形，按 F12 键打开【轮廓笔】对话框，将颜色的 CMYK 值设置为 20、7、9、0，如图 14-49 所示。

（4）打开随书附带光盘中的"素材 \ Cha14 \ 素材 2.cdr"文件，选择图片进行复制并粘贴到场景中，调整其位置和大小，如图 14-50 所示。

（5）打开随书附带光盘中的"素材 \ Cha14 \ 素材 3.cdr"文件，选择图片复制并粘贴到场景中，调整其位置和大小，如图 14-51 所示。

（6）使用【钢笔工具】，绘制如图 14-52 所示的图形，为了便于观察，先将图形外轮廓的颜色设置为红色。

图 14-49　设置轮廓的颜色　　图 14-50　添加素材文件　　图 14-51　添加素材文件　　图 14-52　绘制图形

（7）选择已经粘贴好的素材，单击鼠标右键，选择【PowerClip 内部】命令，如图 14-53 所示。

（8）单击绘制好的图形内部，完成后的效果如图 14-54 所示。

图 14-53 选择【PowerClip 内部】命令

图 14-54 调整素材后的效果

(9) 按 Shift+F11 组合键弹出【编辑填充】对话框，将填充颜色的 CMYK 值设置为 100、60、0、80，如图 14-55 所示。

(10) 按 F12 键弹出【轮廓笔】对话框，将【颜色】设置为黑色 (0、0、0、100)，将【宽度】设置为 0.2mm，单击【确定】按钮，如图 14-56 所示。

图 14-55 设置填充颜色

图 14-56 设置轮廓颜色

(11) 使用【矩形工具】，绘制出宽度和高度分别为 21mm 和 27mm 的矩形，将填充颜色的 CMYK 值设置为 0、0、0、10，完成后的效果如图 14-57 所示。

(12) 使用同样的方法制作出矩形，如图 14-58 所示。

(13) 按 Shift+F11 组合键打开【编辑填充】的对话框，将填充颜色的 CMYK 值设置为 100、60、0、80，单击【确定】按钮，如图 14-59 所示。

图 14-57 绘制矩形并填充颜色

图 14-58 绘制矩形

图 14-59 设置填充颜色

(14) 按 F12 键打开【轮廓笔】对话框，将【颜色】设置为深蓝色 (100、60、0、80)，将【宽度】设置为 0.15mm，单击【确定】按钮，如图 14-60 所示。

(15) 选择已经完成好的图形，为其添加透明度，如图 14-61 所示。

(16) 按 F8 键激活【文本工具】，在场景中输入【姓名：职务：部门：】，将字体设置为【宋体】，将文字大小设为 9pt，将字体填充颜色的 CMYK 值设置为 100、60、0、80，在【文本属性】中将字体的行间距设置为 140%，将字符间距设置为 30%，使用【钢笔工具】绘制 3 条线段，并填充相同的颜色，如图 14-62 所示。

图 14-60　设置轮廓颜色

图 14-61　添加透明度

图 14-62　输入文本并绘制线段

(17) 按 F8 键激活【文本工具】，在场景中输入 NO.000001，将字体设置为【微软雅黑】，将文字大小设为 9pt，将字体填充颜色的 CMYK 值设置为 100、60、0、80，如图 14-63 所示。

(18) 使用【矩形工具】，绘制一个宽度和高度分别为 20mm 和 5mm 的矩形，在属性栏中设置圆角为 3.2mm，将填充颜色的 CMYK 值设置为 82、65、62、21，如图 14-64 所示。

图 14-63　输入文本

图 14-64　绘制矩形并设置填充颜色

(19) 打开随书附带光盘中的"素材\Cha14\LOGO 设计.jpg"文件，选择图片进行复制并粘贴到场景中，调整其位置和大小，完成后的效果如图 14-65 所示。

(20) 使用【矩形工具】，绘制出如图 14-66 所示的图形，将填充颜色的 CMYK 值设置为 30、0、15、0。

图 14-65　导入素材 LOGO

图 14-66　绘制图形并填充颜色

案例精讲 089　名片设计

　案例文件：场景\Cha14\名片.cdr

视频文件：视频教学\Cha14\名片.avi

本案例介绍如何制作名片。首先使用【矩形工具】确定名片的大小，然后使用【钢笔工具】和【文本工具】填充名片，最后导入图片完成名片的制作。完成后的效果如图 14-67 所示。

图 14-67　名片设计

(1) 按 Ctrl+N 组合键，弹出【创建新文档】对话框，将【名称】设置为【名片设计】，将【宽度】和【高度】分别设置为 180mm、60mm，如图 14-68 所示。

(2) 单击【确定】按钮。使用【矩形工具】，绘制宽度为 180mm，高度为 60mm 的矩形，如图 14-69 所示。

图 14-68　创建新文档

图 14-69　绘制矩形

(3) 按 F11 键，弹出【编辑填充】对话框，选择左侧的节点，将颜色值设置为 #676969，选择右侧的节点，将颜色值设置为 #8F8F8F，将【类型】设置为【椭圆形渐变填充】，如图 14-70 所示。

(4) 单击【确定】按钮，将轮廓颜色设置为无，如图 14-71 所示。

图 14-70　设置渐变填充

图 14-71　设置轮廓颜色

(5) 按 Ctrl+I 组合键，弹出【导入】对话框，选择"名片背景 1.cdr"素材文件，单击【导入】按钮，如图 14-72 所示。

(6) 导入素材文件，将素材文件的宽度设置为 180mm，高度设置为 68mm，如图 14-73 所示。

图 14-72 导入素材文件

图 14-73 导入素材文件并设置对象大小

(7) 使用【矩形工具】，绘制宽度为 80mm、高度为 45mm 的矩形，如图 14-74 所示。

(8) 选择导入的素材文件，单击鼠标右键，在弹出的快捷菜单中选择【PowerClip 内部】命令，如图 14-75 所示。

图 14-74 绘制矩形

图 14-75 选择【PowerClip 内部】命令

(9) 当鼠标指针变为箭头时，选择上一步绘制的矩形，如图 14-76 所示。

(10) 其效果如图 14-77 所示。

图 14-76 选择矩形

图 14-77 完成后的效果

(11) 使用【文本工具】，输入文本 CENTRAL LIFE CITY，将字体设置为【方正综艺简体】，将字体大小设置为 8pt，将颜色设置为白色，如图 14-78 所示。

(12) 继续使用【文本工具】，输入文本，将字体设置为【方正美黑简体】，将字体大小设置为

7pt，将颜色设置为白色，如图 14-79 所示。

图 14-78　输入文本　　　　　　　　　　　　　　　图 14-79　输入文本

(13) 使用【文本工具】，输入文字 2，将字体设置为 Arial，将字体大小设置为 2.5 pt，使用【钢笔工具】，绘制高度为 2mm 的直线，将轮廓宽度设置为【细线】，将颜色设置为白色，如图 14-80 所示。

(14) 使用【阴影工具】，对绘制的名片添加阴影，将阴影的不透明度设置为 20，如图 14-81 所示。

图 14-80　输入文本并绘制线段　　　　　　　　　　　图 14-81　设置阴影

(15) 导入随书附带光盘中的″素材 \Cha14\ 名片背景 2.cdr″文件，如图 14-82 所示。

图 14-82　导入素材文件

(16) 使用【矩形工具】，绘制宽度为 80mm、高度为 45mm 的矩形，如图 14-83 所示。

图 14-83　绘制矩形

(17) 选择导入的素材文件，单击鼠标右键，在弹出的快捷菜单中选择【PowerClip 内部】命令，当鼠标指针变为黑色箭头时，单击绘制的矩形，将轮廓设置为无，设置完成后的效果如图 14-84 所示。

(18) 导入绘制好的 LOGO 标志，在调色板上右击⊠按钮，将 LOGO 标志的轮廓去除，然后调整 LOGO 的大小，取消 LOGO 编组，选择 A、A、D 字母上的白色图形，将颜色的 CMYK 值设置为 0、5、15、10，如图 14-85 所示。

图 14-84　制作名片背景

图 14-85　导入 LOGO 标志

(19) 导入〝名片背景 1.cdr〞素材文件，调整对象的大小和位置，如图 14-86 所示。

(20) 使用【钢笔工具】，绘制如图 14-87 所示的图形，将 CMYK 值设置为 100、55、0、75，将轮廓设置为无。

图 14-86　调整素材文件的大小和位置

图 14-87　设置图形的颜色和轮廓

(21) 选中导入的背景素材文件，单击鼠标右键，在弹出的快捷菜单中选择【PowerClip 内部】命令，当鼠标指针变为黑色箭头时，选择绘制的三角形，设置完成后的效果如图 14-88 所示。

(22) 导入〝装饰 .cdr〞素材文件，如图 14-89 所示。

(23) 单击鼠标右键，在弹出的快捷菜单中选择【PowerClip 内部】命令，当鼠标指针变为黑色箭头时，单击如图 14-90 所示的图形对象。

(24) 设置完成后的效果如图 14-91 所示。

图 14-88　设置完成后的效果

图 14-89　导入素材文件

图 14-90　选择图形对象

图 14-91　设置完成后的效果

（25）使用【文本工具】，输入文字，将字体设置为【微软雅黑】，将字号设置为 4pt，将 CMYK 值设置为 100、60、0、80，如图 14-92 所示。

（26）使用【文本工具】，输入文字，将字体设置为【黑体】，分别设置字体大小为 4.5pt、11pt，将 CMYK 值设置为 100、60、0、80，如图 14-93 所示。

（27）使用【文本工具】，输入文字，将字体设置为 Adobe Gothic Std B，将字体大小设置为 8pt，将 CMYK 值设置为 100、60、0、80，如图 14-94 所示。

图 14-92　输入文本并进行设置

图 14-93　输入文字

图 14-94　输入文字

(28) 使用同样的方法，输入其他文本，如图 14-95 所示。

图 14-95 完成后的效果

(29) 使用【阴影工具】，为名片背景添加阴影，如图 14-96 所示。

图 14-96 添加阴影

案例文件：场景 \ Cha14 \ 会员卡.cdr
视频文件：视频教学 \ Cha14 \ 会员卡.avi

本案例介绍如何制作会员卡。首先绘制矩形，使用【编辑填充】对话框填充名片，再使用【PowerClip 内部】命令将背景置入矩形内部，然后输入文本。最终完成的效果如图 14-97 所示。

图 14-97 会员卡

(1) 按 Ctrl+N 组合键，弹出【创建新文档】对话框，将【名称】设置为【会员卡】，将【宽度】和【高度】分别设置为 100mm、110mm，如图 14-98 所示。

(2) 单击【确定】按钮，使用【矩形工具】绘制矩形，将宽度和高度分别设置为 100mm、110mm，如图 14-99 所示。

图 14-98　创建新文档

图 14-99　绘制矩形

（3）按 F11 键，弹出【编辑填充】对话框，选择左侧的节点，将颜色值设置为 #676969，选择右侧的节点，将颜色值设置为 #8F8F8F，将【类型】设置为【椭圆形渐变填充】，如图 14-100 所示。

（4）单击【确定】按钮，将轮廓颜色设置为无，效果如图 14-101 所示。

图 14-100　设置填充颜色

图 14-101　填充颜色后的效果

（5）导入随书附带光盘中的"素材 \Cha14\ 名片背景 1.cdr"文件，调整素材文件的大小及位置，如图 14-102 所示。

（6）使用【矩形工具】，绘制宽度和高度分别为 85mm、47mm 的矩形，将转角半径设置为 2mm，将填充颜色设置为黑色，将轮廓颜色设置为无，如图 14-103 所示。

图 14-102　导入素材文件

图 14-103　设置填充颜色

(7) 选择导入的素材文件，单击鼠标右键，在弹出的快捷菜单中选择【PowerClip 内部】命令，选择创建的矩形对象，设置完名片后的效果如图 14-104 所示。

(8) 导入"装饰"素材文件，调整其位置，如图 14-105 所示。

图 14-104　设置完成后的效果　　　　图 14-105　导入素材文件

(9) 单击鼠标右键，在弹出的快捷菜单中选择【PowerClip 内部】命令，选择创建的名片对象，如图 14-106 所示。

(10) 设置完成后的效果如图 14-107 所示。

图 14-106　选择名片对象　　　　图 14-107　设置完成后的效果

(11) 导入绘制好的 LOGO，将轮廓设置为无，然后按 Shift+F11 组合键，弹出【编辑填充】对话框，将 CMYK 值设置为 5、7、15、0，如图 14-108 所示。

(12) 单击【确定】按钮，调整 LOGO 的大小和位置，如图 14-109 所示。

图 14-108　设置填充颜色　　　　图 14-109　调整 LOGO 的大小和位置

(13) 将 LOGO 取消编组，选择字母 A、A、D 上的图形对象，将颜色的 CMYK 值设置为 100、52、0、69，如图 14-110 所示。

(14) 使用【文本工具】，输入文本，将字体设置为【微软雅黑】，将字体大小设置为 8pt，将字体颜色的 CMYK 值设置为 5、7、15、0，如图 14-111 所示。

图 14-110　设置颜色

图 14-111　输入文本

(15) 使用【钢笔工具】，绘制如图 14-112 所示的文字对象，然后选择绘制的对象，按 Ctrl+L 组合键，将对象进行合并，这里为了便于观察，先将轮廓颜色设置为白色。

(16) 将对象的 CMYK 值设置为 5、7、15、0，将轮廓颜色设置为无，如图 14-113 所示。

图 14-112　绘制文本

图 14-113　设置填充颜色和轮廓颜色

(17) 使用【阴影工具】，为会员卡添加阴影效果，如图 14-114 所示。

(18) 使用同样的方法，制作如图 14-115 所示的图形对象，并为其添加阴影效果。

(19) 使用【文本工具】，输入文本，将字体大小设置为 5pt，如图 14-116 所示。至此，会员卡制作完成。

图 14-114　添加阴影效果

图 14-115　制作会员卡背面

图 14-116　输入文字

案例文件：场景 \ Cha14 \ 档案袋.cdr

视频文件：视频教学 \ Cha14\ 档案袋.avi

　　本案例介绍如何制作档案袋。首先使用【矩形工具】绘制圆角矩形，确定档案袋的大小，为绘制的矩形填充颜色，然后使用【钢笔工具】和【表格工具】绘制图形，最后调整导入素材的位置和大小。完成后的效果如图 14-117 所示。

图 14-117　档案袋设计

　　(1) 按 Ctrl+N 组合键，在弹出的【创建新文档】对话框中，将【名称】设置为【档案袋设计】，将【宽度】和【高度】分别设置为 453mm 和 350mm，如图 14-118 所示。

　　(2) 单击【确定】按钮，在工具箱中单击【矩形工具】，创建一个宽度和高度与新文档的宽度和高度一致的矩形，如图 14-119 所示。

图 14-118　创建文档

图 14-119　创建矩形

　　(3) 按 F11 键弹出【编辑填充】对话框，将第一个节点颜色的 CMYK 值设置为 69、60、57、7，第二个节点颜色的 CMYK 值设置为 52、43、40、0，将【调和过渡】中的【类型】设置为【椭圆形渐变填充】，如图 14-120 所示。

(4) 单击【确定】按钮，效果如图 14-121 所示。

图 14-120　填充渐变色

图 14-121　填充后的效果

(5) 利用【矩形工具】绘制出一个宽度为 155mm、高度为 211mm 的矩形，然后按 + 键进行复制，并调整到相应的位置，如图 14-122 所示。

(6) 同时选中两个矩形，按 Shift+F11 组合键，弹出【编辑填充】对话框，将颜色的 CMYK 值设置为 5、7、15、0，如图 14-123 所示。

图 14-122　绘制矩形

图 14-123　填充颜色

(7) 单击【确定】按钮，并将其轮廓宽度设置为无，效果如图 14-124 所示。

(8) 按 Ctrl+I 组合键，弹出【导入】对话框，选择随书附带光盘中的 "素材 \Cha14 \LOGO 设计 .cdr" 素材，如图 14-125 所示。

图 14-124　设置轮廓宽度

图 14-125　导入素材

(9) 单击【导入】按钮，效果如图 14-126 所示。

(10) 利用【椭圆形工具】，并按 Ctrl 键绘制出一个正圆，然后再按 + 键对正圆进行复制，调整大小与位置，效果如图 14-127 所示。

图 14-126　导入素材后的效果

图 14-127　绘制正圆

(11) 选中绘制的第一个正圆，将颜色的 CMYK 值设置为 0、0、0、0(白色)，将轮廓宽度设置为无，如图 14-128 所示。

(12) 选中绘制的第二个正圆，将颜色的 CMYK 值设置为 0、0、0、100(黑色)，将轮廓宽度设置为无，如图 14-129 所示。

图 14-128　对正圆进行设置

图 14-129　对正圆进行设置

(13) 按 Ctrl+I 组合键，弹出【导入】对话框，选择随书附带光盘中的 "素材 \Cha14 \LOGO 设计 .cdr" 素材，如图 14-130 所示。

(14) 单击【导入】按钮，效果如图 14-131 所示。

图 14-130　导入素材

图 14-131　导入素材后的效果

(15) 按 F8 键激活【文本工具】，输入文字，并将其字体设置为【黑体】，字体大小设置为 4pt，如图 14-132 所示。

(16) 继续输入文字，并将其字体设置为【黑体】，字体大小设置为 6pt，如图 14-133 所示。

图 14-132 输入文字并进行设置

图 14-133 输入文字并进行设置

(17) 继续输入文字，并将其字体设置为【黑体】，字体大小设置为 4pt，如图 14-134 所示。

(18) 继续输入文字，并将其字体设置为【黑体】，字体大小设置为 6pt，如图 14-135 所示。

图 14-134 输入文字并进行设置

图 14-135 输入文字并进行设置

(19) 继续输入文字，并将其字体设置为【黑体】，字体大小设置为 4pt，如图 14-136 所示。

(20) 继续输入文字，并将其字体设置为 Arial，字体大小设置为 6pt，如图 14-137 所示。

图 14-136 输入文字并进行设置

图 14-137 输入文字并进行设置

(21) 利用【钢笔工具】绘制图形，将其颜色的 CMYK 值设置为 100、60、0、80，轮廓宽度设置为无，效果如图 14-138 所示。

(22) 继续绘制图形，与上述样式一致，如图 14-139 所示。

图 14-138 绘制图形并进行设置

图 14-139 绘制图形并进行设置

(23) 选中第 (11) 和 (12) 步骤绘制的两个正圆，然后按＋键进行复制，效果如图 14-140 所示。

(24) 利用【钢笔工具】绘制出如图 14-141 所示的图形。

图 14-140 复制正圆

图 14-141 绘制图形

(25) 选中图形，利用【阴影】工具对其添加阴影，将其阴影的不透明度设置为 50，阴影羽化设置为 15，如图 14-142 所示。

(26) 最终效果如图 14-143 所示。

图 14-142 添加阴影

图 14-143 最终效果

第15章

包装设计

本章重点

- 饮品类——白酒包装盒
- 饮品类——茶叶盒包装
- 饮品类——咖啡店手提袋
- 生活类——牙膏包装

　　包装是一古老而现代的话题，也是人们自始至终在研究和探索的课题。从远古的原始社会、农耕时代，到科学技术十分发达的现代社会，包装随着人类的进化、商品的出现、生产的发展和科学技术的进步而逐渐发展，并不断地发生一次次重大突破。从总体上看，包装大致经历了原始包装、传统包装和现代包装3个发展阶段。本章通过4个案例来介绍现代包装的制作方法。

案例精讲 092　饮品类——白酒包装盒

本例介绍如何制作白酒包装盒，其中包括图形的绘制及渐变颜色的填充等。通过这些操作，最终达到所需的效果，如图 15-1 所示。

(1) 按 Ctrl+N 组合键，在弹出的对话框中将【高度】、【宽度】都设置为 630mm，如图 15-2 所示。

(2) 单击【确定】按钮，新建一个空白文档，在工具箱中单击【矩形工具】▢，在绘图页中绘制一个矩形，在工具属性栏中将对象大小的宽度和高度分别设置为 150mm、310mm，并调整其位置，如图 15-3 所示。

图 15-1　白酒包装盒

图 15-2　设置文档参数

图 15-3　绘制矩形并进行设置

(3) 继续选中该矩形，按 Shift+F11 组合键，在弹出的对话框中将【模型】设置为 RGB，将 RGB 值设置为 215、183、136，单击【确定】按钮，如图 15-4 所示。

(4) 按 F12 键，在弹出的对话框中将【宽度】设置为【无】，单击【确定】按钮，如图 15-5 所示。

图 15-4　设置矩形的填充颜色

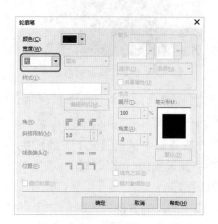

图 15-5　设置轮廓

(5) 在工具箱中单击【矩形工具】▢，在绘图页中绘制一个矩形，在工具属性栏中将对象大小的宽

度和高度分别设置为 82mm、310mm，并调整其位置，如图 15-6 所示。

（6）继续选中该矩形，按 Shift+F11 组合键，在弹出的对话框中将【模型】设置为 RGB，将 RGB 值设置为 52、23、25，单击【确定】按钮，如图 15-7 所示。

图 15-6　绘制矩形

图 15-7　设置填充颜色

（7）在工具箱中单击【钢笔工具】 🖊，在绘图页中绘制一个如图 15-8 所示的图形。

（8）选中绘制的图形，按 Shift+F11 组合键，在弹出的对话框中将 CMYK 值设置为 0、20、60、20，如图 15-9 所示。

图 15-8　绘制图形

图 15-9　设置填充颜色

（9）设置完成后，单击【确定】按钮，取消该图形的轮廓显示，并在绘图页中调整其位置，效果如图 15-10 所示。

（10）在工具箱中单击【文本工具】 字，在绘图页中单击，输入文字，选中输入的文字，在【文本属性】中将字体设置为【新宋体】，将字体大小设置为 54pt，将文本颜色的 RGB 值设置为 52、23、25，如图 15-11 所示。

（11）使用同样的方法输入其他文字，并对输入的文字进行设置，如图 15-12 所示。

（12）在工具箱中单击【文本工具】，在绘图页中单击，输入文字，选中输入的文字，在【文本属性】中将字体设置为 Arial Unicode MS，将字体大小设置为 26pt，将颜色的 CMYK 值设置为 0、20、60、

20，如图 15-13 所示。

图 15-10　调整图形位置

图 15-11　输入文字并进行设置

图 15-12　输入其他文字

图 15-13　输入文字并进行设置

(13) 在工具箱中单击【矩形工具】□，在绘图页中绘制一个矩形，在工具属性栏中将对象大小的宽度和高度都设置为 53mm，如图 15-14 所示。

(14) 确认该矩形处于选中状态，按 F12 键，在弹出的对话框中将【颜色】的 CMYK 值设置为 0、20、60、20，将【宽度】设置为 0.75mm，如图 15-15 所示。

图 15-14　绘制矩形

图 15-15　设置轮廓参数

(15) 设置完成后，单击【确定】按钮，在绘图页中调整其位置，调整后的效果如图 15-16 所示。

(16) 在工具箱中单击【文本工具】字，在绘图页中单击，输入文字，选中输入的文字，在【文本属性】中将字体设置为【宋体 - 方正超大字符集】，将字体大小设置为 56pt，将 CMYK 值设置为 0、20、60、20，将字符间距设置为 47%，将字间距设置为 127%，将文本方向设置为【垂直】，如图 15-17 所示。

图 15-16　调整矩形的位置

图 15-17　输入文字并进行设置

(17) 在工具箱中单击【文本工具】，在绘图页中单击，输入文字，选中输入的文字，在【文本属性】中将字体设置为【经典细隶书简】，将字体大小设置为 125pt，将 CMYK 值设置为 0、20、60、20，如图 15-18 所示。

(18) 选中输入的文字并右击，在弹出的快捷菜单中选择【转换为曲线】命令，如图 15-19 所示。

图 15-18　输入文字并进行设置

图 15-19　选择【转换为曲线】命令

(19) 在工具箱中单击【形状工具】，在绘图页中对转换后的文字进行调整，调整后的效果如图 15-20 所示。

(20) 根据前面所介绍的方法输入其他文字，并对输入后的文字进行设置及调整，效果如图 15-21 所示。

图 15-20　调整文字后的效果

图 15-21　输入其他文字后的效果

(21) 在工具箱中单击【矩形工具】□，在绘图页中绘制一个矩形，在工具属性栏中将对象大小的宽度和高度都设置为 32mm，如图 15-22 所示。

(22) 选中该矩形，为其填充任意一种颜色，并取消其轮廓显示，选中该矩形并右击，在弹出的快捷菜单中选择【转换为曲线】命令，如图 15-23 所示。

图 15-22　绘制矩形

图 15-23　选择【转换为曲线】命令

(23) 在工具箱中单击【形状工具】，在绘图页中对转换后的曲线进行调整，效果如图 15-24 所示。

(24) 使用相同的方法创建 4 个小矩形，并对其进行相应的设置及调整，如图 15-25 所示。

图 15-24　调整图形后的效果

图 15-25　绘制其他矩形后的效果

(25) 在工具箱中单击【文本工具】 **字**，在绘图页中单击，输入文字，在【文本属性】中将字体设置为【方正大标宋简体】，将字体大小设置为 38pt，如图 15-26 所示。

(26) 选中新输入的文字，右击鼠标，在弹出的快捷菜单中选择【转换为曲线】命令，如图 15-27 所示。

图 15-26　输入文字并进行设置

图 15-27　选择【转换为曲线】命令

(27) 在工具箱中单击【形状工具】，在绘图页中对转换为曲线后的对象进行调整，图 15-28 所示。

(28) 在绘图页中选择调整后的曲线及前面所绘制的新矩形，右击鼠标，在弹出的快捷菜单中选择【合并】命令，如图 15-29 所示。

图 15-28　调整曲线后的效果

图 15-29　选择【合并】命令

(29) 选中合并后的对象，按 F11 键，在弹出的对话框中将左侧节点的 CMYK 值设置为 0、20、60、20，在位置 57% 处添加一个节点，将其 CMYK 值设置为 0、0、30、0，将右侧节点的 CMYK 值设置为 0、20、60、20，将填充宽度设置为 141%，将旋转角度设置为 −137°，如图 15-30 所示。

(30) 使用相同的方法创建其他对象，并对创建后的对象进行调整，效果如图 15-31 所示。

(31) 按 Ctrl+I 组合键，在弹出的对话框中选择随书附带光盘中的素材文件，如图 15-32 所示。

(32) 单击【导入】按钮，在绘图页中调整其大小，调整后的效果如图 15-33 所示。

图 15-30 设置渐变填充

图 15-31 创建其他对象后的效果

图 15-32 选择素材文件

图 15-33 调整图片大小

(33) 继续选中该图片,右击鼠标,在弹出的快捷菜单中选择【顺序】|【置于此对象前】命令,如图 15-34 所示。

(34) 执行该命令后,在绘图页中调整该图片的排放顺序,调整后的效果如图 15-35 所示。

图 15-34 选择【置于此对象前】命令

图 15-35 调整图片排放顺序

(35) 在工具箱中单击【矩形工具】□,在绘图区中绘制一个矩形,并调整其轮廓颜色,效果如

图 15-36 所示。

(36) 选中该矩形，对其进行复制，并调整复制后对象的位置，效果如图 15-37 所示。

图 15-36　绘制矩形

图 15-37　复制对象并调整其位置

> 案例文件：场景 \ Cha15 \ 茶叶盒包装 .cdr
>
> 视频文件：视频教学 \ Cha15 \ 茶叶盒包装 .avi

　　本例介绍如何制作茶叶盒包装。在本案例中主要使用【矩形工具】和【钢笔工具】绘制包装的轮廓，然后再使用【均匀填充】对其进行填色处理，使用【文本工具】和素材文件对其进行美化，从而完成最终效果，如图 15-38 所示。

图 15-38　茶叶盒包装

　　(1) 按 Ctrl+N 组合键，在弹出的对话框中将【宽度】、【高度】分别设置为 450mm、350mm，如图 15-39 所示。

　　(2) 设置完成后，单击【确定】按钮，在工具箱中单击【矩形工具】□，在绘图页中绘制一个矩形，

在工具属性栏中将其大小的宽度和高度分别设置为 105mm、230mm，如图 15-40 所示。

图 15-39　设置文档大小

图 15-40　绘制矩形

（3）确认该矩形处于选中状态，按 Shift+F11 组合键，在弹出的对话框中将 CMYK 值设置为 5、0、12、0，如图 15-41 所示。

（4）设置完成后，单击【确定】按钮，按 F12 键，在弹出的对话框中将【宽度】设置为【细线】，如图 15-42 所示。

图 15-41　设置 CMYK 值

图 15-42　设置轮廓

（5）设置完成后，单击【确定】按钮，按 Ctrl+I 组合键，在弹出的对话框中选择随书附带光盘中的素材文件，如图 15-43 所示。

（6）单击【导入】按钮，在绘图页中调整其位置，调整后的效果如图 15-44 所示。

（7）继续选中该素材图片，在工具箱中单击【透明度工具】，在工具属性栏中单击【均匀透明度】按钮，将合并模式设置为【乘】，将透明度设置为 92，如图 15-45 所示。

（8）在绘图页中选择前面所绘制的矩形，右击鼠标，在弹出的快捷菜单中选择【框类型】|【创建空 PowerClip 图文框】命令，如图 15-46 所示。

（9）再在绘图页中选择前面所导入的素材文件，右击鼠标，在弹出的快捷菜单中选择【PowerClip 内部】命令，如图 15-47 所示。

（10）执行该命令后，在绘图页中单击前面所创建的矩形，将选中的素材图片置入到图文框中，如图 15-48 所示。

图 15-43　选择素材文件

图 15-44　调整图片位置

图 15-45　为素材图片添加透明度

图 15-46　选择【创建空 PowerClip 图文框】命令

图 15-47　选择【PowerClip 内部】命令

图 15-48　将素材置入图文框中

（11）在工具箱中单击【矩形工具】 □ ，在绘图页中绘制一个矩形，在工具属性栏中将对象大小的宽

度和高度分别设置为 105mm、51mm，并调整其位置，如图 15-49 所示。

(12) 继续选中该矩形，右击鼠标，在弹出的快捷菜单中选择【转换为曲线】命令，如图 15-50 所示。

图 15-49　绘制矩形

图 15-50　选择【转换为曲线】命令

(13) 在工具箱中单击【形状工具】，在绘图页中对转换为曲线后的矩形进行调整，调整后的效果如图 15-51 所示。

(14) 继续选中该对象，按 Shift+F11 组合键，在弹出的对话框中将 CMYK 值设置为 100、0、100、55，如图 15-52 所示。

图 15-51　调整图形后的效果

图 15-52　设置 CMYK 值

(15) 设置完成后，单击【确定】按钮，并取消其轮廓显示，如图 15-53 所示。

(16) 继续选中该对象，右击鼠标，在弹出的快捷菜单中选择【框类型】|【创建空 PowerClip 图文框】命令，如图 15-54 所示。

(17) 在工具箱中单击【钢笔工具】，在绘图页中绘制一个图形，如图 15-55 所示。

(18) 选中该图形，按 Shift+F11 组合键，在弹出的对话框中将 CMYK 值设置为 100、0、100、65，如图 15-56 所示。

(19) 设置完成后，单击【确定】按钮，取消其轮廓显示，对其进行复制，并调整复制后的对象的位置，调整后的效果如图 15-57 所示。

(20) 选中所有复制后的对象，右击鼠标，在弹出的快捷菜单中选择【组合对象】命令，如图 15-58 所示。

图 15-53　取消轮廓显示

图 15-54　选择【创建空 PowerClip 图文框】命令

图 15-55　绘制图形

图 15-56　设置 CMYK 值

图 15-57　复制对象并调整后的效果

图 15-58　选择【组合对象】命令

(21) 在绘图页中调整成组对象的位置，调整后的效果如图 15-59 所示。

(22) 继续选中该对象，右击鼠标，在弹出的快捷菜单中选择【PowerClip 内部】命令，如图 15-60 所示。

图 15-59　调整对象的位置

图 15-60　选择【PowerClip 内部】命令

(23) 执行该命令后，在绘图页中的 PowerClip 图文框中单击鼠标，将其置入到 PowerClip 图文框中，效果如图 15-61 所示。

(24) 在工具箱中单击【钢笔工具】 ✎，在绘图页中绘制一个如图 15-62 所示的图形。

图 15-61　将素材置入 PowerClip 图文框中

图 15-62　绘制图形

(25) 继续选中该图形，按 F11 键，在弹出的对话框中设置渐变填充颜色，效果如图 15-63 所示。

(26) 设置完成后，单击【确定】按钮，并取消其轮廓显示，效果如图 15-64 所示。

图 15-63　设置渐变颜色

图 15-64　取消轮廓显示

(27) 根据前面所介绍的方法添加其他素材图片，并在绘图页中对其进行调整，效果如图 15-65 所示。

(28) 在工具箱中单击【钢笔工具】，在绘图页中对文字进行临摹，如图 15-66 所示。

图 15-65　添加素材文件后的效果

图 15-66　临摹文字

(29) 选中该图形，按 Shift+F11 组合键，在弹出的对话框中将 CMYK 值设置为 100、0、100、55，如图 15-67 所示。

(30) 设置完成后，单击【确定】按钮，继续选中该对象，按 F12 键，在弹出的对话框中将【颜色】的 CMYK 值设置为 0、0、40、0，将【宽度】设置为 1mm，将【斜接限制】设置为 5，勾选【填充之后】复选框，如图 15-68 所示。

图 15-67　设置 CMYK 值

图 15-68　设置轮廓参数

(31) 设置完成后，单击【确定】按钮，效果如图 15-69 所示。

(32) 继续选中该对象，在绘图页中调整其排放顺序，调整后的效果如图 15-70 所示。

(33) 在绘图页中选择如图 15-71 所示的两个对象。

(34) 对选中的对象进行复制，并调整其位置，调整后的效果如图 15-72 所示。

(35) 继续选中该对象，在工具属性栏中单击【垂直镜像】按钮，对选中的对象进行镜像，效果如图 15-73 所示。

(36) 在工具箱中单击【文本工具】，在绘图页中单击，输入文字，选中输入的文字，在【文本属性】中将字体设置为【隶书】，将字体大小设置为 69pt，将轮廓宽度设置为 1mm，将字符间距设置为 -16%，将字间距设置为 64%，将文本方向设置为【垂直】，如图 15-74 所示。

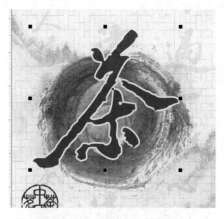

图 15-69　设置完成后的效果

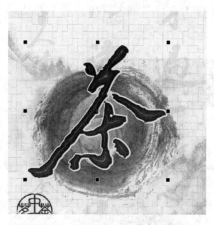

图 15-70　调整排放顺序后的效果

图 15-71　选择对象

图 15-72　复制对象并调整其位置

图 15-73　镜像对象后的效果

图 15-74　输入文字并设置后的效果

(37) 在绘图页中调整该文字的位置，对该文字进行复制，并调整其位置，在【文本属性】中将文本颜色的 CMYK 值设置为 0、100、100、60，将轮廓颜色的 CMYK 值设置为 0、0、0、0，如图 15-75 所示。

(38) 在工具箱中单击【椭圆形工具】◯，在绘图页中按住 Ctrl 键绘制一个正圆，将其大小都设置为 7.7mm，如图 15-76 所示。

图 15-75　复制对象并调整其参数

图 15-76　绘制正圆

(39) 继续选中该图形，按 Shift+F11 组合键，在弹出的对话框中将 CMYK 值设置为 100、0、100、55，如图 15-77 所示。

(40) 设置完成后，单击【确定】按钮，按 F12 键，在弹出的对话框中将【颜色】的 CMYK 值设置为 0、0、40、0，将【宽度】设置为 1mm，将【斜接限制】设置为 5，勾选【填充之后】复选框，如图 15-78 所示。

图 15-77　设置 CMYK 参数

图 15-78　设置轮廓参数

(41) 设置完成后，单击【确定】按钮，调整后的效果如图 15-79 所示。

(42) 在工具箱中单击【文本工具】字，在绘图页中输入文字，选中输入的文字，在【文本属性】中将字体设置为【宋体】，将字体大小设置为 18.6pt，将填充颜色设置为白色，如图 15-80 所示。

(43) 对圆形及文字进行复制，并对复制后的对象进行修改，效果如图 15-81 所示。

(44) 在工具箱中单击【钢笔工具】，在绘图页中绘制一个如图 15-82 所示的图形。

(45) 选中绘制的图形，按 Shift+F11 组合键，在弹出的对话框中将 CMYK 值设置为 100、0、100、55，如图 15-83 所示。

(46) 设置完成后，单击【确定】按钮，继续选中该对象，按 F12 键，在弹出的对话框中将【宽度】设置为【细线】，如图 15-84 所示。

图 15-79　调整后的效果

图 15-80　输入文字并进行设置

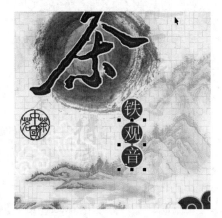

图 15-81　复制并修改对象后的效果

图 15-82　绘制图形

图 15-83　设置 CMYK 值

图 15-84　设置轮廓

(47) 设置完成后，单击【确定】按钮，设置完成后的效果如图 15-85 所示。

(48) 在绘图页中选择如图 15-86 所示的对象，并单击其下方的【选择 PowerClip 内容】按钮。

(49) 选中 PowerClip 内容后，对其进行复制，复制后的效果如图 15-87 所示。

(50) 选中复制后的对象，在绘图页中对其进行调整，并调整其位置，调整后的效果如图 15-88 所示。

图 15-85　设置后的效果

图 15-86　选择对象

图 15-87　复制对象

图 15-88　调整对象后的效果

(51) 在绘图页中选择如图 15-89 所示的对象，在菜单栏中选择【对象】| PowerClip |【创建空 PowerClip 图文框】命令，如图 15-89 所示。

(52) 选中前面复制并调整后的对象，右击鼠标，在弹出的快捷菜单中选择【PowerClip 内部】命令，如图 15-90 所示。

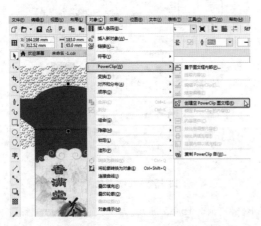

图 15-89　选择【创建空 PowerClip 图文框】命令

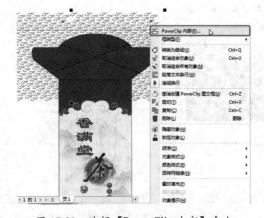

图 15-90　选择【PowerClip 内部】命令

(53) 执行该命令后，在绘图页中的 PowerClip 图文框中单击，将其置入到 PowerClip 图文框中，效果如图 15-91 所示。

(54) 在工具箱中单击【椭圆形工具】 ◯ ，在绘图页中绘制一个椭圆，如图 15-92 所示。

图 15-91 将选中对象置入 PowerClip 图文框中

图 15-92 绘制椭圆

(55) 选中该对象，按 Shift+F11 组合键，在弹出的对话框中将 CMYK 值设置为 10、0、20、0，如图 15-93 所示。

(56) 设置完成后，单击【确定】按钮，取消轮廓显示，使用同样的方法再在绘图区中绘制一个椭圆，按 F12 键，在弹出的对话框中将【颜色】设置为 10、0、20、0，将【宽度】设置为 0.6mm，如图 15-94 所示。

图 15-93 设置 CMYK 值

图 15-94 设置轮廓参数

(57) 设置完成后，单击【确定】按钮，效果如图 15-95 所示。

(58) 根据前面所介绍的方法添加其他对象，并对添加的对象进行调整，效果如图 15-96 所示。

图 15-95 设置后的效果

图 15-96 添加其他对象后的效果

 案例精讲 094　饮品类——咖啡店手提袋【视频案例】

案例文件：场景 \ Cha15 \ 咖啡店手提袋设计 .cdr

视频文件：视频教学 \ Cha15 \ 咖啡店手提袋设计 .avi

　　本例介绍咖啡店手提袋的设计。该例的制作比较简单，首先使用【钢笔工具】
绘制出手提袋，然后制作标志并添加透视，最后制作阴影、倒影和背景。完成
后的效果如图 15-97 所示。

图 15-97　咖啡店手提袋设计

案例精讲 095　生活类——牙膏包装

案例文件：场景 \ Cha15 \ 牙膏包装设计 .cdr

视频文件：视频教学 \ Cha15 \ 牙膏包装设计 .avi

　　本例介绍如何制作牙膏包装。在本案例中主要使用【矩形工具】和【钢笔工具】绘制包装的轮廓，
然后再使用【渐变填充】对其进行填色处理，并对其进行美化，从而完成最终效果，如图 15-98 所示。

图 15-98　牙膏包装设计

　　(1) 按 Ctrl+N 组合键，在弹出的对话框中将【宽度】、【高度】都设置为 300mm，如图 15-99 所示。
　　(2) 设置完成后，单击【确定】按钮，在工具箱中单击【矩形工具】，在绘图页中绘制一个矩形，
如图 15-100 所示。

图 15-99　设置文档大小

图 15-100　绘制矩形

（3）选中该矩形，按 Shift+F11 组合键，在弹出的对话框中将 CMYK 值设置为 0、0、0、100，如图 15-101 所示。

（4）设置完成后，单击【确定】按钮，即可为选中的矩形添加填充颜色，效果如图 15-102 所示。

图 15-101　设置填充颜色

图 15-102　添加填充颜色后的效果

（5）再在工具箱中单击【矩形工具】□，在绘图页中绘制一个矩形，在工具属性栏中将对象大小的宽度和高度分别设置为 200mm、34mm，并为其填充白色，取消轮廓显示，效果如图 15-103 所示。

（6）在工具箱中单击【钢笔工具】✑，在绘图页中绘制如图 15-104 所示的图形。

图 15-103　绘制矩形并进行设置

图 15-104　绘制图形

（7）确认该图形处于选中状态，按 F11 键，在弹出的对话框中将左侧节点的 CMYK 值设置为 0、0、0、0，在位置 60% 处添加一个节点，将其 CMYK 值设置为 98、20、2、0，将右侧节点的 CMYK 值设置为 0、0、100、0，将填充宽度设置为 109%，将水平偏移、垂直偏移分别设置为 21%、20%，将旋转角度设置为 -142.8°，如图 15-105 所示。

（8）设置完成后，单击【确定】按钮，按 F12 键，在弹出的对话框中将【宽度】设置为【无】，如图 15-106 所示。

（9）设置完成后，单击【确定】按钮，设置后的效果如图 15-107 所示。

（10）在工具箱中单击【钢笔工具】✑，在绘图页中绘制一个如图 15-108 所示的图形。

（11）确认该图形处于选中状态，按 F11 键，在弹出的对话框中单击【椭圆形渐变填充】按钮▨，将左侧节点的 CMYK 值设置为 100、100、0、0，将右侧节点的 CMYK 值设置为 100、0、0、0，将填充宽度设置为 85%，将水平偏移设置为 -10%，如图 15-109 所示。

(12) 设置完成后，单击【确定】按钮，取消轮廓显示，效果如图 15-110 所示。

图 15-105　设置渐变填充

图 15-106　设置轮廓

图 15-107　设置颜色及轮廓后的效果

图 15-108　绘制图形

图 15-109　设置渐变填充参数

图 15-110　设置完成后的效果

(13) 再次使用【钢笔工具】 在绘图页中绘制一个如图 15-111 所示的图形。

(14) 确认该图形处于选中状态，按 F11 键，在弹出的对话框中单击【线性渐变填充】按钮 ，将左侧节点的 CMYK 值设置为 100、0、0、0，将右侧节点的 CMYK 值设置为 0、0、0、0，将填充宽度设置为 109%，将旋转角度设置为 70.3°，如图 15-112 所示。

图 15-111　绘制图形

图 15-112　设置渐变填充颜色

(15) 设置完成后，单击【确定】按钮，取消该图形的轮廓显示，效果如图 15-113 所示。

(16) 继续选中该对象，右击鼠标，在弹出的快捷菜单中选择【顺序】|【向后一层】命令，如图 15-114 所示。

图 15-113　设置完成后的效果

图 15-114　选择【向后一层】命令

(17) 执行该命令后，即可将选中对象向后移动一层，效果如图 15-115 所示。

(18) 在工具箱中单击【钢笔工具】，在绘图页中绘制一个图形，如图 15-116 所示。

图 15-115　调整顺序后的效果

图 15-116　绘制图形

(19) 确认该图形处于选中状态，按 Shift+F11 组合键，在弹出的对话框中将 CMYK 值设置为 100、0、0、0，如图 15-117 所示。

(20) 设置完成后，单击【确定】按钮，并取消轮廓显示，效果如图 15-118 所示。

图 15-117　设置 CMYK 值

图 15-118　设置后的效果

(21) 在工具箱中单击【钢笔工具】，在绘图页中绘制一个如图 15-119 所示的图形。

(22) 确认该图形处于选中状态，按 F11 键，在弹出的对话框中将左侧节点的 CMYK 值设置为 100、0、0、0，将右侧节点的 CMYK 值设置为 0、0、0、0，将填充宽度设置为 172%，将旋转角度设置为 78.8°，如图 15-120 所示。

图 15-119　绘制图形

图 15-120　设置渐变颜色

(23) 设置完成后，单击【确定】按钮，并取消轮廓显示，效果如图 15-121 所示。

(24) 确认该对象处于选中状态，右击鼠标，在弹出的快捷菜单中选择【顺序】|【向后一层】命令，如图 15-122 所示。

(25) 执行该操作后，即可将选中对象向后移动一层，调整后的效果如图 15-123 所示。

(26) 在工具箱中单击【钢笔工具】，在绘图页中绘制一个如图 15-124 所示的图形。

(27) 选中绘制的图形，按 F11 键，在弹出的对话框中将左侧节点的 CMYK 值设置为 100、0、0、0，将右侧节点的 CMYK 值设置为 0、0、0、0，将填充宽度设置为 120%，将旋转角度设置为 −128.6°，如图 15-125 所示。

(28) 设置完成后，单击【确定】按钮，取消其轮廓显示，效果如图 15-126 所示。

图 15-121　设置后的效果

图 15-122　选择【向后一层】命令

图 15-123　调整顺序后的效果

图 15-124　绘制图形

图 15-125　设置渐变颜色

图 15-126　取消轮廓显示

(29) 对该图形进行复制，并对复制后的对象进行调整，效果如图 15-127 所示。

(30) 在工具箱中单击【文本工具】 **字**，在绘图页中单击，输入文字，选中输入的文字，在【文本属性】中将字体设置为 Bookman Old Style，将字体大小设置为 45pt，将字体样式设置为【半粗体 - 斜体】，将文本颜色设置为白色，将字符间距设置为 20%，如图 15-128 所示。

图 15-127　复制对象并调整后的效果

图 15-128　输入文字并进行设置

(31) 确认该对象处于选中状态，按 F12 键，在弹出的对话框中将【宽度】设置为 0.75mm，将【颜色】的 CMYK 值设置为 100、85、0、0，勾选【填充之后】复选框，如图 15-129 所示。

(32) 设置完成后，单击【确定】按钮，设置完成后的效果如图 15-130 所示。

图 15-129　设置轮廓参数

图 15-130　设置完成后的效果

(33) 根据相同的方法输入其他对象，并对其进行相应的设置，效果如图 15-131 所示。

(34) 在工具箱中单击【钢笔工具】，在绘图页中绘制一个如图 15-132 所示的图形。

图 15-131　输入其他对象后的效果

图 15-132　绘制图形

(35) 为该图形填充白色，并取消轮廓显示，使用【钢笔工具】再绘制一个如图 15-133 所示的图形。

(36) 确认该图形处于选中状态，按 F11 键，在弹出的对话框中单击【椭圆形渐变填充】按钮 ▨，将左侧节点的 CMYK 值设置为 100、60、0、0，在位置 66% 处添加一个节点，将其 CMYK 值设置为 100、60、0、0，将右侧节点的 CMYK 值设置为 60、0、0、0，将填充宽度设置为 104%，将水平偏移、垂直偏移分别设置为 24%、-1%，如图 15-134 所示。

图 15-133　绘制图形

图 15-134　设置渐变颜色

(37) 设置完成后，单击【确定】按钮，并取消轮廓显示，效果如图 15-135 所示。

(38) 在工具箱中单击【钢笔工具】 ▨，在绘图页中绘制一个如图 15-136 所示的图形。

图 15-135　设置后的效果

图 15-136　绘制图形

(39) 确认该图形处于选中状态，按 Shift+F11 组合键，在弹出的对话框中将 CMYK 值设置为 100、0、0、0，如图 15-137 所示。

(40) 设置完成后，单击【确定】按钮，取消其轮廓显示，效果如图 15-138 所示。

图 15-137　设置 CMYK 值

图 15-138　取消轮廓显示后的效果

(41) 确认该图形处于选中状态，在工具箱中单击【透明度工具】▨，在工具属性栏中单击【渐变透明度】按钮▨，将旋转角度设置为 -160.8°，在绘图页中对渐变透明度进行调整，效果如图 15-139 所示。

(42) 在工具箱中单击【钢笔工具】，在绘图页中绘制一个如图 15-140 所示的图形。

图 15-139　添加透明度后的效果

图 15-140　绘制图形

(43) 选中绘制的图形，为其填充白色，按 F12 键，在弹出的对话框中将【宽度】设置为 0.679mm，勾选【填充之后】复选框、【随对象缩放】复选框，如图 15-141 所示。

(44) 设置完成后，单击【确定】按钮，根据前面所介绍的方法添加其他对象，效果如图 15-142 所示。

(45) 使用同样的方法添加其他对象，并对其进行相应的设置，最终的效果如图 15-143 所示。

图 15-141　设置轮廓

图 15-142　添加其他对象后的效果

图 15-143　最终的效果

第16章

书籍装帧设计

本章重点

- 英语书籍正面、书脊、背面效果
- 设计类书籍正面、书脊、背面效果
- 美食书籍正面和书脊效果
- 室内设计书籍展开效果
- 养生书籍展开效果

　　书籍装帧是指从书籍文稿到成书出版的整个设计过程，也是完成从书籍形式的平面化到立体化的过程，它包含了艺术思维、构思创意和技术手法的系统设计，书籍的开本、装帧形式、封面、腰封、字体、版面、色彩、插图，以及纸张材料、印刷、装订、工艺等各个环节的艺术设计。在书籍装帧设计中，只有从事整体设计的才能称之为装帧设计或整体设计，只完成封面或版式等部分设计的，只能称作封面设计或版式设计等。本章通过5个案例来介绍书籍装帧的制作方法。

案例精讲 096　英语书籍正面、书脊、背面效果

> 案例文件：场景 \ Cha16 \ 英语书籍正面、书脊、背面效果 .cdr
>
> 视频文件：视频教学 \ Cha16 \ 英语书籍正面、书脊、背面效果 .avi

本例介绍英语书籍的设计。该例子的制作比较简单，首先使用【钢笔工具】绘制出书籍外轮廓，然后进行版面设计并添加素材，最后制作书籍背面。完成后的效果如图 16-1 所示。

图 16-1　英语书籍正面、书脊、背面效果

(1) 按 Ctrl+N 组合键，在弹出的【创建新文档】对话框中将【宽度】设置为 395mm，将【高度】设置为 260mm，然后单击【确定】按钮，如图 16-2 所示。

(2) 在工具箱中选择【矩形工具】，在绘图页中绘制一个宽度为 190mm、高度为 260mm 的矩形，如图 16-3 所示。

图 16-2　创建新文档

图 16-3　绘制矩形

(3) 在工具箱中选择【矩形工具】，在绘图页中绘制一个宽度为 15mm、高度为 260mm 的矩形，如图 16-4 所示。

(4) 在工具箱中选择【矩形工具】，在绘图页中绘制一个宽度为 190mm、高度为 260mm 的矩形，如图 16-5 所示。

图 16-4　绘制矩形

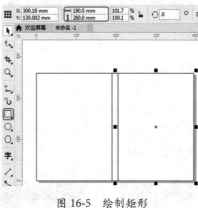

图 16-5　绘制矩形

(5) 在工具箱中选择【矩形工具】，在绘图页中绘制一个宽度为 29mm、高度为 81mm 的矩形，将填充颜色的 RGB 值设置为 236、17、23，完成后的效果如图 16-6 所示。

(6) 在工具箱中选择【矩形工具】，在绘图页中绘制一个宽度为 15mm、高度为 81mm 的矩形，将填充颜色的 RGB 值设置为 206、16、18，完成后的效果如图 16-7 所示。

图 16-6　绘制并填充矩形

图 16-7　绘制并填充矩形

(7)打开随书附带光盘中的″素材\Cha16\1.jpg″文件,选择图片进行复制并粘贴,调整其位置和大小,完成后的效果如图 16-8 所示。

(8)打开随书附带光盘中的″素材\Cha16\2.jpg″文件,选择图片进行复制并粘贴,调整其位置和大小,完成后的效果如图 16-9 所示。

图 16-8　添加素材

图 16-9　添加素材

(9)打开随书附带光盘中的"素材\Cha16\3.jpg"文件,选择图片进行复制并粘贴,调整其位置和大小,完成后的效果如图16-10所示。

(10) 打开随书附带光盘中的"素材\Cha16\4.jpg"文件,选择图片进行复制并粘贴,调整其位置和大小,完成后的效果如图16-11所示。

(11) 打开随书附带光盘中的"素材\Cha16\5.jpg"文件,选择图片进行复制并粘贴,调整其位置和大小,效果如图16-12所示。

(12) 打开随书附带光盘中的"素材\Cha16\6.jpg"文件,选择图片进行复制并粘贴,调整其位置和大小,效果如图16-13所示。

图 16-10　添加素材　　　图 16-11　添加素材　　　图 16-12　添加素材　　　图 16-13　添加素材

(13)使用【椭圆形工具】,绘制一个宽度和高度都为41mm的圆形,将其填充颜色的CMYK值设置为0、0、0、0,调整其位置,如图16-14所示。

(14) 使用相同的方法绘制出其他圆形,调整其位置,完成后的效果如图16-15所示。

图 16-14　绘制圆形并填充颜色　　　　　　图 16-15　绘制其他圆形

(15) 使用【椭圆形工具】,绘制一个宽度和高度都为41mm的圆形,按F12键弹出【轮廓笔】对话框,将【颜色】设置为黑色,将【样式】选择为第四个虚线,完成后的效果如图16-16所示。

(16) 使用同样的方法绘制出其他图形,完成后的效果如图16-17所示。

图 16-16　绘制图形　　　　　　图 16-17　绘制其他图形

(17) 按F8键激活【文本工具】,在场景中输入200,在属性栏中将字体设为Arial,将字体大小设

为 14pt，将字体填充颜色的 CMYK 值设为 0、0、0、0，完成后的效果如图 16-18 所示。

(18) 按 F8 键激活【文本工具】，在场景中输入【多位外企高级白领】，在属性栏中将字体设为【经典长宋简】，将字体大小设为 14pt，将字体填充颜色的 CMYK 值设为 0、0、0、0，完成后的效果如图 16-19 所示。

(19) 按 F8 键激活【文本工具】，在场景中输入 700，在属性栏中将字体设为 Arial，将字体大小设为 14pt，将字体填充颜色的 CMYK 值设为 0、0、0、0，完成后的效果如图 16-20 所示。

(20) 按 F8 键激活【文本工具】，在场景中输入【名职场成功人士】，在属性栏中将字体设为【经典长宋简】，将字体大小设为 14pt，将字体填充颜色的 CMYK 值设为 0、0、0、0，完成后的效果如图 16-21 所示。

图 16-18　输入文字　　　图 16-19　输入文字　　　图 16-20　输入文字　　　图 16-21　输入文字

(21) 按 F8 键激活【文本工具】，在场景中输入 100，在属性栏中将字体设为 Arial，将字体大小设为 14pt，将字体填充颜色的 CMYK 值设为 0、0、0、0，完成后的效果如图 16-22 所示。

(22) 按 F8 键激活【文本工具】，在场景中输入【多家知名企业主管】，在属性栏中将字体设为【经典长宋简】，将字体大小设为 14pt，将字体填充颜色的 CMYK 值设为 0、0、0、0，完成后的效果如图 16-23 所示。

(23) 按 F8 键激活【文本工具】，在场景中输入【强力推荐】，在属性栏中将字体设为【长城特圆体】，将字体大小设为 18pt，将字体填充颜色的 CMYK 值设为 0、0、0、0，完成后的效果如图 16-24 所示。

(24) 使用【矩形工具】，绘制一个宽度、高度分别为 18mm 和 15mm 的矩形，将填充颜色的 CMYK 值设置为 0、0、0、0，按 F12 键弹出【轮廓笔】对话框，将【样式】设置为第四个虚线，完成的效果如图 16-25 所示。

图 16-22　输入文字　　图 16-23　输入文字　　　图 16-24　输入文字　　　图 16-25　绘制矩形

(25) 按 F8 键激活【文本工具】，在场景中输入【中国亚马逊评价第1名！上班族用这本书就对了！】，在属性栏中将字体设为【经典黑体简】，将字体大小设为 18pt，将字体填充颜色的 RGB 值设为 19、22、124，效果如图 16-26 所示。

(26) 按 F8 键激活【文本工具】，在场景中输入【刘孟辉 等 编著】，在属性栏中将字体设为【长城特圆体】，将字体大小设为 11pt，将字体填充颜色的 RGB 值设为 19、22、124，效果如图 16-27 所示。

中国亚马逊评价第1名！上班族用这本书就对了！

图 16-26 输入文字

刘孟辉 等 编著

图 16-27 输入文字

(27) 按 F8 键激活【文本工具】，在场景中输入【上班族每天都用的】，在属性栏中将字体设为【长城特圆体】，将字体大小分别设为 72pt 和 24pt，将字体填充颜色的 RGB 值设为 236、17、23，效果如图 16-28 所示。

(28) 按 F8 键激活【文本工具】，在场景中输入 SPOKEN ENGLISH，在属性栏中将字体设为 Arial Black，将字体大小设为 18pt，将字体填充颜色的 RGB 值设为 19、22、124，效果如图 16-29 所示。

(29) 按 F8 键激活【文本工具】，在场景中输入【口语大全集】，在属性栏中将字体设为【长城特圆体】，将字体大小设为 48pt，将字体填充颜色的 RGB 值设为 236、17、23，效果如图 16-30 所示。

上班族 每天都用的

图 16-28 输入文字

SPOKEN ENGLISH

图 16-29 输入文字

口语大全集

图 16-30 输入文字

(30) 使用【钢笔工具】，绘制一条宽度为 146mm 的线，按 F12 键激活【轮廓笔】对话框，将【样式】设为虚线，完成后的效果如图 16-31 所示。

(31) 按 F8 键激活【文本工具】，在场景中输入【4000 种表达形式，随选随用，写出简洁零错误的地道英语！常见的 35 个商务话题，200 封邮件，报价、交谈、交易……各种类型，应有尽有！】，在属性栏中将数字的字体设为【经典黑体简】，字体大小设为 12pt，然后将汉字的字体设为【汉仪细行楷简】，字体大小设为 10pt，将字体填充颜色的 CMYK 值设为 0、0、0、100，如图 16-32 所示。

上班族 每天都用的
SPOKEN ENGLISH 口语大全集

图 16-31 绘制虚线

4000种表达形式，随选随用，写出简洁零错误的地道英语！
常见的35个商务话题，200封邮件，报价、交谈、交易……各种类型，应有尽有！

图 16-32 输入文字

知识链接

书籍装帧按其简史来划分，可以分为简策形式（简牍），卷轴形式，经折装和旋风装（卷轴装到册页装的过渡形式），册页形式，蝴蝶装，包背装，现代书籍形态。本案例属于现代书籍形态，书籍装帧设计的现代书籍形态促进了信息传达和思想的沟通与交流，并形成了一种新的视觉艺术。书籍装帧通过对书籍的形态设计，一方面为读者提供一个文字的载体，方便人们阅读；另一方面，以物化的情感形式，使读者在阅读中得到美的享受。

(32) 按 F8 键激活【文本工具】，在场景中输入 1，在属性栏中将字体设为 Arial Black，将字体大小设为 24pt，将字体填充颜色的 RGB 值设为 42、32、133，效果如图 16-33 所示。

(33) 按 F8 键激活【文本工具】，在场景中输入【方法好用】，在属性栏中将字体设为【长城特圆体】，将字体大小设为 10pt，将字体填充颜色的 RGB 值设为 37、36、128，效果如图 16-34 所示。

(34) 按 F8 键激活【文本工具】，在场景中输入【精选 36 个必备语法知识点，朗朗上口的语法口诀助你开启枯燥乏味的语法大门！】，在属性栏中将数字的字体设为【汉仪细行楷】，字体大小设置为 8pt，将汉字的字体设为 Arial Black，字体大小设为 8pt，将字体填充颜色的 CMYK 值设为 0、0、0、100，效果如图 16-35 所示。

图 16-33　输入文字　　　　图 16-34　输入文字　　　　图 16-35　输入文字

(35) 按 F8 键激活【文本工具】，在场景中输入 2，在属性栏中将字体设为 Arial Black，将字体大小设为 24pt，将字体填充颜色的 RGB 值设为 42、32、133，效果如图 16-36 所示。

(36) 按 F8 键激活【文本工具】，在场景中输入【主题全面】，在属性栏中将字体设为【长城特圆体】，将字体大小设为 10pt，将字体填充颜色的 RGB 值设为 42、32、133，效果如图 16-37 所示。

(37) 按 F8 键激活【文本工具】，在场景中输入【阅读测验、句子重组、中译英等丰富多彩的练习题，举一反三，让你一次学更多！】，在属性栏中将字体设为【汉仪细行楷简】，将字体大小设为 8pt，将字体填充颜色的 CMYK 值设为 0、0、0、100，效果如图 16-38 所示。

图 16-36　输入文字　　　　图 16-37　输入文字　　　　图 16-38　输入文字

(38) 按 F8 键激活【文本工具】，在场景中输入 3，在属性栏中将字体设为 Arial Black，将字体大小设为 24pt，将字体填充颜色的 RGB 值设为 42、32、133，效果如图 16-39 所示。

(39) 按 F8 键激活【文本工具】，在场景中输入【精心编排】，在属性栏中将字体设为【长城特圆体】，将字体大小设为 10pt，将字体填充颜色的 RGB 值设为 42、32、133，效果如图 16-40 所示。

(40) 按 F8 键激活【文本工具】，在场景中输入【简单易懂的语法图示搭配实用详尽的解说，教你攻破语法难关，轻松成为语法达人！】，在属性栏中将字体设为【汉仪细行楷简】，将字体大小设为 8pt，将字体填充颜色的 CMYK 值设为 0、0、0、100，效果如图 16-41 所示。

图 16-39　输入文字　　　　图 16-40　输入文字　　　　图 16-41　输入文字

（41）按 F8 键激活【文本工具】，在场景中输入 4，在属性栏中将字体设为 Arial Black，将字体大小设为 24pt，将字体填充颜色的 RGB 值设为 42、32、133，效果如图 16-42 所示。

（42）按 F8 键激活【文本工具】，在场景中输入【地道表达】，在属性栏中将字体设为【长城特圆体】，将字体大小设为 10pt，将字体填充颜色的 RGB 值设为 42、32、133，效果如图 16-43 所示。

（43）按 F8 键激活【文本工具】，在场景中输入【每个语法知识点后附实用例句，同步加深对语法的理解，活学更要活用！】，在属性栏中将字体设为【汉仪细行楷简】，将字体大小设为 8pt，将字体填充颜色的 CMYK 值设为 0、0、0、100，效果如图 16-44 所示。

图 16-42　输入文字　　　　　　图 16-43　输入文字　　　　　　图 16-44　输入文字

（44）打开随书附带光盘中的〝素材 \ Cha16 \ 清华 logo.jpg〞文件，选择图片进行复制并粘贴，调整其位置和大小，完成后的效果如图 16-45 所示。

（45）按 F8 键激活【文本工具】，在场景中输入【清华大学出版社】，在属性栏中将字体设为【经典长宋简】，将字体大小设为 14pt，将字体填充颜色的 CMYK 值设为 0、0、0、100，效果如图 16-46 所示。

图 16-45　添加素材　　　　　　　　　　图 16-46　输入文字

（46）按 F8 键激活【文本工具】，在场景中输入 ENGLISH，在属性栏中将字体设为【经典长宋简】，将字体大小设为 9pt，将字体填充颜色的 CMYK 值设为 0、0、0、0，效果如图 16-47 所示。

（47）按 F8 键激活【文本工具】，在场景中输入【英语专用】，在属性栏中将字体设为【经典长宋简】，将字体大小设为 16pt，将字体填充颜色的 CMYK 值设为 0、0、0、0，效果如图 16-48 所示。

（48）使用【矩形工具】，绘制一个宽度、高度分别为 14mm 和 18mm 的矩形，按 F12 键激活【轮廓笔】对话框，选择【宽度】为 0.5mm，选择【样式】为第四个虚线，如图 16-49 所示。

图 16-47　输入文字　　　　　　图 16-48　输入文字　　　　　　图 16-49　绘制虚线

(49) 按 F8 键激活【文本工具】，在场景中输入【上班族每天都用的口语大全集】，在属性栏中将字体设为【经典长宋简】，将字体大小设为 24pt，将【上班族每天】填充颜色的 CMYK 值设为 0、0、0、0，将【都用的口语大全集】的 RGB 值设置为 19、22、124，如图 16-50 所示。

(50) 打开随书附带光盘中的"素材\Cha16\清华 logo.jpg"文件，选择图片进行复制并粘贴，调整其位置和大小，完成后的效果如图 16-51 所示。

(51) 按 F8 键激活【文本工具】，在场景中输入【清华大学出版社】，在属性栏中将字体设为【经典长宋简】，将字体大小设为 14pt，将字体填充颜色的 CMYK 值设为 0、0、0、100，完成后的效果如图 16-52 所示。

(52) 按 F8 键激活【文本工具】，在场景中输入【责任编辑：×××　封面设计：ANTONIONI】，在属性栏中将字体设为【宋体】，将字体大小设为 10pt，将字体填充颜色的 RGB 值设为 19、22、124，完成后的效果如图 16-53 所示。

图 16-50　输入文字

图 16-51　复制 LOGO

图 16-52　输入文字

图 16-53　输入文字

(53) 复制第 (27)、(28)、(29) 步骤创建的文字并粘贴到合适的位置，完成后的效果如图 16-54 所示。

(54) 在工具箱中选择【矩形工具】，在绘图页中绘制一个宽度为 52mm、高度为 68mm 的矩形，调整其位置，如图 16-55 所示。

(55) 使用同样的方法创建其他矩形，调整其位置，如图 16-56 所示。

图 16-54　复制文字并粘贴　　　　图 16-55　创建矩形　　　　图 16-56　创建其他矩形

(56) 复制书籍封面并粘贴到书籍背面场景中，按等比例缩放入矩形中，如图 16-57 所示。

(57) 使用同样的方法进行复制并粘贴到场景中，并将【上班族每天都用的】、【口语大全集】和靠近书脊的矩形的 RGB 值设为 237、33、159，完成后的效果如图 16-58 所示。

(58) 使用同样的方法进行复制并粘贴到场景中，并将【上班族每天都用的】、【口语大全集】和靠

近书脊的矩形的 RGB 值设为 236、185、18，完成后的效果如图 16-59 所示。

图 16-57　复制场景

图 16-58　复制场景并设置颜色

图 16-59　复制场景并设置颜色

(59) 打开随书附带光盘中的"素材 \ Cha16 \ 条形码 .jpg"文件，选择图片进行复制并粘贴，调整其位置和大小，完成后的效果如图 16-60 所示。

图 16-60　添加素材

案例精讲 097　设计类书籍正面、书脊、背面效果

案例文件：场景 \ Cha16 \ 设计类书籍正面、书脊、背面效果 .cdr

视频文件：视频教学 \ Cha16 \ 设计类书籍正面、书脊、背面效果 .avi

本例介绍设计类书籍的制作。首先使用【矩形工具】制作设计类书籍的背景，然后制作标志和输入文字。完成后的效果如图 16-61 所示。

(1) 按 Ctrl+N 组合键，在弹出的【创

图 16-61　设计类书籍正面、书脊、背面效果

建新文档】对话框中输入【名称】为【设计类书籍】，将【宽度】设置为 395mm，将【高度】设置为 260mm，然后单击【确定】按钮，如图 16-62 所示。

(2) 利用【矩形工具】绘制出一个矩形，将其宽度和高度分别设置为 190mm、260mm，如图 16-63 所示。

图 16-62 创建新文档

图 16-63 绘制矩形

(3) 选中该矩形，按 + 键进行复制，调整位置，如图 16-64 所示。

(4) 利用【矩形工具】绘制出一个矩形，将其宽度和高度分别设置为 15mm、260mm，如图 16-65 所示。

图 16-64 复制矩形

图 16-65 绘制矩形

(5) 按 Ctrl+I 组合键，在弹出的【导入】对话框中选择随书附带光盘中的 "素材 \Cha16\ 人物 .jpg" 素材文件，如图 16-66 所示。

(6) 单击【导入】按钮，在绘图区单击鼠标即可导入图片，然后调整图片的位置，效果如图 16-67 所示。

(7) 继续导入素材，按 Ctrl+I 组合键，在弹出的【导入】对话框中选择随书附带光盘中的 "裙子 1.jpg" "裙子 2.jpg" "上衣 .jpg" 素材文件，如图 16-68 所示。

(8) 单击【导入】按钮，在绘图区单击鼠标即可导入图片，然后调整图片的位置，效果如图 16-69 所示。

图 16-66　导入素材

图 16-67　导入图片后的效果

图 16-68　导入素材

图 16-69　导入图片后的效果

▐▶ 提　示

> 调整素材图片的时候，可以利用辅助线进行调整，添加辅助线的方法为：在标尺处向下或向右拖动鼠标，即可添加辅助线。

(9) 按 F8 键激活【文本工具】，输入文字，并将其字体设置为【黑体】，字体大小设置为 15pt，如图 16-70 所示。

图 16-70　输入文字并进行设置

(10) 继续输入文字，其文字设置与上述文字设置一致，如图 16-71 所示。

(11) 继续输入文字，其文字设置与上述文字设置一致，如图 16-72 所示。

图 16-71　输入文字并进行设置

图 16-72　输入文字并进行设置

(12) 继续输入文字，将其字体设置为【黑体】，字体大小设置为 40pt，如图 16-73 所示。

(13) 继续输入文字，将其字体设置为【黑体】，字体大小设置为 40pt，如图 16-74 所示。

图 16-73　输入文字并进行设置

图 16-74　输入文字并进行设置

(14) 选中第二次输入的文字，将颜色的 RGB 值设置为 201、44、170，如图 16-75 所示。

(15) 填充后的效果如图 16-76 所示。

图 16-75　填充颜色

图 16-76　填充后的效果

(16) 按 F8 键激活【文本工具】，输入文字，将其字体设置为【黑体】，字体大小设置为 15pt，如图 16-77 所示。

(17) 按 Ctrl+I 组合键，在弹出的【导入】对话框中选择随书附带光盘中的 "素材 \Cha16\ 人头 .jpg" 素材文件，如图 16-78 所示。

(18) 单击【导入】按钮，在绘图区单击鼠标即可导入图片，然后调整图片的位置，效果如图 16-79 所示。

(19) 继续导入素材，按 Ctrl+I 组合键，在弹出的【导入】对话框中选择随书附带光盘中的 "眼睛 .jpg" 和 "手 .jpg" 素材文件，如图 16-80 所示。

图 16-77　输入文字并进行设置

图 16-78　导入素材

图 16-79　导入后的效果

图 16-80　导入素材

(20) 单击【导入】按钮，在绘图区单击鼠标即可导入图片，然后调整图片的位置，如图 16-81 所示。

(21) 继续导入素材，按 Ctrl+I 组合键，在弹出的【导入】对话框中选择随书附带光盘中的 "素材 \ Cha16\ 清华 logo.jpg" 素材文件，如图 16-82 所示。

图 16-81　导入素材后的效果

图 16-82　导入素材

(22) 单击【导入】按钮，在绘图区单击鼠标即可导入图片，然后调整图片的位置，效果如图 16-83 所示。

(23) 按 F8 键激活【文本工具】，输入文字，将其字体设置为【黑体】，字体大小设置为 14pt，如图 16-84 所示。

图 16-83　导入素材后的效果

图 16-84　输入文字并进行设置

(24) 利用【钢笔工具】绘制出一条直线，将其轮廓宽度设置为 2px，如图 16-85 所示。

(25) 按 F8 键激活【文本工具】，输入文字，将其字体设置为【黑体】，字体大小设置为 15pt，字符间距设置为 −21%，字间距设置为 65%，如图 16-86 所示。

图 16-85　绘制直线

图 16-86　输入文字并进行设置

(26) 按 F8 键激活【文本工具】，输入文字，将其字体设置为【黑体】，字体大小设置为 20pt，如图 16-87 所示。

(27) 继续输入文字，将其字体设置为【黑体】，字体大小设置为 20pt，将颜色的 RGB 值设置为 201、44、170，如图 16-88 所示。

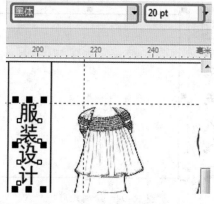

图 16-87　输入文字并进行设置

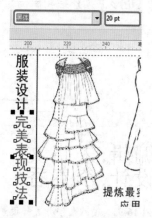

图 16-88　输入文字并进行设置

(28) 按 F8 键激活【文本工具】，输入文字，将其字体设置为【黑体】，字体大小设置为 20pt，如图 16-89 所示。

(29) 继续输入文字，其文字设置与上述文字设置一致，如图 16-90 所示。

图 16-89　输入文字并进行设置　　　　　　　　　　　图 16-90　输入文字并进行设置

(30) 按 Ctrl+I 组合键，在弹出的【导入】对话框中选择随书附带光盘中的 "素材 \ Cha16\ 清华 logo. jpg" 素材文件，如图 16-91 所示。

(31) 单击【导入】按钮，在绘图区单击鼠标即可导入图片，然后调整图片的位置，如图 16-92 所示。

图 16-91　导入素材　　　　　　　　　　　　　　　　图 16-92　导入素材后的效果

(32) 按 F8 键激活【文本工具】，输入文字，将其字体设置为【宋体】，字体大小设置为 12pt，如图 16-93 所示。

(33) 利用【矩形工具】绘制出一个矩形，如图 16-94 所示。

图 16-93　输入文字并进行设置　　　　　　　　　　　图 16-94　绘制矩形

(34) 选中矩形，按 Shift+F11 组合键，弹出【编辑填充】对话框，将颜色的 RGB 值设为 201、44、170，如图 16-95 所示。

(35) 单击【确定】按钮，并将轮廓宽度设置为无，如图 16-96 所示。

图 16-95　填充颜色

图 16-96　取消轮廓宽度

(36) 按 F8 键激活【文本工具】，输入文字，将其字体设置为【黑体】，字体大小设置为 25pt，并在默认调色板中将其颜色设置为白色，如图 16-97 所示。

(37) 利用【矩形工具】绘制一个矩形，如图 16-98 所示。

图 16-97　输入文字并进行设置

图 16-98　绘制矩形

(38) 选中矩形，将其轮廓宽度设置为无，并在默认调色板中将其颜色设置为白色，如图 16-99 所示。

(39) 按 F8 键激活【文本工具】，输入文字，将其字体设置为【黑体】，字体大小设置为 12pt，如图 16-100 所示。

图 16-99　取消轮廓宽度

图 16-100　输入文字并进行设置

(40) 按 Shift+F11 组合键，在弹出的【编辑填充】对话框中将颜色的 RGB 值设置为 201、44、170，如图 16-101 所示。

(41) 填充后的效果如图 16-102 所示。

(42) 在工具箱中选择【椭圆形工具】，按 Ctrl 键绘制出两个正圆，将轮廓宽度设置为无，颜色的 RGB 值设置为 201、44、170，效果如图 16-103 所示。

(43) 按 F8 键激活【文本工具】，输入文字，将其字体设置为【黑体】，字体大小设置为 15pt，并在默认调色板中将其颜色设置为白色，如图 16-104 所示。

图 16-101　设置填充颜色

图 16-102　填充后的效果

图 16-103　绘制正圆并进行设置

图 16-104　输入文字并进行设置

　　(44) 继续输入文字，其字体设置与上述一致，但其字体大小设置为 12pt，其字体也是白色，效果如图 16-105 所示。

　　(45) 继续输入文字，其字体设置与上述一致，但其字体大小设置为 9pt，其字体也是白色，效果如图 16-106 所示。

图 16-105　输入文字并进行设置

图 16-106　输入文字并进行设置

　　(46) 在工具箱中选择【椭圆形工具】，按 Ctrl 键绘制出两个正圆，将轮廓宽度设置为无，并在默认调色板中将其颜色设置为白色，效果如图 16-107 所示。

　　(47) 按 F8 键激活【文本工具】，输入文字，将其字体设置为【黑体】，字体大小设置为 12pt，并在默认调色板中将其颜色设置为白色，如图 16-108 所示。

图 16-107　绘制圆形并进行设置

图 16-108　输入文字并进行设置

　　(48) 继续输入文字，其字体设置与上述一致，但其字体大小设置为 9pt，其字体也是白色，效果如

图 16-109 所示。

(49) 在工具箱中选择【椭圆形工具】，按 Ctrl 键绘制出正圆，将轮廓宽度设置为无，并在默认调色板中将其颜色设置为白色，效果如图 16-110 所示。

图 16-109　输入文字并进行设置

图 16-110　绘制圆形并进行设置

(50) 利用【矩形工具】绘制一个矩形，如图 16-111 所示。

图 16-111　绘制矩形

(51) 选中矩形，将其轮廓宽度设置为无，并在默认调色板中将其颜色设置为白色，如图 16-112 所示。

图 16-112　设置矩形

(52) 按 F8 键激活【文本工具】，输入文字，将其字体设置为【黑体】，字体大小设置为 12pt，如图 16-113 所示。

(53) 按 Shift+F11 组合键，在弹出的【编辑填充】对话框中将颜色的 RGB 值设置为 201、44、170，如图 16-114 所示。

图 16-113　输入文字并进行设置

图 16-114　设置填充颜色

(54) 填充后的效果如图 16-115 所示。

本书适用于服装专业初学者、服装设计师、设计师培训学生、高等院校服装专业师生

图 16-115　填充后的效果

(55) 按 F8 键激活【文本工具】，输入文字，将其字体设置为【黑体】，字体大小设置为 9pt，如图 16-116 所示。

（56）继续输入文字，并将其字体设置为【新宋体】，字体大小设置为 25pt，如图 16-117 所示。

（57）继续输入文字，并将其字体设置为【黑体】，字体大小设置为 24pt，如图 16-118 所示。

图 16-116　输入文字并进行设置

图 16-117　输入文字并进行设置

图 16-118　输入文字并进行设置

（58）按 Ctrl+I 组合键，在弹出的【导入】对话框中选择随书附带光盘中的"素材 \Cha16\ 清华大学网站 .jpg"素材文件，如图 16-119 所示。

（59）单击【导入】按钮，在绘图区单击鼠标即可导入图片，然后调整图片的位置，效果如图 16-120 所示。

（60）按 F8 键激活【文本工具】，输入文字，将其字体设置为【黑体】，字体大小设置为 24pt，如图 16-121 所示。

（61）继续输入文字，将其字体设置为【黑体】，字体大小设置为 6pt，如图 16-122 所示。

（62）利用【矩形工具】在绘图区绘制出一个矩形，将此矩形调整到【文泉书局】文字的位置，并将其轮廓宽度设置为 6px，效果如图 16-123 所示。

（63）按 F8 键激活【文本工具】，输入文字，将其字体设置为【宋体】，字体大小设置为 12pt，如图 16-124 所示。

图 16-119　选择素材

图 16-120　导入素材后的效果

图 16-121　输入文字并进行设置

图 16-122　输入文字并进行设置

图 16-123　绘制矩形并进行设置

图 16-124　输入文字并进行设置

(64) 按 Ctrl+I 组合键，在弹出的【导入】对话框中选择随书附带光盘中的"素材 \Cha16\ 条码 .jpg"素材文件，如图 16-125 所示。

(65) 单击【导入】按钮，在绘图区单击鼠标即可导入图片，然后调整图片的位置，效果如图 16-126 所示。

(66) 利用【矩形工具】在绘图区绘制出一个矩形，将此矩形调整到条码文字的位置，如图 16-127 所示。

图 16-125　选择素材　　　　图 16-126　导入素材后的效果　　　　图 16-127　绘制矩形并调整位置

(67) 最终完成后的效果如图 16-128 所示。

图 16-128　最终完成后的效果

案例精讲 098　美食书籍正面和书脊效果

案例文件：场景 \ Cha16 \ 美食书籍正面和书脊效果 .cdr

视频文件：视频教学 \ Cha16 \ 美食书籍正面和书脊效果 .avi

本例介绍美食书籍正面和书脊的制作。首先使用【矩形工具】命令制作美食书籍的背景，然后制作标志和输入文字。完成后的效果如图 16-129 所示。

(1) 按 Ctrl+N 组合键，在弹出的【创建新文档】对话框中输入【名称】为【美食书籍正面和书脊效果】，

将【宽度】设置为 200mm，将【高度】设置为 300mm，然后单击【确定】按钮，如图 16-130 所示。

(2) 利用【矩形工具】绘制出一个矩形，将其宽度和高度分别设置为 190mm、260mm，如图 16-131 所示。

图 16-129　美食书籍正面和书脊效果

图 16-130　创建新文档

图 16-131　绘制矩形

(3) 按 Ctrl+I 组合键，在弹出的【导入】对话框中选择随书附带光盘中的"素材 \Cha16\ 美食素材 .jpg"素材文件，如图 16-132 所示。

(4) 单击【导入】按钮，在绘图区单击鼠标即可导入图片，然后调整图片的位置，效果如图 16-133 所示。

图 16-132　选择素材

图 16-133　导入后的效果

(5) 利用【钢笔工具】绘制出如图 16-134 所示的图形，并进行调整。

(6) 按 Shift+F11 组合键，弹出【编辑填充】对话框，将颜色的 RGB 值设置为 244、179、99，如图 16-135 所示。

(7) 单击【确定】按钮，并将其轮廓宽度设置为无，如图 16-136 所示。

(8) 利用【钢笔工具】绘制出如图 16-137 所示的图形，并进行调整。

(9) 按 Shift+F11 组合键，弹出【编辑填充】对话框，将颜色的 RGB 值设置为 236、105、1，如图 16-138 所示。

(10) 单击【确定】按钮，并将其轮廓宽度设置为无，如图 16-139 所示。

图 16-134　绘制图形

图 16-135　填充颜色

图 16-136　取消轮廓

图 16-137　绘制图形

图 16-138　填充颜色

图 16-139　取消轮廓

(11) 按 Ctrl+I 组合键,打开【导入】对话框,选择随书附带光盘中的"素材 \Cha16\ 美食 2.jpg"素材文件,然后单击【导入】按钮,在绘图区中导入素材图片,如图 16-140 所示。

(12) 利用【椭圆形工具】,在绘图区绘制出一个椭圆,调整到素材图片上,然后选中素材图片,在菜单栏中选择【对象】|【PowerClip】|【置于图文框内部】命令,如图 16-141 所示。

图 16-140　导入的素材图片　　　　　　　图 16-141　选择【置于图文框内部】命令

(13) 光标显示为➡时，将鼠标指针指向椭圆并单击，如图 16-142 所示。

(14) 完成后的效果如图 16-143 所示。

图 16-142　将鼠标指针指向椭圆并单击　　　　图 16-143　完成后的效果

(15) 用与上述相同的方法，将"美食 1"素材图片置于图文框内，效果如图 16-144 所示。

(16) 按 F8 键激活【文本工具】，输入文字，将其字体设置为【创艺简老宋】，字体大小设置为 78pt，如图 16-145 所示。

图 16-144　将素材图片置于图文框内　　　　图 16-145　输入文字并进行设置

(17) 选中其文字，调整至合适位置，如图 16-146 所示。

(18) 按 F8 键激活【文本工具】，输入文字，将其字体设置为 Times New Roman，字体大小设置为 81pt，如图 16-147 所示。

(19) 选中文字并将其颜色的 CMYK 值设置为 0、100、100、0，再将其调整至合适位置，如图 16-148 所示。

图 16-146　调整文字　　　　　图 16-147　输入文字并进行设置　　　　图 16-148　设置颜色

(20) 按 F8 键激活【文本工具】，输入文字，将其字体设置为【创艺简老宋】，字体大小设置为78pt，如图 16-149 所示。

(21) 选中文字并将其颜色的 CMYK 值设置为 0、100、100、0，调整至合适位置，如图 16-150 所示。

(22) 按 F8 键激活【文本工具】，输入文字，将其字体设置为【微软雅黑】，字体大小设置为12pt，如图 16-151 所示。

图 16-149　输入文字并进行设置　　　图 16-150　设置颜色并调整位置　　　图 16-151　输入文字并进行设置

(23) 按 F8 键激活【文本工具】，输入文字，将其字体设置为【方正大黑简体】，字体大小设置为18pt，如图 16-152 所示。

(24) 继续输入文字，将其字体设置为【微软雅黑】，字体大小设置为 15pt，并进行调整，效果如图 16-153 所示。

图 16-152　输入文字并进行设置　　　　　　　图 16-153　输入文字并进行设置

(25) 利用【钢笔工具】绘制图形，如图 16-154 所示。

(26) 按 F8 键激活【文本工具】，输入文字，将其字体设置为【方正大黑简体】，字体大小设置为23pt，如图 16-155 所示。

图 16-154　绘制图形

图 16-155　输入文字并进行设置

(27) 选中左边图片，按 F11 键弹出【编辑填充】对话框，将第一个节点颜色的 CMYK 值设置为 2、38、66、0，将 9% 处的节点颜色设置为白色，将 50% 处的节点颜色设置为白色，将最后一个节点颜色的 RGB 值设置为 244、179、99，旋转角度设置为 –90°，如图 16-156 所示。

(28) 按 F8 键激活【文本工具】，输入文字，将其字体设置为【方正综艺简体】，字体大小设置为 40pt，并进行调整，效果如图 16-157 所示。

图 16-156　填充渐变色

图 16-157　输入文字并进行设置

(29) 按 F8 键激活【文本工具】，输入文字，将其字体设置为 Times New Roman，字体大小设置为 50pt，并将其颜色的 CMYK 值设置为 0、100、100、0，然后进行调整，效果如图 16-158 所示。

(30) 继续输入文字，将其字体设置为【方正综艺简体】，字体大小设置为 24pt，并进行调整，如图 16-159 所示。

图 16-158　输入文字并进行设置

图 16-159　输入文字并进行设置

(31) 利用【钢笔工具】绘制出 4 个图形，将颜色的 CMYK 值设置为 0、100、100、0，并取消轮廓宽度，效果如图 16-160 所示。

(32) 按 F8 键激活【文本工具】，输入文字，将其字体设置为【方正综艺简体】，字体大小设置为 18pt，然后进行调整，效果如图 16-161 所示。

图 16-160　绘制图形并进行设置　　　　　　　　　　图 16-161　输入文字并进行设置

(33) 继续输入文字，将其字体设置为【方正综艺简体】，字体大小设置为 21pt，然后进行调整，效果如图 16-162 所示。

(34) 按 Ctrl+I 组合键，在弹出的【导入】对话框中选择随书附带光盘中的"素材 \Cha16\ 清华 logo.jpg"素材文件，如图 16-163 所示。

图 16-162　输入文字并进行设置　　　　　　　　　　图 16-163　选择素材

(35) 单击【导入】按钮，在绘图区单击即可导入图片，然后调整图片的位置，效果如图 16-164 所示。

(36) 最终完成后的效果，如图 16-165 所示。

图 16-164　导入素材后的效果　　　　　　　　　　图 16-165　最终完成后的效果

案例精讲 099　室内设计书籍展开效果

📖 案例文件：场景 \ Cha16 \ 室内设计书籍展开效果.cdr
　　视频文件：视频教学 \ Cha16 \ 室内设计书籍展开效果.avi

　　本例介绍如何制作室内设计书籍的展开效果。本例主要用到【矩形工具】、【文本工具】、【钢笔工具】等。在添加各种素材图片之后，输入文字说明，完成后的效果如图 16-166 所示。

图 16-166　室内设计书籍展开效果

　　(1) 按 Ctrl+N 组合键，在弹出的【创建新文档】对话框中将【名称】设置为【室内设计书籍展开效果】，将【宽度】设置为 380mm，【高度】设置为 260mm，然后单击【确定】按钮，如图 16-167 所示。

　　(2) 在工具箱中选择【手绘工具】的【钢笔工具】，绘制出如图 16-168 所示的图形。

　　(3) 在工具箱中选择【手绘工具】的【钢笔工具】，在绘图页中绘制一个宽度和高度分别为 3.5mm 和 245.8mm 的图形，如图 16-169 所示。

图 16-167　创建新文档

图 16-168　绘制图形

图 16-169　绘制图形

　　(4) 在工具箱中选择【手绘工具】的【钢笔工具】，在绘图页中绘制一个宽度和高度分别为 3.5mm 和 245.8mm 的图形，如图 16-170 所示。

　　(5) 在工具箱中选择【手绘工具】的【钢笔工具】，在绘图页中绘制一个宽度和高度分别为 7mm 和 52mm 的图形，将填充颜色的 RGB 值设置为 105、199、238，如图 16-171 所示。

(6) 在工具箱中选择【矩形工具】，在绘图页中绘制一个宽度和高度分别为 7.437mm 和 4.09mm 的图形，将填充颜色的 CMYK 值设置为 0、73、82、0，将其旋转 335°，完成后的效果如图 16-172 所示。

(7) 在工具箱中选择【矩形工具】，在绘图页中绘制一个宽度和高度分别为 7.437mm 和 4.09mm 的图形，将填充颜色的 CMYK 值设置为 2、2、85、0，将其旋转 335°，如图 16-173 所示。

图 16-170　绘制图形　　　图 16-171　绘制图形　　　图 16-172　绘制图形　　　图 16-173　绘制图形

(8) 在工具箱中选择【矩形工具】，在绘图页中绘制一个宽度和高度分别为 7.437mm 和 4.09mm 的图形，将填充颜色的 CMYK 值设置为 42、71、0、0，将其旋转 335°，如图 16-174 所示。

(9) 在工具箱中选择【矩形工具】，在绘图页中绘制一个宽度和高度分别为 7.437mm 和 4.09mm 的图形，将填充颜色的 CMYK 值设置为 0、90、25、0，将其旋转 335°，如图 16-175 所示。

(10) 在工具箱中选择【矩形工具】，在绘图页中绘制一个宽度和高度分别为 60mm 和 8mm 的图形，将填充颜色的 RGB 值设置为 230、97、52，将其旋转 4°，如图 16-176 所示。

图 16-174　创建图形　　　图 16-175　创建图形　　　　　图 16-176　创建图形

(11) 使用【钢笔工具】，绘制一个宽度和高度分别为 58mm 和 4mm 的直线，按 F12 键激活【轮廓笔】对话框，将【样式】设置为第三个虚线，如图 16-177 所示。

(12) 在工具箱中选择【矩形工具】，在绘图页中绘制宽度和高度都为 3mm 的矩形，将其旋转 3°，如图 16-178 所示。

图 16-177　绘制虚线

图 16-178　绘制矩形

(13) 打开随书附带光盘中的"素材\Cha16\葡萄园 1.jpg"素材图片，复制并粘贴到场景中，调整其位置和大小，如图 16-179 所示。

(14) 打开随书附带光盘中的"素材\Cha16\葡萄园 2.jpg"文件，复制并粘贴到场景中，调整其位置和大小，如图 16-180 所示。

(15) 打开随书附带光盘中的"素材\Cha16\笔刷 .jpg"文件，复制并粘贴到场景中，调整其位置和大小，如图 16-181 所示。

图 16-179　添加素材

图 16-180　添加素材

图 16-181　添加素材

(16) 在工具箱中选择【矩形工具】，在绘图页中绘制宽度和高度都为 3mm 的矩形，将其旋转 2°，如图 16-182 所示。

(17) 打开随书附带光盘中的"素材\Cha16\葡萄 1.jpg"文件，复制并粘贴到场景中，调整其位置和大小，如图 16-183 所示。

(18) 打开随书附带光盘中的"素材\Cha16\葡萄 2.jpg"文件，复制并粘贴到场景中，调整其位置和大小，如图 16-184 所示。

图 16-182　创建矩形

图 16-183　添加素材

图 16-184　添加素材

(19) 打开随书附带光盘中的"素材\Cha16\葡萄 3.jpg"文件，复制并粘贴到场景中，调整其位置和大小，如图 16-185 所示。

(20) 打开随书附带光盘中的"素材\Cha16\葡萄 4.jpg"文件，复制并粘贴到场景中，调整其位置和大小，如图 16-186 所示。

(21) 打开随书附带光盘中的"素材\Cha16\葡萄 5.jpg"文件，复制并粘贴到场景中，调整其位置和大小，如图 16-187 所示。

(22) 使用【文本工具】，输入【第二章 室内主题创意设计】，在属性栏中将字体设为【经典黑体简】，将字体大小设为 9pt，将字体填充颜色的 CMYK 值为 0、0、0、0，如图 16-188 所示。

(23) 使用【文本工具】，输入【室内设计手绘表现技法】，在属性栏中将字体设为【经典黑体简】，将字体大小设为 7pt，将字体填充颜色的 RGB 值设为 230、97、52，将其旋转 4°，其字符间距设置为

30%，行间距设置为 140%，如图 16-189 所示。

(24) 使用【文本工具】，输入 Interior design hand-painted performance techniques，在属性栏中将字体设为【经典黑体简】，将字体大小设为 7pt，将字体填充颜色的 CMYK 值设为 0、0、0、0，将其旋转 4°，其字符间距设置为 30%，行间距设置为 140%，如图 16-190 所示。

图 16-185　添加素材

图 16-186　添加素材

图 16-187　添加素材　　图 16-188　输入文字

图 16-189　输入文字

图 16-190　输入文字

(25) 使用【文本工具】，输入【设计元素分析】，在属性栏中将字体设为【经典黑体简】，将字体大小设为 8pt，将字体填充颜色的 CMYK 值设为 0、0、0、100，将其旋转 0.2°，其字符间距设置为 30%，行间距设置为 140%，如图 16-191 所示。

(26) 使用【文本工具】，输入【在设计初期需要先定好思路，并搜集大量关于葡萄藤的素材，为设计前期草图做好准备。】，在属性栏中将字体设为【经典黑体简】，将字体大小设为 6pt，将字体填充颜色的 CMYK 值设为 0、0、0、100，将其旋转 2°，其字符间距设置为 30%，行间距设置为 140%，如图 16-192 所示。

(27) 使用【文本工具】，输入【将搜集好的资料整合，确定葡萄藤的分类、颜色，以及在室内空间所需要的体量。】，在属性栏中将字体设为【经典黑体简】，将字体大小设为 6pt，将字体填充颜色的 CMYK 值设为 0、0、0、100，将其旋转 2°，其字符间距设置为 30%，行间距设置为 140%，如图 16-193 所示。

图 16-191　输入文字　　　　　　图 16-192　输入文字　　　　　　图 16-193　输入文字

(28) 使用【文本工具】，输入【手绘表现】，在属性栏中将字体设为【经典黑体简】，将字体大小设为 10pt，将字体填充颜色的 CMYK 值设为 0、0、0、0，其字符间距设置为 30%，行间距设置为 140%，如图 16-194 所示。

(29) 使用【文本工具】，输入 01，在属性栏中将字体设为【经典黑体简】，将字体大小设为 7pt，将字体填充颜色的 CMYK 值设为 0、0、0、0，将其旋转 3.6°，其字符间距设置为 30%，行间距设置为 140%，如图 16-195 所示。

(30) 使用【文本工具】，输入【手绘草图不必像正式效果图一样画得那么细致，可以不用铅笔打草稿，用针管笔一气呵成，并随意地在葡萄上加些阴影，然后用马克笔简单地给葡萄上颜色即可。】，在属性栏中将字体设为【经典黑体简】，将字体大小设为 7pt，将字体填充颜色的 CMYK 值设为 0、0、0、100，将其旋转 1.3°，其字符间距设置为 30%，行间距设置为 140%，如图 16-196 所示。

图 16-194　输入文字　　　　图 16-195　输入文字　　　　　　图 16-196　输入文字

(31) 使用【文本工具】，输入 02，在属性栏中将字体设为【经典黑体简】，将字体大小设为 8pt，将字体填充颜色的 CMYK 值设为 0、0、0、0，其字符间距设置为 30%，行间距设置为 140%，如图 16-197 所示。

(32) 使用【文本工具】，输入【用彩色铅笔丰富葡萄的暗部，手绘草图只需要一些颜色示意，不必画得太过于详细。】，在属性栏中将字体设为【经典黑体简】，将字体大小设为 8pt，将字体填充颜色的 CMYK 值设为 0、0、0、100，其字符间距设置为 30%，行间距设置为 140%，如图 16-198 所示。

(33) 使用【文本工具】，输入【在收集葡萄的资料时会发现葡萄的颜色丰富多彩，有红色，绿色，红黑色，甚至还会想到葡萄干的颜色。在设计中应该思考能否将葡萄的颜色纳入餐厅的装饰品设计，或者是其他设计中。】，在属性栏中将字体设为【经典黑体简】，将字体大小设为 6pt，将字体填充颜色的 CMYK 值设为 0、0、0、100，其字符间距设置为 30%，行间距设置为 140%，如图 16-199 所示。

图 16-197　输入文字　　　　图 16-198　输入文字　　　　　　图 16-199　输入文字

(34) 使用【椭圆形工具】，绘制一个宽度和高度都为 1mm 的圆，将填充颜色的 RGB 值设置为 230、97、52，如图 16-200 所示。

(35) 使用【矩形工具】，绘制一个宽度和高度都为 5.5mm 的矩形，将填充颜色的 RGB 值设置为 230、97、52，将其旋转 5.5°，如图 16-201 所示。

(36) 使用【文本工具】，输入 11，在属性栏中将字体设为【经典黑体简】，将字体大小设为 10pt，

将字体填充颜色的 CMYK 值设为 0、0、0、0，将其旋转 357°，其字符间距设置为 30%，行间距设置为 140%，如图 16-202 所示。

图 16-200　绘制圆形

图 16-201　绘制矩形

图 16-202　输入文字

(37) 使用【钢笔工具】，绘制如图 16-203 所示的图形，将填充颜色的 RGB 值设为 98、208、245。

(38) 使用【矩形工具】，绘制一个宽度和高度分别为 0.2mm、48mm 的矩形，将填充颜色的 CMYK 值设置为 0、0、0、0，如图 16-204 所示。

(39) 使用同样的方法绘制出其他矩形，如图 16-205 所示。

(40) 使用【钢笔工具】，绘制如图 16-206 所示的图形，将填充颜色的 CMYK 值设置为 0、73、82、0。

图 16-203　绘制图形

图 16-204　绘制矩形

图 16-205　绘制矩形　图 16-206　绘制图形

(41) 使用【矩形工具】，绘制一个宽度和高度分别为 0.01mm、1.8mm 的矩形，将其旋转 179°，如图 16-207 所示。

(42) 使用同样的方法绘制其他矩形，完成后的效果如图 16-208 所示。

(43) 使用【钢笔工具】，绘制如图 16-209 所示的图形，将填充颜色的 CMYK 值设置为 2、2、85、0。

(44) 使用【矩形工具】，绘制一个宽度和高度分别为 0.01mm、1.8mm 的矩形，将填充颜色的 CMYK 值设置为 0、0、0、0，将其旋转 179°，如图 16-210 所示。

图 16-207　绘制矩形

图 16-208　绘制其他矩形

图 16-209　绘制图形

图 16-210　绘制矩形

(45) 使用同样的方法绘制出其他矩形，完成后的效果如图 16-211 所示。

(46) 使用同样的方法绘制出其他图形，完成后的效果如图 16-212 所示。

(47) 使用【矩形工具】，绘制一个宽度和高度都为 3.4mm 的矩形，将其填充颜色的 RGB 值设置为 230、97、52，如图 16-213 所示。

图 16-211　绘制其他矩形

图 16-212　绘制其他图形

图 16-213　绘制矩形

(48) 打开随书附带光盘中的〝素材 \ Cha16 \ 手绘 1.jpg〞文件，选择图片复制并粘贴，调整其位置和大小，如图 16-214 所示。

(49) 打开随书附带光盘中的〝素材 \ Cha16 \ 手绘 2.jpg〞文件，选择图片复制并粘贴，调整其位置和大小，如图 16-215 所示。

(50) 打开随书附带光盘中的〝素材 \ Cha16 \ 手绘 3.jpg〞文件，选择图片复制并粘贴，调整其位置和大小，如图 16-216 所示。

图 16-214　添加素材　　　　　　图 16-215　添加素材　　　　　　图 16-216　添加素材

(51) 打开随书附带光盘中的〝素材 \ Cha16 \ 手绘 4.jpg〞文件，选择图片复制并粘贴，调整其位置和大小，如图 16-217 所示。

(52) 使用【文本工具】，输入【葡萄元素提炼】，在属性栏中将字体设为【经典黑体简】，将字体大小设为 8pt，将字体填充颜色的 CMYK 值设为 0、0、0、100，其字符间距设置为 30%，行间距设置为 140%，如图 16-218 所示。

(53) 使用【文本工具】，输入【葡萄的形状是圆的，以一簇一簇的形态挂在藤蔓上，一颗一颗的小圆球没有规律地挤在一起，我们把葡萄的形态抽象化，形成平面构成的形态。】，在属性栏中将字体设为【经典黑体简】，将字体大小设为 6pt，将字体填充颜色的 CMYK 值设为 0、0、0、100，其字符间距设置为 30%，行间距设置为 140%，如图 16-219 所示。

(54) 使用【文本工具】，输入【在草图纸上多做一些类似于上图葡萄变形，通过不同图案的比较，结合材质的考虑选定葡萄变形后的造型。】，在属性栏中将字体设为【经典黑体简】，将字体大小设为 6pt，将字体填充颜色的 CMYK 值设为 0、0、0、100，其字符间距设置为 30%，行间距设置为 140%，

如图 16-220 所示。

图 16-217　添加素材

图 16-218　输入文字

葡萄的形状是圆的。以一簇一簇的形态挂在藤蔓上。一颗一颗的小圆球没有规律地挤在一起。我们把葡萄的形态抽象化。形成平面构成的形态。

图 16-219　输入文字

在草图纸上多做一些类似于上图葡萄变形。通过不同图案的比较。结合材质的考虑选定葡萄变形后的造型。

图 16-220　输入文字

(55) 使用【文本工具】，输入【通过以上提炼，我们已经获得了丰富的设计元素，在具体的表现形式，选用不锈钢材质的板材 (450mm×900mm) 并在上面打上不规则的圆形孔洞，做成镂空的隔断，用来装饰玻璃墙面.为了表现不锈钢材质的美感，给草图简单地上一点马克笔颜色，将材质表达得更清楚一些】，在属性栏中将字体设为【经典黑体简】，将字体大小设为 6pt，将字体填充颜色的 CMYK 值设为 0、0、0、100，其字符间距设置为 30%，行间距设置为 140%，如图 16-221 所示。

通过以上提炼，我们已经获得了丰富的设计元素，在具体的表现形式，选用不锈钢材质的板材 (450mm×900mm) 并在上面打上不规则的圆形孔洞，做成镂空的隔断，用来装饰玻璃墙面为了表现不锈钢材质的美感，给草图简单地上一点马克笔颜色，将材质表达得更清楚一些。

图 16-221　输入文字

(56) 使用【钢笔工具】，绘制如图 16-222 所示的图形，将填充颜色的 RGB 值设置为 98、208、245。

(57) 使用【钢笔工具】，绘制如图 16-223 所示的图形，将填充颜色的 CMYK 值设置为 0、73、82、0。

(58) 使用【钢笔工具】，绘制如图 16-224 所示的图形，将填充颜色的 CMYK 值设置为 2、2、85、0。

图 16-222　绘制图形　　　　图 16-223　绘制图形　　　　图 16-224　绘制图形

(59) 使用【钢笔工具】，绘制如图 16-225 所示的图形，将填充颜色的 CMYK 值设置为 42、71、0、0。

(60) 使用【钢笔工具】，绘制如图 16-226 所示的图形，将填充颜色的 CMYK 值设置为 0、90、25、0。

图 16-225　绘制图形　　　　　　　　　　　图 16-226　绘制图形

(61) 使用【钢笔工具】，绘制如图 16-227 所示的图形，将填充颜色的 RGB 值设置为 98、208、25。

(62) 使用【矩形工具】，绘制一个宽度和高度分别为 0.2mm、48mm 的矩形，将填充颜色的 CMYK 值设置为 0、0、0、0，如图 16-228 所示。

(63) 使用同样的方法绘制出其他的矩形，如图 16-229 所示。

图 16-227　绘制图形　　　　　　　图 16-228　绘制矩形　　　　　　　图 16-229　绘制其他矩形

(64) 使用【钢笔工具】，绘制如图 16-230 所示的图形，将填充颜色的 CMYK 值设置为 0、73、82、0。

(65) 使用【矩形工具】，绘制一个宽度和高度分别为 0.01mm、1.8mm 的矩形，将填充颜色的 CMYK 值设置为 0、0、0、0，如图 16-231 所示。

(66) 使用同样的方法绘制其他的矩形，完成后的效果如图 16-232 所示。

图 16-230　绘制图形　　　　　　图 16-231　绘制矩形　　　　　　图 16-232　绘制其他矩形

(67) 使用相同的方法绘制其他图形，如图 16-233 所示。

(68) 使用相同的方法绘制其他图形，如图 16-234 所示。

(69) 使用【椭圆形工具】，绘制一个宽度和高度都为 1.2mm 的圆形，将填充颜色的 RGB 值设置为 230、97、52，如图 16-235 所示。

图 16-233 绘制图形 图 16-234 绘制图形 图 16-235 绘制圆形

(70) 使用【矩形工具】，绘制一个宽度和高度都为 6.8mm 的矩形，将填充颜色的 RGB 值设置为 230、97、52，如图 16-236 所示。

(71) 按 F8 键激活【文本工具】，输入 12，在属性栏中将字体设为【经典黑体简】，将字体大小设为 12pt，将字体填充颜色的 CMYK 值设为 0、0、0、0，其字符间距设置为 30%，行间距设置为 140%，如图 16-237 所示。

图 16-236 绘制矩形 图 16-237 输入文字

案例精讲 100 养生书籍展开效果

 案例文件：场景 \ Cha16 \ 养生书籍展开效果 .cdr

视频文件：视频教学 \ Cha16 \ 养生书籍展开效果 .avi

本例介绍如何制作养生书籍展开效果。本例涉及的知识点比较全面，其中包括图形的绘制并为图像

添加各种不同的效果，如阴影效果等。通过这些操作，最终达到所需的效果，如图 16-238 所示。

图 16-238　养生书籍展开效果

（1）按 Ctrl+N 组合键，在弹出的对话框中将【宽度】、【高度】分别设置为 600mm、260mm，将【渲染分辨率】设置为 300dpi，设置完成后，单击【确定】按钮，如图 16-239 所示。

（2）在工具箱中单击【矩形工具】，在绘图页中绘制一个宽度、高度分别为 380mm、260mm 的图形，将颜色设置为 #FBF9ED，如图 16-240 所示。

图 16-239　新建文档

图 16-240　绘制图形

（3）使用【矩形工具】，绘制一个宽度和高度分别为 17mm、34mm 的矩形，将填充颜色的 RGB 值设置为 181、152、122，如图 16-241 所示。

（4）使用【矩形工具】，绘制一个宽度和高度都为 1.4mm 的矩形，将填充颜色的 RGB 值设置为 228、230、217，如图 16-242 所示。

（5）使用【矩形工具】，绘制一个宽度和高度都为 1.4mm 的矩形，将填充颜色的 RGB 值设置为 189、191、178，如图 16-243 所示。

图 16-241　绘制矩形

图 16-242　绘制矩形

图 16-243　绘制矩形

(6) 使用相同的方法做出其他的矩形，完成后的效果如图 16-244 所示。

图 16-244　绘制其他矩形

(7) 复制第 (6) 步骤的矩形并粘贴，将其旋转 90°，完成后的效果如图 16-245 所示。

(8) 使用相同的方法复制出其他的矩形，完成后的效果如图 16-246 所示。

(9) 使用【钢笔工具】，绘制出如图 16-247 所示的图形，将填充颜色的 CMYK 值设置为 0、0、0、0。

(10) 在工具箱中单击【钢笔工具】，绘制出如图 16-248 所示的图形，将字体颜色的 RGB 值设置为 77、163、128。

(11) 在工具箱中单击【钢笔工具】，绘制出如图 16-249 所示的图形，将字体颜色的 CMYK 值设置为 0、0、0、0。为创建的图形添加阴影。

图 16-245　复制矩形

图 16-246　复制矩形

图 16-247　绘制图形

图 16-248　绘制图形

图 16-249　绘制图形

||||▶ 提示

使用【形状工具】进行调整时，选择节点后在属性栏中选择不同的节点样式可以对节点进行不同的调整。

(12) 在工具箱中选择【钢笔工具】，绘制出如图 16-250 所示的图形，将字体颜色的 CMYK 值设置为 0、0、0、0。为创建的图形添加阴影。

(13) 在工具箱中选择【钢笔工具】，绘制出如图 16-251 所示的图形，将字体颜色的 CMYK 值设置为 0、0、0、0。为创建的图形添加阴影。

图 16-250　绘制圆形　　　　　　　　　　　图 16-251　绘制圆形

(14) 在工具箱中选择【钢笔工具】，绘制出如图 16-252 所示的图形，将字体颜色的 CMYK 值设置为 0、0、0、0。为创建的图形添加阴影。

(15) 在工具箱中选择【钢笔工具】，绘制出如图 16-253 所示的图形，将字体颜色的 CMYK 值设置为 0、0、0、0。为创建的图形添加阴影。

图 16-252　绘制图形　　　　　　　　　　　图 16-253　绘制图形

(16) 在工具箱中选择【钢笔工具】，绘制出如图 16-254 所示的图形，将字体颜色的 CMYK 值设置为 0、0、0、0。为创建的图形添加阴影。

(17) 在工具箱中选择【钢笔工具】，绘制出如图 16-255 所示的图形，将字体颜色的 CMYK 值设置为 0、0、0、0。为创建的图形添加阴影。

图 16-254　绘制图形　　　　　　　　　　　图 16-255　绘制图形

(18) 使用【文本工具】，输入【难以阻止的 7 大发胖原因】，在属性栏中将字体设为【经典黑体简】，将字体大小设为 24pt，将字体填充颜色的 CMYK 值设为 0、0、0、100，将其旋转 3.5°，其字符间距设置为 40%，行间距设置为 130%，如图 16-256 所示。

(19) 使用【文本工具】，输入【我根本没吃什么，怎么一直变胖？】，在属性栏中将字体设为【经

典黑体简】，将字体大小设为 10pt，将字体填充颜色的 CMYK 值设为 0、0、0、100，将其旋转 2°，其字符间距设置为 40%，行间距设置为 130%，如图 16-257 所示。

图 16-256　输入文字　　　　　　　　　　图 16-257　输入文字

(20) 使用【文本工具】，输入【明明吃得比他少！怎么还是比他胖？】，在属性栏中将字体设为【经典黑体简】，将字体大小设为 10pt，将字体填充颜色的 CMYK 值设为 0、0、0、100，将其旋转 2°，其字符间距设置为 40%，行间距设置为 130%，如图 16-258 所示。

(21) 使用【文本工具】，输入【我是喝水都会胖的体质！】，在属性栏中将字体设为【经典黑体简】，将字体大小设为 10pt，将字体填充颜色的 CMYK 值设为 0、0、0、100，将其旋转 2°，其字符间距设置为 40%，行间距设置为 130%，如图 16-259 所示。

图 16-258　输入文字　　　　　　　　　　图 16-259　输入文字

(22) 使用【文本工具】，输入【你是不是常有这样的疑问：好像什么都不吃也会胖？身体就像吹气球般，难以遏止这令人苦恼的发胖之势？其实每个人发胖的原因不尽相同，除了饮食习惯不正确之外，还有许多可能的因素，一般常见引起成人肥胖的主要原因如下：】，在属性栏中将字体设为【经典黑体简】，将字体大小设为 10pt，将字体填充颜色的 CMYK 值设为 0、0、0、100，将其旋转 2°，如图 16-260 所示。

(23) 使用【文本工具】，输入【饮食不良】，在属性栏中将字体设为【长城特圆体】，将字体大小设为 11pt，将字体填充颜色的 RGB 值设为 77、163、128，如图 16-261 所示。

(24) 使用【文本工具】，输入【偏好甜食、只吃肉不吃水果、有吃夜宵的习惯，爱吃汉堡、炸鸡等高热量食物。】，在属性栏中将字体设为【宋体】，将字体大小设为 10pt，将字体填充颜色的 CMYK 值设为 0、0、0、100，如图 16-262 所示。

图 16-260　输入文字　　　　　　图 16-261　输入文字　　　　　　图 16-262　输入文字

||||▶ 提　示

如果需要输入竖排文字，先选择【文本工具】字，在属性栏中单击【将文本更改为垂直方向】按钮⫿⫿⫿，即可输入竖排文字。文本输入完成后单击该按钮也可更改为竖排文字，单击【将文本更改为水平方向】按钮☰即可将竖排文本更改为水平文本。

(25) 打开随书附带光盘中的 "素材 \ Cha16 \ 汉堡 .jpg" 文件，选择图片进行复制并粘贴，调整其位

置和大小，完成后的效果如图 16-263 所示。

(26) 使用【文本工具】，输入【借由健康饮食可改善：✓】，在属性栏中将字体设为【宋体】，将字体大小设为 9pt，将字体填充颜色的 CMYK 值设为 0、0、0、0，将其旋转 1.2°，如图 16-264 所示。

图 16-263 添加素材

借由健康饮食可改善：✓

图 16-264 输入文字

(27) 使用【文本工具】，输入【生活行为】，在属性栏中将字体设为【长城特圆体】，将字体大小设为 11pt，将字体填充颜色的 RGB 值设为 196、175、151，如图 16-265 所示。

(28) 使用【文本工具】，输入【有饮酒习惯、应酬，或常因压力、焦虑、沮丧而增加食量。】，在属性栏中将字体设为【宋体】，将字体大小设为 10pt，将文字填充颜色的 CMYK 值设为 0、0、0、0，如图 16-266 所示。

(29) 打开随书附带光盘中的"素材 \ Cha16 \ 啤酒 .jpg"文件，选择图片进行复制并粘贴，调整其位置和大小，如图 16-267 所示。

生活行为

图 16-265 输入文字

有饮酒习惯、应酬，或常因压力、焦虑、沮丧而增加食量。

图 16-266 输入文字

图 16-267 添加素材

(30) 使用【文本工具】，输入【借由健康饮食可改善：✓】，在属性栏中将字体设为【宋体】，将字体大小设为 9pt，将字体填充颜色的 CMYK 值设为 0、0、0、0，将其旋转 1.2°，如图 16-268 所示。

(31) 使用【文本工具】，输入文字【身体运动】，将字体设置为【长城特圆体】，将字体大小设置为 11pt，将填充颜色的 RGB 值设置为 77、163、128，如图 16-269 所示。

(32) 使用【文本工具】，输入文字【量减少】，将字体设置为【长城特圆体】，将字体大小设置为 11pt，将填充颜色的 RGB 值设置为 77、163、128，如图 16-270 所示。

(33) 使用【文本工具】，输入【吃得多、运动少，无规律运动习惯者。】，在属性栏中将字体设为【宋体】，将字体大小设为 10pt，将字体填充颜色的 CMYK 值设为 0、0、0、0，如图 16-271 所示。

借由健康饮食可改善：✓

图 16-268 输入文字

图 16-269 输入文字

图 16-270 输入文字

吃得多、运动少，无规律运动习惯者。

图 16-271 输入文字

(34) 打开随书附带光盘中的〝素材＼Cha16＼奔跑的人.jpg〞文件，选择图片进行复制并粘贴，调整其位置和大小，如图 16-272 所示。

(35) 使用【文本工具】，输入【借由健康饮食可改善：√】，在属性栏中将字体设为【宋体】，将字体大小设为 9pt，将字体填充颜色的 CMYK 值设为 0、0、0、0，将其旋转 1.2°，如图 16-273 所示。

(36) 使用【文本工具】，输入【年龄】，在属性栏中将字体设为【长城特圆体】，将字体大小设为 11pt，将字体填充颜色的 RGB 值设为 182、151、123，如图 16-274 所示。

(37) 使用【文本工具】，输入【老化会造成新陈代谢率降低，所以易发胖。】，在属性栏中将字体设为【宋体】，将字体大小设为 10pt，将字体填充颜色的 CMYK 值设为 0、0、0、0，如图 16-275 所示。

图 16-272 添加素材　　　图 16-273 输入文字　　　图 16-274 输入文字　　　图 16-275 输入文字

(38) 打开随书附带光盘中的〝素材＼Cha16＼脸.jpg〞文件，选择图片进行复制并粘贴，调整其位置和大小，如图 16-276 所示。

(39) 使用【文本工具】，输入【借由健康饮食可改善：√】，在属性栏中将字体设为【宋体】，将字体大小设为 9pt，将字体填充颜色的 CMYK 值设为 0、0、0、0，将其旋转 1.2°，如图 16-277 所示。

(40) 使用【文本工具】，输入【药物】，在属性栏中将字体设为【长城特圆体】，将字体大小设为 11pt，将字体填充颜色的 RGB 值设为 77、163、128，如图 16-278 所示。

图 16-276 添加素材　　　　图 16-277 输入文字　　　　图 16-278 输入文字

(41) 使用【文本工具】，输入【例如服用类固醇、避孕药等。】，在属性栏中将字体设为【宋体】，将字体大小设为 10pt，将字体填充颜色的 CMYK 值设为 0、0、0、100，如图 16-279 所示。

(42) 打开随书附带光盘中的〝素材＼Cha16＼药品.jpg〞文件，选择图片进行复制并粘贴，调整其位置和大小，如图 16-280 所示。

(43) 使用【文本工具】，输入【遗传因子】，在属性栏中将字体设为【长城特圆体】，将字体大小设为 11pt，将字体填充颜色的 RGB 值设为 182、151、123，如图 16-281 所示。

(44) 使用【文本工具】，输入【瘦素＊异常者容易造成摄食过量、体脂肪堆积、能量消耗降低，最后体重上升造成肥胖。】，在属性栏中将字体设为【宋体】，将字体大小设为 10pt，将字体填充颜色的 CMYK 值设为 0、0、0、100，如图 16-282 所示。

例如服用类固醇、
避孕药等。

遗传因子

瘦素＊异常者容易
造成摄食过量、体
脂肪堆积、能量消
耗降低，最后体重
上升造成肥胖。

图 16-279　输入文字　　　图 16-280　添加素材　　　图 16-281　输入文字　　　图 16-282　输入文字

(45) 打开随书附带光盘中的〝素材＼Cha16＼遗传因子 .jpg〞文件，选择图片进行复制并粘贴，调整其位置和大小，如图 16-283 所示。

(46) 使用【文本工具】，输入【借由健康饮食可改善：✓】，在属性栏中将字体设为【宋体】，将字体大小设为 9pt，将字体填充颜色的 CMYK 值设为 0、0、0、0，将其旋转 1.2°，如图 16-284 所示。

借由健康饮食可改善：✓

图 16-283　添加素材　　　　　　　　　　图 16-284　输入文字

(47) 使用【文本工具】，输入【疾病】，在属性栏中将字体设为【长城特圆体】，将字体大小设为 11pt，将字体填充颜色的 RGB 值设为 77、163、128，如图 16-285 所示。

(48) 使用【文本工具】，输入【如库欣氏症候群＊、甲状腺机能低下等内分泌疾病，会造成内分泌失调，便一直发胖起来。】，在属性栏中将字体设为【宋体】，将字体大小设为 10pt，将字体填充颜色的 CMYK 值设为 0、0、0、100，如图 16-286 所示。

(49) 使用【文本工具】，输入 11，在属性栏中将字体设为 Arial，将字体大小设为 24pt，将字体填充颜色的 CMYK 值设为 0、0、0、100，如图 16-287 所示。

疾病

如库欣氏症候群＊、
甲状腺机能低下等内
分泌疾病，会造成内
分泌失调，便一直发
胖起来。

图 16-285　输入文字　　　　图 16-286　输入文字　　　　图 16-287　输入文字

(50) 使用【钢笔工具】，绘制如图 16-288 所示的图形，将填充颜色的 RGB 值设置为 247、248、242，为其添加阴影，调整其位置。

(51) 使用【矩形工具】，绘制一个宽度、高度分别为 75mm、43mm 的矩形，将填充颜色的 CMYK 值设置为 0、0、0、0，为其添加阴影，调整其位置，如图 16-289 所示。

(52) 使用【钢笔工具】，绘制如图 16-290 所示的图形，将填充颜色的 RGB 值设置为 239、226、218。调整其位置。

图 16-288　绘制图形并进行设置　　图 16-289　绘制矩形　　图 16-290　绘制图形

(53) 使用【钢笔工具】绘制如图 16-291 所示的图形，将填充颜色的 RGB 值设置为 234、231、226。为其添加阴影，调整其位置和大小。

(54) 使用【矩形工具】，绘制一个宽度、高度分别为 83mm、16mm 的矩形，将填充颜色的 CMYK 值设置为 0、0、0、0，为其添加阴影，调整其位置，如图 16-292 所示。

图 16-291　绘制图形　　　　　　　　　　图 16-292　绘制矩形

(55) 使用【钢笔工具】绘制如图 16-293 所示的图形，将填充颜色的 RGB 值设置为 238、227、209。调整其位置和大小。

(56) 使用【钢笔工具】，绘制如图 16-294 所示的图形，将填充颜色的 RGB 值设置为 233、234、229，为其添加阴影，并调整其位置和大小。

图 16-293　绘制图形　　　　　　　　　　图 16-294　绘制图形

(57) 使用【矩形工具】，绘制一个宽度和高度分别为 101mm 和 14mm 的矩形，将填充颜色的 CMYK 值设置为 0、0、0、0，为其添加阴影，调整其位置和大小，如图 16-295 所示。

(58) 使用【钢笔工具】绘制如图 16-296 所示的图形，将填充颜色的 RGB 值设置为 234、222、206。调整其位置和大小。

图 16-295　绘制矩形　　　　　　　　　　图 16-296　绘制图形

(59) 打开随书附带光盘中的 "素材 \ Cha16 \ 彩椒 .jpg" 文件，选择图片进行复制并粘贴，调整其位置和大小，如图 16-297 所示。

(60) 打开随书附带光盘中的 "素材 \ Cha16 \ 菠菜 .jpg" 文件，选择图片进行复制并粘贴，调整其位置和大小，如图 16-298 所示。

(61) 打开随书附带光盘中的 "素材 \ Cha16 \ 胡萝卜 .jpg" 文件，选择图片进行复制并粘贴，调整其位置和大小，如图 16-299 所示。

(62) 打开随书附带光盘中的 "素材 \ Cha16 \ 西兰花 .jpg" 文件，选择图片进行复制并粘贴，调整其位置和大小，如图 16-300 所示。

图 16-297　添加素材　　　图 16-298　添加素材　　　图 16-299　添加素材　　　图 16-300　添加素材

(63) 打开随书附带光盘中的 "素材 \ Cha16 \ 西兰花 .jpg" 文件，选择图片进行复制并粘贴，调整其位置和大小，如图 16-301 所示。

(64) 打开随书附带光盘中的 "素材 \ Cha16 \ 葡萄 .jpg" 文件，选择图片进行复制并粘贴，调整其位置和大小，如图 16-302 所示。

(65) 打开随书附带光盘中的 "素材 \ Cha16 \ 西柚 .jpg" 文件，选择图片进行复制并粘贴，调整其位置和大小，如图 16-303 所示。

(66) 打开随书附带光盘中的 "素材 \ Cha16 \ 苹果 .jpg" 文件，选择图片进行复制并粘贴，调整其位置和大小，如图 16-304 所示。

图 16-301　添加素材　　　图 16-302　添加素材　　　图 16-303　添加素材　　　图 16-304　添加素材

(67) 打开随书附带光盘中的 "素材 \ Cha16 \ 牛奶 .jpg" 文件，选择图片进行复制并粘贴，调整其位置和大小，如图 16-305 所示。

(68) 使用【文本工具】，输入【1. 蔬菜类】，在属性栏中将字体设为【宋体】，将字体大小设为 14pt，将字体填充颜色的 RGB 值设为 77、163、128，如图 16-306 所示。

(69) 使用【文本工具】，输入【蔬菜的种类很多，根据食用的部位可区分为叶菜类 (如菠菜、包菜)、花菜类 (如西兰花)、根菜类 (胡萝卜、凉薯)、果菜类 (如青椒、茄子)、豆菜类 (如四季豆、豌豆荚) 等。主要提供糖类、维生素、矿物质及纤维质。蔬菜的颜色愈深绿或深黄，含有愈多的维生素 A、C 和矿物质铁、钙等营养元素。】，在属性栏中将字体设为【经典黑体简】，将字体大小设为 10pt，将字体填充颜色的 CMYK 值设为 0、0、0、100，其字符间距设置为 40%，行间距设置为 130%，如图 16-307 所示。

图 16-305　添加素材

图 16-306　输入文字

图 16-307　输入文字

(70) 使用【文本工具】，输入 Notice！，在属性栏中将字体设为 Adobe Garamond Pro，将字体大小设为 16pt，将字体填充颜色的 RGB 值设为 190、156、119，如图 16-308 所示。

(71) 使用【文本工具】，输入【蔬菜中含有很多有益于人体的植化素，如花青素、胡萝卜素、类黄酮素、茄红素等，具有抗发炎、抗癌、抗老化等效果。具有较强烈香气的蔬菜如洋葱、大蒜等，则富含有利于抗癌的硫化合物。从大蒜提炼而成的蒜精，即是方便食用的抗癌保健食品。】，在属性栏中将字体设为【宋体】，将字体大小设为 10pt，将字体填充颜色的 CMYK 值设为 0、0、0、0，如图 16-309 所示。

(72) 使用【文本工具】，输入【2. 水果类】，在属性栏中将字体设为【宋体】，将字体大小设为 14pt，将字体填充颜色的 RGB 值设为 77、163、128，如图 16-310 所示。

图 16-308　输入文字　　　　　图 16-309　输入文字　　　　　图 16-310　输入文字

(73) 使用【文本工具】，输入【水果类的蛋白质和脂肪含量较少，主要提供糖类、维生素、矿物质、纤维质，大家不妨一天至少吃两种水果。此外，蔬果外皮也含营养成分，如苹果皮、葡萄皮等，具有纤维素帮助肠胃蠕动，多酚类物质则可抗氧化，因此尽量连同外皮一起食用。】，在属性栏中将字体设为【经典黑体简】，将字体大小设为 10pt，将字体填充颜色的 CMYK 值设为 0、0、0、100，如图 16-311 所示。

(74) 使用【文本工具】，输入 Notice！，在属性栏中将字体设为 Adobe Garamond Pro，将字体大小设为 16pt，将字体填充颜色的 RGB 值设为 190、156、119，其字符间距设置为 40%，行间距设置为 130%，如图 16-312 所示。

图 16-311　输入文字　　　　　　　　　　图 16-312　输入文字

(75) 使用【文本工具】，输入【水果整颗直接食用最好，不要打成果汁饮用，避免维生素因为搅打过程受氧化而流失。】，在属性栏中将字体设为【宋体】，将字体大小设为 10pt，将字体填充颜色的 CMYK 值设为 0、0、0、100，如图 16-313 所示。

(76) 使用【文本工具】，输入【3. 低脂乳品类】，在属性栏中将字体设为【宋体】，将字体大小设为 14pt，将字体填充颜色的 RGB 值设为 77、163、128，如图 16-314 所示。

图 16-313　输入文字

图 16-314　输入文字

(77) 使用【文本工具】，输入【奶类食品包括鲜奶、低脂奶、脱脂奶奶粉、炼乳、酸奶、乳酪等，主要提供蛋白质、糖类、脂肪、维生素、矿物质。跟豆鱼肉蛋类一样，我们可以选择低脂奶取代全脂奶。虽然低脂奶少了一半的脂肪量，但是主要营养素如蛋白质和钙质并不会减少，因此建议选用低脂乳品来降低油脂摄取。】，在属性栏中将字体设为【经典黑体简宋体】，将字体大小设为 10pt，将字体填充颜色的 CMYK 值设为 0、0、0、100，其字符间距设置为 40%，行间距设置为 130%，如图 16-315 所示。

(78) 使用【文本工具】，输入 Notice！，在属性栏中将字体设为 Adobe Garamond Pro，将字体大小设为 16pt，将字体填充颜色的 RGB 值设为 190、156、119，如图 16-316 所示。

图 16-315　输入文字

图 16-316　输入文字

(79) 使用【文本工具】，输入【市售的拿铁咖啡为增添风味大多使用全脂奶，因此如果你想自制拿铁咖啡或鲜奶茶饮品，可以选择低脂奶，避免摄取过多的油脂，又美味健康。】，在属性栏中将字体设为【宋体】，将字体大小设为 10pt，将字体填充颜色的 RGB 值设为 0、0、0、100，如图 16-317 所示。

(80) 使用【文本工具】，输入 12，在属性栏中将字体设为 Arial，将字体大小设为 24pt，将字体填充颜色的 CMYK 值设为 0、0、0、100，如图 16-318 所示。

图 16-317　输入文字

图 16-318　输入文字

服 装 设 计

本章重点

- 儿童 T 恤设计
- 运动 T 恤设计
- 红色高跟鞋设计
- 运动外套设计
- 男士衬衣设计

服装设计属于工艺美术范畴，是实用性和艺术性相结合的一种艺术形式。设计是指计划、构思、设立方案，也含有意象、作图、造型之意，而服装设计的定义就是解决人们穿着生活体系中诸问题的富有创造性的计划及创作行为。本章主要讲解服装设计中的产品设计，包括 T 恤、高跟鞋和衬衣等。

 案例精讲 101　儿童 T 恤设计

案例文件：场景 \ Cha17 \ 儿童 T 恤设计 .cdr

视频文件：视频教学 \ Cha17\ 儿童 T 恤设计 .avi

　　本例介绍如何进行儿童 T 恤设计。在本例中主要使用【钢笔工具】和编辑填充功能进行操作。完成后的效果如图 17-1 所示。

图 17-1　儿童 T 恤设计

　　(1) 按 Ctrl+N 组合键，弹出【创建新文档】对话框，将【名称】设置为【儿童 T 恤设计】，将【宽度】和【高度】都设置为 400mm，单击【确定】按钮，如图 17-2 所示。

　　(2) 使用【钢笔工具】，绘制衣服，然后使用【形状工具】进行调整，效果如图 17-3 所示。

图 17-2　创建新文档

图 17-3　绘制图形对象

　　(3) 按 Shift+F11 组合键，弹出【编辑填充】对话框，将 CMYK 值设置为 0、0、0、40，如图 17-4 所示。

　　(4) 单击【确定】按钮，将轮廓颜色设置为无，如图 17-5 所示。

　　(5) 使用【钢笔工具】，绘制衣服，然后使用【形状工具】进行调整，如图 17-6 所示。

　　(6) 按 Shift+F11 组合键，弹出【编辑填充】对话框，将 CMYK 值设置为 0、0、0、12，如图 17-7 所示。

图 17-4　设置填充颜色

图 17-5　设置完成后的效果

图 17-6　绘制衣服

图 17-7　设置填充颜色

(7) 单击【确定】按钮，将轮廓颜色设置为无，如图 17-8 所示。

(8) 使用【钢笔工具】，绘制衣服，将填充颜色设置为白色，将轮廓颜色设置为无，如图 17-9 所示。

图 17-8　设置轮廓颜色

图 17-9　绘制衣服并进行设置

(9) 使用【钢笔工具】，绘制图形对象，如图 17-10 所示。

(10) 选中绘制的对象，按 Shift+F11 组合键，弹出【编辑填充】对话框，将 CMYK 值设置为 0、0、0、65，如图 17-11 所示。

图 17-10　绘制图形

图 17-11　设置填充颜色

(11) 单击【确定】按钮，将轮廓颜色设置为无，如图 17-12 所示。

(12) 使用【文本工具】，输入文本 Hello Kitty，将字体设置为【汉仪太极体简】，将字体大小设置为 70pt，如图 17-13 所示。

图 17-12　设置轮廓颜色

图 17-13　输入文本

(13) 利用右侧的调色板，对文字进行单个填充，如图 17-14 所示。

(14) 使用【钢笔工具】，绘制猫咪，将轮廓宽度设置为 3mm，将轮廓颜色设置为黑色，如图 17-15 所示。

图 17-14　设置填充

图 17-15　绘制猫咪

(15) 继续使用【钢笔工具】，绘制猫咪的胡须，将颜色设置为黑色，将轮廓设置为无，如图 17-16 所示。

(16) 选择鼻子，按 Shift+F11 组合键，弹出【编辑填充】对话框，将 CMYK 值设置为 1、0、50、0，单击【确定】按钮，如图 17-17 所示。

图 17-16　绘制胡须

图 17-17　设置编辑填充

(17) 选择如图 17-18 所示的图形对象，这里先将轮廓的颜色设置为红色，便于观看。

(18) 按 Shift+F11 组合键，弹出【编辑填充】对话框，将 CMYK 值设置为 0、42、10、0，如图 17-19 所示。

图 17-18　选择图形对象

图 17-19　设置填充颜色

(19) 单击【确定】按钮，设置完成后，再将轮廓的颜色修改为黑色，如图 17-20 所示。

(20) 使用【钢笔工具】，绘制如图 17-21 所示的图形对象，选择绘制的 3 个图形对象，按 Ctrl+G 组合键，组合对象。

图 17-20　填充后的效果

图 17-21　绘制并组合图形对象

(21) 按 Shift+F11 组合键，弹出【编辑填充】对话框，将 CMYK 值设置为 0、60、0、0，如图 17-22 所示。

(22) 单击【确定】按钮，将轮廓颜色设置为无，如图 17-23 所示。

图 17-22　设置填充颜色

图 17-23　设置轮廓后的效果

(23) 使用【钢笔工具】，绘制线段，将轮廓宽度设置为 1mm，将填充颜色的 CMYK 值设置为 0、0、20、0，如图 17-24 所示。

(24) 选择绘制的图形对象，单击鼠标右键，在弹出的快捷菜单中选择【顺序】|【置于此对象后】命令，如图 17-25 所示。

图 17-24　绘制线段

图 17-25　选择【置于此对象后】命令

(25) 当鼠标指针变为黑色箭头时，在如图 17-26 所示的图形对象上单击。

(26) 调整完图形对象的顺序后，按 + 键，对其进行复制，调整图形对象的位置，如图 17-27 所示。

图 17-26　单击图形对象

图 17-27　调整图形对象的位置

案例精讲 102 运动 T 恤设计

案例文件：场景 \ Cha17 \ 运动 T 恤设计 .cdr

视频文件：视频教学 \ Cha17\ 运动 T 恤设计 .avi

本例介绍如何进行运动 T 恤设计。在制作过程中，首先使用工具箱中的绘图工具绘制出运动 T 恤的轮廓，然后填充图形颜色，从而完成运动 T 恤的设计。完成后的效果如图 17-28 所示。

图 17-28　运动 T 恤设计

(1) 按 Ctrl+N 组合键，弹出【创建新文档】对话框，将【名称】设置为【运动 T 恤设计】，将【宽度】和【高度】分别设置为 200mm、150mm，如图 17-29 所示。

(2) 单击【确定】按钮，使用【钢笔工具】，绘制衣服，然后使用【形状工具】进行调整，如图 17-30 所示。

图 17-29　创建新文档

图 17-30　绘制衣服

(3) 再次使用【钢笔工具】，绘制线段，将颜色设置为黑色，如图 17-31 所示。

(4) 使用【文本工具】，输入文字 PASSION，将字体设置为【汉仪大宋简】，将字体大小设置为 20pt，如图 17-32 所示。

(5) 单击【轮廓图工具】，单击【外部轮廓】按钮，将轮廓图偏移设置为 0.4mm，将填充色设置为黑色，单击调色板上的白色色块，如图 17-33 所示。

图 17-31　绘制线段并填充颜色

图 17-32　输入文字

(6) 使用【钢笔工具】，绘制线段，如图 17-34 所示。

图 17-33　设置轮廓

图 17-34　绘制线段

(7) 按 Shift+F11 组合键，弹出【编辑填充】对话框，将颜色的 CMYK 值设置为 70、54、55、31，单击【确定】按钮，如图 17-35 所示。

(8) 将轮廓颜色设置为无，再次使用【钢笔工具】，绘制如图 17-36 所示的线段，并分别为其填充颜色。

图 17-35　设置轮廓颜色

图 17-36　绘制线段

(9) 使用【椭圆形工具】，绘制椭圆，将填充的 CMYK 值设置为 53、36、39、4，按 + 键，对图形进行多次复制，效果如图 17-37 所示。

(10) 使用【钢笔工具】绘制线段，选择绘制的两条线段，按 Ctrl+L 组合键，将线段进行合并，将轮廓宽度设置为 1mm，如图 17-38 所示。

图 17-37　绘制椭圆

图 17-38　绘制线段

(11) 按 F12 键，弹出【轮廓笔】对话框，将颜色的 RGB 值设置为 255、51、0，如图 17-39 所示。

(12) 单击【确定】按钮，使用同样的方法，绘制椭圆，并进行复制，效果如图 17-40 所示。

图 17-39　设置轮廓颜色

图 17-40　绘制椭圆

(13) 使用【钢笔工具】，绘制如图 17-41 所示的图形对象，将其填充颜色的 CMYK 值设置为 70、54、55、31，如图 17-41 所示。

(14) 然后调整对象的图层顺序，如图 17-42 所示。

(15) 使用同样的方法，绘制其他的图形对象，如图 17-43 所示。

(16) 使用【钢笔工具】，绘制衣服背面，如图 17-44 所示。

(17) 选择如图 17-45 所示的对象，将填充颜色设置为黑色。

图 17-41　绘制对象并设置填充颜色　　　　图 17-42　调整图层顺序　　　　图 17-43　绘制其他图形对象

图 17-44　绘制衣服背面　　　　　　　　　　图 17-45　设置衣服颜色

案例精讲 103　红色高跟鞋设计

> 案例文件：场景 \ Cha17 \ 红色高跟鞋.cdr
> 视频文件：视频教学 \ Cha17\ 红色高跟鞋.avi

　　本例介绍如何绘制高跟鞋。首先导入需要的高跟鞋背景，然后使用【钢笔工具】绘制高跟鞋的轮廓，最后填充高跟鞋的颜色。完成后的效果如图 17-46 所示。

图 17-46　红色高跟鞋

　　(1) 按 Ctrl+N 组合键，弹出【创建新文档】对话框，将【宽度】和【高度】都设置为 100mm，单击

【确定】按钮，如图 17-47 所示。

(2) 按 Ctrl+I 组合键，弹出【导入】对话框，选择随书附带光盘中的"素材 \Cha17\ 背景 .jpg"文件，单击【导入】按钮，如图 17-48 所示。

图 17-47　创建新文档

图 17-48　选择并导入素材文件

(3) 适当地调整图片的大小和位置，效果如图 17-49 所示。

(4) 使用【钢笔工具】，绘制高跟鞋，如图 17-50 所示。

图 17-49　调整素材文件

图 17-50　绘制高跟鞋

(5) 按 F11 键，弹出【编辑填充】对话框，选择左侧的节点，将颜色值设置为 #A52122，将 12% 位置处节点的颜色值设置为 #570000，将 28% 位置处节点的颜色值设置为 #810003，将 38% 位置处节点的颜色值设置为 #7E0000，将 49% 位置处节点的颜色值设置为 #902C20，将 62% 位置处节点的颜色值设置为 #5E0000，将 79% 位置处节点的颜色值设置为 #5E0000，选择右侧的节点，将颜色值设置为 #953023，将旋转角度设置为 312.6°，如图 17-51 所示。

(6) 将轮廓颜色设置为无，如图 17-52 所示。

(7) 使用【钢笔工具】，绘制线段，如图 17-53 所示。

(8) 按 F11 键，弹出【编辑填充】对话框，选择左侧的节点，将颜色值设置为 #733B32，选择右侧的节点，将颜色值设置为 #713930，如图 17-54 所示。

图 17-51　设置渐变颜色

图 17-52　设置轮廓颜色后的效果

图 17-53　绘制线段

图 17-54　设置渐变颜色

(9) 单击【确定】按钮，将轮廓颜色设置为无，如图 17-55 所示。

(10) 使用【钢笔工具】，绘制如图 17-56 所示的对象。

图 17-55　设置轮廓颜色

图 17-56　绘制图形对象

(11) 按 Shift+F11 组合键，弹出【编辑填充】对话框，将颜色值设置为 #E5D5B3，单击【确定】按钮，如图 17-57 所示。

(12) 将轮廓颜色设置为无，如图 17-58 所示。

(13) 使用【钢笔工具】，绘制鞋底，如图 17-59 所示。

(14) 按 F11 键，弹出【编辑填充】对话框，将左侧节点的颜色值设置为 #4E0921，将右侧节点的颜色值设置为 #500B22，如图 17-60 所示。

(15) 单击【确定】按钮，将轮廓颜色设置为无，如图 17-61 所示。

(16) 使用【钢笔工具】，绘制如图 17-62 所示的图形。

图 17-57　设置填充颜色

图 17-58　设置轮廓颜色

图 17-59　绘制鞋底

图 17-60　设置渐变填充

图 17-61　设置轮廓颜色

图 17-62　绘制图形

(17) 按 F11 键，弹出【编辑填充】对话框，将左侧节点的颜色值设置为 #770000，将 26% 位置处节点的颜色值设置为 #8E151B，将 90% 位置处节点的颜色值设置为 #6C0000，将右侧节点的颜色值设置为 #680001，如图 17-63 所示。

(18) 单击【确定】按钮，将轮廓颜色设置为无，如图 17-64 所示。

图 17-63　设置渐变颜色

图 17-64　设置轮廓颜色

(19) 使用【钢笔工具】，绘制线段，如图 17-65 所示。

(20) 按 Shift+F11 组合键，弹出【编辑填充】对话框，将颜色值设置为 #F9DA21，如图 17-66 所示。

图 17-65　绘制线段

图 17-66　设置填充颜色

(21) 单击【确定】按钮，将轮廓颜色设置为无，如图 17-67 所示。

(22) 使用同样的方法，绘制其他的对象，并填充渐变颜色，如图 17-68 所示。

图 17-67　设置轮廓颜色

图 17-68　绘制其他对象

(23) 选中绘制的高跟鞋对象，按 Ctrl+G 组合键，将对象进行组合，按 + 键对其进行复制，在属性栏中单击【水平镜像】按钮，然后调整镜像后高跟鞋的位置，如图 17-69 所示。

(24) 使用【钢笔工具】，绘制线段，如图 17-70 所示。

图 17-69　对图形进行复制、镜像操作

图 17-70　绘制线段

(25) 按 F11 键，弹出【编辑填充】对话框，选择左侧的节点，将颜色值设置为 #902225，选择右侧的节点，将颜色值设置为 #6A0E11，如图 17-71 所示。

(26) 单击【确定】按钮，将轮廓颜色设置为无，如图 17-72 所示。

图 17-71 设置渐变颜色

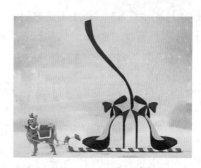

图 17-72 设置轮廓颜色

(27) 使用【钢笔工具】，绘制线段，如图 17-73 所示。

(28) 按 F11 键，弹出【编辑填充】对话框，将左侧节点的颜色值设置为 ##8F1D22，将右侧节点的颜色值设置为 #530000，如图 17-74 所示。

(29) 单击【确定】按钮，将轮廓颜色设置为无，如图 17-75 所示。

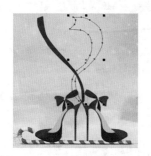

图 17-73 绘制线段

图 17-74 设置渐变颜色

图 17-75 最终效果

 案例精讲 104　运动外套设计

案例文件：场景 \ Cha17 \ 运动外套设计 .cdr

视频文件：视频教学 \ Cha17\ 运动外套设计 .avi

本例介绍如何设计运动外套。首先使用工具箱中的绘图工具绘制出运动外套的轮廓，然后填充图形颜色，从而制作出运动外套的设计。完成后的效果如图 17-76 所示。

图 17-76 运动外套设计

(1) 按 Ctrl+N 组合键，弹出【创建新文档】对话框，将【名称】设置为【运动外套设计】，将【宽度】和【高度】分别设置为 150mm、130mm，单击【确定】按钮，如图 17-77 所示。

(2) 使用【钢笔工具】，绘制如图 17-78 所示的图形对象。

图 17-77　创建新文档

图 17-78　绘制衣服

(3) 选中绘制的衣服，按 Shift+F11 组合键，弹出【编辑填充】对话框，将颜色的 RGB 值设置为 82、16、31，单击【确定】按钮，如图 17-79 所示。

(4) 填充后的效果如图 17-80 所示。

图 17-79　设置填充颜色

图 17-80　填充颜色后的效果

(5) 使用【钢笔工具】，绘制线段，将填充颜色的 CMYK 值设置为 71、80、91、13，将轮廓颜色的 CMYK 值设置为 0、0、0、100，将轮廓宽度设置为 0.2mm，如图 17-81 所示。

(6) 使用同样的方法，绘制袖子，并填充相同的颜色，如图 17-82 所示。

(7) 使用【贝塞尔工具】，绘制线段，将轮廓宽度设置为 0.079mm，如图 17-83 所示。

(8) 使用【钢笔工具】，绘制线段，将填充颜色的 CMYK 值设置为 71、80、91、13，将轮廓颜色设置为无，如图 17-84 所示。

图 17-81　绘制线段

图 17-82　绘制袖子

图 17-83　绘制线段

图 17-84　绘制衣领

(9) 使用【艺术笔工具】，在属性栏中单击书法按钮，将手绘平滑设置为 100，将笔触宽度设置为 0.762mm，将书法角度设置为 45°，绘制线段，如图 17-85 所示。

(10) 使用【钢笔工具】，绘制两条线段，将轮廓宽度设置为 0.2mm，选中线段，如图 17-86 所示。

图 17-85　绘制线段

图 17-86　绘制线段

(11) 按 Shift+F11 组合键，弹出【编辑填充】对话框，将 CMYK 值设置为 32、7、0、9，如图 17-87 所示。

(12) 单击【确定】按钮，设置完成后的效果如图 17-88 所示。

图 17-87　设置填充颜色

图 17-88　填充后的效果

(13) 使用【文本工具】，输入文字 W，将字体设置为【汉仪大宋简】，将宽度和高度分别设置为 12mm、8mm，如图 17-89 所示。

(14) 使用【轮廓图工具】，在属性栏中单击【外部轮廓】按钮，将轮廓图偏移设置为 0.5mm，将填充色设置为 #F5C305，将文字的填充颜色设置为 #52101F，如图 17-90 所示。

图 17-89　输入文字

图 17-90　设置轮廓颜色和填充色

(15) 使用【钢笔工具】，绘制线段，将填充颜色的 CMYK 值设置为 71、80、91、13，将轮廓颜色设置为无，如图 17-91 所示。

(16) 使用【钢笔工具】，绘制线段，按 F12 键，弹出【轮廓笔】对话框，将【颜色】的颜色值设置为 #F0E8D2，将【宽度】设置为 0 .12 mm，单击【确定】按钮，如图 17-92 所示。

图 17-91　绘制线段

图 17-92　设置轮廓颜色

(17) 使用【2 点线工具】，绘制 2 条直线，如图 17-93 所示。

(18) 选择右侧的直线，在属性栏中设置线条样式，如图 17-94 所示。

图 17-93　绘制直线

图 17-94　设置线条样式

(19) 使用同样的方法，绘制如图 17-95 所示的拉链，选择绘制的衣服正面，按 Ctrl+G 组合键，对衣服进行组合。

(20) 使用【钢笔工具】和【艺术笔工具】，绘制衣服背面，如图 17-96 所示。

图 17-95　绘制拉链

图 17-96　绘制衣服背面

(21) 选中绘制的衣服背面，按 Shift+F11 组合键，弹出【编辑填充】对话框，将 RGB 值设置为 82、16、31，如图 17-97 所示。

(22) 单击【确定】按钮，设置完成后的效果如图 17-98 所示。

(23) 结合前面介绍过的操作，绘制如图 17-99 所示的图形对象。

(24) 按 Ctrl+I 组合键，弹出【导入】对话框，选择"标志.cdr"素材文件，单击【导入】按钮，如图 17-100 所示。

(25) 导入素材文件后的效果如图 17-101 所示。

(26) 将衣服背面成组，调整衣服的位置，如图 17-102 所示。

图 17-97　设置填充颜色

图 17-98　设置完成后的效果

图 17-99　绘制图形对象

图 17-100　选择并导入素材文件

图 17-101　导入素材后的效果

图 17-102　调整衣服的位置

案例精讲 105　男士衬衣设计

案例文件：场景 \ Cha17 \ 男士衬衣设计 .cdr

视频文件：视频教学 \ Cha17\ 男士衬衣设计 .avi

本例介绍如何设计男士衬衣。首先使用工具箱中的绘图工具绘制出衬衣的轮廓，然后填充图形颜色。完成后的效果如图 17-103 所示。

图 17-103 男士衬衣设计

(1) 按 Ctrl+N 组合键，弹出【创建新文档】对话框，将【名称】设置为【男士衬衣设计】，将【宽度】和【高度】分别设置为 310mm、170mm，如图 17-104 所示。

(2) 单击【确定】按钮，使用【钢笔工具】，绘制衬衣，如图 17-105 所示。

图 17-104 创建新文档

图 17-105 绘制衬衣

(3) 选择如图 17-106 所示的图形对象，按 Shift+F11 组合键，弹出【编辑填充】对话框，将颜色值设置为 #45A7F7，单击【确定】按钮。

(4) 使用【矩形工具】，绘制宽度为 12mm，高度为 3mm 的矩形，将颜色值设置为 #309BF2，如图 17-107 所示。

(5) 使用【文本工具】，输入文字 FASHION，将字体设置为【黑体】，将字体大小设置为 7pt，如图 17-108 所示。

(6) 使用【钢笔工具】，绘制线段，将填充颜色设置为白色，如图 17-109 所示。

(7) 使用【钢笔工具】，绘制圆形，将填充颜色设置为 #309BF2，然后绘制直线段，效果如图 17-110 所示。

(8) 选择绘制的扣子，对其进行复制，如图 17-111 所示。

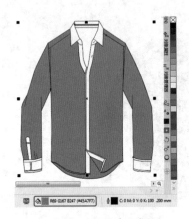

图 17-106　设置填充颜色

图 17-107　绘制矩形并填充颜色

图 17-108　输入文本

图 17-109　绘制线段

图 17-110　绘制扣子

图 17-111　复制扣子

(9) 使用【钢笔工具】，绘制衣服背面，如图 17-112 所示。

(10) 选择如图 17-113 所示的图形，按 Shift+F11 组合键，弹出【编辑填充】对话框，将颜色值设置为 #45A7F7。

图 17-112　绘制衣服背面

图 17-113　设置填充颜色

(11) 选择前面绘制的扣子，对其进行复制，如图 17-114 所示。

(12) 使用【钢笔工具】，绘制如图 17-115 所示的图形对象。

图 17-114　复制扣子

图 17-115　绘制图形对象

(13) 按 Shift+F11 组合键，弹出【编辑填充】对话框，将颜色值设置为 #914A38，如图 17-116 所示。

(14) 单击【确定】按钮，效果如图 17-117 所示。

图 17-116　设置填充颜色

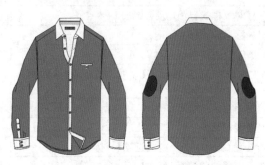

图 17-117　填充后的效果

附录 CoreIDRAW 快捷键

保存当前的图形 Ctrl+S	擦除图形的一部分或将一个对象分为两个封闭路径 X
撤销上一次的操作 Ctrl+Z	打开一个已有绘图文档 Ctrl+O
打印当前的图形 Ctrl+P	剪切选定对象并将它放置在剪贴板中 Ctrl+X
将文本更改为竖排为本，可按 Ctrl+. 组合键	打开【封套】泊坞窗 Ctrl+F7
打开【大小】选项卡 Alt+F10	导出文本或对象到另一种格式 Ctrl+E
导入文本或对象 Ctrl+I	将选择的对象放置到后面 Shift+PageDown
将选择的对象放置到前面 Shift+PageUp	拆分选择的对象 Ctrl+K
绘制对称多边形 Y	打开【插入字符】泊坞窗 Ctrl+F11
复制选定的项目到剪贴板 Ctrl+C	恢复上一次的【撤销】操作 Ctrl+Shift+Z
设置文本属性的格式 Ctrl+T	将渐变填充应用到对象 F11
剪切选定对象并将它放置在剪贴板中 Shift+Del	取消选择对象或对象群组所组成的群组 Ctrl+U
设置将字体大小减小为上一个字体大小。Ctrl+ 小键盘 2	绘制矩形 F6
结合选择的对象 Ctrl+L	打开【轮廓图】泊坞窗 Ctrl+F9
打开【轮廓笔】对话框 F12	启动拼写检查器；检查选定文本的拼写 Ctrl+F12
绘制螺旋形；双击该工具打开【选项】对话框的【工具框】标签 A	将选择的对象组成群组 Ctrl+G
显示绘图的全屏预览 F9	将镜头相对于绘画上移 Alt+ ↑
删除选定的对象 Delete	转到上一页 PageUp
将字体大小减小为字体大小列表中上一个可用设置 Ctrl+ 小键盘 4	刷新当前的绘图窗口 Ctrl+W
打开【视图管理器】泊坞窗 Ctrl+F2	使用该工具通过单击及拖动来平移绘图 H
用【手绘】模式绘制线条和曲线 F5	将文本排列改为水平方向 Ctrl+,
打开【缩放和镜像】选项卡 Alt+F9	缩放全部的对象到最大 F4
缩放选定的对象到最大 Shift+F2	缩小绘图中的图形 F3
将填充添加到对象；单击并拖动对象实现喷泉式填充 G	打开【透镜】泊坞窗 Alt+F3
打开【对象样式】泊坞窗 Ctrl+F5	退出 CoreIDRAW 并提示保存活动绘图 Alt+F4
绘制椭圆形和圆形 F7	绘制矩形组 D
将对象转换成网状填充对象 M	打开位置工具卷帘 Alt+F7
添加文本 (单击添加【美术字】；拖动添加【段落文本】) F8	将字体大小增加为字体大小列表中的下一个设置 Ctrl+ 小键盘 6
将镜头相对于绘画下移 Alt+ ↓	创建新绘图文档 Ctrl+N
向上微调对象 ↑	打开【旋转工具】选项卡 Alt+F8
打开设置 CoreIDRAW 的【选项】对话框 Ctrl+J	打开【轮廓颜色】对话框 Shift+F12
给对象应用均匀填充 Shift+F11	显示整个可打印页面 Shift+F4
再制选定对象并以指定的距离偏移 Ctrl+D	将字体大小增加为下一个字体大小设置。Ctrl+ 小键盘 8
将剪贴板的内容粘贴到绘图中 Ctrl+V	将剪贴板的内容粘贴到绘图中 Shift+Ins

帮助 F1	转换美术字为段落文本或反过来转换 Ctrl+F8
更改文本样式为粗体 Ctrl+B	将选择的对象转换成曲线 Ctrl+Q
将轮廓转换成对象 Ctrl+Shift+Q	使用固定宽度、压力感应、书法式或预置的【自然笔】样式来绘制曲线 I
将文本对齐方式更改为居中对齐 Ctrl+E	更改选择文本的大小写 Shift+F3
将文本对齐方式更改为两端对齐 Ctrl+J	将所有文本字符更改为小型大写字符 Ctrl+Shift+K
将字体大小减小为字体大小列表中上一个可用设置 Ctrl+ 小键盘 4	将文本插入记号向上移动一个段落 Ctrl+ ↑
将文本插入记号向上移动一个文本框 PageUp	将文本插入记号向上移动一行 ↑
添加 / 移除文本对象的首字下沉格式（切换）Ctrl+Shift+D	选定【文本】标签，打开【选项】对话框 Ctrl+F10
更改文本样式为带下画线样式 Ctrl+U	将字体大小增加为字体大小列表中的下一个设置 Ctrl+ 小键盘 6
储存作用中绘图 Ctrl+s	打开一个现有的绘图文件 Ctrl+O
打印文件 Ctrl+P	将文字或物件以另一种格式输出 Ctrl+E
建立一个新的绘图文件 Ctrl+N	